清商乐与清商曲辞论集

黎国韬◎著

中山大学出版社
·广州·

版权所有　翻印必究

图书在版编目（CIP）数据

清商乐与清商曲辞论集/黎国韬著．—广州：中山大学出版社，2018.3
ISBN 978－7－306－06292－5

Ⅰ．①清…　Ⅱ．①黎…　Ⅲ．①清商乐—诗歌研究—中国　Ⅳ．①J609.2

中国版本图书馆 CIP 数据核字（2018）第 020950 号

出 版 人：徐　劲
策划编辑：刘丽丽
责任编辑：刘丽丽
封面设计：林绵华
责任校对：赵　婷
责任技编：何雅涛
出版发行：中山大学出版社
电　　话：编辑部 020－84110283，84113349，84111997，84110779
　　　　　发行部 020－84111998，84111981，84111160
地　　址：广州市新港西路 135 号
邮　　编：510275　传　真：020－84036565
网　　址：http://www.zsup.com.cn　E-mail：zdcbs@mail.sysu.edu.cn
印 刷 者：广东省农垦总局印刷厂
规　　格：787mm×1092mm　1/16　20.25 印张　374 千字
版次印次：2018 年 3 月第 1 版　2018 年 3 月第 1 次印刷
定　　价：78.00 元

如发现本书因印装质量影响阅读，请与出版社发行部联系调换

本书为中山大学 2017 年度高校基本科研业务费优秀青年教师重点培育项目"清商乐与清商曲辞研究"（批号 17WKZD30）结项成果

目　录

引　言 .. 1

概述编 .. 9
　作为历史概念的清商乐 ... 11
　清商官署沿革考 ... 26
　清商乐流传考略 ... 42

音乐编 ... 55
　房中乐性质新探 ... 57
　《西凉乐》源流考 ... 69
　《老胡文康乐》的东传与改编 88
　清乐"亡国之音"论略 .. 102
　清商乐衰亡原因试析 .. 116

文学编 .. 129
　两晋南北朝清商曲辞作者考述 131
　两晋南北朝清商曲辞简析 .. 143
　清乐戏剧戏弄考略 .. 166

《宋书·乐志》十五大曲流行年代补证
　　——兼论《阿干之歌》与《真人代歌》 …………… 184

杂论编 ………………………………………………………… 199
　　清商部乐制度考 ……………………………………………… 201
　　清商乐三题 …………………………………………………… 217
　　清商乐若干术语考 …………………………………………… 232
　　杂舞曲转隶清商考 …………………………………………… 243

附录编 ………………………………………………………… 257
　　魏晋南北朝琴艺传承考述 …………………………………… 259
　　《通典·乐典》"清乐"条笺注 ……………………………… 292

结　语 ………………………………………………………… 306

征引文献 ……………………………………………………… 311

引 言

　　清商乐又名清乐，是中古时期最为流行的音乐之一；配合清商乐演唱的曲辞则称为清商曲辞，是中古文学特别是中古诗歌（乐诗）的重要组成部分。一般而言，清商乐兴起于北方的曹魏政权，流行于西晋时期，世称为"魏晋清商旧乐"；其后传入南方，与吴声、西曲结合，逐渐形成了所谓"南朝清商新声"，并一直盛行至唐代始见衰亡。因此，清商乐与清商曲辞实为中古文学史、音乐史、文化史研究的重要对象，前人已给予了较多的关注。

　　大致上，我们可以把前人的相关研究分成四类，第一类是乐府诗研究著作。由于清商曲辞是众多乐府诗中的一个大类，所以研究乐府诗歌史者基本上都会涉及相关问题，其中比较重要的则有黄节先生的《汉魏乐府风笺》，罗根泽先生的《乐府文学史》，陆侃如、冯沅君二先生的《中国诗史》，萧涤非先生的《汉魏六朝乐府文学史》，王运熙先生的《乐府诗论丛》，许云和先生的《汉魏六朝文学考论》《乐府推故》等。这里面贡献最大的应推萧涤非先生和王运熙先生，萧氏本为黄节先生门人，"其论《清商曲辞》之施用，尤为独见。在民间乐府中论《清商》变迁之迹，举出史事证明其说，绝非空谈臆断。所举吴声双关语，非于乐府研究有素，不能发明"（语见《汉魏六朝乐府文学史·黄节序》），所以在清商曲辞研究领域是有重要贡献的学者。至于王运熙先生的《乐府诗述论》，更堪称清商乐与清商曲辞研究的扛鼎之作，该书共收录作者研究乐府诗的论文三十余篇，其中，《吴声西曲的产生时代》《吴声西曲的产生地域》《吴声西曲的渊源》《吴声西曲杂考》《论六朝

清商曲中之和送声》《论吴声西曲与谐音双关语》《清乐考略》《相和歌、清商三调、清商曲》《刘宋王室与吴声西曲的发展》《吴声、西曲中的扬州》等均为专论清商之作，在多个方面提出了独特的见解，至今仍有重要参考价值。

第二类是音乐史研究著作。由于清商乐是中古最为流行的音乐之一，所以研究古代音乐史的著作肯定绕不开这个话题，但泛泛而谈者居多，总体来说学术价值不高。其中较值得注意者有杨荫浏先生的《中国古代音乐史稿》，该书第四编第五章、第六章都有不少篇幅论及相和歌（清商乐的前身）和清商乐，对于相和大曲的曲式结构更提出了新的看法。由于音像资料无法保留到今天，杨氏的观点只能算一家之言而非定论，但对于只关注乐府诗歌文学性的文学研究界来说，其研究确有一定的补充和参考价值。

第三类是专门针对清商曲辞展开研究的著作，目前仅见曾智安先生的《清商曲辞研究》一种。该书共有四章，前两章探讨清商曲辞的音乐学方面的内容，对清商乐音阶、清商乐形成、清商官署、清商乐的历史概念、吴声西曲的音乐形态、吴声西曲的流传状况等重要问题均有涉及；后两章则集中于清商曲辞与南朝、唐代诗歌关系的探讨。总的来讲，该书在个别问题上对前人的研究有所突破，但作者"虽然坚持从整体的研究视野出发，……尚不是对该论题的全面研究"（语见《清商曲辞研究·引言——从整体的视野来研究清商曲辞及其与诗歌的关系》），所以值得补充、商榷之处仍有不少。

第四类是单篇的学术论文，比较重要的有孙楷第先生的《清商曲小史》（载《文学研究》1957年1期），阴法鲁先生的《汉乐府与清商乐》（载《文史哲》1962年2期），逯钦立先生的《相和歌曲调考》（载《文史》第十四辑），丘琼荪先生的《汉大曲管窥》（载《中华文史论丛》第一辑），王小盾先生的《论〈宋书·乐志〉所载十五大曲》（载《中国文化》1990年3期），葛晓音先生的《盛唐清乐的衰落和古乐府诗的兴盛》（载《社会科学战线》1994年4期），刘明澜先生的《魏氏三祖的音乐观与魏晋清商乐的艺术形式》（载《中国音乐学》1999年4期），等等。除上述而外，在"中国学术期刊网"上检索，篇名含"清商"二字的论文有八十余篇，含"清乐"二字的论文约三十篇，除去与清商乐和清商曲辞无关之作二十余篇，再除去本稿所含的文章，剩下七十篇左右。从形式来看，这批文章

有期刊论文、会议论文、硕士学位论文、博士学位论文；从内容来看，涉及音乐史、文学史、文化史、出土文物等各个方面；但从质量方面来看，则有点良莠不齐。由于本稿各篇论文在研究具体问题时都有简略的学术回顾，所以在此就不对这些文章多作点评了。

本稿题为《清商乐与清商曲辞论集》，是笔者在仔细阅读、认真吸取前人成果的基础，进一步探索清商乐和清商曲辞的一部论文集，对于相关历史概念、管理机构、流传状况、衰亡原因、曲辞作者、曲辞特点、戏剧戏弄、部乐制度、侧调瑟调、所用乐器、杂舞曲转隶等一系列问题作了新的讨论和补充。全稿可以分为五编，共计十七篇论文和一篇笺注（属附录），兹略为介绍如次：

概述编共含三篇论文。其中，《作为历史概念的清商乐》一文指出，在西晋、刘宋、北魏、隋朝、唐中叶、南宋这几个时期，不断有人对前朝和当代的清商乐进行较大规模、较有深度的编集、整理和总结工作，从中可以反映出时人眼中的清商乐到底包括哪些具体内容，也可以说明清商乐实际上是一个历史的概念，随着时间的推移，其范畴也在不断延伸和变化。

《清商官署沿革考》一文从职官制度沿革的角度出发，探讨清商官署的历史发展过程，并指出，这一乐官机构自其出现到消亡，大致分为四个发展阶段：曹魏到西晋是清商官署的初建期，东晋宋齐是清商官署的中断期，梁陈北齐是清商官署的重建期，隋唐两代则是清商官署的衰亡期。通过以上探讨还可看出，清商官署的历史发展过程和清商乐的兴衰也有内在联系。

《清商乐流传考略》一文指出，清商乐始于三国曹魏，流行于西晋时期；西晋灭亡后，"魏晋清商旧乐"在北方辗转流传于多个政权之手，最后随着东晋刘裕灭后秦而被带到南方。宋齐以来，这批旧乐和南方的吴声、西曲结合而形成"南朝清商新声"。由于战争、掠夺等原因，清商新声又多次流传回到北方，从而对北朝音乐产生了重要影响。至隋唐时期，清商乐逐渐走向衰亡，但其艺术因子却被法曲所吸收，并对南曲及傀儡戏音乐产生了一定影响。

音乐编共含五篇论文。其中，《房中乐性质新探》一文指出，关于房中乐之性质，历来有多种不同说法。但仔细勘察文献可知，先秦时期的房中乐实有两层含义，一指宾宴之乐，一指后妃之乐，这与当时燕乐的概念既有重合之处，又非完全

等同，尤其不能与燕乐中的祭祀飨食之乐相混淆。自西汉初年变更古礼，惠帝将唐山夫人所作的《房中乐》（后妃之乐）用于原庙以祭祀其父刘邦，房中乐始被误会为"祠乐"，后汉人更直接用"房"指称"祠房"，于是乱上加乱。因此，只有运用历史变迁的观念作出分析，才有可能将房中乐的性质予以还原，并找到其变更的原因。

《〈西凉乐〉源流考》一文指出，《西凉乐》最早兴起于前秦时期的凉州一带，它的产生有两个主要源头：一是羌胡之声，其中以龟兹乐为主要成分；一是中国旧乐，其中以魏晋清商旧乐为主要成分；前者有文献可征，后者则可以从流传地域、所用乐器、乐曲风格、演奏者性别等方面获得证明。《西凉乐》出现后，在北魏、北齐、北周、隋、唐各代广为流传；大约盛唐前后，宫廷乐部《西凉乐》逐渐走向衰亡，但作为地域乐种的《西凉乐》却仍然繁盛，《凉州曲》《西凉伎》《庆善乐》等的流行可以作为佐证。

《〈老胡文康乐〉的东传与改编》一文指出，《老胡文康乐》源出于粟特九姓之一的康国，由九姓胡人通过西域东传中土，其传入的时间约在东晋初期以前。东传以后至少以四种形态演出过，一种是原生态的胡歌胡舞，一种是丧家乐、假面戏性质的《文康乐》，一种是作为《上云乐》组成部分的《老胡文康辞》及相关歌舞伎，还有一种是经百济人改编过并用于嘉会的《文康礼曲》。由于该乐历时悠久、流传地域广泛、表演形态众多，所以颇为典型，对于中古诗歌、乐舞、戏剧研究都具有较高的参考价值。

《清乐"亡国之音"论略》一文指出，陈朝的《玉树后庭花》《黄鹂留》《金钗两臂垂》《临春乐》《春江花月夜》《堂堂》等乐曲，及隋朝的《泛龙舟》《投壶乐》二曲皆为"清商新声"；北齐的《伴侣》《无愁》二曲，及隋朝的《万岁乐》《斗百草》等曲之产生，也和"清商新声"存在渊源关系。然而，以上音乐及曲辞都曾蒙上"亡国之音"的恶名，分析其主要原因，大约在于：它们都不属于雅声之列，且均具有声调哀怨、感人至深、曲辞艳丽、过度求新等艺术和文学特点，其表演亦极于奢华，统治者过分沉溺其中，遂终至于亡国。

《清商乐衰亡原因试析》一文指出，到了隋唐时期，清商乐逐渐走向衰亡。关于其衰亡的原因，学界尚缺乏全面的讨论，若就此问题展开探析，可以归结出以下

几点：其一，隋文帝平陈获得南朝清商乐后，强令"去其哀怨"，遂使此乐丧失了最基本的艺术风格。其二，隋文帝以后，几乎没有哪一位隋、唐皇帝特别喜欢清商乐，以致朝廷也不够重视，遂令它难以得到进一步的发展。其三，清商新声在当时须用吴音演唱，不易被北方听众所接受；而缺少精通吴音的歌工，也令此乐后继无人。其四，特点相近的音乐艺术的竞争，特别是《西凉乐》和"法曲"的兴起与盛行，对清商乐形成了相当大的冲击；西域胡乐的冲击也是须考虑的因素。其五，一些历史遗留问题也阻碍了清商乐的继续发展。

文学编共含四篇论文。其中，《两晋南北朝清商曲辞作者考述》一文指出，郭茂倩的《乐府诗集》录有"清商曲辞"八卷，属于"两晋南北朝时期"的作品共六百零四首，对这批作品的作者作出考述，可以得出以下观点：其一，标示姓名的清商曲辞作者共有三十二位，其中宋、齐作者九位，梁、陈作者二十三位；其二，从作者数量及其创作数量分析，宋、齐时期大致可以视为南朝清商新声发展的创始阶段，而梁、陈时期则为繁盛阶段；其三，这批作者既有九五之尊，又有公侯卿相，有几位还号称一代文宗，表明当时上层文人对于这种乐府诗歌创作的积极参与，对其成长和发展产生了重大的影响；其四，佚名的清商曲辞作品四百七十六首，是标明作者作品的三倍多，展现了南朝清商新声源起民间的本色。

《两晋南北朝清商曲辞简析》一文指出，《乐府诗集》收录了两晋南北朝时期的"清商曲辞"六百余首，对这批作品作出简要分析，可以得出以下观点：其一，这批作品大致分为"齐言之作"和"杂言之作"两大类，其中，齐言之作有四言、五言、七言等几种形式，其下又可依照句数多少划分出不同的类别；其二，这批作品的"杂言之作"有近八十首，运用了超过二十种的杂言形式，有一部分与唐宋词调已颇为接近；其三，这批作品中存在着"两句体现象"和"三句体现象"，这在近体形成以后是极难得见的；其四，这批作品中还存在"同调同体"和"同调不同体"两种不同的情况，后一种情况的出现，当与民间曲调经过宫廷乐官改编有关。

《清乐戏剧戏弄考略》一文指出，清商乐不仅是汉唐时期极为流行的歌舞乐曲，其中也包含了一些戏剧、戏弄成分，如《凤归云》《文康乐》（《礼毕》乐）《俳伎》《老胡文康辞》《槃舞》《公莫舞》《贾大猎儿》等，有的是歌舞戏，有的是傀

偶戏，有的是俳优戏，有的则是杂伎戏弄，均为汉唐戏剧史、音乐史研究不可忽视的对象。但另一方面，曾被认为是歌舞戏的《凤将雏》，以及被视为妆旦戏的"作《女儿子》"，则与戏剧、戏弄并无关系，因而应剔除出清乐戏剧、戏弄的范围。

《〈宋书·乐志〉十五大曲流行年代补证》一文指出，《宋书·乐志》载有清商瑟调"十五大曲"的曲辞，是目前所能见到的最早的大曲文献实例，其流行与当时清商署之设置、功能与性质有密切关系。由于西晋一朝乐官机构改革力度相当大，变更了曹魏清商署音乐表演局限于皇宫殿阁的特点，从而推动了清商大曲在朝廷上和社会上的传播，所以十五大曲的"流行年代"理应定在西晋。此外，作为鲜卑族民歌的《阿干之歌》和《真人代歌》或多或少都曾受到西晋大曲形式的影响，这也补充证明了十五大曲的真正流行年代应在西晋时期，而这两首民族歌曲在文学史、音乐史上的价值也再次获得肯定。

杂论编也含四篇论文。其中，《清商部乐制度考》一文指出，部乐是具有较为固定的乐曲、乐器、乐工人数及表演风格的音乐组织形式，这种制度渊源于西汉的黄门前部、后部鼓吹，进而影响到魏晋时期的相和部乐。南朝时期，在相和部乐的基础上又发展出清商部乐，并出现了部下自分小部及与其他部乐并立等新的情况；而在北朝，则有伶官清商四部、伶官清商二部的出现。及至隋平天下，吸收北周、北齐、南陈的部乐制度，建立了七部乐与九部乐，《清商伎》也成为其中的一员，并影响到初唐的十部乐；直到坐、立二部伎制度出现之后，清商部乐始逐渐衰亡。

《清商乐三题》一文指出，自清儒以来学界多认为"侧调"亦即"瑟调"，但这种说法和传世多种史料的记载相矛盾，通过辨析可知，"侧调即瑟调"一说是难以成立的。再者，清商乐的表演者向被认为是"女乐"，这种说法虽在一定程度上正确，但并不完整，因据史载，相和曲以及清商新声都有男性演唱的例子。此外，近人多数认为清商乐表演时无须使用钟磬，但此说与古人的看法及古人的实际操作均有矛盾，是不可信从的。以上三个问题的辩明，对于中古诗歌史、音乐史、戏剧史研究都有一定的参考价值。

《清商乐若干术语考》一文指出，在有关清商乐的文献记载中出现过"契、半折、六变、拍、节"等术语，对其作出考析后可以发现：其一，契即契注声，或称契声，是乐曲末尾的乐段，在清商乐中往往采用音乐与吟咏曲辞相结合的形式表

演,其出现与佛教东传有一定关系。其二,所谓六变,乃六首变曲之义,指的是吴声歌曲中的《游曲》六曲;所谓半折,指的则是"乐声要较原来律高稍低"的演奏方式。其三,拍分句拍、韵拍、点拍三种,"相和曲"演唱时以"节"来控制,亦即后来《清乐》部中使用的节鼓;但它与另一种带庪似竹的指挥乐器"节"完全不同,二者不能混淆。

《杂舞曲转隶清商考》一文指出,杂舞曲多为汉魏中原旧曲,具有很高的历史文化价值;自北魏孝文帝、宣武帝与南朝齐、梁频繁发生战争,并大量掠得后者的舞曲伎艺以后,开始把它们划入清商乐的范畴。随后,北齐设立清商官署,这批乐舞亦转隶此署管辖。不过,在东汉末以至南朝刘宋的汉人政权中,杂舞曲却一直隶属总章官署,而与清商乐关系不大;即使齐、梁、陈几代,南朝杂舞曲也从未发生过转隶清商官署的情况。近人不加区分就把杂舞曲视为清商乐的组成部分,这是值得商榷的。

附录编含有一篇论文和一篇笺注。其中,《魏晋南北朝琴艺传承考述》一文由我和内子周佩文合作完成。文中指出,魏晋南北朝时期琴家的数量远远超过了前代,琴艺传承和传播的史迹也斑斑可考,这无疑是当时琴学兴盛的重要证据。如果从琴艺传播的路径来看,三国、西晋时期主要是从中原向吴、蜀等地扩展;东晋十六国、南北朝时期主要是从南方向北方扩展,继而导致琴艺在全国各地的普遍流行。如果从传承的主体来看,爱琴、善琴、传琴者覆盖了当时社会的多个阶层,大致可以将他们划分为文人琴家、艺人琴家和隐逸琴家三类。如果从传承的方式来看,既有家族之内的世代传承,又有师徒生弟之间的传承,还有艺人、隐士与文人的相互交流,从而令弹琴伎艺逐步提高,终至名家辈出、传响后世。相关考述不但为魏晋南北朝琴史研究提供了新的材料和新的看法,也批评了时下古琴史研究中的一些通病。由于古琴是清商乐演奏中不可或缺的乐器,所以将这篇文章放在本稿的附录之中。

附录编的第二项是《〈通典·乐典〉"清乐"条笺注》,由我和我的学生龙赛州博士(现任中山大学中文系专职副研究员)合作完成。之所以作这篇笺注,一是作为赛州随我读研时期的一项学术训练;二是因为唐人杜佑《通典·乐六》(卷一百四十六)中专设"清乐"一条,对于清商乐历史有较为简明扼要的叙述,为之作

注，可以帮助读者更好地了解清乐发展的历史，故亦收入本稿的附录之中。

以上是拙稿《清商乐与清商曲辞论集》的基本内容，集中论文大部分已在国内学术期刊、集刊先行发表，并多次被中国人民大学复印报刊资料全文转载，希望读者不吝批评指正。另要说明的是，本稿属论文集性质，一部分史料作为证据，既用于某篇文章，亦用于另一篇文章，不免存在重复之嫌，但为了保持各论文的独立性，并考虑到读者阅读的方便，本稿一概不采用"互见"的做法，望见谅。

概 述 编

作为历史概念的清商乐

清商乐到底指什么,或者说清商乐到底包括哪些音乐和曲辞,亦即它的范畴有多宽,近世产生过不少争论。然而,有些争论是没必要的,因为不同历史时期,人们对于清商乐的观念并不一样,甚至同一历史时期,不同地域的人们对于清商乐的观念也不一样。因此,要知道清商乐到底指什么,首先应了解不同历史时期人们眼中的清商乐是怎样的概念。而在历史上,曾有过几次较大规模、较有深度的编集、整理、总结清商乐的行动,正好能够反映出时人眼中清商乐的具体范畴。

清商乐又名清乐,一般认为,它源出于汉代的"相和曲",曹魏时期开始广为流行。至西晋初,中书监荀勖典知乐事,对清商乐进行了历史上第一次较有规模的编集和整理。据《通典·乐一》记载:

> (晋武帝泰始)九年,荀勖以杜夔所制律吕,校太乐、总章、鼓吹八音,与律吕乖错,依古尺作新律吕,以调声韵。律成,遂颁下太常,使太乐、总章、鼓吹、清商施用。……荀勖遂典知乐事,启朝士解音者共掌之。[①]

[①] 杜佑撰,王文锦等点校:《通典》卷一百四十一,中华书局1988年,第1891—1892页。

荀勖所制的"新律吕"（即荀氏笛律）既可以在清商署的音乐中"施用"，证明他对曹魏以来流行的清商乐必有深入的研究。① 而最能体现荀氏这方面研究成果的，则是他编集了一部关于清商乐的书——《伎录》，后人一般称之为《荀氏录》。虽然原书久佚，但后世书中颇见转引，如《乐府诗集·相和歌辞》所引《古今乐录》中就有三条提到《荀氏录》内容者，转录如次：

> 王僧虔《大明三年宴乐技录》，平调有七曲：……《荀氏录》所载十二曲，传者五曲。（魏）武帝"周西""对酒"，文帝"仰瞻"，并《短歌行》；文帝"秋风""别日"，并《燕歌行》是也，其七曲今不传。……其器有笙、笛、筑、瑟、琴、筝、琵琶七种，歌弦六部。②
>
> 王僧虔《技录》，清调有六曲：……《荀氏录》所载九曲，传者五曲。晋、宋、齐所歌，今不歌。（魏）武帝"北上"，《苦寒行》；"上谒"，《董逃行》；"蒲生"，《塘上行》；"晨上""愿登"，并《秋胡行》是也。其四曲今不传。……其器有笙、笛（下声弄、高弄、游弄）、篪、节、琴、瑟、筝、琵琶八种。歌弦四弦。③
>
> 王僧虔《技录》，瑟调曲有：……《荀氏录》所载十五曲，传者九曲。（魏）武帝"朝日""自惜""古公"，文帝"朝游""上山"，明帝"赫赫""我徂"，古辞"来日"，并《善哉》；古辞《罗敷艳歌行》是也，其六曲今不传。……其器有笙、笛、节、琴、瑟、筝、琵琶七种，歌弦六部。④

由于《乐府诗集》在不同"乐府曲辞"的《解题》中多次引用了陈释智匠的《古今乐录》，而《古今乐录》中提到《荀氏录》的则有上引三条，据此可以推断，

① 王运熙先生《清乐考略》一文亦曾指出："西晋武帝也酷爱声乐，史称'世祖平皓，纳吴妓五千，是同皓之弊'（《御览》九六引谢灵运《晋书·武帝纪论》）。当时由著名的大臣荀勖管理乐事。在荀勖的指导下，晋代乐官对清商曲有一番新的整理。……朱生、宋识、列和、郝索等都是荀勖手下的著名乐工，相和、清商的演奏人材：清歌的，击节的，弹弦乐器的，吹管乐器的，撰乐谱的，这里都具备了，在荀勖的领导下，完成了整理清商曲的工作。"（收入《乐府诗述论（增补本）》，上海古籍出版社2006年，第211页）
② 郭茂倩编：《乐府诗集》卷三十，中华书局1979年，第441页引。
③ 郭茂倩编：《乐府诗集》卷三十三，第495页引。
④ 郭茂倩编：《乐府诗集》卷三十六，第534—535页引。

《荀氏录》乃是一部专门收录平调、清调、瑟调等"三调歌诗"的集子；而《宋书·乐志一》说："清商三调歌诗，荀勖撰旧词施用者。"① 并可为证。由此又反映出，西晋初期清商乐的大致范畴就是"三调歌诗"。因《荀氏录》所载歌辞大多为魏氏三祖（武帝、文帝、明帝）所撰，可见清商乐原本仅限于宫廷范围，与民间音乐的关系并不大。

另外，此"清商三调歌诗"有时又被称为"相和曲"，有时则被称为"相和调"，如《宋书·律历上》《唐书·乐志》分别记载：

> 晋泰始十年，中书监荀勖、中书令张华，出御府铜竹律二十五具，部太乐郎刘秀等校试。……令太乐郎刘秀、邓昊等依律作大吕笛以示和。又吹七律，一孔一校，声皆相应。然后令郝生鼓筝，宋同吹笛，以为《杂引》《相和》诸曲。②

> 平调、清调、瑟调，皆周房中曲之遗声，汉世谓之"三调"。又有楚调、侧调。楚调者，汉房中乐也。高帝乐楚声，故房中乐皆楚声也。侧调者，生于楚调，与前三调总谓之"相和调"。③

由此可见，《荀氏录》所载的乐曲又可称为"《相和》诸曲"，而"清商三调"则源出于"相和调"五调内的其中"三调"，皆为"周房中曲之遗声"也。这就说明，清商乐与相和曲确有渊源关系甚至是从属关系，有学者把二者完全割裂开来，恐怕不尽妥。④ 但也必须看到，清商乐与相和曲确实存在一定的区别，这在下文还要论及，兹不赘。

① 沈约撰：《宋书》卷二十一，中华书局 1974 年，第 608 页。
② 沈约撰：《宋书》卷十一，第 212—214 页。
③ 郭茂倩编：《乐府诗集》卷二十六《相和歌辞》，第 376 页引。
④ 如王小盾先生《论〈宋书·乐志〉所载十五大曲》一文认为："逯钦立先生《相和歌曲调考》中谈到：凡是'相和歌'，本身都不分解，都不叫做'行'，清商三调则有'解'有'行'；'相和歌'不分解，因其本身是一种清唱，清商三调歌辞所以有'解'，乃因为其歌辞配上'弦'，已经不是清唱。这就指出了清商三调歌与相和歌以及与前此所有歌唱的本质区别。正因为有这一区别，我们故也不同意逯先生的另一看法——'"清商三调"仍然属于"相和歌"'。"（载《中国文化》1990 年 3 期，生活·读书·新知三联书店 1991 年，第 152 页）这就将清商三调与相和曲完全割裂开来了。

晋末永嘉乱后，魏晋清商旧乐亡散，至东晋末刘裕平关中，这些乐曲始复归东晋所有①。而紧接着的刘宋一代，便有人对前朝旧乐进行清整，其中以王僧虔和萧惠基最为有名，这可视作历史上第二次对清商乐进行的较有深度的整理和总结。据《宋书·乐志一》记载：

> 孝武大明中，以《鞞》《拂》、杂舞合之钟石，施于殿庭。顺帝昇明二年，尚书令王僧虔上表言之，并论三调哥曰："……今总章旧伎，二八之流，袿服既殊，曲律亦异，推今校古，皎然可知。又哥钟一肆，克谐女乐，以哥为称，非雅器也。大明中，即以宫悬合和《鞞》《拂》，节数虽会，虑乖雅体。将来知音，或讥圣世。……今之清商，实由铜雀，魏氏三祖，风流可怀，京、洛相高，江左弥重。谅以金悬干戚，事绝于斯。而情变听改，稍复零落，十数年间，亡者将半。自顷家竞新哇，人尚谣俗，务在噍危，不顾律纪，流宕无涯，未知所极，排斥典正，崇长烦淫。"②

这里有几点值得注意：其一，刘宋王僧虔"上表"所论的对象包括了两个方面，一是"《鞞》《拂》、杂舞"，二是"清商"旧乐。但这两者是并列的，足以证明当时的《鞞》《拂》、杂舞等均不属于清商乐的范畴，这与后世"杂舞曲属于清商乐"的看法大不一样。其二，"今之清商，实由铜雀"一句说明，清商三调的正式出现当以魏氏三祖为标志；或者说，清商三调从相和曲中脱胎出来，是从曹魏开始的，其与《荀氏录》所载的内容基本吻合。以上还说明，自西晋初以至刘宋，人们对于清商乐的观念仍大体一致。其三，江左的吴歌、西曲等"新哇"之声在当时已经兴起，但并不属于清商乐的范畴，只不过是"流宕""烦淫"的"谣俗"之曲而已。

另一位对清商三调深有了解的是萧惠基，据《南齐书》本传称："自宋大明以来，声伎所尚，多郑卫淫俗，雅乐正声，鲜有好者。惠基解音律，尤好魏三祖曲及

① 据魏徵等撰《隋书》卷十五《音乐下》载："清乐其始即《清商三调》是也，……属晋朝迁播，夷羯窃据，其音分散。……宋武平关中，因而入南，不复存于内地。"（中华书局1973年，第377页）

② 沈约撰：《宋书》卷十九，第552—553页；萧子显《南齐书·王僧虔传》所载略同。

《相和歌》，每奏，辄赏悦不能已。"① 鉴于此，朝廷曾令萧惠基调正清商乐律，这在《南史·王僧虔传》有记载：

> （僧虔）雅好文史，解音律，以朝廷礼乐，多违正典，人间竞造新声。时齐高帝辅政，僧虔上表请正声乐，高帝乃使侍中萧惠基调正清商音律。②

所谓"齐高帝辅政"，正当刘宋王朝的后期。从前引《南齐书·萧惠基传》的记载来看，当时"魏三祖曲及《相和歌》"被分开叙述，这说明在宋齐人眼中，清商三调虽出于相和调，但又不能与相和歌完全等同。③ 再据《乐府诗集·相和歌辞五》所引《古今乐录》有云：

> 张永《元嘉技录》有《四弦》一曲，《蜀国四弦》是也，居相和之末，三调之首。古有四曲，其《张女四弦》《李延年四弦》《严卯四弦》三曲，阙《蜀国四弦》。节家旧有六解，宋歌有五解，今亦阙。④

梁人张永所撰的《元嘉正声技录》见录于《隋书·经籍志》，书中既将"相和之末"和"三调之首"分开来讲，也说明刘宋元嘉（424—453年）时期，清商三调虽属于广义上的"相和曲"⑤，但毕竟与其他相和曲（如《乐府诗集·相和歌辞》中收录的《四弦曲》《六引》《相和曲》《吟叹曲》等）有所区别。鉴于王僧虔、萧惠基、张永等人的观点与《荀氏录》相近，有理由相信西晋时期的清商乐虽然也

① 萧子显撰：《南齐书》卷四十六，中华书局1972年，第811页。
② 李延寿撰：《南史》卷二十二，中华书局1975年，第602页。
③ 王运熙先生《相和歌、清商三调、清商曲》一文认为："从'丝竹更相和'这一特点看，相和曲等与清商三调是没有什么区别的。"（收入《乐府诗述论（增补本）》，第388页）这是将清商三调等同于相和曲，恐怕也不尽妥。
④ 郭茂倩编：《乐府诗集》卷三十，第440页引。
⑤ 王运熙先生《相和歌、清商三调、清商曲》一文也指出："我认为清商三调与相和曲同是以丝竹伴奏、比较轻松通俗的乐曲，三调是汉代相和旧歌孳生出来的新的曲调，但仍属于相和歌范围。吴兢、郭茂倩、郑樵等把清商三调归入相和歌，主要是根据南朝张永、王僧虔、智匠诸家著作的记载；这些记载产生时代较早，而且提法一致，应当是可信的。"（收入《乐府诗述论（增补本）》，第397页）

被称为"相和曲",却仅指平调、清调、瑟调"三调歌诗",其他"相和曲"似乎不应阑入清乐范畴。

此外,从上引《南齐书》和《南史》关于萧惠基的记载来看,当时的"郑卫淫俗"之"新声"与魏氏三祖的清商曲也绝对不可能并列,因为后者的性质是雅乐正声而非俗曲。这还有《宋书·乐志一》所载为据:

> 凡乐章古词,今之存者,并汉世街陌谣讴,《江南可采莲》《乌生》《十五》《白头吟》之属是也。吴哥杂曲,并出江东,晋、宋以来,稍有增广。……凡此诸曲,始皆徒哥,既而被之弦管。又有因弦管金石,造哥以被之,魏世三调哥词之类是也。①

这则记载说明,"吴哥杂曲"的辞、乐结合形式与"魏世三调哥词"是截然不同的,前者是"始皆徒哥,既而被之弦管",后者是"因弦管金石,造哥以被之",这是前者不能列入清商乐的另一个重要原因。孙楷第先生说:"至于吴歌西曲,是扬州和上游荆、雍二州的地方乐,并不是清商。南朝士大夫亦无承认吴歌西曲是清商者。"② 也是这个意思。此外,"汉世街陌谣讴"在辞、乐结合形式上与吴哥杂曲相近,所以也和清商三调不一样,同样不应列入清商乐的范畴,这与北魏以后的一些观念颇为不同,详后。

可以说,从西晋初的荀勖至宋齐时的王僧虔、萧惠基,甚至梁朝的张永,对于清商乐范畴的界定是比较一致的,它专用以指魏氏三祖的"三调歌诗",这种音乐源出宫廷贵族之手,并非民间谣俗新声。因此,后世许多被视为清商乐的音乐及曲辞(如汉旧曲、杂舞、吴歌、西曲等)均不应阑入其中。此外,清商三调歌诗有时也叫相和曲,这表明清商乐与相和曲有很深的渊源关系,可以视为广义上的相和曲中的一种,但它与相和曲的其他品种(如杂引、四弦、吟叹等)又有所不同。

① 沈约撰:《宋书》卷十九,第549页。
② 孙楷第撰:《清商曲小史》,收入《沧州集》卷五,中华书局2009年,第303页。

二

魏晋清商旧乐被刘裕带到南方以后，和吴歌、西曲结合产生了"南朝清商新声"；及至北魏孝文帝以后，清商旧乐与清商新声开始传入北方，清商乐的概念也开始出现转变。据《魏书·乐志》记载：

> 初，高祖讨淮、汉，世宗定寿春，收其声伎。江左所传中原旧曲，《明君》《圣主》《公莫》《白鸠》之属，及江南吴歌、荆楚四［西］声，总谓《清商》。至于殿庭飨宴兼奏之。其圆丘、方泽、上辛、地祇、五郊、四时拜庙、三元、冬至、社稷、马射、籍田，乐人之数，各有差等焉。①

北魏孝高祖即孝文帝，世宗即宣武帝，他们在和南朝的多次战争中掠得了各种各样的"声伎"，这些声伎包括了"中原旧曲"，主要即指魏晋的清商三调②；又包括了"《明君》《圣主》《公莫》《白鸠》"等杂舞曲；还包括了"江南吴歌、荆楚西声"等新声曲。但在北魏人眼中，它们统统算作"清商"乐，这一范畴比起西晋、宋齐人眼中的清商乐扩大了不少。

大约北魏所得的南朝"清商"声伎确实较多，所以有学者开始对清商三调乐律进行研究和整理，如陈仲儒即提出过"瑟调以宫为主，清调以商为主，平调以角为主"的看法。这在《魏书·乐志》有记载：

> 先是，有陈仲儒者自江南归国，颇闲乐事，请依京房，立准以调八音。神龟二年夏，有司问状。仲儒言："……然后依相生之法，以次运行，取十二律之商徵。商徵既定，又依琴五调调声之法，以均乐器。其瑟调以宫为主，清调以商为主，平调以角为主。五调各以一声为主，然后错采众声以文饰之，方如

① 魏收撰：《魏书》卷一百九，中华书局1974年，第2843页；《通典·乐二》所载略同。
② 从文意来看，所谓"中原旧曲"应指宋武帝"平关中"时夺得的、"不复存于内地"的清商乐。

锦绣。"①

由此可见，清商乐的北传对于北魏音乐文化影响相当之大，也引发了历史上第三次较有规模的总结和整理。但是，北朝人对于清商乐概念的认知与南朝人大为不同，也可以说是不正宗的。所以孙楷第先生曾指出："后魏将传来南朝的中原旧音，和吴歌西曲一律称为'清商'。这是北朝人不了解南朝的乐随便乱称。……清乐溯其始即清商三调。后来淫声继起，如吴歌西曲之类，与清商一同传入北方，北方人因一律称为'清商'。"② 这种说法颇有道理，它反映了清商乐概念在历史上一次非常重大的转变。

至杨坚统一天下，北方的隋人又获得了大批南方陈朝的乐伎，其中很大一部分也被称为"清商乐"或"清乐"，清商乐的范畴较诸北魏又进一步扩大了。这在《隋书·音乐志》中颇有记载：

> 《清乐》其始即《清商三调》是也，并汉来旧曲。乐器形制，并歌章古辞，与魏三祖所作者，皆被于史籍。属晋朝迁播，夷羯窃据，其音分散。苻永固平张氏，始于凉州得之。宋武平关中，因而入南，不复存于内地。及平陈后获之。(隋)高祖听之，善其节奏，曰："此华夏正声也。昔因永嘉，流于江外，我受天明命，今复会同。虽赏逐时迁，而古致犹在。可以此为本，微更损益，去其哀怨，考而补之。以新定吕律，更造乐器。"③

从上引来看，隋人也对清商乐进行过较大规模的总结和整理，这应该是历史上的第四次了。更为重要的是，虽然隋人也承认清乐"其始"仅指《清商三调》，但他们又把所有"汉来旧曲"都纳入"清乐"的范畴之中。这一范畴比起北魏又颇有扩充，这是因为"汉来旧曲"所包含的音乐伎艺是非常多的，里面有《鞞》《拂》、

① 魏收撰：《魏书》卷一百九，第2833—2836页。王运熙先生《清乐考略》一文则认为："'清调以商为主'之说，恐不足信。况且陈仲儒说的是北魏情况，汉魏是否如此，也很难说。"（收入《乐府诗述论（增补本）》，第198页）
② 孙楷第撰：《清商曲小史》，收入《沧州集》卷五，第305页。
③ 魏徵等撰：《隋书》卷十五，第377—378页。

杂舞等，又有汉代以来各种"相和曲"，还有汉世的街陌谣讴等。而北魏从南朝掠得的"中原旧曲"尚仅限于清商三调及《明君》《圣主》等杂舞之属，难以和隋人所得的相比。① 此外，南朝梁、陈两代新造的清商乐曲也列入隋人清乐的范畴，陈朝的清乐新声更是北魏人无法得到的。

盛极一时的清商乐到了唐朝中叶却走到了衰亡、沦缺的地步。唐相杜佑在撰写《通典·乐典》时，于第六卷中专门撰写了"清乐"一条，实际上就带有总结清商乐历史的意味，兹将全文钞录如次：

《清乐》者，其始即《清商三调》是也，并汉氏以来旧曲。乐器形制，并歌章古调，与魏三祖所作者，皆备于史籍。属晋朝迁播，夷羯窃据，其音分散。苻永固平张氏，于凉州得之。宋武平关中，因而入南，不复存于内地。及隋平陈后获之。文帝听之，善其节奏，曰："此华夏正声也。昔因永嘉，流于江外，我受天明命，今复会同。虽赏逐时迁，而古致犹在。可以此为本，微更损益，去其哀怨，考而补之。以新定吕律，更造乐器。"因置清商署，总谓之《清乐》。

先遭梁、陈亡乱，而所存盖鲜。隋室以来，日益沦缺。大唐武太后之时，犹六十三曲。今其辞存者有：《白雪》《公莫》《巴渝》《明君》《明之君》《铎舞》《白鸠》《白纻》《子夜》《吴声四时歌》《前溪》《阿子欢闻》《团扇》《懊侬》《长史变》《督护》《读曲》《乌夜啼》《石城》《莫愁》《襄阳》《栖乌夜飞》《估客》《杨叛》《雅歌》《骁壶》《常林欢》《三洲采桑》《春江花月夜》《玉树后庭花》《堂堂》《泛龙舟》等，共三十二曲。《明之君》《雅歌》各二首，《四时歌》四首，合三十七曲。（原案：其《吴声四时歌》《杂歌》《春江花月夜》并未详所起，馀具前歌舞杂曲之篇。）又七曲有声无辞：《上林》《凤雏》《平调》《清调》《瑟调》《平折》《命啸》，通前为四十四曲存焉。

① 案，北魏孝文帝、宣武帝对南朝战争时所取得的胜利不算巨大，所以获得声伎的数量肯定不能和后来隋灭南陈时所得相比。丘琼苏先生也认为："隋代的清乐，也表示出一个大一统的局面，不但南北合流——中原的相和歌、五调歌与江左的吴歌、西曲合并，且自两汉、魏、晋以来的一切乐器歌章古调，甚至晋后的新曲，尽行归入清乐中，成为一大集成。"（《燕乐探微》，上海古籍出版社1989年，第28页）

当江南之时，《巾舞》《白纻》《巴渝》等，衣服各异。梁以前，舞人并十二人，梁武省之，咸用八人而已。令工人平巾帻，绯褶。舞四人，碧轻纱衣，裙襦大袖，画云凤之状，漆鬟髻，饰以金铜杂花，状如雀钗，锦履。舞容闲婉，曲有姿态。沈约《宋书》恶江左诸曲哇淫，至今其声调犹然。观其政已乱，其俗已淫，既怨且思矣，而从容雅缓，犹有古士君子之遗风，他乐则莫与为比。乐用钟一架，磬一架，琴一，一弦琴一，瑟一，秦琵琶一，卧箜篌一，筑一，筝一，节鼓一，笙二，笛二，箎二，簘二，叶一，歌二。

自长安以后，朝廷不重古曲，工伎转缺，能合于管弦者，唯《明君》《杨叛》《骁壶》《春歌》《秋歌》《白雪》《堂堂》《春江花月夜》等八曲。旧乐章多或数百言，武太后时《明君》尚能四十言，今所传二十六言，就之讹失，与吴音转远。刘贶以为宜取吴人使之传习。开元中，有歌工李郎子。郎子北人，声调已失，云学于俞才生。才生，江都人也。自郎子亡后，《清乐》之歌阙焉。又闻《清乐》唯《雅歌》一曲，辞典而音雅，阅旧记，其辞信典。

自周、隋以来，管弦杂曲将数百曲，多用西凉乐，鼓舞曲多用龟兹乐，其曲度皆时俗所知也。唯弹琴家犹传楚、汉旧声，及《清调》《琴调》，蔡邕《五弄》《楚调四弄调》，谓之"九弄"，雅声犹存。非朝廷郊庙所用，故不载。

昔唐虞讫三代，舞用国子，欲其早习于道也，乐用瞽师，谓其专一也。汉魏以来，皆以国之贱隶为之，唯雅舞尚选用良家子。国家每岁阅司农户，容仪端正者归太乐，与前代乐户总名"音乐人"。历代滋多，至有万数。①

杜佑的撰述可以视为历史上第五次较有深度地研究、总结清商乐的行为。分析上引记载可以发现，唐中叶时，人们眼中的清商乐包括以下一些伎艺：其一是魏晋清商三调，亦即清商旧乐，这是清商乐之"始"；其二是"汉氏以来旧曲"；其三是《公莫》《明君》《巴渝》等一批杂舞曲；其四是《吴声四时歌》《团扇》《石城》《莫愁》等一批吴歌、西曲；其五是《玉树后庭花》《泛龙舟》等陈、隋以来新造

① 杜佑撰，王文锦等点校：《通典》卷一百四十六，第3716—3718页。

的清乐；其六是汉代以来的琴曲。以上几项与《隋书·音乐志》中"清乐"的概念大致相当。

孙楷第先生曾经指出："隋时言清商，有时指三调，有时为南方乐之总名。后又以清商为清乐。于是清乐、清商两称并存。自清乐之名行，而清商之义愈晦，世人遂不知清商宜专指三调矣。……因此我们知道乐府源流的不明，自唐中叶始。宋郭茂倩选的《乐府诗集》，分类与《乐府古题要解》同。推测起来，他的错误大概是受了唐人影响。"① 这段话有一定道理，但"乐府源流的不明，自唐中叶始"一句似乎不妥，因为《通典·乐典》有关清乐的概念与隋人有关清乐的概念相差无几，所以"源流的不明"至迟从隋朝便开始了。

三

通过以上论述可知，自西晋初至唐中叶，清商乐这一概念的历史发展可以分为三个阶段：西晋初以至宋齐，清商乐专用以指魏晋的"清商三调哥诗"，被认为是雅乐正声；北魏以后，一些杂舞曲和吴歌、西曲等新声也进入了清商乐的范畴；隋朝以后，汉氏以来旧曲、陈隋清乐新声、古今琴曲等也统统成了清商乐。由此可见，清商乐这一概念的范畴是随着历史的发展而不断延伸的。

不过，西晋以至唐中叶，对前朝清乐进行总结的人或多或少都亲眼见过清乐。但到了南宋，清乐早已消亡，所以郭茂倩编《乐府诗集》，并对清商乐进行又一次较大规模整理、总结时，就只能根据前人遗留下来的文献史料了。那么郭氏对于清商乐的范畴又是怎样界定的呢？《乐府诗集》关于"清商曲辞"的《解题》可以作为参考：

> 清商乐，一曰清乐。清乐者，九代之遗声。其始即相和三调是也，并汉魏以来旧曲。其辞皆古调及魏三祖所作。自晋朝播迁，其音分散。符坚灭凉得

① 孙楷第撰：《清商曲小史》，收入《沧州集》卷五，第305页。

之，传于前后二秦。及宋武定关中，因而入南，不复存于内地。自时已后，南朝文物号为最盛。民谣国俗，亦世有新声。故王僧虔论三调歌曰："今之清商，实由铜雀。魏氏三祖，风流可怀。京洛相高，江左弥重。而情变听改，稍复零落。十数年间，亡者将半。所以追余操而长怀，抚遗器而太息者矣。"后魏孝文讨淮汉，宣武定寿春，收其声伎，得江左所传中原旧曲，《明君》《圣主》《公莫》《白鸠》之属，及江南吴歌、荆楚西声，总谓之清商乐。至于殿庭飨宴，则兼奏之。遭梁、陈亡乱，存者盖寡。及隋平陈得之，文帝善其节奏，曰："此华夏正声也。"乃微更损益，去其哀怨，考而补之，以新定律吕，更造乐器。因于太常置清商署以管之，谓之"清乐"。开皇初，始置七部乐，《清商伎》其一也。大业中，炀帝乃定清乐、西凉等为九部。而清乐歌曲有《杨伴》，舞曲有《明君》《并契》。乐器有钟、磬、琴、瑟、击琴、琵琶、箜篌、筑、筝、节鼓、笙、笛、箫、篪、埙等十五种，为一部。唐又增吹叶而无埙。隋室丧乱，日益沦缺。唐贞观中，用十部乐，清乐亦在焉。至武后时，犹有六十三曲。其后歌辞在者有《白雪》《公莫》《巴渝》《明君》《凤将雏》《明之君》《铎舞》《白鸠》《白纻》《子夜吴声四时歌》《前溪》《阿子及欢闻》《团扇》《懊侬》《长史变》《丁督护》《读曲》《乌夜啼》《石城》《莫愁》《襄阳》《栖乌夜飞》《估客》《杨叛》《雅歌骁壶》《常林欢》《三洲》《采桑》《春江花月夜》《玉树后庭花》《堂堂》《泛龙舟》等共三十二曲，《明之君》《雅歌》各二首，《四时歌》四首，合三十七首。又七曲有声无辞：《上林》《凤雏》《平调》《清调》《瑟调》《平折》《命啸》，通前为四十四曲存焉。长安已后，朝廷不重古曲，工伎寖缺，能合于管弦者唯《明君》《杨叛》《骁壶》《春歌》《秋歌》《白雪》《堂堂》《春江花月夜》等八曲。自是乐章讹失，与吴音转远。开元中，刘贶以为宜取吴人，使之传习，以问歌工李郎子。郎子北人，学于江都人俞才生。时声调已失，唯雅歌曲辞，辞典而音雅。后郎子亡去，清乐之歌遂阙。自周、隋以来，管弦雅曲将数百曲，多用西凉乐。鼓舞曲多用龟兹乐。唯琴工犹传楚、汉旧声及清调。蔡邕五弄，楚调四弄，谓之九弄。雅声独存，非朝廷郊庙所用，故不载。《乐府解题》曰："蔡邕云：'清商曲，又有《出郭

西门》《陆地行车》《夹钟》《朱堂寝》《奉法》等五曲,其词不足采著。'"①

分析这一段话不难发现,郭氏对于清商乐的看法与《通典·乐典》的记述几乎没有什么差异,甚至遣词造句亦多近之。前文提到,杜佑对于清乐的观念与隋人相差不大;而唐人对于隋人清乐部伎的改动也仅是"增吹叶而无埙"而已,并没有实质的变化。因此,南宋时期《乐府诗集》对于清商乐范畴的界定实际是秉承了隋唐以来的普遍看法,其"师承"是有渊源的。而在前人看法基础上编集的《乐府诗集》,其"清商曲辞"总共包括了五部分的内容:其一,卷二十六至四十三《相和歌辞》的全部;其二,卷四十四至五十一《清商曲辞》的全部;其三,卷五十二至五十六《舞曲歌辞》中的一部分;其四,卷五十七至六十《琴曲歌辞》的一部分;其五,卷六十一至六十八《杂曲歌辞》的一部分。其中《相和歌辞》收录汉以来的相和诸曲及魏晋清商三调歌诗;《清商曲辞》收录南朝及隋的清商新声;而汉氏以来旧曲如杂曲、杂舞曲、琴曲等则散见于《舞曲歌辞》《琴曲歌辞》《杂曲歌辞》之中。②

虽然宋人郭茂倩编集的《乐府诗集》渊源有自,而且下了很多的功夫,但《乐府诗集》中对于清商乐的界定还是遭到了不少人的质疑和诟病,如丘琼荪先生在《楚调钩沉》一文中就认为:

> 《清商曲》为《相和歌》中之三调,各书所述甚明,《乐府诗集》把《清商曲》与《相和歌》分开,把南朝的《吴声》《西曲》称为《清商曲》,把三调曲称为《相和歌》。不以三调为《清商曲》,则何以有《清商三调》之谓?可知非是。③

① 郭茂倩编:《乐府诗集》卷四十四,第638—639页。
② 王运熙先生《清乐考略》一文就曾指出:"清乐及其歌辞,依照时代前后,可分两个阶段。前一个是汉魏阶段,是清商旧乐阶段;后一个是六朝阶段,是清商新声阶段。……汉代古辞与曹魏三祖的作品,是清商旧曲,其歌辞主要就是《乐府诗集》中的相和歌辞。……而所谓宋梁之间的新声,便是清商新声,其歌辞主要就是《乐府诗集》中的清商曲辞。"(收入《乐府诗述论(增补本)》,第195—196页)文中还指出:"隋唐时代的清商乐,承南北之遗规,主要包括相和歌、杂舞曲及清商曲三大部分。""除相和、杂曲、杂舞曲外,尚有一部分琴曲也属于清乐。"(参见《乐府诗述论(增补本)》,第196、201页)
③ 丘琼荪:《楚调钩沉》,载《文史》二十一辑,中华书局1983年,第175页。

其实丘氏的指责并无道理，我们不妨看看《乐府诗集》关于"相和歌辞"《解题》的一些看法：

> 《宋书·乐志》曰："相和，汉旧曲也，丝竹更相和，执节者歌。本一部，魏明帝分为二，更递夜宿。本十七曲，朱生、宋识、列和等复合之为十三曲。"其后晋荀勖又采旧辞施用于世，谓之清商三调歌诗。……永嘉之乱，五都沦覆，中朝旧音，散落江左。后魏孝文宣武，用师淮汉，收其所获南音，谓之"清商乐"，相和诸曲，亦皆在焉。所谓清商正声，相和五调伎也。凡诸调歌词，并以一章为一解。①

由此可见，郭茂倩也视"相和五调伎"为"清商正声"，只是把魏晋清商旧乐和南朝清商新声区别开来而已，并没有太大的不妥。而且参考前引《乐府诗集·清商曲辞》的《解题》可知，郭氏对于清商乐的历史和渊源流变相当清楚，应该不会混淆相和诸曲与清商乐之间的具体关系。他之所以作现在的编排和分类，主要还是参考了隋唐以来人们对于清乐的观念，及根据流传下来的曲辞文献所致。当然，对于《乐府诗集》的指责绝不止此，限于篇幅，不一一细述。

小　结

通过以上所述可知，清商乐是一个历史性的概念；或者说，随着历史的推移，清商乐作为一个概念，其范畴在不断延伸与变化之中。我们可以从历史上几次较有规模、较有深度地搜集、整理、总结清商乐的行动中找到这一概念发展的脉络。当西晋初荀勖整理、编集"三调歌诗"时，清商乐仅限于平、清、瑟三调；当刘宋王僧虔、萧惠基等重新整理清商乐时，这一概念基本上没有太大改变。但北魏孝文帝以后，北朝获得了不少的南方声伎，他们开始把清商三调、中原部分旧曲、一部分

① 郭茂倩编：《乐府诗集》卷二十六，第376页。

杂舞曲以及南朝新兴的吴歌西曲统称为"清商",清商乐的概念较诸前世大为扩充。及至隋人平陈,大获南方旧乐,数量远远超过北魏,这时候,隋人将魏晋清商旧乐、南朝及隋的清商新声、所有汉代以来旧曲都纳入清商乐(清乐)范畴,于是相和诸曲、诸杂舞、诸杂曲、琴曲等均已在列,清乐的规模空前扩大。唐代以来,清乐沦缺,唐中叶杜佑撰写《通典·乐典》时,对清乐的历史作了较有系统的总结,他眼中清乐的概念亦与隋人大致相当。而南宋郭茂倩在编集《乐府诗集》时,也充分研究和考虑了清乐的历史及前人的看法,所以《乐府诗集》中所录清乐曲辞的范围与隋唐人的观念是基本一致的。因此,清商乐概念的历史发展大致可以分为三个阶段,西晋至宋齐是一段,北魏至北周是一段,隋唐以后是一段。我们只有用历史发展的眼光去看待清商乐,充分吸取古人对于清商乐的看法,才有可能弄清楚它在不同历史时期中到底是指什么。

清商官署沿革考

过往对于清商乐的研究,绝大多数从音乐史的角度或诗歌史的角度切入,专门从职官制度角度着眼者极少。部分谈论乐舞官署沿革的文章,虽也涉及清商制度的问题,如孙楷第先生的《清商曲小史》(载《文学研究》1957年1期),王运熙先生的《汉魏两晋南北朝乐府官署沿革考略》(收入其《乐府诗述论》),刘怀荣先生的《魏晋乐府官署演变考》(载《社会科学战线》2002年5期),刘怀荣先生的《南北朝及隋代乐府官署演变考》(载《黄钟》2004年2期),胡天虹、李秀敏二先生的《略论汉魏两晋南北朝宫廷音乐官署的沿革》(载《沈阳教育学院学报》2002年4期)等文,但还不是对清商一署的专门研究。近年,曾智安先生《曹魏清商署的设置、得名及相关问题新论》一文,才算是比较专门研究某一代清商官署制度的文章,但也不是通代的研究,故本文拟对此基础性的问题作出补充,并进而探讨乐署沿革与清商乐兴衰的联系。

一

清商官署是古代朝廷所设,用以管理清商乐舞的乐官机构,这一机构始于三国曹魏时期。据《三国志·齐王芳纪》注引《魏书》载:

> 于陵云台曲中施帷，见九亲妇女，帝临宣曲观，呼（郭）怀、（袁）信使入帷共饮酒。怀、信等更行酒，妇女皆醉，戏侮无别。使保林李华、刘勋等与怀、信等戏，清商令令狐景呵华、勋曰："诸女，上左右人，各有官职，何以得尔？"①

由此可见，魏齐王芳（240—253 年）时已有"清商令"一职之设置，任者名为令狐景。《三国志·齐王芳纪》注引《魏书》又载：

> 太后遭邰阳君丧，帝日在后园，倡优音乐自若，不数往定省。清商丞庞熙谏帝："皇太后至孝，今遭重忧，水浆不入口，陛下当数往宽慰，不可但在此作乐。"帝言："我自尔，谁能奈我何？"……每见九亲妇女有美色，或留以付清商。②

由此可见，当时又有"清商丞"这一职官，任者名为庞熙。由于令、丞一般为中央政府署级机构的正职和副职，这就确切证明了曹魏时期已有"清商署"这一乐官机构的建置。另据引文中"诸女，上左右人""九亲妇女有美色"等记载，不难看出，曹魏清商署内所辖者主要是女性；由此也可推断，早期清商乐舞的表演者主要是女性。

关于曹魏清商官署之隶属，史料并无明确说明，不过，由于晋代的清商署是光禄勋属官，晋制承用魏制较多，依此推断，曹魏时期的清商署也是光禄勋属官。对此，还有一条史料可以作为旁证：

> 帝常喜以弹弹人，以此恚（令狐）景，弹景不避首目。景语帝曰："先帝持门户急，今陛下日将妃后游戏无度，至乃共观倡优，裸袒为乱，不可令皇太后闻。景不爱死，为陛下计耳。"③

① 陈寿撰，裴松之注：《三国志》卷四，中华书局1982年，第129—130 页。
② 陈寿撰，裴松之注：《三国志》卷四，第130 页。
③ 陈寿撰，裴松之注：《三国志》卷四《齐王芳》注引《魏书》，第130 页。

引文中"持门户急"一语最值得注意，因为自汉以来，光禄勋就是卿一级的机构，并以守卫门户为其主要职责，这有《后汉书·百官志》所载为证："光禄勋，卿一人，中二千石。本注曰：掌宿卫宫殿门户，典谒署郎更直执戟，宿卫门户，考其德行而进退之。"司马彪注引胡广又曰："勋犹阍也，《易》曰：'为阍寺。'宦寺，主殿宫门户之职。"① 由此可见，作为两汉诸卿之一的光禄勋确以"宿卫宫殿门户"为主要职责，而曹魏职官的设置多沿汉制，清商署令令狐景既以"持门户"之事为要务，可见此署与光禄勋的关系非常密切。由此佐证，曹魏清商官署与晋制大致相同，均为光禄勋的属官。

此外，从令狐景口中的"先帝"一词看，清商署可能在魏明帝（227—239年）时期已经存在。这里可以提供一条佐证，据《晋书·五行志上》记载："魏明帝太和五年五月，清商殿灾。"② 由此可见，至迟魏明帝太和中已有清商殿的建立。既有新殿阁的建立，由此设置新的令、丞以管理其中的门户、人员、音乐等事务，是顺理成章的事，而且与光禄勋的职掌相吻合。另外还可以提供一条佐证，据《三国志·魏书·明帝纪》载："是时，大治洛阳宫，起昭阳、太极殿，筑总章观。"③ 由此可见，魏明帝在清商殿以外还建筑了总章观，这个总章观和"总章女伎"有密切关系，据《后汉书·献帝纪》载："（建安）八年冬十月己巳，公卿初迎冬于北郊，总章始复备八佾舞。"李贤注曰："《袁宏纪》云：'迎气北郊，始用八佾。'佾，列也，谓舞者之行列。往因乱废，今始备之。总章，乐官名。古之《安代乐》。"④ 由此可见，总章乃东汉时期乐官官署之名称，以掌管郊祀乐舞为主要职能，尤其是迎气北郊时须用之。魏明帝既然为总章官署的女伎建筑总章观，这就给我们一个启示，其建筑清商殿极有可能也是为了安置清商官署中的女伎。换言之，清商官署的始置有可能是在魏明帝时期。⑤

① 范晔撰，李贤注，司马彪撰志、刘昭注补：《后汉书》，中华书局1965年，第3574页。
② 房玄龄等撰：《晋书》卷二十七，中华书局1974年，第803页。
③ 陈寿撰，裴松之注：《三国志》卷三，第104页。
④ 范晔撰，李贤注：《后汉书》卷九，第383页。
⑤ 曾智安《曹魏清商署的设置、得名及相关问题新论》一文认为，清商署之始置在魏明帝青龙三年（235）左右（载吴相洲主编《乐府学》第一辑，学苑出版社2006年，第145页）。此说未提供确证，但其推测也有合理的成分，与本文的观点可相印证。

清商官署之所以始置于曹魏时期，是有历史原因的，特别是和魏之三祖（曹操、曹丕、曹睿）对清商乐舞的喜好有关。《宋书·乐志一》所载刘宋时人王僧虔的《表》中曾提到："今之清商，实由铜雀，魏氏三祖，风流可怀，京、洛相高，江左弥重。"① 从前面四句不难看出，当时曹魏王室对于清商乐舞十分推重；而王室的喜好，必然进一步导致清商乐舞在宫廷和社会上的流行，于是就有了设署管理的需要。从另一方面看，清商官署的建立对于清商乐舞的发展也起到了重要的推动作用。对此，王小盾先生曾指出：魏晋大曲成立的条件有三，其中第三条就是"专门俗乐机构的设立，即清商署的设立，它使大曲的制作和演奏有了人才条件、场所条件和其它物质条件"。② 此说洵有见地。

到了西晋司马氏时期，依然沿用魏制而设有清商官署，而且史书明确记载此时的清商官署是光禄勋属官，如《晋书·职官志》载：

> 光禄勋，统武贲中郎将、羽林郎将、冗从仆射、羽林左监、五官左右中郎将、东园匠、太官、御府、守宫、黄门、掖庭、清商、华林园、暴室等令。③

由此可见，清商官署与黄门、掖庭、暴室等均为光禄勋之属，而且这几个机构都以服务内廷为主，说明西晋清商署的性质与曹魏时期仍然相近。另据《通典·乐一》记载：

> （晋武帝泰始）九年，荀勖以杜夔所制律吕，校太乐、总章、鼓吹八音，与律吕乖错，依古尺作新律吕，以调声韵。律成，遂颁下太常，使太乐、总章、鼓吹、清商施用。……荀勖遂典知乐事，启朝士解音者共掌之。④

由此可见，西晋时期的中央乐舞机构共有太乐、总章、鼓吹、清商四个，清商署为

① 沈约撰：《宋书》卷十九，中华书局1974年，第553页。
② 王小盾：《论〈宋书·乐志〉所载十五大曲》，载《中国文化》1990年3期，第155页。
③ 房玄龄等撰：《晋书》卷二十四，第736页。
④ 杜佑撰，王文锦等点校：《通典》卷一百四十一，中华书局1988年，第3598页。

其中之一。但清人修撰的《历代职官表》却认为："晋代但置太乐、鼓吹令，而据《册府元龟》所载，则尚有总章、清商二乐而未见其官，当是以太乐兼总章，鼓吹兼清商，而仍令乐工分隶之。"① 修撰者大约未注意到《晋书》《通典》的相关材料，故其说可谓毫无根据。约而言之，魏晋两代一脉相承，均有清商官署之设置，属于这一乐官机构的初建阶段。

二

到了东晋时期，史书不见有清商令之记载，这与时局动荡、乐官亡散、国力衰微有直接的关系，据《晋书·乐志上》及《宋书·乐志一》分别记载：

> 永嘉之乱，伶官既减，曲台宣榭，咸变涔莱。虽复《象舞》歌工，自胡归晋，至于孤竹之管，云和之瑟，空桑之琴，泗滨之磬，其能备者，百不一焉。②

> 至江左初立宗庙，尚书下太常祭祀所用乐名。……于时以无雅乐器及伶人，省太乐并鼓吹令。是后颇得登哥、食举之乐，犹有未备。明帝太宁末，又诏阮孚等增益之。成帝咸和中，乃复置太乐官。鸠集遗逸，而尚未有金石也。③

从上面两则记载可以看到，司马氏南渡时正值动乱，乐官、乐器亡失严重，以致连太乐署这样重要的乐官机构亦一度被朝廷所省、并，则清商官署之撤消也在情理之中。不过，清商官署虽则撤去，清商乐舞却未消亡；特别是"咸和中，乃复置太乐官"以后，清商乐舞转而隶属太乐之中。就此，王运熙先生《汉魏两晋南北朝乐府官署沿革考略》一文曾指出：

> 《宋书·乐志一》说："鞞舞故二八，桓玄将即真，太乐遣众伎。"鞞舞在

① 纪昀等编：《历代职官表》卷十《乐部》，上海古籍出版社1989年，第198页。
② 房玄龄等撰：《晋书》卷二十二，第677页。
③ 沈约撰：《宋书》卷十九，第540页。

汉魏与相和同隶黄门鼓吹，现在改隶太乐，由此推测，大约这时清商曲已由太乐兼掌了。这也开六朝太乐统辖清商的制度。①

这种看法是比较合理的。因为东晋期间，除了乐官、乐器亡失严重以外，还存在国力较弱等方面的因素，像清商官署这样只供享乐、与政教无关的机构确实没有必要专门设置。另外，由于太乐官署掌管着祭祀天地、祭祀宗庙等至关重要的乐舞，所以大部分时间内仍能得以保留，甚至是一署独尊。② 与此同时，既然清商、太乐二署均掌乐舞，可谓技术性质相近，将清商署"兼隶于"太乐之下就不足为怪了。及后梁、陈各代，虽然多曾恢复清商署的设置，也往往依循东晋旧例而由太乐"兼领"。

"实由铜雀"的中原清商旧乐随着司马氏政权的南渡进入江左，在与吴声、西曲等地方乐舞结合之后，开始了新的发展阶段。在此过程中，东晋朝廷内部掌管清商旧乐的乐官、艺人曾起过重要作用。据《晋书·乐志》记载："吴歌杂曲并出江南，东晋以来，稍有增广。……凡此诸曲，始皆徒歌，既而被之管弦。又有因丝竹金石，造歌以被之，魏世三调歌辞之类是也。"③ 由此可知，原本属于江南民间之乐的"吴歌杂曲"，在东晋以来颇有"增广"，特别是经过朝廷乐官、乐工等"被之管弦"，也就是经过声律上的改造、协谐之后，开始登上大雅之堂，成为当时所谓的"南朝清商新乐"了。所以官署乐官、乐工对于清商曲的发展是有积极贡献的。

东晋时期，北方的十六国亦有清商乐之遗存，如氐族苻坚平凉州时，就曾得到过前凉张氏政权中保存的西晋清商乐，据《隋书·音乐志》记载：

《清乐》其始即《清商三调》是也，并汉来旧曲。乐器形制，并歌章古辞，与魏三祖所作者，皆被于史籍。属晋朝迁播，夷羯窃据，其音分散。苻永

① 王运熙著：《乐府诗述论（增补本）》，上海古籍出版社2006年，第188页。
② 案，详情参见拙文《太乐职能演变考》（载《中国非物质文化遗产》第11辑，中山大学出版社2006年），兹不赘。
③ 房玄龄等撰：《晋书》卷二十三，第716—717页。

> 固平张氏，始于凉州得之。宋武平关中，因而入南，不复存于内地。①

由此可知，西晋时期的"清商旧乐"因中原动乱，亡失殆尽，而本为西晋藩属的凉州在张氏的统领下，长期维持着独立、稳定的状态，所以使部分流传于此的清商旧乐得到了较好的保存。及至苻氏灭张氏之后，遂辗转得到了这批乐舞，可谓弥足珍贵。前秦获得这批乐舞以后，为之专设清商官署也是有可能的，惜史无明载，姑存以俟考。

到了刘宋时期，中央政府沿用东晋中期以来之制，乐官机构只设太乐一署，也没有清商官署及其职官的记录，但这不等于说刘宋就没有清商乐。实际上，宋朝不但有清商乐，而且清商旧乐与清商新声兼而有之。据上引《隋书·音乐志》的记载，由于晋末宋武帝刘裕"平关中"，苻氏从张氏手中抢来的清商旧乐"因而入南"，可见刘宋是有清商旧乐的。至于清商新声则为南渡以来的时新之乐，更不必论。

刘宋清商乐既然众多，又没有专署以辖之，那么是否如东晋之制也由太乐兼领呢？答案是肯定的。《南齐书·崔祖思传》曾记载刘宋太乐的情况："今户口不能百万，而太乐雅、郑，元徽时校试千有余人，后堂杂伎，不在其数。"② 元徽为宋后废帝年号（473—476年），既然当时的雅、郑之乐均在太乐之中，则清商乐肯定也由太乐兼领。另外，据《宋书·后妃传》载，刘宋的内廷女官中置有"乐正""典乐帅""清商帅""总章帅"四职。③ 从这些内官的官名看，她们是兼为女乐的。内官而兼乐官的做法，至迟可以追溯至汉代掖庭的"女乐五官"，曹魏清商官署中的"九亲妇女"也是这种性质。而刘宋内廷女乐分为四职的做法，明显有仿效西晋政府乐分四署之意。结合前引《南齐书·崔祖思传》，这些清商女乐当属"后堂杂伎"一类，亦兼由太乐官教习和管理。

到了南齐时期，中央政府仍沿用东晋、刘宋以来旧制，只置太乐一署乐官，所以清商乐舞由太乐兼领的情况并未改变。如《南齐书·乐志》有云："角抵、像

① 魏徵等撰：《隋书》卷十五，中华书局1973年，第377页。
② 萧子显撰：《南齐书》卷二十八，中华书局1972年，第519页。
③ 沈约撰：《宋书》卷四十一，第1271—1279页。

形、杂伎，历代相承有也。其增损源起，事不可详，大略汉世张衡《西京赋》是其始也。魏世则事见陈思王乐府《宴乐篇》，晋世则见傅玄《元正篇》《朝会赋》。江左咸康中，罢紫鹿、跂行、鳖食、笮鼠、齐王卷衣、绝倒、五案等伎，中朝所无，见《起居注》，并莫知所由也。太元中，苻坚败后，得关中檐橦胡伎，进太乐，今或有存亡。"① 由此可知，南齐时"角抵、像形、杂伎"等一众俗乐都保存在太乐署之中，甚至东晋时所得的"关中檐橦胡伎"亦"进太乐"，至南齐尚有"存亡"。这种情况也可说明，南齐太乐所掌甚杂，无论偏雅的清商旧乐抑或偏郑的清商新声，例当由其管理。

约而言之，东晋以至宋齐，都没有单独设立清商官署，所以是清商官署发展过程中的"中断时期"，原由清商官署管理之音乐舞蹈改由太乐署兼辖。由于太乐自秦汉始置以来就一直是太常属官，所以清商乐舞从此也改隶太常之下，这和魏晋时期清商官署隶于光禄勋的制度相比，是一个很大的变化。

三

到了梁朝，国力有所恢复，梁武帝又极其重视礼乐方面的建设，于是在乐官制度方面颇有恢复西晋诸署并立之意。《隋书·百官志》所载梁太常卿属下的乐官就有太乐、鼓吹、清商等署：

> 天监七年，以太常为太常卿。……凡十二卿，皆置丞及功曹、主簿。而太常视金紫光禄大夫，统明堂、二庙、太史、太祝、廪牺、太乐、鼓吹、乘黄、北馆、典客馆等令丞，及陵监、国学等。又置协律校尉、总章校尉监、掌故、乐正之属，以掌乐事，太乐又有清商署丞。②

由此可知，梁朝天监年间实为东晋"中断时期"以来清商官署得以重新设立的开

① 萧子显撰：《南齐书》卷十一，第195页。
② 魏徵等撰：《隋书》卷二十六，第724页。

始。不过，梁朝的清商署并没有置令，而仅仅设置副职清商丞，此"丞"又辖于太乐令之下，所以这时候的清商署与魏晋时期独立的、有令有丞的清商官署毕竟有所区别。另外，梁朝的清商署隶属于太常卿，这也与魏晋清商官署隶属于光禄勋有别。

诸乐署的重建反映了梁朝乐官制度的重兴，这种兴盛与当时乐舞的兴盛往往相为表里。具体而言，则梁朝清商官署的重建与清商新声的繁荣有着必然的联系。据《南史·徐勉传》记载："普通末，（梁）武帝自算择后宫吴声、西曲女伎各一部，并华少，赉勉。"① 吴声、西曲都是前文提及的"清商新声"，由此可见，这种新乐在当时非常兴盛，以至于皇帝享用不完，就拿来赏赐有功之臣。所以梁朝之重建清商与曹魏之初置清商，其原因相差不远。

陈朝制度多沿袭梁朝，故《隋书·百官志》说："陈氏继梁，不失旧物。"② 因此在清商官署设置的问题上，陈与梁应无太大区别。另据《通典·乐二》记载：

> （隋）平陈，获宋、齐旧乐，诏于太常置清商署以管之。求得陈太乐令蔡子元、于普明等，复居其职。③

陈之太乐令而"复居"隋朝清商署之长，也可佐证陈朝设有清商官署，而且以太乐令兼领。此外，清商新声在陈朝又有进一步的发展，这与喜好声色的陈后主有关。据《通典·乐二》记载：

> 及后主嗣位，沉荒于酒，视朝之外，多在宴筵。尤重声乐，遣宫女习北方箫鼓，谓之《代北》，酒酣则奏之。又于清乐中造《黄鹂留》及《玉树后庭花》《金钗两臂垂》等曲，与幸臣制其歌词，绮艳相高，极于轻荡。男女唱和，其音甚哀。④

① 李延寿撰：《南史》卷六十，中华书局1975年，第1485页。
② 魏徵等撰：《隋书》卷二十六，第720页。
③ 杜佑撰，王文锦等点校：《通典》卷一百四十二，第3618页。
④ 杜佑撰，王文锦等点校：《通典》卷一百四十二，第3612页。

所谓"清乐",就是清商乐,而且在上引中主要是指南朝清商新声。正是由于后主的提倡,不但宫廷内部频制新曲,臣下亦多效仿。如《陈书·章昭达传》载:"每饮会,必盛设女伎杂乐,备尽羌胡之声,音律姿容,并一时之妙。"① 清商本为女乐,所以章昭达的"女伎杂乐"必有不少是清商新声。陈朝的国力虽远不如梁,但由于君臣上下的一致喜好和提倡,清商新声十分流行,清商官署因而得以沿置就不难理解了。

南朝清商官署的发展已略如上述,以下拟对北朝的情况稍作阐述。首先看北魏的情况。北魏之与清商乐发生关系大约是从孝文帝、宣武帝时期开始的,据《通典·乐二》记载:

> 初,孝文皇帝因讨淮、汉,宣武定寿春,收其声伎。江左所传中原旧曲《明君》《圣主》《公莫》《白鸠》之属,及江南吴歌、荆楚西声,总谓《清商》。②

由此可见,孝文帝、宣武帝讨伐南朝的时候曾凭藉武力夺取了一批清商"声伎"。然而,在有关北魏的史料中却从来没有设清商官署的记录,如何解释这种矛盾呢?其实也不难回答,因为太乐署兼管清商乐是东晋南朝制度的常态,而太乐在北魏一直都有设置,拓跋氏(元氏)政权完全有可能效仿南朝以太乐兼管清商之制。另外,从北魏有将四方乐舞置于太乐管辖的做法③,依此推测,南方的清商交由太乐兼领也是顺理成章的事。

北魏虽然不置清商官署,但到北齐时期情况就出现了变化。据《通典·职官一》记载:"北齐创业,亦遵后魏,台省位号,多类江东。"④ 因此,北齐的职官制度往往采用魏制而兼仿南朝,而且北齐确实也"仿"江东而设立了清商官署,这有《隋书·百官志》所载为证:

① 姚思廉撰:《陈书》卷十一,中华书局1972年,第184页。
② 杜佑撰,王文锦等点校:《通典》卷一百四十二,第3614页。
③ 有关问题详拙文《乐部尚书考略——北魏宫廷乐官制度的重新审察》(收入魏晋南北朝史学会编《魏晋南北朝史论文集》,巴蜀书社2006年)所述,兹不赘。
④ 杜佑撰,王文锦等点校:《通典》卷十九,第470页。

> 中书省，管司王言，及司进御之音乐。监、令各一人，侍郎四人。并司伶官西凉部直长、伶官西凉四部、伶官龟兹四部、伶官清商部直长、伶官清商四部。
>
> 太常，掌陵庙群祀、礼乐仪制。……太乐兼领清商部丞（原案：掌清商音乐等事），鼓吹兼领黄户局丞（原案：掌供乐人衣服）。①
>
> 典书坊，庶子四人，舍人二十八人。……并统伶官西凉二部、伶官清商二部。②

由太乐兼领清商部丞这一做法，显然是仿袭了南朝的梁制。不过，北齐的清商不称"署"而称"部"，这是不同点之一。另外，除太常太乐外，北齐的中书省和典书坊也辖有伶官清商部直长和伶官清商乐部，这是不同点之二。而从中书省、典书坊均辖有清商乐一事看，这种乐舞在北齐同样极为流行，所以皇帝、太子皆置官辖之③，以便随时供其享乐。

关于中书省典司清商乐一事，有必要多插几句。在西晋泰始年间，曾出现过中书监荀勖、中书令张华校试乐律并颁下太常诸乐署施用一事（已见前引），这与北齐的情况有部分相似。④ 但据《晋书·职官志》记载，中书监、中书令原本没有典乐的职能规定⑤，所以西晋的情况只可视为临时之制，大约因为荀勖、张华精通乐律，故临时遣派二人监理此事。但北齐的情况则不同，因为当时明文规定中书省有"司进御之音乐"的职能（见前引《隋书·百官志》），故而不能视为临时之制，这是北齐与西晋在相关方面的最大不同。另有一点值得注意，即北齐中书省、典书坊所典之清商乐，与太乐所典之清商乐略有不同，因为只有比较优秀、达到进御皇上和进呈皇太子水平的音乐，才由中书省、典书坊管领，而一般水平的清商乐舞是仍

① 魏徵等撰：《隋书》卷二十七，第754—755页。
② 魏徵等撰：《隋书》卷二十七，第760页。
③ 案，典书坊属北齐东宫官系统，故所领清商乐部为二部，规模较中书省的进御四部稍煞。
④ 据祝总斌的研究指出，西晋的中书监令并未发展到握有类似宰相的实权，而北齐的中书省的权力更加轻微，这两代的中书还兼有较多的著作、学术性质。参见其《两汉魏晋南北朝宰相制度研究》，中国社会科学出版社1990年，第323—324页、第350页。
⑤ 房玄龄等撰：《晋书》卷二十四，第734—735页。

属太乐的。

还可举出一些例子来说明北齐清商乐的流行情况，如《隋书·音乐志》记载北齐后主时事云："杂乐有西凉鼙舞、清乐、龟兹等。然吹笛、弹琵琶、五弦及歌舞之伎，自文襄以来，皆所爱好。至河清以后，传习尤盛。后主唯赏胡戎乐，耽爱无已。于是繁手淫声，争新哀怨。故曹妙达、安未弱、安马驹之徒，至有封王开府者，遂服簪缨而为伶人之事。后主亦自能度曲，亲执乐器，悦玩无倦，倚弦而歌。别采新声，为《无愁曲》，音韵窈窕，极于哀思，使胡儿阉官之辈，齐唱和之。"① 引文中提到的《无愁曲》，据王运熙先生《论六朝清商中之和送声》一文考证，就是根据南朝传入之清商乐改编而成的②，它被宫中胡儿阉官辈"齐唱和之"，可见极为流行。因此，北齐效仿南朝而置清商官署，甚至专立进御的伶官清商乐部就不足为怪了。

约而言之，梁、陈、北齐数代可以称为清商官署的"重建时期"。这时的清商官署多由太常太乐"兼领"，所以和西晋时期独立设置于光禄勋辖下的清商官署有所区别。至于北周，其乐官制度全面复古，没有清商官署设置之记录，也就不必讨论了。

四

隋、唐两代是清商官署的衰亡时期，但这种衰亡也有一个较为曲折的历史发展过程。首先是隋文帝时，沿袭梁、陈、北齐之制，于太常寺辖下设置清商署，有《隋书·百官志》所载为证：

> 太常寺又有博士四人，协律郎二人，奉礼郎十六人。统郊社、太庙、诸陵、太祝、衣冠、太乐、清商、鼓吹、太医、太卜、廪牺等署。各置令（原案：并一人，太乐、太医则各加至二人）、丞（原案：各一人。郊社、太乐、

① 魏徵等撰：《隋书》卷十四，第331页。
② 参见王运熙著《乐府诗述论（增补本）》，第115页。

鼓吹则各至二人）……太乐署、清商署，各有乐师员（原案：太乐八人，清商二人）。①

由此可见，隋初乐官有太乐署的两令、两丞和八位乐师员，鼓吹署的一令、两丞，清商署的一令、一丞和两位乐师员。值得注意的是，这时的清商署规模虽然不及太乐署和鼓吹署，却是东晋以来第一次独立设署，与梁、陈、北齐清商署兼辖于太乐署之下相比，是一次较大的转制。由此亦反映出，清商乐在隋代乐部中曾经占有较为重要的位置；对这一点，隋代燕乐七部伎、九部伎内均设有《清商伎》也可作为佐证。②

及至炀帝即位，进行了一系列的政治改革，在乐官制度方面，也产生了不少变动。如《隋书·百官志》记载：

> 太常寺罢太祝署，而留太祝员八人，属寺。……改乐师为乐正，置十人。……罢衣冠、清商二署。③

由此可见，清商官署在隋炀帝时被"罢"，时间是大业三年（607）。自清商官署在梁朝复置以来，这是它首次被撤消，因此可以算是清商官署沿革史上一件很重大的事情。对此，清人修撰的《历代职官表》卷十《乐部》曾指出："《隋志》载罢清商，而《唐六典》注又称，唐朝省清商并于鼓吹，二书皆唐代官撰，而彼此矛盾，必有一误也。"④ 其实，《历代职官表》所谓的"矛盾"是根本不存在的，因为隋炀帝罢清商官署后，并不妨碍唐初对此署的复置。后来到了武则天朝，由于清商乐亡散严重，唐朝才继隋朝之后再一次撤消此署，但这与炀帝之罢清商根本不是一回事。换言之，《隋志》和《唐六典》的记载并不存在矛盾，倒是《历代职官表》混

① 魏徵等撰：《隋书》卷二十八，第776页。另外，《隋书·音乐志》亦载："开皇九年平陈，获宋齐旧乐，诏于太常置清商署以管之。"（卷十五，第349页）
② 据《隋书·音乐志》载，隋文帝七部伎中第二部即为《清商伎》，隋炀帝九部伎中更以第一部为《清乐》。
③ 魏徵等撰：《隋书》卷二十八，第797页。
④ 纪昀等撰：《历代职官表》卷十，第200页。

隋、唐两代史事为一谈，实不足训。

清商官署在隋代是先置而后罢，而到了唐代，情况亦颇为类似。根据《新唐书·百官志三》和《大唐六典》分别记载：

> 鼓吹署，令二人，从七品下；丞二人，从八品下；乐正四人，从九品下。（原案：有府三人，史六人，典事四人，掌固四人。唐并清商、鼓吹为一署，增令一人。）①

> 隋太常寺，统鼓吹、清商二令丞，各二人，皇朝因省清商并于鼓吹，开元二十三年，减一人。②

梳理上引史料可知，隋炀帝大业时虽然罢去清商官署，但在初唐曾一度复置之，而且编制也和隋文帝时期的一令、一丞相同。及后，则把清商署并入鼓吹署，鼓吹署亦由一令变为二令，即所谓"增令一人"。到了开元二十三年，鼓吹二令又被"减一人"，清商署名实俱亡。如果说隋炀帝"罢清商"的原因尚难确知，那么唐朝"省清商"则是迫不得已，因为到了武则天朝，清商乐亡散极为严重，清商官署几乎无乐可掌，这一情况在《通典·乐六》"清乐"条中有详细记载：

> 隋室以来，日益沦缺。大唐武太后之时，犹六十三曲。今其辞存者有：……，合三十七曲。……自长安以后，朝廷不重古曲，工伎转缺，能合于管弦者，唯《明君》《杨叛》《骁壶》《春歌》《秋歌》《白雪》《堂堂》《春江花月夜》等八曲。旧乐章多或数百言，武太后时《明君》尚能四十言，今所传二十六言，就之讹失，与吴音转远。刘贶以为宜取吴人使之传习。开元中，有歌工李郎子。郎子北人，声调已失，云学于俞才生。才生，江都人也。自郎子亡后，《清乐》之歌阕焉。③

① 欧阳修、宋祁撰：《新唐书》卷四十八，中华书局1975年，第1244页。
② 李隆基撰，李林甫注：《大唐六典》卷十四，三秦出版社1991年，第296页。
③ 杜佑撰，王文锦等点校：《通典》卷一百四十六，第3717—3718页。

长安（701—704 年）为武周年号，当武则天朝的后期。由于"朝廷不重古曲"，所以清商"工伎转缺"，连最后一根独苗李郎子也选择逃"亡"而去，当然没有继续独立设置的必要了。值得注意的是，历代清商官署虽曾有过多次并、省，但多数情况下是把它并入太乐署，或者虽设此署而由太乐令兼领。但隋唐时期清商署的罢、省却与前代颇为不同，因为它是并入鼓吹署之中了。自开元以后，历代朝廷就再也没有设立过清商官署。

约而言之，清商官署的发展历史在开元二十三年以前就画上了句号，因此，我们可以把隋唐两代视为清商官署发展的"衰亡时期"。到了晚唐，段安节撰写过一部《乐府杂录》，其中尚载有《清乐部》①；但当时恐怕只有一些清乐乐器和清乐乐谱存在，而清商乐曲的唱法及善于表演清乐的乐人则早已不复可得，故《乐府杂录》中的有关记载亦相当简略。

小　结

通过以上所述可知，清商官署作为古代宫廷的乐官机构，其历史沿革大致可以分为四个发展阶段：其一，曹魏、西晋是清商官署的初建期，独立设置，有令有丞，隶属于光禄勋这一卿级机构之下，用于掌管清商乐舞，署内主要由一些女伎乐人组成。其二，东晋、宋齐是清商官署的中断期，中央政府长期只置太常太乐一个乐官机构，清商旧乐与清商新声均由太乐兼管。其三，梁陈、北齐是清商官署的重建期，此署得以重建，但令、丞多数由太常、太乐兼领，所以是一种半独立的状态。其四，隋、唐两代是清商官署的衰亡期，隋初，此署曾一度独立于太乐之外，但随着清商工伎的阙失，武则天朝后期已没有再置此署的必要，于是把它并入鼓吹署中。不难看出，清商官署的历史沿革与光禄勋、太常、太乐、鼓吹这几个政府机构的关系最为密切。

清商官署的沿革过程，与清商乐的发展也存在极为密切的联系。其初，魏之三

① 段安节撰，罗济平校点：《乐府杂录》，辽宁教育出版社1998年，第2页。

祖喜欢清商乐舞，导致它大为流行，于是始有清商官署之置，而此署之置也极大地促进了清商乐的发展。南朝以来，清商新声在江左兴起，于是梁、陈两代便有清商官署之复置。清商新声流入北朝以后，产生了广泛影响，于是北齐也效仿梁朝之制而设立了清商署和伶官清商乐部。隋唐以后，随着清商乐的衰亡，工伎阙失严重，于是就产生清商署并入鼓吹署的举措，清商官署从此彻底取消。凡此皆反映出，清商官署之设置与清商乐舞的盛衰有一种相互影响的关系。可以说，制度的考察其实也要和乐舞的发展联系起来，才更容易得其真相。

清商乐流传考略

清商乐又名清乐，是中古时期最为流行的音乐之一，其曲辞也是中古文学的重要组成部分。一般而言，清商乐兴起于北方的曹魏政权之中，流行于西晋时期，世称"魏晋清商旧乐"；其后传入南方，与吴声、西曲结合，逐渐形成所谓"南朝清商新声"，并一直盛行至唐代始见衰亡。有关这种音乐流传的具体情况，前人已曾关注，比如孙楷第先生指出，"南朝的乐"传入北方者凡四次：

> 第一次是齐、梁之际，传入后魏。见《魏书》卷一百九《乐志》云："初，高祖讨淮、汉，世宗定寿春，收其声伎。江左所传中原旧曲《明君》《圣主》《公莫》《白鸠》之属，及江南吴歌、荆楚西声，总谓之《清商》。"（清商也唤作吴音，《魏书》《隋书》所称吴音，即清商。……）第二次是梁末传入北齐。见《隋书》卷七十五《何妥传》云："宋齐已来，至于梁代，所行乐事犹皆传古。三雍四始，实称大盛。及侯景篡逆，乐师分散。其四舞三调，悉度伪齐。"第三次是西魏恭帝元年平荆州，大获梁氏乐器，以属有司。见《隋书》卷十四《音乐志》。（西魏所得，盖只是梁雅乐与铙吹，且未施行。至周武帝时始用之。）第四次是隋平陈，得南朝旧乐。见《隋书》卷十五《音乐志》云："开皇九年平陈，获宋、齐旧乐，诏于太常置清商署以管之。求陈太乐令蔡子元、于普明等复居其职。"①

① 孙楷第撰：《清商曲小史》，原载《文学研究》1957年1期，收入《沧州集》卷五，中华书局2009年，第304页。

引文提到"南朝的乐",主要即指宋齐以后逐步形成的"南朝清商新声"。不过,就上引一段话而言,至少有以下几点须修正和补充:其一,宋齐以前,魏晋清商旧乐的流传情况非常复杂,孙氏的研究尚未顾及,所以值得我们进一步关注;其二,南朝清商新声传入北方并非如孙氏所云只有四次,实际上至少有五次,况且孙氏所说的四次中,有一次与清商新声并无关系,也须作出修正;其三,清商新声北传过程中的一些细节,在孙氏文中没有说清楚,同样值得我们稽考;其四,唐朝以后清乐逐渐衰亡,但其流向亦不应被忽视,这在孙氏文中却被疏略了。有鉴于此,本文拟补辑史料,对历代清商乐流传的问题再作一番探讨,以祈对过往的音乐史、戏剧史研究有所补正焉。

一

清商乐最初兴起于北方的曹魏政权之中,也就是宋人王僧虔所说的:"今之清商,实由铜雀,魏氏三祖,风流可怀。"① 其后盛行于西晋,世称之为"魏晋清商旧乐"。自胡人乱华、西晋瓦解以后,这批旧乐就在北方历经飘泊,《魏书·乐志》对此有较为完整的记录:

> 永嘉已下,海内分崩,伶官乐器,皆为刘聪、石勒所获,慕容儁平冉闵,遂克之。王猛平邺,入于关右。苻坚既败,长安纷扰,慕容永之东也,礼乐器用多归长子,及垂平永,并入中山。自始祖内和魏晋,二代更致音伎;穆帝为代王,愍帝又进以乐物;金石之器虽有未周,而弦管具矣。逮太祖(即道武帝)定中山,获其乐悬,既初拨乱,未遑创改,因时所行而用之。②

由此可见,自永嘉(307—312年)之乱发生以后,西晋趋于衰亡,其"伶官乐器"最先被侵华的汉王刘聪所得。刘聪是匈奴族后裔,汉王刘渊之子,渊死,杀兄自

① 沈约撰:《宋书》卷十九《乐志一》,中华书局1974年,第552—553页。
② 魏收撰:《魏书》卷一百九,中华书局1974年,第2827页。

立,并于316年灭掉西晋。由于当时清商旧乐颇为流行,西晋曾专门设置清商署管辖这批音乐①,因此刘聪所获的"伶官乐器"中,必有不少是清商乐曲、清商乐器和清商乐伎。从流传的角度来讲,这应当算作清商乐历史上的第一次大转移。

及后,刘聪死,汉乱,聪族弟刘曜平乱后自立为帝(318年),国号赵,史称"前赵",刘汉的清商乐伎遂归前赵所有。再后,羯人石勒灭前赵,建立后赵(330年),清商乐伎又转而归石氏所有。由于石氏政暴,汉人冉闵起义,灭赵称帝(349年),国号魏,西晋的清商乐伎由是转入冉氏之手。到了352年,冉魏被前燕慕容儁所灭,也就是前引《魏书·乐志》所说的"平冉闵,遂克之",西晋的清商乐伎从此落入鲜卑慕容氏手中。至370年,前秦主苻坚遣王猛"平邺",一举灭掉了前燕慕容政权,这些清商乐伎又落到了氐人政权手里,也就是前引《魏书·乐志》所讲的"入于关右"。至此,在短短的五十余年(316—370年)时间内,魏晋清商旧乐便至少辗转流传于刘汉、前赵、后赵、冉魏、前燕、前秦等六个北方政权之中。不过以理推之,苻坚灭前燕时所得到的西晋清商乐伎大约已很少,毕竟距刘聪之灭晋五十余年,历经飘泊,所余无多。

但事有凑巧,当中原板荡之际,本为西晋藩属的凉州张氏政权(前凉)却长期维持着独立、稳定的状态。张氏在西晋未亡之时因受朝廷所赐而拥有一部分清商伎乐,它们竟幸而保存下来。其后随着苻坚于376年灭掉张氏,也落入了前秦之手,这有《隋书·音乐志下》所载为证:

> 《清乐》其始即《清商三调》是也,并汉来旧曲。乐器形制,并歌章古辞,与魏三祖所作者,皆被于史籍。属晋朝迁播,夷羯窃据,其音分散。苻永固平张氏,始于凉州得之。宋武平关中,因而入南,不复存于内地。②

所谓"始于凉州得之",即指苻坚灭前凉得清乐一事,但此次所获肯定远较灭前燕时为多。及至383年,前秦于淝水一役大败于东晋,国力衰竭,不久遂为后秦姚兴

① 案,有关清商乐署设置的具体情况,详本编《清商官署沿革考》一文(原载《中原文化研究》2013年3期)所述,兹不赘。
② 魏徵等撰:《隋书》卷十五,中华书局1973年,第377页。

所灭（393 年），西晋的清商乐伎和前凉清乐多转为羌人姚氏所有。二十余年后，这些伎乐更开始了由北入南的经历，这就是上引《隋书·音乐志》所说的"宋武平关中，因而入南"，指的是东晋刘裕（后为宋武帝）于 417 年破长安、灭后秦，并把当时仅剩的魏晋清商旧乐都带回了东晋。① 这应当算作清商乐历史上的第二次大转移。

另据前引《魏书·乐志》记载："苻坚既败，长安纷扰，慕容永之东也，礼乐器用多归长子，及垂平永，并入中山。"照此推测，苻坚被姚兴消灭之前，由于鲜卑慕容氏东走，一部分"礼乐器用"曾流入西燕慕容永和后燕慕容垂政权之中，这里面是否包含了清商旧乐呢？答案是否定的，因据《魏书·乐志》所载北魏道武帝天兴六年（403）冬时诏云：

> 太乐、总章、鼓吹增修杂伎，造五兵、角觝、麒麟、凤皇、仙人、长蛇、白象、白虎及诸畏兽、鱼龙、辟邪、鹿马仙车、高絙百尺、长趫、缘橦、跳丸、五案以备百戏，大飨设之于殿庭，如汉晋之旧也。②

自上引可知，北魏道武帝时期朝廷只有太乐、总章、鼓吹三个乐署，与西晋时四乐署（太乐、总章、鼓吹、清商）并立的制度相比较，独缺一个"清商署"。由于道武帝恰恰是"定中山"，并"获"得西燕、后燕慕容氏"乐悬"的君主（见前引《魏书·乐志》），因此可证，北魏并未从后燕获得过清商乐伎，所以才没有设置清商署。而这也说明，苻坚政权中的"礼乐器用"虽"多归长子"，但清商乐伎却没有流传到西燕和后燕。前引《隋书·音乐志》说宋武"平关中"后，清商旧乐"因而入南，不复存于内地"，这是符合历史事实的。

① 据萧子显《南齐书》卷十一《乐志》载："角抵、像形、杂伎，历代相承有也。其增损源起，事不可详，大略汉世张衡《西京赋》是其始，魏世则事见陈思王乐府《宴乐篇》，晋世则见傅玄《元正篇》《朝会赋》。江左咸康中，罢紫鹿、跂行、鳖食、笮鼠、齐王卷衣、绝倒、五案等伎，中朝所无，见《起居注》，并莫知所由也。太元中，苻坚败后，得关中檐橦胡伎，进太乐，今或有存亡。"（中华书局 1972 年，第 195 页）"胡伎"之"进"东晋太乐，与清乐之"入南"，当是同时的事。

② 魏收撰：《魏书》卷一百九，第 2828 页。

二

在张氏前凉政权中幸存的魏晋清商旧乐,随着刘裕北伐的胜利而被带到南方,继而与吴声、西曲结合,逐渐形成了所谓的"南朝清商新声"。这种新声不但在南朝极为流行,也因特殊的原因而传到了北方,接下来拟探讨一下其流传的具体情况。据《魏书·乐志》记载:

> 初,高祖讨淮、汉,世宗定寿春,收其声伎。江左所传中原旧曲《明君》《圣主》《公莫》《白鸠》之属,及江南吴歌、荆楚西声,总谓《清商》。至于殿庭飨宴兼奏之。其圆丘、方泽、上辛、地祇、五郊、四时拜庙、三元、冬至、社稷、马射、籍田,乐人之数,各有差等。①

引文所述,就是孙楷第先生《清商曲小史》一文提到的"第一次"南乐北传。但准确地讲,这次清商新声的北传实际应当分为两次,第一次是南齐清商乐传入北魏,也就是北魏"高祖讨淮、汉"时的事。据《魏书·高祖纪上》记载:

> (太和)五年,……南征诸将击破(南齐)萧道成游击将军桓康于淮阳。道成豫州刺史垣崇祖寇下蔡,昌黎王冯熙击破之。假梁郡王嘉大破道成将,俘获三万余口送京师。②

北魏孝高祖指孝文帝元宏,太和五年(481)当南齐高帝建元三年,"俘获三万余口"中就有不少清商乐伎在内。至于第二次,则是萧梁清商乐传入北魏,也就是"世宗定寿春"时的事。据《魏书·世宗纪》记载:

① 魏收撰:《魏书》卷一百九,第2843页。
② 魏收撰:《魏书》卷七,第150页。

> （正始）三年，……中山王英大破（萧）衍军于淮南，衍中军大将军、临川王萧宏，尚书右仆射柳惔，徐州刺史昌义之等弃梁城沿淮东走。追奔次于马头，衍冠军将军、戍主朱思远弃城宵遁，擒送衍将四十余人，斩获士卒五万有余。①

北魏世宗指宣武帝元恪，寿春即"淮南"郡治所；正始三年（506）则当梁武帝天监五年。这次南北战争同样是北魏军队占有优势，所"斩获士卒五万有余"人中，亦有大批的清商乐伎。由于"讨淮汉""定寿春"两次战争分属南齐和萧梁两个朝代，也分属北魏的两朝君主，前后相隔二十余年，决不能笼统地当一件事情来叙述；况且清商新声的发展也一日千里，两次北传的内容肯定也不相同。因此，孙楷第先生提到的第一次南乐北传显然应该分成两次才对。

北魏"世宗定寿春"之后，南朝萧梁的清商新声又在"侯景之乱"期间传入北齐。据《隋书·何妥传》所载何妥的"上表"称：

> 宋齐已来，至于梁代，所行乐事，犹皆传古，三雍四始，实称大盛。及侯景篡逆，乐师分散。其四舞、三调，悉度伪齐。齐氏虽知传受，得曲而不用之于宗庙朝廷也。②

所谓"四舞""三调"，乃指《明君》《圣主》《公莫》《白鸠》等杂舞曲和"清商三调曲"，其传入北齐的原因则是"侯景篡逆"。这就是孙楷第文章中提到的"第二次"南乐北传，实际上是第三次。这次传入规模较大，对北齐音乐制度产生了重大影响，《隋书·百官志中》所载可以为证：

> 中书省，管司王言，及司进御之音乐。监、令各一人，侍郎四人。并司伶官西凉部直长、伶官西凉四部、伶官龟兹四部、伶官清商部直长、伶官清商四部。

① 魏收撰：《魏书》卷八，第203页。
② 魏徵等撰：《隋书》卷七十五，第1714页。

> 太常，掌陵庙群祀、礼乐仪制。……太乐兼领清商部丞（原案：掌清商音乐等事），鼓吹兼领黄户局丞（原案：掌供乐人衣服）。①
>
> 典书坊，庶子四人，舍人二十八人。……并统伶官西凉二部、伶官清商二部。②

史料表明，北齐曾经专门设立"伶官清商部直长""伶官清商四部""清商部丞"等乐官，显然是由于清商新声从南方大量传入，不得不设立新的乐官机构对之进行管理。另据《隋书·音乐志中》记载：

> 杂乐有西凉鼙舞、清乐、龟兹等。然吹笛、弹琵琶、五弦及歌舞之伎，自文襄以来，皆所爱好。至河清以后，传习尤盛。后主唯赏胡戎乐，耽爱无已。于是繁手淫声，争新哀怨。故曹妙达、安未弱、安马驹之徒，至有封王开府者，遂服簪缨而为伶人之事。后主亦自能度曲，亲执乐器，悦玩无倦，倚弦而歌。别采新声，为《无愁曲》，音韵窈窕，极于哀思，使胡儿阉官之辈，齐唱和之。③

自上引可知，北齐"杂乐"主要有西凉鼙舞、清乐、龟兹乐三种，由于文襄皇帝高澄、北齐后主高纬等人的爱好、耽赏，南朝清商新声实已成为当时最流行的乐舞之一。另据王运熙先生《论六朝清商中之和送声》一文考证，北齐后主"别采新声"而为之的《无愁曲》，正是根据南朝传入的清商曲《莫愁乐》改编而成。④ 因此确有理由相信，梁朝末年清商新声的北传，对北齐的音乐制度和音乐表演都产生了巨大的影响。

至于孙楷第先生所谓南乐北传的"第三次"，是指西魏"恭帝元年平荆州，大获梁氏乐器，以属有司"；但如前所引，孙氏同时认为："西魏所得，盖只是梁雅乐

① 魏徵等撰：《隋书》卷二十七，第754、755页。
② 魏徵等撰：《隋书》卷二十七，第760页。
③ 魏徵等撰：《隋书》卷十四，第331页。
④ 王运熙著：《乐府诗述论（增补本）》，上海古籍出版社2006年，第115页。

与铙吹，且未施行，至周武帝时始用之。"也就是说，这次南乐北传西魏并不包含南朝清商新声在内。不过，萧涤非先生研究指出：

> 《北史·魏孝武纪》："帝之在洛也，从妹有不嫁者三：一曰平原公主明月，二曰安德公主，三曰蒺藜，亦封公主。帝内宴，令妇人咏诗，或咏鲍照乐府曰：'朱门九重门九闺，愿逐明月入君怀。'帝既以明月入关，蒺藜自缢。宇文泰使元氏诸王取明月杀之，帝不悦。"则知自南音输入后，北人即对之发生深厚之兴趣，好之惟恐不能。故虽妇人女子，亦复出口成诵，明月双关，尤足为受南朝《吴歌》影响之证。①

萧氏所引见于《北史》卷五②，所谓"魏孝武"，亦即北魏"出帝"元脩，《魏书·帝纪》载有其事。元脩本于洛阳为高氏所立（532年），后于永熙三年（534）西奔依宇文泰，从妹明月亦随之"入关"。从他与明月及诸内妇对"南朝《吴歌》"的喜好和了解来看，当有部分"南音"亦即清商新声被带到了西方，并为后来的西魏政权所继承。因此，西魏虽未能通过战争掠夺到梁氏的清商新声，清商新声却因北魏出帝的"西奔"辗转传到了西魏，这在孙氏文中未被提及，却不妨视为南朝清乐的第四次北传。

及后，隋文帝于"开皇九年（589）平陈，获宋、齐旧乐，诏于太常置清商署以管之。求陈太乐令蔡子元、于普明等复居其职"③，这就是孙楷第先生所谓南乐北传的"第四次"。另据《通典·乐二》记载：

> 及（陈）后主嗣位，沉荒于酒，视朝之外，多在宴筵。尤重声乐，遣宫女习北方箫鼓，谓之《代北》，酒酣则奏之。又于清乐中造《黄鹂留》及《玉树后庭花》《金钗两臂垂》等曲，与幸臣制其歌词，绮艳相高，极于轻荡。男女

① 萧涤非著：《汉魏六朝乐府文学史》，人民文学出版社1984年，第285页。
② 李延寿撰：《北史》卷五，中华书局1974年，第174页。
③ 魏徵等撰：《隋书》卷十五《音乐志下》，第349页。

唱和，其音甚哀。①

由此可见，陈朝时期的清商新声又续有发展，出现了诸如《黄鹂留》《玉树后庭花》《金钗两臂垂》等全新的绮艳、轻荡、哀怨之曲，这些乐曲甚至可能吸纳过北曲的因子，因为当时南陈流行"代北"之乐，而它们都因隋朝统一天下而传入北方。如果算上前面所述的南齐清商乐传入北魏，萧梁清商乐传入北魏，萧梁清商乐传入北齐，萧梁清商乐间接传入西魏，则陈朝清商新声之传入隋朝，至少已经是清乐北传的第五次了。

三

在魏晋南北朝广泛流传、盛极一时的清商乐，到隋唐时期终于走到了衰亡的阶段。本来，隋唐时的七部伎、九部乐、十部伎中，都有清商乐的一席之地（均为其中一部），但当唐朝以"坐立二部伎"取代十部伎以后，清乐一部遂在宫廷燕乐中消失，这正如《通典·乐六》"清乐"条所载：

> 隋室以来，日益沦缺。大唐武太后之时，犹六十三曲。今其辞存者有：……，合三十七曲。……自长安以后，朝廷不重古曲，工伎转缺，能合于管弦者，唯《明君》《杨叛》《骁壶》《春歌》《秋歌》《白雪》《堂堂》《春江花月夜》等八曲。旧乐章多或数百言，武太后时《明君》尚能四十言，今所传二十六言，就之讹失，与吴音转远。刘贶以为宜取吴人使之传习。开元中，有歌工李郎子。郎子北人，声调已失，云学于俞才生。才生，江都人也。自郎子亡后，《清乐》之歌阙焉。②

长安（701—704 年）为武周年号，当则天朝的后期，可见清商乐在玄宗朝以前便

① 杜佑撰，王文锦等点校：《通典》卷一百四十二，中华书局 1988 年，第 3612 页。
② 杜佑撰，王文锦等点校：《通典》卷一百四十六，第 3717—3718 页。

走向了衰亡。不过，这种衰亡并不是绝对的，清乐在民间、贵邸甚至宫廷还有流传，兹列以下材料为证：

> 敬德末年笃信仙方，飞炼金石，服食云母粉，穿筑池台，崇饰罗绮，尝奏清商乐以自奉养，不与外人交通，凡十六年。①

> 陶岘者，彭泽令之孙也。开元中，家于昆山，富有田业。……岘有女乐一部，奏清商曲。②

> 闲步南园烟雨晴，遥闻丝竹出墙声。欲抛丹笔三川去，先教一部清商成。……③

> 贞元间有俞大娘，航船最大。……洪鄂之水居颇多，与屋邑殆相半。凡大船必为富商所有，奏商声乐。④

> 清乐部：乐即有琴、瑟、云和筝（其头象云）、笙、竽、筝、箫、方响、䍧、跋膝、拍板。戏即有弄《贾大猎儿》也。⑤

以上五条材料所述的事情分别发生于初、盛、中、晚四唐，可见入唐以后清商乐在民间、贵邸、宫廷尚有少量的、断续的流传。这是不足为怪的，比如前引《通典·乐二》说"自郎子亡后"，这个"亡"乃指"逃亡"而非"死亡"，亦即李郎子因安史之乱而逃出宫廷；郎子逃亡后，出于生计所迫，完全有可能在民间继续传艺。还有值得注意的是，清商乐有很大一部分艺术因子在隋唐时期开始转变成另外一种艺术样式，这就是唐代盛行的"法曲"，唐玄宗之所以设立梨园乐官也是因为这种艺术。自此而言，清商乐其实是"名亡实存"，也可以说，这是清商乐发展历史后期一种特殊的流传形态。

至此不妨了解一下什么是法曲。据宋人陈旸《乐书》记载："法曲兴自于唐，

① 刘昫等撰：《旧唐书》卷六十八《尉迟敬德传》，中华书局1975年，第2500页。
② 袁郊撰：《甘泽谣·陶岘》，上海古籍出版社1991年，第826页。
③ 刘禹锡：《和乐天南园试小乐》，《全唐诗》卷三百六十，中华书局1960年，第4063页。
④ 李肇撰：《唐国史补》卷下，上海古籍出版社1991年，第449页。
⑤ 段安节撰，罗济平校点：《乐府杂录》，辽宁教育出版社1998年，第2页。

其声始出清商部，比正律差四，郑卫之间。有铙、钹、钟、磬之音。"① 这种法曲不但"始出清商部"乐，其艺术特点与清乐也最为近似，不妨举几位著名乐学家的观点以说明二者之间的具体联系：

> 法曲部但有道宫、小石二调。《梦溪笔谈》云，"清调、平调、侧调唯道调、小石法曲用之"，盖古清乐三调之遗也。②

> 盖龟兹琵琶未入中国以前，魏、晋以来，相传之俗乐，但有清商三调而已。清商者，即《通典》所谓清乐，唐人之法曲是也。清乐之清调、平调，原出于琴之正弄，不用二变者也。清乐之侧调，原出琴之侧弄，用二变者也。至隋、唐，本龟兹琵琶为宴乐，四均共二十八调。宴乐者，即《通典》所谓"燕乐"，唐人之胡部是也。燕乐二十八调，无不用二变者，于是清乐之侧调，杂入于燕乐，而不可复辨矣！故以用一、凡不用一、凡为南、北之分，可也；以雅乐、俗乐为南北之分不可也。然则今之南曲，唐清乐之遗声也；今之北曲，唐燕乐之遗声也：皆俗乐，非雅乐也。③

> 玄宗生平酷好法曲，法曲内容，究以清商乐为主要成分。其所参之胡乐，多寡不一，必皆得华夷中外调和之美，非纯粹胡乐之所能有，然后方得与胡乐始终对立，足以邀帝王知音如玄宗者之酷好。④

> 清乐之日益沦缺，法曲之日就张皇，这是符合文化发展规律的。……清乐之消，正因法曲之长；法曲是清乐的化身。法曲昌即清乐昌；是清乐并没有亡，不过换了一副面目出现于唐代的乐坛罢了。⑤

上引凌廷堪、任半塘、丘琼荪三家，皆精于乐学研究，所论应当可信。因此，在某种意义上说，清商乐确实未亡，因为渊源于清乐的法曲"是清乐的化身"，它"不

① 陈旸撰：《乐书》卷一百八十八，收入《文渊阁四库全书》211册，台湾商务印书馆1986年，第848页。
② 凌廷堪撰，王延龄校：《燕乐考原》卷三，收入任中杰、王延龄校《燕乐三书》，黑龙江人民出版社1986年，第52页。
③ 凌廷堪撰，王延龄校：《燕乐考原》卷六，收入《燕乐三书》，第97页。
④ 任半塘撰：《唐戏弄》下册，上海古籍出版社2006年，第904—905页。
⑤ 丘琼荪撰，隗芾辑补：《燕乐探微》，上海古籍出版社1989年，第47页。

过换了一副面目"延续着清商乐的生命。还有值得注意的是，清商乐与后世戏曲艺术中的南曲和傀儡戏音乐亦有渊源关系，试举两家之说以为证明：

> 今之南曲，清乐之遗声也。清乐，梁、陈南朝之乐，故相沿谓之南曲。今之北曲，燕乐之遗声也。燕乐，周、齐北朝之乐，故相沿谓之北曲。皆与雅乐无涉。胡氏彦昇谓今之南曲为雅乐之遗声者，则误甚矣。……盖天宝之法曲，即清乐南曲也，胡部，即燕乐北曲也。以法曲与胡部合奏，即南北合调也，皆俗乐也。①

> 《武林旧事》所记傀儡乐，卷二《元夕》篇云："……内人及小黄门百余，皆巾裹翠蛾，效街坊清乐傀儡，缭绕于灯月之下。"据此，知宋时街坊傀儡，所用是清乐。……要之，《武林旧事·元夕篇》所云清乐，即《都城纪胜》所云清乐。宋之傀儡乐系清乐无疑。清乐二字，非宋名词，乃隋唐人目汉魏旧音及江左新声之词。隋平陈，得江左乐，置清商署以处之，总谓之清乐。唐因隋乐，故亦有清乐之称。清乐至唐中叶所存无几。《都城纪胜》记当时乐犹有清乐，何也？余谓史称开元中清乐歌阙者，盖举其大略而已。非谓音全亡也。宋沈括《梦溪笔谈》卷五称："天宝十三载始诏法曲与胡部合奏。"法曲隋乐，其声清而近雅。见《新唐书》卷二十二《礼乐志》。隋之法曲，盖仿清乐为之。是唐燕乐中本杂有清乐也。又称："古乐有清商三调，今乐部中有三调，乐品皆短小，惟道调小石法曲用之。"是宋乐部中犹有清乐也。②

据上引清人凌廷堪《燕乐考原》的说法，后世戏剧中的南曲渊源于清商乐，从主要流传地域和部分音乐特点来看，这是有道理的。③ 至于孙楷第先生《傀儡戏考原》一书认为，宋代清乐傀儡的音乐与清商乐有关，也有一定道理④，特别是将清乐、

① 凌廷堪撰，王廷龄校：《燕乐考原》卷一，收入《燕乐三书》，第27—28页。
② 孙楷第撰：《傀儡戏考原》，上杂出版社1952年，第24—26页。
③ 案，凌氏说法虽有道理，但东晋已视魏晋清商旧乐为雅乐，隋唐亦视南朝清商新声为雅乐，则他说清商乐为俗乐，恐未尽妥当。
④ 案，任半塘则对孙氏这种观点表示反对，可备一说，参见《唐戏弄》第五章《伎艺》，第910—911页。

法曲、傀儡戏音乐等联系在一起进行考察时，能发现它们的内在联系，为日后的进一步研究打下了基础。只是这个问题过于复杂，笔者拟另撰文章详为考述，兹不赘。目前的结论是，唐代开元以后清商乐是一种"名亡而实存"的状态，因为在法曲、南曲、傀儡戏音乐中还可以看到它继续"流传"的艺术因子。

小　结

　　通过以上所述可知，自西晋末年以至隋唐，魏晋清商旧乐与南朝清商新声的流传情况是比较复杂的。首先是西晋永嘉诸胡乱华，令司马氏的乐器伶官分散，清商旧乐遂于北方的刘汉（匈奴）、前赵、后赵、冉魏、前燕、前秦、前凉、后秦等多个政权中辗转流传，随着东晋刘裕"平关中"，才把它们带回南方，从此不复存于中原"内地"。被带到南方的魏晋清商旧乐与南方的吴歌、西曲相结合，产生了南朝清商新声，由于战争、掠夺、叛乱等种种原因，它们开始大规模传入北方，其中重要者不下五次：一次是北魏孝文帝讨淮汉，南齐的清商乐传入北魏；一次是北魏世宗定寿春，萧梁的清商乐传入北魏；一次是侯景之乱，萧梁乐器四散，清商乐传入北齐；一次是北魏出帝西依宇文泰，萧梁的清商乐辗转传入西魏；还有一次则是隋朝统一天下，陈朝的清商新声传入长安。经历了多次流传的清商乐在隋唐时期走到了衰亡阶段，但仍未完全绝迹，民间、贵邸、宫廷中都尚有遗声。特别是隋唐法曲兴起后，它吸收了清商乐许多艺术因子，并在唐宋时期非常流行，这就使得清商乐实际上以一种特殊的形态继续流传着。宋代以来，文献中还不时出现"清乐"一词，也被学界证明与古代清商乐有关，并且进一步影响到南曲和傀儡戏的音乐。

　　总之，清商乐的流传史，本身也是清商乐与清商曲辞的发展历史。当魏晋清商旧乐流传到南方，以及南朝清商新声传入北方时，无不对当时、当地的音乐、文学、文化产生了重要影响。因此，在研究中古音乐史、文学史和戏剧史的时候，这都是一个绕不开的话题。鉴于前人在这方面的论述还不是很充分，本文有意作出补充和修正，不当之处，万望方家赐教。

音 乐 编

房中乐性质新探

清商乐是中古时期最流行的音乐之一,其曲辞也是中古文学的重要组成部分。据《隋书·音乐志》记载:"《清乐》,其始即《清商三调》是也,并汉来旧曲。"① 另据《通典·乐五》记载:"《白雪》,周曲也。《平调》《清调》《瑟调》,皆周房中之遗声也。汉代谓之'三调'。大唐显庆二年,上以琴中雅乐,古人歌之,近代以来,此声顿绝,令所司修习旧曲。"② 由此可见,清商乐实始于"清商三调",而其更早的源头则是周朝的"房中乐"。因此,近世研究清商乐的学者一般都会兼而探讨"房中乐"的问题。

另外,乐府诗研究者也十分看重唐山夫人《房中祠乐》在两汉乐府诗中的开山地位,专门论及房中祠乐的文章亦非少数。③ 然而,由于所据史料不同及理解的差异,对此房中乐之性质遂有多种不同说法,或以房中乐为宾燕之乐,或以房中乐为祭祀之乐,或有试图弥合诸说者。不过,这些说法最大的问题在于忽略了秦汉时人对周代礼乐制度的变乱和更改,由此对房中乐性质的本源和变更亦缺乏清楚的认识。有鉴于此,本文拟提出笔者个人的几点新看法,希望对音乐史及乐府诗研究有所补正焉。

① 魏徵等撰:《隋书》卷十五,中华书局1973年,第377—378页。
② 杜佑撰,王文锦等点校:《通典》卷一百四十五,中华书局1988年,第3700页。
③ 案,有参考价值的学术论文将随文征引,兹不赘。

一

据《汉书·礼乐志》记载:"高祖时,叔孙通因秦乐人制宗庙乐。大祝迎神于庙门,奏《嘉至》,犹古降神之乐也。……皇帝就酒东厢,坐定,奏《永安》之乐,美礼已成也。又有《房中祠乐》,高祖唐山夫人所作也。周有《房中乐》,至秦名曰《寿人》。凡乐,乐其所生,礼不忘本。高祖乐楚声,故《房中乐》楚声也。孝惠二年,使乐府令夏侯宽备其箫管,更名曰《安世乐》。"① 由此可见,"房中乐"始创于周人,而流行于秦汉两代。

这种音乐历来受到音乐史研究者和乐府诗研究者的重视,但对其性质则有多种不同的看法,如王运熙先生《清乐考略》一文认为:

> 什么是周房中乐呢?《仪礼·燕礼》:"若与四方之宾燕,则有房中之乐。"郑玄注云:"弦歌《周南》《召南》之诗,而不用钟磬之节。谓之房中者,后夫人之所讽诵,以事其君子。"可见房中乐即是周召二南,为国风之一部分,与三调都是出于民间的东西,性质相同,所以说三调是房中的遗声。
>
> 三调与房中乐除渊源相同(出自民间)外,其所用乐器与用途也相同。乐器方面,二南为弦歌之乐,不需钟磬,与三调的"丝竹相和"相合。用途方面,房中乐宾燕用之,故一名燕乐。三调相和歌,汉世属于黄门鼓吹乐,是"天子宴群臣所用"之乐。二者在宫廷中的用途也相同。②

此外,王氏在其《说黄门鼓吹乐》一文中又重申了上述观点,并对"房中"一词给予了更为具体的定义和论述:

> 房中是演唱燕乐的地方,这至汉代犹尚如此。《汉书·礼乐志》记哀帝时

① 班固撰,颜师古注:《汉书》卷二十二,中华书局1962年,第1043页。
② 王运熙:《清乐考略》,收入《乐府诗述论(增订本)》,第209页。

罢乐府的情况说:"丞相孔光,大司空何武奏……安世乐鼓员二十人,十九人可罢。沛吹鼓员十二人,族歌鼓员二十七人,……凡鼓八员百二十八人,朝贺置酒,陈前殿房中,不应经法。"这里的"前殿房中",便是置酒宴乐群臣的地方;在这里演唱的燕乐,就名为房中乐。唐山夫人的《安世乐》,亦演唱于房中,故一名《安世房中歌》。……

　　《宋书·乐志》等误以食举乐为黄门鼓吹,最大原因恐怕即在不能认识燕乐的性质,不能辨明"享乐"与"燕乐"的区别。按"享""燕"二者,固可连称,但严格说来,二者实相区别。《通志·乐略》(一)说:"享,大礼也。燕,私礼也。"二者礼节有轻重,故乐章亦有严肃活泼之分。《乐府诗集》说:"凡正飨食则在庙(按或在殿廷),燕则在寝(按即房中),所以仁宾客也。"(《燕射歌辞题解》)二者的场地也异处。挚虞《决疑要注》说:"谯之与会(按指朝会,用享乐),威仪不同也。会则随五时朝服,庭设金石,悬虎贲,著旄头,衣文鹖尾以列陛。谯则服常服,设丝竹之乐,唯宿卫者列仗。"(《说郛》六十引)这里更清楚地说明"享""燕"两乐所用乐器的不同。①

约而言之,王运熙先生认为周代房中乐为"宾燕用之"的"燕乐","房中"乃指"前殿房中",这是有关房中乐性质的第一种较为重要的说法。然而,更多的学者却倾向于房中乐为祭祀之乐,略举数例如下:

　　《房中歌》,本祭祀宗庙之乐,故曰:"大孝备矣"。故曰:"承帝之明"。故曰:"子孙保光"。《后汉书·桓帝纪》曰:"坏郡国诸房祀"。注"房为祠堂也"。后世房字变为闺房之义,而此歌又出女子之手,由是每多误解。②

　　按《后汉书·桓帝纪》延熹八年章怀太子注"房祀"云:"房谓祠堂也。"缪袭初以房中乐所以风天下正夫妇者,误以房为闺房,不知其为祠堂也。后郑樵犹云:"房中乐者,妇人祷祠于房中也。"其误与缪袭同,《宋书·乐志》,

① 王运熙:《说黄门鼓吹乐》,收入《乐府诗述论(增订本)》,第229—230页。
② 罗根泽著:《乐府文学史》,东方出版社1996年,第19页。

樵非未之见，盖偶误耳。①

《安世乐》为高祖唐山夫人所作，原称《房中祠乐》或《房中乐》，此歌以往认为是"歌后妃之德"，这实出于误解。《后汉书·桓帝纪》曰："坏郡国诸房祠。"注云："房为祠堂也。"因此《房中乐》实为祭祀宗庙之乐。②

《安世房中歌》十七章是一组祭神敬祖乐歌。房，它的本意是古人宗庙陈主之所，而此乐又在陈主之所演奏，故称之为房中歌。③

以上诸家所述，以"房中"之"房"为祠堂或宗庙陈主之所，由此推衍出房中乐为祭祀之乐的观点，这是有关房中乐性质的第二种较为重要的说法。此外，萧涤非先生在《汉魏六朝乐府文学史》一书中认为：

按《周礼·磬师》云："教缦乐燕乐之钟磬。"郑玄注云："燕乐，房中之乐。"是知所谓房中乐者，盖即燕乐。《磬师》又云："凡祭祀飨食，奏燕乐。"又云："凡祭祀宾客，舞其燕乐。"则知此种燕乐，原有两用：一用之祭祀，为娱神之事，一用之飨食宾客，为娱人之事。而其分别，则在有无钟磬之节。郑注"教缦乐、燕乐之钟磬"云："二乐皆教其钟磬。"是燕乐（即房中乐）可以有钟磬之节矣。而其注《仪礼·燕礼》"与四方之宾燕，有房中之乐"则云："弦歌《周南》《召南》之诗，而无钟磬之节。"二注适相反。故贾公彦释之曰："房中乐得有钟磬者，待祭祀而用之，故有钟磬也，房中及燕，则无钟磬也。"据此，则知周房中乐用之宾燕时，但有弦而无钟磬，用之祭祀时则加钟磬，而汉房中乐适与此相合。④

由此可见，萧氏认为先秦时期的房中乐本有祭祀之乐与宾燕之乐两层含义，既用于娱神，也用于娱人，汉世沿袭不改，亦可分用为二途，这是有关房中乐性质的第三

① 台静农：《两汉乐舞考》，收入《台静农论文集》，安徽教育出版社2002年，第23页。
② 萧亢达著：《汉代乐舞百戏艺术研究》，文物出版社1991年，第7页。
③ 张永鑫著：《汉乐府研究》，江苏古籍出版社1992年，第159页。
④ 萧涤非著：《汉魏六朝乐府文学史》，人民文学出版社1984年，第34—35页。

种较为重要的说法。以上引及的王运熙、罗根泽、台静农、萧亢达、萧涤非诸先生，都是乐府诗或音乐史研究界中有名望的前辈学者，对于房中乐性质的多种可能性均考虑到了；其后虽又有郑文、许云和、王福利、漆明镜、张洪亮、叶文举、张树国等学者就此问题发表过意见，似皆未能摆脱前人的范畴。但毋庸讳言，以上诸说未必就是正解，因为昔日的研究似乎都忽略了一个比较重要的问题，即房中乐其实是一个历史概念；或者说，汉人对于此乐的使用与理解可能不同于周人，这个问题若不理清，就很容易造成混乱；而这种混乱也在一定程度上影响了清商乐起源问题的研究，因此颇有进一步辨析的必要。

二

要弄清楚房中乐的本来面目，首先要对先秦典籍中关于"房中乐"和"燕乐"的内涵有所了解，以下列举几条比较重要的材料作为参考：

窈窕淑女，钟鼓乐之。①

君子阳阳，左执簧，右招我由房，其乐只且。君子陶陶，左执翿，右招我由敖，其乐只且。（毛注：由，用也，国君有房中之乐。）②

若与四方之宾燕，媵爵，……有房中之乐。（郑注：弦歌《周南》《召南》之诗，而不用钟磬之节也。）

笙入堂下，磬南，北面立。乐《南陔》《白华》《华黍》。……乃间歌《鱼丽》，笙《由庚》；歌《南有嘉鱼》，笙《崇丘》；歌《南山有台》，笙《由仪》。乃合乐，《周南》：《关雎》《葛覃》《卷耳》，《召南》：《鹊巢》《采蘩》《采苹》。（郑注：合乐，谓歌乐与众声俱作。《周南》《召南》，《国风》篇也。

① 毛亨传，郑玄笺，孔颖达疏：《毛诗正义》卷一《周南·关雎》，北京大学出版社1999年，第27页。
② 《毛诗正义》卷四《王风·君子阳阳》，第257—258页。

王后、国君夫人房中之乐歌也。)①

磬师，掌教击磬，击编钟。教缦乐、燕乐之钟磬。凡祭祀，奏缦乐。(郑注：燕乐，房中之乐，所谓阴声也。二乐皆教其钟磬。)②

钟师，掌金奏。……凡祭祀飨食，奏燕乐。(郑注：以钟鼓奏之。贾疏：飨食，谓与诸侯行飨食之礼。在庙，故与祭祀同乐，故连言之。)③

综合上引经书原文及汉人注解来分析，先秦时期的房中乐大多数和宾宴之乐、后妃之乐联系在一起，与祭祀之乐相关者只有《周礼·春官·钟师》"凡祭祀、飨食，奏燕乐"一条。值得注意的是，郑注并没有用"房中乐"去解释这种"祭祀飨食"时的"燕乐"，这和他用"房中乐"去解释《周礼·磬师》中"燕乐"的情况大不一样。由此我们发现，先秦时期的"燕乐"和"房中乐"虽有重合，但并非完全等同的两个概念，这是重新认识房中乐性质的关键一步。换言之，先秦时期的燕乐是一个较为宽泛的概念，举凡祭祀飨食之乐、朝会宾宴之乐（包括乡饮酒礼之乐）、私房曲宴女乐（即通常所说的后妃之乐）均可视为广义上的燕乐，因为这些音乐无论娱人抑或娱神，都与宴会饮食有关。然而，祭祀飨食之乐并不是房中乐，只有宾宴之乐和后妃之乐才可称房中乐，所以郑玄不以"房中乐"注释《钟师》中用于"祭祀飨食"的燕乐，而《周礼》说"凡祭祀，奏缦乐"，也是有意将"缦乐"与不用于祭祀的燕乐区别开来。

至此，我们大致明白了先秦燕乐和房中乐的一些区别。为了检验这一观点，不妨再参考一下清代学者关于房中乐的一些重要看法：

至房中之乐，弦歌《周南》《召南》之诗而不用钟磬之节，见《燕礼》记注，然但指后夫人侍御于君子，女史讽诵之耳，若燕飨时乐工奏之则不然矣。《乡饮酒礼》云："乃合乐，《周南》《召南》。"注云："合乐，谓歌乐与众声

① 郑玄注，贾公彦疏：《仪礼注疏》卷九，北京大学出版社1999年，第149—151页。
② 孙诒让撰，王文锦、陈玉霞点校：《周礼正义》卷四十六，中华书局1987年，第1881—1885页。
③ 《周礼正义》卷四十六，第1885—1892页。

俱作。"疏云："谓堂上有琴瑟，堂下有钟磬，合奏此诗。"①

《关雎》之诗曰"钟鼓乐之"，而《周官》教燕乐以磬师，则房中之乐非不用钟磬也。毛苌、侯芭、孙毓皆云有钟磬。……愚谓：常燕有无算乐，恐亦未必不有也。②

诒让案，据此是燕乐用《二南》，即乡乐，亦即房中之乐。盖乡人用之谓之乡乐，后夫人用之谓之房中之乐，王之燕居用之谓之燕乐，名异而实同。《汉书·礼乐志》云："有《房中祠乐》，高祖唐山夫人所作也。周有《房中乐》，至秦名曰《寿人》。"盖秦时房中乐，始别为乐歌，不用《二南》也。③

从清代几位著名经学家、礼学家的观点来看，先秦的房中乐主要和燕乐中的宾宴之乐和后妃之乐联系在一起，而与燕乐中的祭祀之乐基本没有联系。据此笔者认为，有关房中乐性质的三种主要说法中，萧涤非先生将先秦燕乐和房中乐完全等同起来，这是不妥的。而王运熙先生虽将宾宴之乐和祭祀飨乐区分开来，有其值得肯定之处，但他又认为先秦的房中乐不用钟磬，这却与诸多古籍的记载相矛盾，况且他也没有解释"房"与"祠房"的关系。至于大多数学者所认为的先秦房中乐即祠房之乐，这一说法的毛病似乎更为突出；他们主要的证据是《后汉书·桓帝纪》所说的"坏郡国诸房祀"，以及唐人李贤注所说的"房为祠堂也"。但大家都知道，东汉桓帝（147—167年在位）之世距周朝灭亡已有四百年之久，其间经历过秦朝的大火、楚汉的战争、王莽的篡位、绿林赤眉之乱，如何能用当时"房"字的意义推测周朝房中乐的情况呢？

至此不禁要问，是什么原因使众多学者将房中乐的"房"误认为祠房的"房"呢？从现存文献来看，最早将房中乐与"祠"字联系在一起的是西汉初期人，所以较大的可能即汉人（甚至秦人）变乱周朝古礼，由此造成后世认识的混乱。对此，清人朱乾的《乐府正义》曾明确指出：

① 陈启源撰：《毛诗稽古编》卷五"君子阳阳"条，收入《文渊阁四库全书》85 册，台湾商务印书馆 1986 年，第 394 页。
② 秦蕙田撰：《五礼通考》卷一百五十七，收入《文渊阁四库全书》138 册，第 797 页。
③ 孙诒让撰：《周礼正义》卷四十六，第 1883—1884 页。

> 燕乐可用之祭祀，而祠祀不应行之房中；房中之有祠祀，汉之失礼也。……房中之为燕乐，常礼也；房中有祠乐，变礼也。①

由此可见，朱氏已经意识到"汉之失礼"造成了房中乐的一些混乱。其后，清末汉学大师孙诒让先生在《周礼正义》（卷四十六）中又指出："《汉书·礼乐志》云：'有《房中祠乐》，高祖唐山夫人所作也。周有《房中乐》，至秦名曰《寿人》。'盖秦时房中乐，始别为乐歌，不用《二南》也。"孙氏虽未用"变礼"等字眼，但实际意思也与朱乾相近。可惜前人尚朴，故朱氏、孙氏提出上述观点后均未举出有说服力的证据，所以接下来的工作就是要找出证据说明汉人确实变更了先秦古礼，从而令房中乐的性质发生了改变。

三

汉人变更先秦古礼的证据之一，见于《汉书·礼乐志》所载："今汉郊庙诗歌，未有祖宗之事，八音调均，又不协于钟律；而内有掖庭材人，外有上林乐府，皆以郑声施于朝廷。"②所谓"材人"，是西汉后庭女官之称号；所谓"掖庭"，亦在后宫，本由"永巷"更名而来。从这条材料可以看出，西汉人"郊庙"等祭祀仪式中已有广泛使用"掖庭女乐"的习惯③，这与汉初《房中祠乐》颇为类似。而这类乐诗虽用以祠庙，却"未有祖宗之事"，又多属"郑声"，所以东汉班固撰写《汉书》时，对此颇有微词。

更为重要的是，以掖庭女乐祠郊庙的做法，早在西汉已被当时的著名学者认为

① 朱乾：《乐府正义》卷二，秬香堂本，现藏浙江图书馆，乾隆五十四年（1789）刊行。引自张树国《论〈安世房中歌〉与汉初宗庙祭乐的创作》，载《杭州师范大学学报（社科版）》2010年5期，第72页。
② 班固撰，颜师古注：《汉书》卷二十二，第1071页。
③ 案，《汉书·元后传》载"司隶校尉解光奏"云："曲阳侯根宗重身尊，三世据权，五将秉政，天下辐凑自效。……先帝弃天下，根不悲哀思慕，山陵未成，公聘取故掖庭女乐五官殷严、王飞君等，置酒歌舞，捐忘先帝厚恩，背臣子义。及根兄子成都侯况幸impl以外亲继父为列侯侍中，不思报厚恩，亦聘取故掖庭贵人以为妻，皆亡人臣礼，大不敬不道。"（卷九十八，第4028—4029页）这也证明，掖庭材人就是掖庭女乐。

不符合古礼，比如《汉书·郊祀志》载有匡衡的"议论"云：

> 甘泉泰畤紫坛，八觚宣通象八方。五帝坛周环其下，又有群神之坛。以《尚书》禋六宗、望山川、遍群神之义，紫坛有文章采镂黼黻之饰及玉、女乐、石坛、仙人祠、瘗鸾路、骍驹、寓龙马，不能得其象于古。……紫坛伪饰女乐、鸾路、骍驹、龙马、石坛之属，宜皆勿修。（颜注：《汉旧仪》云："祭天用六彩绮席六重，用玉几玉饰器凡七十。"女乐，即《礼乐志》所云"使童男童女俱歌"也。）①

由此可见，西汉人祠泰一、祠五帝（所谓"郊祀"一类）时确实使用了"女乐"；从匡衡"不能得其象于古""伪饰""宜皆勿修"的尖锐批判来看，这类做法之变乱古礼确实十分严重。匡氏的批判主要针对祭天，尚未提到宗庙祭祖，但道理相通，在祭祀祖先的庄严场面中使用房中女乐显然也不合古法。或者正是因为匡衡的上疏切中了时弊，难免得罪很多人，所以后世才留下了"匡衡抗疏功名薄"的慨叹。约而言之，汉初《房中乐》变更周人古礼的嫌疑很大。

证据之二，春秋、战国时期礼崩乐坏，周礼本就多所变更，前引《汉书·礼乐志》说："周有《房中乐》，至秦名曰《寿人》。……孝惠二年，……更名曰《安世乐》。"这说明房中乐的名称至少已被秦人和汉人改动了两次，《汉书·礼乐志》还记载：

> 丞相孔光，大司空何武奏："……安世乐鼓员二十人，十九人可罢。沛吹鼓员十二人，族歌鼓员二十七人，陈吹鼓员十三人，商乐鼓员十四人，东海鼓员十六人，长乐鼓员十三人，缦乐鼓员十三人，凡鼓八，员百二十八人，朝贺置酒，陈前殿房中，不应经法。"②

所谓"安世乐"，就是在唐山夫人《房中乐》基础上改编而成的，但这种音乐在西

① 班固撰，颜师古注：《汉书》卷二十五，第1256页。
② 班固撰，颜师古注：《汉书》卷二十二，第1073页。

汉孔光、何武等人的眼中却是"不应经法",所以原本有"鼓员二十人",竟被罢去"十九人",这也是一个有力佐证。后来曹魏缪袭在《奏改安世哥为享神哥》一文中指出:"袭后依哥省读汉《安世》哥咏,亦说'高张四县,神来燕享,嘉荐令仪,永受厥福',无有《二南》后妃风化天下之言。今思惟往者,谓《房中》为后妃之哥者,恐失其意。"① 缪氏虽意识到汉初《房中乐》与先秦"后妃之哥"颇有不同,却未意识到汉人对周礼的变更。

证据之三,从《汉书·礼乐志》所录《安世房中歌》十七章(即《安世乐》)的内容来看,里面多次出现了"孝"字,如"大孝备矣""大矣孝熙"等句,许云和先生和张树国先生的研究分别指出,这种"孝"体现了西汉惠帝对于高祖刘邦的孝敬。② 这一分析是有见地的,那么惠帝是如何表现自己对父亲高祖的孝心的呢?办法很简单,就是将刘邦生前所乐的"楚声"改编成"祠乐",也就是改成祭祀"原庙"的音乐。③

据史书记载,汉高祖刘邦生前酷爱楚声,比如《史记·留侯世家》有云:"戚夫人泣,上曰:'为我楚舞,吾为若楚歌。'"④ 很明显,这种楚歌、楚舞和唐山夫人所作的《房中乐》一样,原本是地地道道的娱人的后妃之乐,不可能用于祭祀先人,因为那时候刘邦还没去世呢。但到了孝惠二年,为讨父亲在天之灵的欢心,惠帝将后妃之乐硬生生地改为"祠乐",房中乐的性质遂发生了大变,后世才第一次看到房中乐的名称与"祠"字结合在一起。

证据之四,《汉书》所录的《安世房中歌》共十七章,是一组祭祀的乐诗,其中四首(第六章至第九章)为楚声作品,使用三言或三七杂言为句,兹举第六章为例:

① 严可均编纂:《全上古三代秦汉三国六朝文·全三国文》卷三十八,中华书局1958年,第1266页。
② 案,参见许云和《汉〈房中祠乐〉与〈安世房中歌〉十七章》(载《中山大学学报(社科版)》2010年2期,第42页)、张树国《论〈安世房中歌〉与汉初宗庙祭乐的创作》(载《杭州师范大学学报(社科版)》2010年5期,第75页)二文所述。
③ 案,据《汉书》卷二十二《礼乐志》记载:"至孝惠时,以沛宫为原庙,皆令歌儿习吹以相和,常以百二十人为员。"(第1045页)
④ 司马迁撰,三家注:《史记》卷五十五,中华书局1982年,第2047页。

> 大海荡荡水所归，高贤愉愉民所怀。大山崔，百卉殖。民何贵？贵有德。①

而其他十三章则为整齐的四言诗，类似于《诗三百》的传统，兹举第三章为例：

> 我定历数，人告其心。敕身斋戒，施教申申。乃立祖庙，敬明尊亲。大矣孝熙，四极爱臻。②

很明显，楚声的四首作品和其他的四言作品不是同一类型的诗体，所以张树国先生认为，楚声四首即唐山夫人所作的《房中乐》歌辞，其他四言作品则为叔孙通"因秦乐人制宗庙乐"的歌辞③，此说也颇有见地。但这两种不同的乐诗文体怎么会被编合在一起呢？原来，叔孙通制宗庙乐时依据的是"秦乐人"的制度，用的应是周、秦北方《诗三百》的传统；但汉惠帝知道刘邦乐楚声，所以授意将四首楚声作品也编进"祠乐"中去了，叔孙通没有办法，依违之间遂造成秦声、楚声掺杂而风格不一的结果。这种结果同时说明，唐山夫人的楚声之作与周秦庙乐的文体并不一致，它原本不属于祠乐。

证据之五，如前所述，"房祀"一词出于东汉桓帝时期，不能用于证明先秦古义；而在西汉初期贾谊所著的《新书》中却保存了"房"字的古义，兹录其《官人》篇内的一段如次：

> 故君乐雅乐，则友、大臣可以侍；君乐宴乐，则左右、侍御者可以侍；君开北房，从薰服之乐，则厮役从。清晨听治，罢朝而论议，从容泽燕。夕时开北房，从薰服之乐。④

根据"前庭后寝、门户朝南"的古建筑格局，《新书》所说的"北房"就是"寝

① 班固撰，颜师古注：《汉书》卷二十二，第1048页。
② 班固撰，颜师古注：《汉书》卷二十二，第1047页。
③ 参见张树国《论〈安世房中歌〉与汉初宗庙祭乐的创作》，载《杭州师范大学学报（社科版）》2010年5期，第77页。
④ 贾谊撰，阎振益、钟夏校注：《新书校注》卷八，中华书局2000年，第293页。

房"所处,与"祠房"没有联系;而君王北房中"从容泽燕"的"薰服之乐",就是后妃之乐,也就是"房中乐"。这种音乐怎么也联系不到祭祀中去,而只能是张衡《西京赋》所描述的那一类女乐:"然后历掖庭,适欢馆(李善注:掖庭今官,主后宫,择所欢者乃幸之),捐衰色,从嫌婉。……嚼清商而却转,增婵蜎以此豸。"① 由于西汉贾谊去古未远,所以他说的"北房之乐"颇能反映先秦房中乐的性质——与祭祀乐无关的一种燕乐。这又一次说明,《房中祠乐》应当是汉人变乱古礼后产生出来的一个东西。

小　结

通过以上所述可知,学界对于房中乐之性质,历来有多种不同说法。但仔细勘察文献记载可知,先秦时期的房中乐其实只有两层含义,一指宾宴之乐,一指后妃之乐,这与当时燕乐的概念既有重合之处,又非完全等同,尤其不能与燕乐中的祭祀飨食之乐相混淆。自西汉初年惠帝将唐山夫人所作的《房中乐》(楚声)用于原庙以祭祀其父亲刘邦,后妃之乐始被误会为"祠乐";在此基础上又产生了一组"诗""骚"合编的祭祀乐诗,那就是《安世房中歌》十七章;至后汉时,更有人直接用"房"指称"祠房",于是乱上加乱。

不过,早在两汉时期,已有人对这种变乱古礼、不应经法的行为表示不满,尤以匡衡、孔光、何武、班固等为代表;及至清代,著名学者朱乾、孙诒让等亦察觉到房中乐用于祭祀只是一种"变礼"而非"常礼"。笔者在这些观点的启发下,列举出五项证据,说明西汉人变更古礼、变更房中乐性质的做法确实存在,由此进一步说明先秦时期的房中乐原本与祭祀之乐无关。这一基本属性上的问题弄清楚后,反过来可以为清商乐起源的研究提供帮助。因为"清商三调"的渊源就是周朝的房中之乐、汉代的北房之乐等,所以它在日后的流行过程中亦与宫廷宴会乐舞有密不可分的联系。

① 萧统编,李善注:《文选》卷二,上海古籍出版社1986年,第78页。

《西凉乐》源流考

《西凉乐》兴起于前秦时期的凉州一带，流行于北魏、北齐、北周、隋、唐各代。作为中古时期流传最广泛、影响最深远的乐舞之一，《西凉乐》一直受到研究者的关注，并产生了一批研究成果；但对于此乐的渊源、发展、流传、变化等问题，尚有不少地方未弄清楚；好几篇文章甚至将《新唐书·礼乐志》中有关"鼓吹乐"的材料误认为是《西凉乐》的记载，并藉此发表了一通与事实完全不符的看法。因此，对《西凉乐》的一些基本问题再作一番细致的探讨，是较有必要的；而了解此乐的渊源及其发展、流传状况，对于研究中古时期的音乐史亦有一定帮助；此外，《西凉乐》的起源与清商乐存在密切联系，所以也是本稿不能回避的问题。

一

《西凉乐》原名"秦汉伎"，最早出现于十六国时期的前秦末年，地域则在凉州一带。对此，《隋书·音乐志》有较为详细的记载：

> 《西凉》者，起苻氏之末，吕光、沮渠蒙逊等据有凉州，变龟兹声为之，号为秦汉伎。魏太武既平河西得之，谓之《西凉乐》。至魏、周之际，遂谓之

《国伎》。今曲项琵琶、竖头箜篌之徒，并出自西域，非华夏旧器。《杨泽新声》《神白马》之类，生于胡戎。胡戎歌非汉魏遗曲，故其乐器声调，悉与书史不同。其歌曲有《永世乐》，解曲有《万世丰》，舞曲有《于阗佛曲》。其乐器有钟、磬、弹筝、搊筝、卧箜篌、竖箜篌、琵琶、五弦、笙、箫、大筚篥、长笛、小筚篥、横笛、腰鼓、齐鼓、担鼓、铜拔、贝等十九种，为一部，工二十七人。①

由此可知，《西凉乐》大约出现于前秦世祖苻坚（357—385 年在位）末年，与吕光建立的后凉（386—403 年）政权（都姑臧）、沮渠蒙逊建立的北凉（401—439 年）政权（都张掖）均有关系。另据《晋书·地理志》记载，西晋时期的凉州"统郡八"，包括"金城郡、西平郡、武威郡、张掖郡、西郡、酒泉郡、敦煌郡、西海郡"②；其后前凉、后凉、北凉等政权大致就统辖着这几个郡，所以《西凉乐》最初流行的地域即在此一带。

值得注意的是，《西凉乐》"号为秦汉伎"，对此，乐学家丘琼荪曾指出："所谓秦（秦州，今天水），所谓汉，皆指十六国中的秦、汉。"③ 这一说法是不够准确的，因为"秦"固然指十六国中的苻秦，吕光也是苻秦的旧将；但"汉"却与十六国中的刘汉、成汉等毫无关系，所以这个"汉"只能是指"汉族"或"汉人"。据此，"秦汉伎"的含义应理解为：苻秦末年兴起的一种与前秦音乐和汉族音乐都有关的伎乐。由于上述理解涉及《西凉乐》渊源这一重要问题，以下拟作更为具体解释。

如前引《隋书·音乐志》所述，"《西凉》者，……变龟兹声为之"；所谓"龟兹"，乃当时西域一个历史悠久的古国，统治区域在今新疆库车一带。因此，《西凉乐》实为凉州音乐家在东传"龟兹乐"的基础上，创编出来的一种新型音乐，所以"龟兹乐"是《西凉乐》得以产生的其中一个重要艺术源头。现在有些人研究《西凉乐》，动辄怀疑古书上"变龟兹声为之"的记载，却又不能提出有力的反证，

① 魏徵等撰：《隋书》卷十五，中华书局 1973 年，第 378 页。
② 房玄龄等撰：《晋书》卷十四，中华书局 1974 年，第 432—434 页。
③ 丘琼荪著，隗芾辑补：《燕乐探微》，上海古籍出版社 1989 年，第 12—13 页。

这类做法是很不可取的。

然而，龟兹乐并不是《西凉乐》产生的唯一源头，汉族音乐也是其主要源头之一，所以它才有"秦汉伎"的称号。据《旧唐书·音乐志》载：

> 《西凉乐》者，后魏平沮渠氏所得也。晋、宋末，中原丧乱，张轨据有河西，苻秦通凉州，旋复隔绝。其乐具有钟、磬，盖凉人所传中国旧乐，而杂以羌胡之声也。①

由此可见，《西凉乐》是由"凉人所传中国旧乐"结合"羌胡之声"而产生的一种新型音乐。"中国旧乐"既为《西凉乐》的一个主要源头，将"秦汉伎"理解为"苻秦末年兴起的一种与汉族音乐有关的伎乐"，就有足够的依据了。当然，"秦汉伎"这个称号有自夸汉乐旧传的意味，可能是站在汉人的立场制造出来的，但它把"羌胡之声"（龟兹乐等）摒除在外，未免不够全面。因此，还是使用《西凉乐》这个名称较为合理一些。

至此我们大致明白，《西凉乐》的产生实有中国旧乐和羌胡之声两大源头，其中羌胡之声以龟兹乐为主要成分。但"中国旧乐"有许多种，具体是指什么，却史无明载，因而有进一步考究的必要。据笔者愚见，其主要成分即"魏晋清商旧乐"②，可以提供以下几项证据：证之一，据《隋书·音乐志》载：

> 《清乐》其始即《清商三调》是也，并汉来旧曲。乐器形制，并歌章古辞，与魏三祖所作者，皆被于史籍。属晋朝迁播，夷羯窃据，其音分散。苻永固平张氏，始于凉州得之。③

由此可知，"魏晋清商旧乐"因西晋末年中原动乱，已经大量亡佚，但本为西晋藩

① 刘昫等撰：《旧唐书》卷二十九，中华书局1975年，第1068页。
② 案，清乐又名清乐，是中古极为流行的音乐之一；一般把汉魏时期产生并流行于中原地区的清商乐称为"魏晋清商旧乐"，而把司马氏政权南渡以后，由"魏晋清商旧乐"与江左吴声、西曲等结合而产生的清商乐称为"南朝清商新声"。
③ 魏徵等撰：《隋书》卷十五，第377页。

属的凉州刺史张轨，其领导的地方政权却长期维持着独立、稳定的状态，故流传到这里的清商旧乐也意外地得到了保存。鉴于张氏世代都于姑臧，所以从地域角度来看，清商旧乐与《旧唐书》提到的"中国旧乐"甚为吻合。再者，《西凉乐》兴起以前，清商乐是魏晋时期最为流行的中国音乐，所以提起凉州的中国旧乐，当以魏晋清商旧乐为主要成分。

证之二，如前引《旧唐书·音乐志》所述，《西凉乐》之所以具有"中国旧乐"的风格特征，是因为它在演奏时使用了"钟、磬"（亦即金、石），这在《旧唐书·音乐志》中还有其他记载可为证：

> 自《破阵舞》以下，皆雷大鼓，杂以龟兹之乐，声震百里，动荡山谷。《大定乐》加金钲；惟《庆善舞》独用《西凉乐》，最为闲雅。《破阵》《上元》《庆善》三舞，皆易其衣冠，合之钟磬，以享郊庙。①

由此可见，直至唐代《西凉乐》仍展现出"闲雅"的艺术风格，并被"坐立二部伎"中的《庆善乐》所吸取；很明显，这是因为《西凉乐》使用了"中国旧乐"的标志性乐器"钟磬"。而钟和磬恰恰又是魏晋清商旧乐演奏中的两种重要乐器，有《宋书·乐志》记载为证：

> 孝武大明中，以《鞞》《拂》、杂舞合之钟石，施于殿庭。顺帝昇明二年，尚书令王僧虔上表言之，并论三调哥曰："……今之清商，实由铜雀，魏氏三祖，风流可怀，京、洛相高，江左弥重。谅以金悬干戚，事绝于斯。而情变听改，稍复零落，十数年间，亡者将半。"②

王僧虔所上的《表》中提到"魏氏三祖"时的清商旧乐使用了"金悬干戚"等乐器；所谓"金悬"，即指乐悬上的钟而言。另据《宋书·乐志》记载："又有因弦

① 刘昫等撰：《旧唐书》卷二十九，第1060页。
② 沈约撰：《宋书》卷十九，中华书局1974年，第552—553页。

管金石，选哥（歌）以被之，魏世三调哥词之类是也。"① 所谓"金石"，即钟和磬；所谓"魏世三调"，亦即清商旧乐的"清、平、瑟"三调。由此再次证明，魏晋清商旧乐的表演确以钟磬为重器。所以在主要乐器的使用方面，《西凉乐》和清商乐有着高度一致之处，这是魏晋清商旧乐能被视为《西凉乐》艺术源头的另一个重要证据。

证之三，据《北史·窦荣定传》记载，北周大臣窦荣定曾受赐"西凉女乐一部"②，这就表明，《西凉乐》曾以"女乐"这种演奏方式流行着，《旧唐书·音乐志》所载亦可引为佐证：

> 故自汉以来，北狄乐总归鼓吹署。后魏乐府始有北歌，即《魏史》所谓《真人代歌》是也。代都时，命掖庭宫女晨夕歌之。周、隋世，与《西凉乐》杂奏，今存者五十三章，其名目可解者六章。③

由此可见，北魏"掖庭宫女"歌唱的《真人代歌》一直传至"周、隋世"，可以与"《西凉乐》杂奏"，当是因为《西凉乐》也使用了女乐演出的缘故。与此相似的是，魏晋清商旧乐表演时同样以女乐为主，如裴注《三国志·魏书·三少帝纪》引《魏书》记载有云：

> 太后遭邙阳君丧，帝日在后园，倡优音乐自若，不数往定省。清商丞庞熙谏帝："皇太后至孝，今遭重忧，水浆不入口，陛下当数往宽慰，不可但在此作乐。"帝言："我自尔，谁能奈我何？"……每见九亲妇女有美色，或留以付清商。④

上引提到，曹魏少帝（齐王芳）看到"九亲妇女有美色"，就"留以付清商"，不

① 沈约撰：《宋书》卷十九，第550页。
② 李延寿撰：《北史》，中华书局1974年，第2177页。
③ 刘昫等撰：《旧唐书》卷二十九，第1071—1072页。
④ 陈寿撰，裴松之注：《三国志》卷四，中华书局1982年，第130页。

难看出，曹魏时期管理清商乐的"清商官署"内，所辖乐伎基本上都是女性。由此可以进一步推断，魏晋清商旧乐的表演者主要也是女性。所以从演奏者性别的角度来看，清商旧乐与《西凉乐》亦有相近之处。约而言之，从流传地域、所用乐器、乐曲风格、演奏者性别等几个方面来看，《西凉乐》两大渊源之一的"中国旧乐"，其主要成分应当是魏晋清商旧乐。

当然，上述这个观点并不是笔者首次提出来的，而是由词曲学名家任半塘先生较早发现的，他在《唐戏弄》一书中曾指出：

> "西凉伎"最早立名在北魏，其前身曰"秦汉伎"，乃混合龟兹乐与中国之清乐而成，其惟一之特点端在此！……若问凉州此项清乐之声，何自而来？据《通典》同卷（一四六），谓于晋迁播后，汉魏以来之旧曲南北分散，北多入于凉州，其来源如此。《旧书》本之《通典》，论西凉乐，谓其乐内具有钟磬。盖凉人习南来之中国旧乐，而杂以羌胡之声也。此述西凉乐之本质，非常明显。《通典》同卷又曰："自周隋以来，管弦杂曲将数百曲，多用西凉乐；鼓舞曲多用龟兹乐。其曲度皆时俗所知。"足见唐代乐曲，可别为管弦杂曲与鼓舞大曲两部分。后者多数用龟兹乐，若少数仍有清商乐之大曲在。前者总有数百曲，其中少数仍为清商乐之杂曲，多数则用西凉乐。①

由此可见，任先生已经意识到《西凉乐》"乃混合龟兹乐与中国之清乐而成"。此外，一些舞蹈史学家也曾指出："在永嘉之乱后，清商署的乐工们四处流散，有赴西域者将其带进凉州，与龟兹乐结合，组合出一个新的乐舞种类：《西凉乐》。"②这一看法与任半塘先生所述相近。不过，前人在举证、论述方面尚有欠具体，故本文作了进一步的考析、补充如上。至于孙楷第先生所说："别有西凉乐者，亦起凉州。……其音较龟兹乐为娴雅，而与清商不同物。"③ 这种"不同物"的说法，也颇有道理。因为《西凉乐》虽以魏晋清商旧乐为两个主要源头之一，却又吸收了龟

① 任半塘撰：《唐戏弄》上册，上海古籍出版社2006年，第551—552页。
② 冯双白、王宁宁、刘晓真著：《图说中国舞蹈史》，浙江教育出版社2001年，第74页。
③ 孙楷第撰：《清商曲小史》，收入《沧州集》卷五，中华书局2009年，第303页。

兹乐等羌胡之声，并进而形成了新的音乐类型，其演奏风格肯定不会和清商旧乐一模一样。

另外值得注意的是，《西凉乐》固然以龟兹乐和清商乐为两大源头，但其形成和发展过程中还受到了其他音乐品种的影响，这就是前引《隋书·音乐志》所说的："《杨泽新声》《神白马》之类，生于胡戎。胡戎歌非汉魏遗曲，故其乐器声调，悉与书史不同。其歌曲有《永世乐》，解曲有《万世丰》，舞曲有《于阗佛曲》。"不难看出，一些"胡戎"之乐对《西凉乐》也产生过影响，如舞曲《于阗佛曲》，很明显出自西域古国于阗，既非龟兹乐，亦非中国旧乐。所以从某种意义上说，"胡戎乐"也可视为《西凉乐》产生的第三个源头，这些问题在下文还将述及，兹不赘。

二

以上着重考述了《西凉乐》的渊源问题，接下来拟简单梳理一下《西凉乐》在中古时期发展、兴盛、流变的历程。如前引《隋书·音乐志》所述，北魏太武帝"平河西"（亦即吞并北凉，时在439年）后，得到了当地的"秦汉伎"，遂将其改称为"西凉乐"，西凉大概是取"西方凉州"的意思。其后，此乐受到了北魏朝廷的高度重视，有《隋书·音乐志》所载为证：

> 及（北齐）文宣初禅，尚未改旧章。……其后将有创革，尚药典御祖珽自言，旧在洛下，晓知旧乐。上书曰："魏氏来自云、朔，……至太武帝平河西，得沮渠蒙逊之伎，宾嘉大礼，皆杂用焉。此声所兴，盖苻坚之末，吕光出平西域，得胡戎之乐，因又改变，杂以秦声，所谓《秦汉乐》也。"①

所谓"洛下"，也就是北魏的旧都洛阳；所谓"沮渠蒙逊之乐"，也就是《西凉

① 魏徵等撰：《隋书》卷十四，第313页。

乐》；这种音乐，被北魏朝廷杂用于"宾嘉大礼"，可见其受重视的程度及流行的程度。该状况至北齐有增无减，据《隋书·音乐志》及《隋书·百官志》分别记载：

> （祖）珽因采魏安丰王延明及信都芳等所著《乐说》，而定正声。始具宫悬之器，仍杂西凉之曲，乐名《广成》，而舞不立号，所谓"洛阳旧乐者"也。①

> 中书省，管司王言，及司进御之音乐。监、令各一人，侍郎四人。并司伶官西凉部直长、伶官西凉四部、伶官龟兹四部、伶官清商部直长、伶官清商四部。……典书坊，庶子四人，舍人二十八人。……并统伶官西凉二部、伶官清商二部。②

由此可见，北齐不但将"《西凉》之曲"杂入"正声"，而且专门设立管司"伶官西凉四部""伶官西凉二部"之职，分属中书省和典书坊，为皇帝和太子的亲近之官，这足以说明《西凉乐》很受王室喜爱。及至北周，此乐仍流行不衰，据《北史·窦荣定传》记载：

> 其妻，则隋文帝长姊安成长公主也，……遇尉迟迥初平，朝廷颇以山东为意，拜荣定为洛州总管以镇之。前后赐缣四千匹、西凉女乐一部。及受禅，来朝，赐马三百匹、部曲八十户遣之。③

窦荣定之拜洛州总管在隋文帝"受禅"之前，故其受赐的"西凉女乐"仍为北周一朝的乐部，这是对有功之臣的一种荣赏。另据《通典·乐六》记载：

> 初，张重华时，天竺重译致乐伎，后其国王子为沙门来游中土，又得传其

① 魏徵等撰：《隋书》卷十四，第314页。
② 魏徵等撰：《隋书》卷二十七，第754—760页。
③ 李延寿撰：《北史》卷六十一，第2177页。

方伎。宋代得高丽、百济伎。魏平冯跋，亦得之而未具。周师灭齐，二国献其乐，合《西凉乐》，凡七部，通谓之国伎。①

由此可见，《西凉乐》在北周时期还获得了"国伎"的荣衔。据王仲荦先生考证，北周的"七部国伎"是指西凉乐、龟兹乐、疏勒乐、安国乐、康国乐、天竺乐和高丽乐。② 很明显，它们是隋朝七部乐和九部乐的先声，只是在具体乐部的编排上，隋人又稍微作了一些调整罢了。约而言之，《西凉乐》在北朝音乐的发展史上占有十分重要的地位。杨荫浏先生曾说："经过北魏、北齐和北周三朝，少数民族音乐流行于中原地区的，主要有鲜卑、龟兹、疏勒、西凉、高昌、康国等音乐，……为以后隋、唐燕乐的进一步发展，奠定了结实的基础。"③ 也指出了《西凉乐》在中古音乐发展史上的重要性。

而到了隋代，朝廷先后定立七部乐、九部乐之制，《西凉乐》在诸乐部中同样占有显赫的位置，据《隋书·音乐志》记载：

> 始开皇初定令，置七部乐：一曰《国伎》，二曰《清商伎》，三曰《高丽伎》，四曰《天竺伎》，五曰《安国伎》，六曰《龟兹伎》，七曰《文康伎》。又杂有疏勒、扶南、康国、百济、突厥、新罗、倭国等伎。……
>
> 及大业中，炀帝乃定《清乐》《西凉》《龟兹》《天竺》《康国》《疏勒》《安国》《高丽》《礼毕》，以为九部。乐器工衣创造既成，大备于兹矣。④

由此可见，隋文帝时代设立的七部乐，以《国伎》也就是《西凉乐》为第一部，可见它在燕乐乐部中地位最尊；隋炀帝时代的九部乐则以《西凉乐》为第二部，地位仅次于《清乐》。另据《通典·乐六》记载：

① 杜佑撰，王文锦等点校：《通典》卷一百四十六，中华书局1988年，第3726页。
② 参见王仲荦撰《北周六典》卷四，中华书局1979年，第299页。
③ 杨荫浏撰：《中国古代音乐史稿》，人民音乐出版社1981年，第162页。
④ 魏徵等撰：《隋书》卷十五，第376—377页。

> 武德初,未暇改作,每燕享,因隋旧制,奏九部乐。至贞观十六年十一月,宴百寮,奏十部。先是,伐高昌,收其乐,付太常。至是增为十部伎,其后分为立坐二部。①

不难看出,唐初制定十部乐时,只是在隋朝九部乐的基础上增加了《高昌》一部,其他乐部保持不变,所以《西凉乐》的地位也没有动摇。《通典·乐六·前代杂乐》又载:

> 《西凉乐》者,起苻氏之末。……工人平巾帻,绯褶。白舞一人,方舞四人。白舞今阙。方舞四人,假髻,玉支钗,紫丝布褶,白大口裤,五彩接袖,乌皮靴。其乐器用:钟一架,磬一架,弹筝一,搊筝一,卧箜篌一,竖箜篌一,琵琶一,五弦琵琶一,笙一,箫一,大筚篥一,小筚篥一,长笛一,横笛一,腰鼓一,齐鼓一,担鼓一,贝一,铜钹二。(原案:今亡)②

这段记载与前引《隋书·音乐志》有关《西凉乐》的记载差别不大,但有三点须注意:其一,《隋书·音乐志》中没有提到《西凉乐》舞工的衣着、人数、妆束、舞容等事,《通典·乐六》所载正好作出补充。其二,《通典·乐六》中有编者杜佑(735—812 年)"今亡"的案语,而且将《西凉乐》列入"前代杂乐"的行列;由此可见,该乐在《通典》撰写的中唐时期已经消亡了一段时间。可以说,这是《西凉乐》流传到唐代以后的一件大事。其三,杜佑所说的"今亡",仅仅限于宫廷乐部《西凉乐》的衰亡,决不表示整个《西凉乐》(作为地域乐种的《西凉乐》)走向了衰亡。

为了更好地说明以上几点,我们有必要解释一下作为地域"乐种"的《西凉乐》及作为宫廷"乐部"的《西凉乐》之间有何区别。据《旧唐书·音乐志》载:

> 自周隋以来,管弦杂曲将数百曲,多用《西凉乐》;鼓舞曲多用《龟兹

① 杜佑撰,王文锦等点校:《通典》卷一百四十六,第 3720 页。
② 杜佑撰,王文锦等点校:《通典》卷一百四十六,第 3731 页。

乐》。其曲度皆时俗所知也。①

由此可见，作为特定地域乐种的《西凉乐》是一个十分庞大的体系，在数百首"管弦杂曲"中占据了多数，至少也有一二百曲。回过头看《隋书·音乐志》所载作为宫廷乐部之一的《西凉乐》，只有几首歌曲、舞曲，很明显是宫廷乐师从整个《西凉乐》体系中筛选出来以备宫廷燕会时演奏的。因此，作为乐部的《西凉乐》不过是作为乐种的《西凉乐》的一小部分，杜佑所说的"今亡"仅指前者，而非后者。因为直至五代时期，王灼在《碧鸡漫志》中尚说"今《凉州》见于世者凡七宫曲"，可见当时《西凉乐》仍有流传。

既然如此，作为宫廷乐部的《西凉乐》为什么会走向衰亡呢？原因其实很简单，因为自初唐沿袭隋制设立九部乐和十部乐后，不久又改置坐、立二部伎；二部伎不再以乐种（如清商乐、西凉乐、龟兹乐、康国乐之类）分部，而是改以乐舞内容分部；于是《西凉乐》不再作为乐部列入宫廷燕乐的表演，这是该乐部走向衰亡的最主要原因。根据史书记载，唐代二部伎的出现约在贞观（627—649年）中后期②，但确立燕乐立部八伎、坐部六伎的时间则在玄宗一朝，所以宫廷乐部《西凉乐》的衰亡时间当在盛唐之际。③ 这固然是该乐流传到唐代以后的一个重要变化，但并不影响其他《西凉乐》继续流行。

三

以上大致梳理了《西凉乐》在中古时期发展、兴盛、流变的简要历程，接下来

① 刘昫等撰：《旧唐书》卷二十九，第1068页。
② 案，据《旧唐书·音乐志》载："（贞观）十四年，有景云见，河水清。张文收采古《朱雁》《天马》之义，制《景云河清歌》，名曰《讌乐》，奏之管弦，为诸乐之首，元会第一奏者是也。"（卷二十八，第1046页）张文收所作《讌乐》即唐坐部乐中的第一部，因此坐、立二部伎的出现时间大约是在贞观十四年以后不久。
③ 案，《旧唐书·音乐志》提到了唐代燕乐立部八伎和坐部六伎，其中有三部为唐玄宗时所造，所以坐立部伎制的最终确立当在盛唐。

拟举一些具体的例子，说明该音乐继续流传及艺术变迁的情况，并对前人关注不足的几个问题作出探讨和补充。首先，讨论一下"对舞"的问题。据唐人郑万钧《代国长公主碑（文）》记述：

> 初，则天太后御明堂，宴。……公主年四岁，与寿昌公主对舞《西凉》，殿上群臣咸呼万岁。①

这是《西凉乐》被用于皇家宴乐的具体例子，比较值得注意的是代国长公主与寿昌公主的"对舞"形式。如前引《通典·乐六·前代杂乐》所载，宫廷乐部《西凉乐》有"白舞一人，方舞四人"两种不同的舞蹈形式，但并未记载两人"对舞"，所以《碑（文）》的记载颇有补阙的价值。此外，武则天"御明堂"时，唐代坐、立二部伎制已出现一段时间，但《西凉乐》仍见表演，所以这一乐部在宫廷中衰亡的时间确可推定在盛唐。

其次，讨论一下《凉州曲》及其与《西凉乐》的关系。《凉州曲》是开元（713—741 年）间由凉州府进献的著名乐舞，据《乐府杂录·胡部》记载：

> 乐有琵琶、五弦、筝、箜篌、觱篥、笛、方响、拍板，合曲时亦击小鼓、钹子。合曲后立唱歌，凉府所进，本在正宫调，大遍、小遍。至贞元初，康昆仑翻入琵琶玉宸宫调，初进曲在玉宸殿，故有此名，合诸乐，即黄钟宫调也。②

这条记载似有脱文，很多地方不太好理解，为此，不妨将《乐府诗集·近代曲辞》的"解题"放在一起参看：

> 《乐苑》曰："《凉州》，宫调曲。开元中，西凉府都督郭知运进。"《乐府杂录》曰："《梁州曲》，本在正宫调中，有大遍、小遍。至贞元初，康昆仑翻入琵琶玉宸宫调，初进曲在玉宸殿，故有此名。合诸乐即黄钟宫调也。"张同

① 董诰等编：《全唐文》卷二百七十九，上海古籍出版社 1990 年，第 1249 页。
② 段安节撰，罗济平校点：《乐府杂录》，辽宁教育出版社 1998 年，第 5 页。

《幽闲鼓吹》曰:"段和尚善琵琶,自制《西凉州》。后传康昆仑,即《道调凉州》也,亦谓之《新凉州》云。"①

据此可知,《乐府杂录》所谓"凉府所进",实指唐玄宗开元年间西凉府都督郭知运所进呈的《凉州曲》,写作《梁州曲》则为字误。此外,王灼《碧鸡漫志》卷三《凉州曲》又记载:

> 唐史又云,其声本宫调,今凉州见于世者凡七宫曲,曰黄钟宫、道调宫、无射宫、中吕宫、南吕宫、仙吕宫、高宫,不知西凉所献何宫也。然七曲中,知其三是唐曲,黄钟、道调、高宫者是也。②

由此可见,《凉州曲》自开元进呈以后,已产生了多次艺术变异,它在唐代至少可以用三种"宫调"来演奏。其一是正宫调,又简称宫调,或称黄钟宫,是郭知运进呈时的本调,有前引《乐府杂录》《乐府诗集》等为证,王灼说"不知西凉所献何宫也",明显是不对的。其二是道调宫,又称玉宸宫调,是贞元(785—804年)初琵琶名家康昆仑"新翻"的别调,为了与郭氏进呈曲调作出区分,又称之为《新凉州》,有前引《乐府诗集》的"解题"为证。其三是高宫调,白居易《秋夜听高调凉州》诗云:"促张弦柱吹高管,一曲凉州入沉寥。"③描写的就是这一乐调的《凉州曲》。至于宋人王灼提到宋代的《凉州曲》竟有七宫调之多,有四种当是唐以后人所作。

了解过《凉州曲》的基本情况之后,我们不禁要问,《凉州曲》与《西凉乐》到底是怎样一种关系呢?任半塘先生的见解比较值得重视:

> 凉州地方,俗尚音乐,制曲曰《凉州》,甚美;于开元六年,由西凉州都督郭知运进于朝。自后宫廷以至民间,此曲流播甚广,感人甚深。……天宝

① 郭茂倩编:《乐府诗集》卷七十九,中华书局1979年,第1117页。
② 王灼:《碧鸡漫志》卷三,收入唐圭璋《词话丛编》一册,中华书局1986年,第99页。
③ 白居易撰,顾学颉校点:《白居易集》卷三十一,中华书局1979年,第705页。

间，即将《凉州》入道调，而十三载诏"道调法曲与胡部新声合作"。惟其曰"合作"，可见所存在者，乃不同之两方面：即道调法曲为一面，而与胡部对立也。故《凉州》大曲实处于胡部之对面，属法曲、或清乐范围。……夫唐之西凉乐，当非纯粹之清乐，而系以清乐为主、龟兹乐为辅之混合物。至于《凉州》大曲，为西凉地方所制，谓不属西凉乐系，则难通。①

任氏所述最有价值之处在于，他把《西凉乐》和《凉州曲》视为同一系统的音乐，并提出了"西凉乐系"的概念，这是较为符合实际的。如前所述，作为地域乐种的《西凉乐》是一个十分庞大的体系，宫廷乐部《西凉乐》只不过是其中的一小部分；同样的道理，凉州府进呈的《凉州曲》虽然有多种宫调的演奏形式，也只是"西凉乐系"中一个很小的部分而已。至于任氏说《凉州曲》"属法曲、或清乐范围"，这恐怕并不十分准确，毕竟《西凉乐》受龟兹乐影响很深，不宜与清商乐混为一系。

值得注意的是，《凉州曲》和《西凉乐》一样，在流传、发展过程中同样受到了胡戎乐的影响，这是前文已经简单提及的内容。据《太平广记》所引《逸史》记载：

> （李）謩，开元中吹笛为第一部，近代无比。……独孤（生）曰："公试吹《凉州》。"至曲终，独孤生曰："公亦甚能妙，然声调杂夷乐，得无有龟兹之侣乎？"李生大骇，起拜曰："丈人神绝，某亦不自知，本师实龟兹人也。"②

不难看出，《凉州曲》在发展过程中杂入了龟兹乐的艺术因子。对此，王昆吾先生发表意见认为："从这段话可看出三个问题：一、《凉州曲》原无龟兹成分；二、一旦经龟兹乐师之手，便不免沾染其民族音乐的特色；三、同是一种乐器，在曲调、演奏方法上仍有民族与民族的差别。"③ 王氏所言甚为有理。如前所述，前秦

① 任半塘撰：《唐戏弄》上册，第552—553页。
② 李昉等编：《太平广记》卷二百四，上海古籍出版社1990年，第二册，第346—347页。
③ 王昆吾撰：《隋唐五代燕乐杂言歌辞研究》，中华书局1995年，第38页。

《西凉乐》的产生以清商旧乐和龟兹乐为两大源头，但其发展过程中不断受到其他胡戎之乐的影响，这与《凉州曲》的发展经历是一致的。这种情况亦不难理解，因为凉州地近西域边陲，"沾染"胡乐的机会非常多，这也在一定程度上说明"西凉乐系"音乐的艺术包容性非常强。

再次，讨论一下《西凉伎》及其相关问题。让我们先看看唐人白居易和元稹所写的两首《西凉伎》（同题之作），均为七言乐府：

> 西凉伎，假面胡人假师子：刻木为头丝作尾，金镀眼睛银帖齿；奋迅毛衣摆双耳，如从流沙来万里。紫髯深目两胡儿，鼓舞跳梁前致辞：应似凉州未陷日，安西都护进来时。须臾云得新消息，安西路绝归不得。泣向师子涕双垂，凉州陷没知不知？……纵无智力未能收，忍取西凉弄为戏？①

> ……哥舒开府设高宴，八珍九酝当前头。前头百戏竞撩乱，丸剑跳掷霜雪浮。师子摇光毛彩竖，胡姬醉舞筋骨柔。……一朝燕贼乱中国，河湟忽［泪］尽空遗丘。……西京之道尔阻修。连城边将但高会，每说此曲能不羞。②

综合元、白两诗来看，《西凉伎》大概是融会了"假面狮子舞"而形成的一种新乐，亦由凉州传入中原。该乐有三个问题值得注意：第一，所用乐调。任半塘先生曾指出："《西凉伎》剧内所用之乐调，要以《凉州》大曲为主。"③ 窃以为，此说恐有不妥。因为此伎既取名"西凉"，而不名"凉州"，可知所用乐调以《西凉乐》为主，而非以《凉州曲》为主。另外，《西凉伎》在哥舒翰"开府"时已盛演，亦即"天宝六载"（747）之前已经流行④；而《凉州曲》在开元中才被创编并呈进宫廷，这么快就流出宫外，又和狮子舞等艺术结合在一起，且在边城各地上演，恐怕有点困难。因此，《西凉伎》虽属"西凉乐系"，却与《凉州曲》未必有关。

① 白居易撰，顾学颉点校：《白居易集》卷四，中华书局1979年，第75—76页。
② 元稹撰，冀勤点校：《元稹集》卷二十四，中华书局1982年，第281页。
③ 任半塘撰：《唐戏弄》上册，第552页。
④ 据《旧唐书·哥舒翰传》载："天宝六载，擢授右武卫员外将军，充陇右节度副使、都知关西兵马使、河源军使。"（卷一百四，第3212页）可为证。

第二，《西凉伎》与戏剧、戏弄关系的问题。如任半塘先生所述："同一伎也，白氏谓之'弄为戏'，元氏谓之'此曲'。使无白诗赓和流传今日者，后人但据元诗以求，孰不目之为《凉州曲》而已。"① 此说颇有道理，从元、白二人诗中我们确可看出，《西凉伎》其实是一种带有戏剧表演性质的乐舞，所以才有"前头百戏竞撩乱"的说法。另外，唐人有不少乐曲同时又可入戏，如《兰陵王》《拨头》等②，《西凉伎》与之相似就不足怪了。

第三，《西凉伎》在后世流传的问题。据明人顾景星《蕲州志》记载："楚俗尚鬼，而傩尤甚。蕲有七十二家，有清潭保、中潭保、张王、万春等名。神架鋼镂，金鑊制如椎。刻木为神，首被以彩绘，两袖散垂，项系杂色纷帨，或三神，或五、六、七、八神为一架焉。……随设百戏，……主人献酬，三神酢主人，主人再拜。须臾，二蛮奴持继盘辟，有大狮首尾奋迅而出，奴问狮何来，一人答曰凉州来，相与西望而泣，作思乡怀土之歌。舞毕送神，鼓吹偕作。"③ 这种南方驱傩仪式中的狮子舞，与元、白笔下的《西凉伎》十分相似，显然是《西凉伎》流传到湖北以后的遗存，其延绵有数百年之久、数千里之远，足以反映出"西凉乐系"艺术生命力的顽强。

最后，讨论一下《庆善乐》及相关问题。所谓《庆善乐》，是唐立部伎（共八部）中的第四部，同时又是唐坐部伎（共六部）第一部《燕乐》下辖第二小部的名称，据《新唐书·礼乐志》及《通典·乐六·坐立部伎》分别记载：

> 立部伎八：一《安舞》，二《太平乐》，三《破阵乐》，四《庆善乐》，五《大定乐》，六《上元乐》，七《圣寿乐》，八《光圣乐》。……《破阵乐》以下皆用大鼓，杂以龟兹乐，其声震厉，《大定乐》又加金钲。《庆善舞》颛用《西凉乐》，声颇闲雅。每享郊庙，则《破阵》《上元》《庆善》三舞皆用之。④

> 贞观中，景云见，河水清。协律郎张文收采古朱雁天马之义，制《景云河

① 任半塘撰：《唐戏弄》上册，第531页。
② 案，有关问题详拙文《唐代曲戏关系考》（载《民族艺术》2012年3期）所述，兹不赘。
③ 顾景星撰：《蕲州志》，丁放、赵世良主编《中国地方志民俗资料汇编·中南卷》（上册），北京图书馆出版社1991年，第318—319页引。
④ 欧阳修、宋祁撰：《新唐书》卷二十二，中华书局1975年，第475页。

清歌》，名曰《燕乐》，奏之管弦，为诸乐之首；《景云乐》，舞八人，……《庆善乐》，舞四人，紫绫袍，大袖，丝布裤，假髻；《破阵乐》，舞四人，……《承天乐》，舞四人。①

很明显，立部伎中的《庆善乐》就是《西凉乐》之一种；而坐部伎中的《庆善乐》也源于《西凉乐》，因为其"舞四人"，与前引《通典·乐六》所载《西凉乐》"方舞四人"的表演形态基本一致，连"假髻、紫裤、大袖"等妆扮亦十分相近，当是同源乐舞。换言之，作为宫廷乐部的《西凉乐》虽然在盛唐以后逐渐衰亡，但却以另外一种形态生存在坐、立二部伎之中，所以《庆善乐》是此乐流传、变化过程中一个值得关注的例子。

更令人惊讶的是，《庆善乐》在五代时期还流传到辽国，并成为《辽大乐》的主要组成部分。据《辽史·乐志》记载：

> 自汉以来，因秦、楚之声置乐府。至隋高祖诏求知音者，郑译得西域苏祇婆七旦之声，求合七音八十四调之说，由是雅俗之乐，皆此声矣。用之朝廷，别于雅乐者，谓之"大乐"。晋高祖使冯道、刘昫册应天太后、太宗皇帝，其声器、工官与法驾，同归于辽。……
>
> 大乐器：本唐太宗《七德》《九功》之乐。武后毁唐宗庙，《七德》《九功》乐舞遂亡，自后宗庙用隋文、武二舞。朝廷用高宗《景云》乐代之，元会，第一奏《景云》乐舞。杜佑《通典》已称诸乐并亡，唯《景云》乐舞仅存。唐末、五代板荡之余，在者希矣。辽国大乐，晋代所传。《杂礼》虽见坐部乐工左右各一百二人，盖亦以《景云》遗工充坐部；其坐、立部乐，自唐已亡，可考者唯《景云》四部乐舞而已。
>
> 玉磬，方响，搋筝，筑，卧箜篌，大箜篌，小箜篌，大琵琶，小琵琶，大五弦，小五弦，吹叶，大笙，小笙，觱篥，箫，铜钹，长笛，尺八笛，短笛。以上皆一人。毛员鼓，连鼗鼓，贝。以上皆二人，余每器工一人。歌二人，舞

① 杜佑撰，王文锦等点校：《通典》卷一百四十六，第3721页。

二十人，分四部：《景云乐》舞八人；《庆云［善］乐》舞四人；《破阵乐》舞四人；《承天乐》舞四人。①

比较《通典·乐六·坐立部伎》和《辽史·乐志》的史料可知，唐坐部伎第一部《燕乐》又细分为《景云》《庆善》《破阵》《承天》四小部，《辽大乐》也分四小部，数量、名称基本相当。② 在工歌人数及每小部舞者人数方面，唐制与辽制亦完全相同。在乐器使用方面，唐《燕乐》与辽大乐也有诸多相同之处，仅一小部分出入而已。毫无疑问，《辽大乐》就是唐坐部伎第一部《燕乐》的遗存，如《辽史·乐志》所述，乃通过"晋代（后晋）所传"而输入辽国。由于《燕乐》下辖第二小部的《庆善乐》本为《西凉乐》，所以《西凉乐》实际上又流入并保存于契丹人的政权之中。

以上借"对舞"及《凉州曲》《西凉伎》《庆善乐》等具体例子，对《西凉乐》的断续流传及艺术变迁等情形作了简单的探讨，也顺带说明了宫廷乐部《西凉乐》与地域乐种《西凉乐》之间的异同关系。值得注意的是，《西凉乐》的发展并未因为中古时代的结束而终止，在宋代以来，它还对大曲音乐、戏曲音乐等产生过重要影响，只是问题过于复杂，拟用另文再作探论。

小 结

以上对《西凉乐》的多个问题进行了考述，从历史发展、流传变化的角度来看，《西凉乐》兴起于前秦时期的凉州一带，本名"秦汉伎"；继而流行于北魏、北齐、北周、杨隋、李唐各代，成为七部伎、九部伎中的一员；自唐代坐、立二部伎制度出现以后，作为宫廷乐部的《西凉乐》逐渐走向衰亡，时间约在盛唐前后，但作为地域乐种的《西凉乐》则仍以其他形式在民间和宫廷继续流行，诸调《凉州曲》《西凉伎》《庆善乐》等可以作为明证。

① 脱脱等撰：《辽史》卷五十四，中华书局1974年，第885—888页。
② 案，惟易《庆善》名为《庆云》，当系《辽史》编者传写之误。

若从艺术源头的角度来看，《西凉乐》实际上是"羌胡之声"与"中国旧乐"结合的产物。其中羌胡之声以东传凉州的龟兹乐为主要成分，而中国旧乐则以魏晋清商旧乐为主要成分。由于晋末五胡乱华，清商旧乐不复存于中原，却在西晋凉州刺史张轨的辖地意外得以保存；及后，前秦苻坚灭张氏时得到了这批清商旧乐，继而又为吕光据有凉州时所得，于是有人把这些"中国旧乐"和龟兹乐编合起来创制了《西凉乐》。

总之，《西凉乐》是中古时期流传最广泛、影响深远的乐舞之一，其势力不在同时期的清商乐和龟兹乐之下。对其进行较为深入的研究，弄清其发展历史、艺术源头、流传变迁等问题，对于中古音乐史、戏剧史研究都会有所帮助。特别是此乐以魏晋清商旧乐作为产生的两个重要源头之一，所以与本稿的研究内容是密不可分的。

《老胡文康乐》的东传与改编

郭茂倩的《乐府诗集》把《老胡文康乐》收录于《清商曲辞》之中，因而此乐是本稿研究的重要对象之一。十多年前，笔者撰写过《傀儡戏四说》一文（载《西域研究》2003年4期），提出了《上云乐》（包括《老胡文康辞》）和《文康乐》均为古代傀儡戏表演的看法。但其研究的出发点在于傀儡戏问题，所以对《老胡文康辞》和《文康乐》的东传时间、所源地域、改编过程、表演形态等问题尚来不及仔细讨论。近年来，随着许云和先生《梁三朝乐〈上云乐歌舞伎〉研究》等文章的刊发，笔者对相关问题有了更进一步的认知和理解，并发现过往的探讨均有未足之处，因撰是文，祈能有所补阙焉。

一

宋人郭茂倩所编《乐府诗集》之《清商曲辞》中收录有"《上云乐》曲辞"若干首，郭氏在曲辞前的"解题"中写道：

> 《古今乐录》曰："《上云乐》七曲，梁武帝制，以代《西曲》。一曰《凤台曲》，二曰《桐柏曲》，三曰《方丈曲》，四曰《方诸曲》，五曰《玉龟曲》，六曰《金丹曲》，七曰《金陵曲》。"按，《上云乐》又有《老胡文康辞》，周

㨗作,或云范雲。《隋书·乐志》曰:"梁三朝第四十四,设寺子导安息孔雀、凤凰、文鹿、胡舞登,连《上云乐》歌舞伎。"①

由此可见,《上云乐》是一种"歌舞伎",为了配合这一歌舞伎表演而演唱的歌辞就是所谓的"《上云乐》曲辞",它们共有以下"七曲":

《凤台曲》:凤台上,两悠悠。云之际,神光朝天极,华盖遏延州。羽衣昱耀,春吹去复留。

《桐柏曲》:桐柏真,昇帝宾。戏伊谷,游洛滨。参差列凤管,容与起梁尘。望不可至,徘徊谢时人。

《方丈曲》:方丈上,峻层云。把八玉,御三云。金书发幽会,碧简吐玄门。至道虚凝,冥然共所遵。

《方诸曲》:方诸上,上云人。业守仁,拟金集瑶池,步光礼玉晨。霞盖容长肃,清虚伍列真。

《玉龟曲》:玉龟山,真长仙。九光耀,五云生。交带要分影,大华冠晨缨。耇如玄罗,出入游太清。

《金丹曲》:紫霜耀,绛雪飞。追以还,转复飞。九真道方微,千年不传,一传裔云衣。

《金陵曲》:勾曲仙,长乐游洞天。巡会迹,六门揖,玉板登金门。凤泉回肆,鹭羽降寻云。鹭羽一流,芳芬郁氛氲。②

从内容上看,这七首"《上云乐》曲辞"描述的是一派道教仙家景象,其中"方丈""方诸""玉龟"等是道教的神山,"羽衣""交带""霞盖"等是道家的装束,"金书""凤泉"等是道家的药饵,"步光""玉板"等是道家的仙仪、仙乐。由此

① 郭茂倩编:《乐府诗集》卷五十一,中华书局1979年,第744页。案,此本关于《隋书·乐志》的标点有误,本文根据许云和先生《梁三朝乐〈上云乐歌舞伎〉研究》一文(收入其《汉魏六朝文学考论》,上海古籍出版社2006年,第235页)的观点作了改正。

② 郭茂倩编:《乐府诗集》卷五十一,第744—746页。

进一步判断,《上云乐》歌舞伎是用以颂扬道教仙家的表演,表演时须与《上云乐》曲辞内容相配合,表演者所着衣饰、所用道具中应当也有羽衣、霞盖、玉板、鹭羽这一类东西。

不过,与本文题旨更加密切的则是前引郭氏"解题"中的另一句话:"《上云乐》又有《老胡文康辞》,周捨作,或云范雲。"这里面最值得注意的当然是《老胡文康辞》,据说为周捨(范雲)所作,《乐府诗集·清商曲辞》中亦有收录:

> 西方老胡,厥名文康。遨游六合,傲诞三皇。西观濛汜,东戏扶桑。南泛大蒙之海,北至无通之乡。昔与若士为友,共弄彭祖扶床。往年暂到昆仑,复值瑶池举觞。周帝迎以上席,王母赠以玉浆。故乃寿如南山,志若金刚。青眼眢眢,白发长长。蛾眉临髭,高鼻垂口。非直能俳,又善饮酒。箫管鸣前,门徒从后。济济翼翼,各有分部。凤皇是老胡家鸡,师子是老胡家狗。陛下拨乱反正,再朗三光。泽与雨施,化与风翔。觇云候吕,志游大梁。重驷修路,始届帝乡。伏拜金阙,仰瞻玉堂。从者小子,罗列成行。悉知廉节,皆识义方。歌管愔愔,铿鼓锵锵。响震钧天,声若鹓皇。前却中规矩,进退得宫商。举技无不佳,胡舞最所长。老胡寄箧中,复有奇乐章,赍持数万里,愿以奉圣皇。①

从曲辞的内容不难看出,它描写的是一位名叫"文康"的"西方"胡人(老胡)带领一班少年俳优(小子)进行"胡乐"表演的情景;其中亦有舞蹈之成分,所以诗中说"罗列成行""前却""进退""胡舞最所长"。换言之,《老胡文康辞》描述了一种胡乐性质的"歌舞伎"表演,为行文方便,我们不妨把这种歌舞伎拟名为《老胡文康乐》,它与《老胡文康辞》的关系就相当于《上云乐》歌舞伎与《上云乐》曲辞之间的匹配关系(辞乐关系)。

此外,在《乐府诗集》当中还收录了唐人李白拟周捨(范雲)而作的一首《上云乐》曲辞②,它对于确认《老胡文康乐》的性质有很大的帮助,兹录如次:

① 郭茂倩编:《乐府诗集》卷五十一,第746—747页。
② 李白原案云:"老胡文康辞,或云范雲及周捨所作,今拟之。"(李白著,王琦注《李太白全集》卷三《乐府》,中华书局1977年,第204页)

金天之西，白日所没。康老胡雏，生彼月窟。巉巉容仪，戌削风骨。碧玉炅炅双目瞳，黄金拳拳两鬓红。华盖垂下睫，嵩岳临上唇。不睹谲诡貌，岂知造化神。大道是文康之严父，元气乃文康之老亲，抚顶弄盘古，推车转天轮。云见日月初生时，铸冶火精与水银。阳乌未出谷，顾兔半藏身。女娲戏黄土，团作愚下人。散在六合间，濛濛若沙尘。生死了不尽，谁明此胡是仙真。西海栽若木，东溟植扶桑。别来几多时，枝叶万里长。中国有七圣，半路颓鸿荒。陛下应运起，龙飞入咸阳。赤眉立盆子，白水兴汉光。叱咤四海动，洪涛为簸扬。举足蹋紫微，天关自开张。老胡感至德，东来进仙倡。五色狮子，九苞凤凰，是老胡鸡犬，鸣舞飞帝乡。淋漓飒沓，进退成行，能胡歌，献汉酒，跪双膝，并两肘，散花指天举素手。拜龙颜，献圣寿，北斗戾，南山摧，天子九九八十一万岁，长倾万年杯。①

这首曲辞中提到西海、老胡、胡雏、狮子、胡歌等，皆为西来的胡人事物，显见描述的也是一种"胡乐"。另外，曲辞还提到"老胡感至德，东来进仙倡"；如果结合周捨（范云）曲辞中的"赍持数万里，愿以奉圣皇"等语，则与曲辞匹配表演的《老胡文康乐》毫无疑问是从西方东传"中国"的歌舞伎。至此不禁令人产生一个很大的疑问，《上云乐》歌舞伎表演的是中国道教仙家的内容，《老胡文康乐》表演的则是胡乐胡舞，但《乐府诗集》却说"《上云乐》又有《老胡文康辞》"，这两种风马牛不相及的东西怎么会被联系到一起呢？

对此，许云和先生《梁三朝乐〈上云乐歌舞伎〉研究》一文提出了一个全新的解释②，他认为《老胡文康辞》相当于《上云乐》的"致辞"，其表演形态接近于六朝时期的"俳伎"。③ 此说证据充分，洵有见地。许氏所说的"致辞"，亦即致语，又名乐语、词语、教坊词、俳优词，是乐舞、戏剧演奏前由俳优乐人念诵的祝

① 郭茂倩编：《乐府诗集》卷五十一，第747页。
② 许云和：《梁三朝乐〈上云乐歌舞伎〉研究》，收入《汉魏六朝文学考论》，第229—259页。
③ 案，《乐府诗集》卷五十六录有《俳歌辞》，前面的"解题"引《古今乐录》曰："梁三朝乐第十六，设《俳技》，伎儿以青布囊盛竹篋，贮两蹻子，负束写地歌舞。小儿二人，提沓蹻子头，读俳云：'见俳不语言，俳涩所俳作一起。四坐敬止。马无悬蹄，牛无上齿，骆驼无角，奋迅两耳。半拆荐博，四角恭跱。'"（第819—820页）大致可以看出"俳伎"表演的情况。

颂之辞。① 据此我们了解到以下一个事实：梁武帝"创作"《上云乐》七曲时，还对《老胡文康乐》作了改编，使之成为《上云乐》的"前奏"部分——俳伎式的致辞。这恰恰就是《隋书·音乐志》所说"梁三朝乐"的第四十四种："设寺子导，安息孔雀、凤凰、文鹿、胡舞登，连《上云乐》歌舞伎。"② "……胡舞登，连……"云云，指的就是《老胡文康乐》在《上云乐》演出前起着导引、牵连的作用，于是这两种风马牛不相及的东西就这样被扯在一起了。

二

以上是《老胡文康乐》的一些基本情况。不过，许云和先生的文章虽然理清了《老胡文康乐》与《上云乐》的关系，但同时又产生了新的问题：这种胡乐何时传来中国？又源自何地？为什么会被梁武帝改编到《上云乐》中去？改编以后是否还有独立演出？其表演形态是否还有其他状况的流变？这些问题在许氏文中还来不及解答或回答得不甚清晰，因而也为本文的论述留下了空间。

先讨论这种胡乐来自何地的问题。据已故史学家岑仲勉先生的观点，作为隋朝九部乐之一的《礼毕》乐原名《文康乐》，亦即《老胡文康乐》，"文康"的得名是由于这种乐舞出自粟特九姓之一的古康国，古康国的旧译就是文康（Markand）。③ 岑氏对此没有作出具体论证，但从中古历史的发展情况来看，其提法无疑颇具启发意义。原来，中古时代确曾有一大批的胡人经由西域东来中国，其中尤以"康、安、曹、石、米、何、史、火寻、戊地"等九姓胡人为多。他们习惯上被称为"昭武九姓"或"粟特胡人"，以善于经商闻名；其人所奉之宗教，以发源于伊朗的火

① 案，唐宋时期，凡皇帝大宴或私家宴会如使用乐舞、戏剧者，例有致语。详拙文《"致语"不始于宋代考》（载《中山大学学报（社会科学版）》2010 年 2 期）所述，兹不赘。
② 魏徵等撰：《隋书》卷十三，中华书局 1975 年，第 302—303 页。
③ 案，Markand 即撒马尔罕（Samarkant），在今乌兹别克斯坦，康国政权的中心。参见岑仲勉《隋唐史》之《隋史·西乐输入》，河北教育出版社 2000 年，第 65—66 页。

祆教为主。① 更为重要的是，粟特人极其擅长歌舞，隋代九部乐中的《安国乐》和《康国乐》，就是由粟特安国人和粟特康国人东传中原的，唐代十部乐中尚见保留。

以上背景对于理解《老胡文康乐》的东传及其对中国乐舞的影响不无帮助。还可提供其他证据，比如在《老胡文康辞》中明确提到"胡舞最所长"，而胡舞恰恰是粟特胡人的看家本领，有《通典·乐六》所载为证：

> 《康国乐》，二人皂丝布头巾，绯丝布袍，锦衿。舞二人，绯袄，锦袖，绿绫浑裆裤，赤皮靴，白裤帑。舞急转如风，俗谓之胡旋。②

由此可见，唐代著名的"胡旋舞"就是粟特胡乐，尤以康国人为最擅长。唐人刘言史《王中丞宅夜观舞胡腾》诗又写道："石国胡儿人见少，蹲舞尊前急如鸟。……跳身转毂宝带鸣，弄脚缤纷锦靴软。"③ "跳身""弄脚"，乃胡人踏舞之状，"石国"，亦为粟特九姓胡之一，由此可知，唐代另一种著名的乐舞"胡腾舞"亦源出粟特。再加上李白所拟的《上云乐》曲辞中明确称表演者"老胡"为西方"康老"，"康"即康国之康，这一重要"内证"更加有力证明了《老胡文康乐》的原产地为粟特九姓之一的康国。④

《老胡文康乐》既自康国经由西域东传中国，那么东传的时间又在何时呢？一般来说，粟特乐舞的大量东传约在南北朝时期，前人对此已有研究。如常任侠先生就曾指出：

> 南北朝时，西域的乐舞艺人，自龟兹、安国、于阗、疏勒等地来者，更为频繁。……昭武九姓之地，康国、石国、米国、何国等，乐人东来的也颇多。⑤

① 有关九姓胡概况及粟特人所奉宗教等问题，参见（日）池田温《八世纪中叶敦煌的粟特人聚落》（收入《日本学者研究中国史论著选译》第九卷，中华书局1993年）、蔡鸿生《唐代九姓胡与突厥文化》（中华书局1998年）等。
② 杜佑撰，王文锦等点校：《通典》卷一百四十六，中华书局1988年，第3724页。
③ 《全唐诗》，中华书局1960年，第5324页。
④ 许云和先生认为，《上云乐》中的胡舞属于《安国乐》（参见《梁三朝乐〈上云乐歌舞伎〉研究》一文，收入《汉魏六朝文学考论》，第253页），此说似不如属诸《康国乐》之可靠。
⑤ 常任侠撰：《丝绸之路与西域文化艺术》，上海文艺出版社1981年，第68—69页。

王昆吾先生也指出："早在北魏之时，洛阳贾胡即已携来大批音乐伎艺。北齐时候以乐伎得致显达的那些著名乐工，就是这批贾胡的后裔。"① 王氏还举曹氏、何氏、史氏、安氏、康氏、和氏等六姓胡人为例，其中的五姓均为粟特九姓胡。个人如曹妙达、何妥、安马驹、安叱奴、康昆仑等，皆北朝至隋唐时期宫廷中有名之乐官，康昆仑更属康国人的后裔。以上说明，《老胡文康乐》东传中国的时间在梁武帝"创作"《上云乐》七曲之前是没有问题的。

然而，这并不能作为其东传时间的下限，因为中古时期还有一种以"文康"为名的乐舞，它与《上云乐》《老胡文康乐》也有千丝万缕的联系，这种乐舞就是前文略已提及的隋代《礼毕》乐，据《隋书·音乐志》记载：

> 及大业中，炀帝乃定《清乐》《西凉》《龟兹》《天竺》《康国》《疏勒》《安国》《高丽》《礼毕》，以为《九部》。乐器工衣创造既成，大备于兹矣。②

> 《礼毕》者，本出自晋太尉庾亮家。亮卒，其伎追思亮，因假为其面，执翳以舞，象其容，取其谥以号之，谓之为《文康乐》。每奏《九部乐》终则陈之，故以礼毕为名。其行曲有《单交路》，舞曲有《散花》。乐器有笛、笙、箫、篪、铃槃、鞞、腰鼓等七种，三悬为一部。工二十二人。③

自上引可知，隋炀帝时九部乐中的最后一部是《礼毕》，又"谓之为《文康乐》"，据传本是庾亮家伎所制作的一种"假面舞"。此乐还有一个名字叫《文康礼曲》，据《唐会要》卷三十三《东夷二国乐》载：

> 高丽、百济乐，宋朝初得之。至后魏大武灭北燕，亦得之，而未具。周武灭齐，威振海外，二国各献其乐。周人列于乐部，谓之"国伎"。隋文平陈，及《文康礼曲》，俱得之百济。贞观中灭二国，尽得其乐。……《文康礼曲》者，东晋庾亮殁后，伎人所作。因以亮谥为乐之名，流入乐府，至贞观十一年

① 王昆吾撰：《隋唐五代燕乐杂言歌辞研究》，中华书局1995年，第28页。
② 魏徵等撰：《隋书》卷十五，中华书局1973年，第377页。
③ 魏徵等撰：《隋书》卷十五，第380页。

黜去之，今亡矣。①

由此可见，《文康礼曲》即《文康乐》，亦即隋朝九部乐中的《礼毕》。如果按前引岑仲勉先生的观点，"以亮谥为名"的《文康乐》即《老胡文康乐》；而据史载，庾亮薨于"咸康六年"②，即 340 年，属于东晋早期。那么《老胡文康乐》有可能于此时已经东传中国了，但要证明这种可能性，还须找出《文康礼曲》与《老胡文康乐》同源的根据。对此，已故戏剧史家董每戡先生曾根据"两者名同，部分舞同，舞具同，音乐基本上相同这四个因素"，认定《文康乐》（《礼毕》）与《上云乐》中的《老胡文康辞》本属同一乐舞，并干脆把它称为《老胡文康歌舞剧》。③

如果仔细审核董氏提供的四项证据，并非十分有力，而最有力的一条证据反而被他遗漏了，这就是宋人陈旸《乐书》（卷一八三）关于《上云舞》的记述：

> 梁三朝乐设寺子遵（案，当作导）安息孔雀、凤凰、文鹿、胡舞登，连《上云乐》歌舞伎。先作文康辞，而后为胡舞。舞曲有六：第一《踽节》，第二《胡望》，第三《散花》，第四《单交路》，第五《复交路》，第六《脚掷》。及次作《上云乐》《凤台》《桐柏》等诸曲。④

很明显，以上所述即梁武帝"创作"的《上云乐》歌舞伎表演，其中也包括了被编为"前奏"（致语）的《老胡文康乐》在内。《乐书》的这则史料具有非常重要的价值，因为至今还找不出赵宋以前有哪种文献曾如此完整地记录过这六首"胡舞舞曲"的名称。而在六首舞曲中赫然有《散花》和《单交路》，这在《隋书》所载的《礼毕》乐中亦出现过。若再仔细审视《乐书》和《隋书·音乐志》这两则史料，详略各有侧重，显然来自不同的史源。史源不同而内容相近，说明记载的可信

① 王溥撰：《唐会要》卷三十三，中华书局 1955 年，第 619 页。
② 房玄龄等撰：《晋书》卷七十三，中华书局 1974 年，第 1924 页。
③ 董每戡撰：《说剧》八《说礼毕——文康乐》，收入《董每戡文集》上卷，广东高等教育出版社 1999 年，第 385 页。
④ 陈旸撰：《乐书》卷一百八十三，收入《文渊阁四库全书》第 211 册，台湾商务印书馆 1986 年，第 827 页。

程度相当高，这为《文康乐》(《礼毕》)与《老胡文康乐》的同源关系增添了极其有力的佐证。

当然，《隋书》所述与《乐书》也存在不同之处，但不能作为二乐不同源的证据，因为《文康乐》(《礼毕》)其实已经过"庾亮家伎"的改编，甚至经过高丽、百济人的改编，所以与原曲稍有不同，这在下一节还要述及。复因此，二乐虽则同源，但决不能说是相同，这是岑、董二氏行文时用词不够准确之处，须正。但无论如何，在同源的前提下，《文康乐》(《礼毕》)的出现不可能在《老胡文康乐》之前。否则的话，"西方老胡"不远万里"东来"献乐的行动将毫无意义。因为中国既早有之，何烦来献？

以上所述说明，《老胡文康乐》东传时间的下限应该在东晋早期甚至更早，这还有其他历史证据可作参考。据荣新江先生考证，粟特九姓胡人所信奉的祆教（拜火教）传入中国之年代约在西晋时期（265—316年），这有敦煌附近发现的粟特文书为证。① 另据林梅村先生的观点，祆教之传入中国更有可能提前至3世纪初，也就是汉末、三国的时候。② 众所周知，火祆教是伴随着粟特九姓胡人东来经商而入华的，而各种美妙的胡人乐舞也伴随着这些"贾胡"的东来而传入。因此，《老胡文康乐》进入中国的时间完全可以在东晋以前。至于《后汉书·西域传》中专门为粟弋立传，一般认为粟弋就是粟特。而《后汉书·五行志一》又记载："灵帝好胡服、胡帐、胡床、胡坐、胡饭、胡空侯、胡笛、胡舞，京都贵戚皆竞为之。"③ 灵帝所好的"胡舞"，《老胡文康辞》中有提及，李白的《上云乐》还提到"赤眉立盆子，白水兴汉光"，则粟特胡乐之东传甚至有可能提早到东汉时期，总之必在东晋《文康乐》(《礼毕》)出现以前。

① 参见荣新江《祆教初传中国年代考》，收入《中古中国与外来文明》，生活·读书·新知三联书店2001年，第291页。

② 参见林梅村《从考古发现看火祆教在中国的初传》，收入《汉唐西域与中国文明》，文物出版社1998年，第109页。

③ 范晔撰，李贤等注，司马彪撰志，刘昭注补：《后汉书》，中华书局1965年，第3272页。

三

　　以上对《老胡文康乐》所源地域及东传时间作了考证，接下来拟进一步探讨这种胡人乐舞在东传中土以后被改编的情况，及改编前后的各种表演形态。毫无疑问，此乐初来中国时是一种"原生态"的表演，所以周捨（范雲）、李白的诗中使用了"胡歌""胡舞"等字眼。其表演过程应当如前引《乐书》（卷一八三）所述，先作文康辞，伴随着寺子（即狮子）、安息孔雀、凤凰、文鹿的登场，而后为《蹋节》《胡望》等胡舞六曲。

　　到了东晋初，第二种表演形态出现了，这就是前引《隋书·音乐志》提到的《文康乐》（《礼毕》）。据史载，此乐由东晋庾亮的家伎所创，但既然承认《老胡文康乐》与《文康乐》同源，则后者实际上只是根据前者的音乐和舞蹈作了改编，所以董每戡先生发现它们名同、部分舞同、舞具同、音乐基本上相同。改编的原因可能是《老胡文康乐》东传后，乐舞中"文康"的名称与庾亮的谥号"文康"相同，家伎睹乐思人，遂改编这种胡乐以纪念庾亮。

　　经过庾亮家伎改编后，新的《文康乐》与原来的胡乐约有以下几点重要的区别：其一，从功能的角度看，《老胡文康乐》本是西来奉圣、祝寿之乐，但新乐却成了追思庾亮的"丧家之乐"，这一转变不可谓小。其二，从具体的表演情况来看，新的《文康乐》是一种"假为其面"的乐舞；《老胡文康乐》中的老胡则"巉巉容仪，戍削风骨。碧玉炅炅双目瞳，黄金拳拳两鬓红。华盖垂下睫，嵩岳临上唇"，相貌十分之谲诡，明显也是戴上了假面的缘故。因此二者都属于"假面戏"的范畴。但新乐扮演的是庾亮，胡乐扮演的是胡人，所以变化也不小。其三，胡乐的表演者原为"康老胡雏"，现在却变成了女性乐伎。其四，新乐舞蹈表演时要"执翳"，翳就是"翿"，"翿"是中国传统丧仪中的物件，明显是庾亮家伎改编后加入的，此道具不会从西域传来。①

① 案，有关翿的问题参见拙文《傀儡戏四说》（载《西域研究》2003年4期）所述，兹不赘。

《老胡文康乐》东传中国后的第三种表演形态就是梁武帝"创作"《上云乐》七曲时，将《老胡文康乐》改编成带致辞性质的歌舞伎表演，所以《隋书·音乐志》《乐书》《乐府杂录》都提到，《上云乐》歌舞伎表演前"连"带有《老胡文康辞》。特别须注意的是，这种被改编作《上云乐》前奏部分的《老胡文康乐》，绝不仅仅起到致辞祝颂的作用，因为它仍然是一种较为完整的歌舞伎表演，所以前引《乐书》中才会详细列出六种胡舞的名称。但从另一方面看，被改编后的《老胡文康乐》毕竟成了《上云乐》的一个组成部分，自此之后几乎已找不到它被独立演出的记载。或许正因如此，作为整体的《上云乐》也取代了作为部分的《老胡文康乐》这一名称，所以李白写《上云乐》诗时，明明写到了胡歌、胡舞，却只使用"上云乐"为名。这对于"原生态"《老胡文康乐》的独立传播恐怕是不利的。

　　还有几个小问题，与第三种形态的《老胡文康乐》亦存在联系，稍作补充如次。第一，据历史记载，梁武帝是一个很喜欢改编古曲和时曲并另创新辞的人，如《通典·乐五》就称："《明之君》，汉代《鞞舞曲》也。梁武帝时，改其曲词以歌君德也。"① 因此，梁武帝将《老胡文康乐》编入《上云乐》的做法，与史载颇为相符。

　　第二，梁武帝不但喜欢改曲，而且精通外来音乐，如《隋书·音乐志》记载："初（梁）武帝之在雍镇，有童谣云：'襄阳白铜蹄，反缚扬州儿。'识者言，白铜蹄谓马也。白，金色也。及义师之兴，实以铁骑，扬州之士，皆面缚，果如谣言。故即位之后，更造新声，帝自为之词三曲，又令沈约为三曲，以被弦管。帝既笃敬佛法，又制《善哉》《大乐》《大欢》《天道》《仙道》《神王》《龙王》《灭过恶》《除爱水》《断苦轮》等十篇，名为正乐，皆述佛法。又有法乐童子伎、童子倚歌梵呗，设无遮大会则为之。"② 这一记载表明，梁武帝不但屡改时曲，而且精通西来佛曲。所以王运熙先生《清乐考略》一文说："江南弄、上云乐同外国音乐与宗教有着密切的关系。梁武帝利用《三洲》韵和改制江南弄、上云乐，曾得当时名僧

① 杜佑撰，王文锦等点校：《通典》卷一百四十五《乐五》，第3708页。
② 魏徵等撰：《隋书》卷十三《音乐上》，第305页。

释法云的帮助。"① 这是很有道理的，而且有助于说明《上云乐》与东传的《老胡文康乐》被编在一起演出，可能在音乐、舞蹈上也是协谐的，并不只是随意牵合。

第三，有学者认为《老胡文康辞》的作者是周捨而非范云，理由是此"辞"作于"天监十一年"（512）梁武帝制《上云乐》之后，而范云卒于"天监二年"，时间上不允许。② 但笔者认为，《老胡文康辞》本因《老胡文康乐》的"胡歌"而改创，此"乐"早在东晋以前就传入中国，此"辞"的改创恐怕也较早，不必受天监二年的限制。而且《老胡文康辞》作于梁武帝创《上云乐》之后的说法也无确切依据，所以此"辞"的作者还应按自古流传的"周捨作，或云范雲"，不可断然将范雲排除在外。

如前所述，《老胡文康乐》东传中国后的第三种表演形态是被编入歌颂道教仙家的《上云乐》中，这种形态到中唐的时候依然在宫廷演出，唐人李贺曾作《上云乐》歌云：

 飞香走红满天春，花龙盘盘上紫云。三千宫女列金屋，五十弦瑟海上闻。天江碎碎银沙路，嬴女机中断烟素。缝舞衣，八月一日君前舞。③

这种"紫云""海上""嬴女"之曲，内容明显接近于梁武帝所作的《上云乐》七曲。对于李贺此诗，清人王琦曾作注云："当是八月一日，宫庭将有庆会歌舞之事，宫人预为习乐，其声飘扬，远闻于外。又见断素裁缝，以制舞人之服而备用。长吉职隶太常，故得与闻其事而赋之如此。"④ 由此可见，第三种形态的乐舞在中唐时期仍在宫廷演出。及至晚唐，著名诗人陆龟蒙也作了一首《上云乐》绝句："青丝作筰桂为船，白兔捣药虾蟆丸。便浮天汉泊星渚，回首笑君承露盘。"⑤ 则此乐似乎流传未绝，陈旸距晚唐不远，其《乐书》中提到《上云乐》的表演形态，看来

① 王运熙撰：《乐府诗述论（增补本）》，上海古籍出版社2006年，第217页。
② 参见许云和先生《梁三朝乐〈上云乐歌舞伎〉研究》一文所论，收入《汉魏六朝文学考论》，第240页。
③ 三家评注《李长吉歌诗》卷四，上海古籍出版社1998年新1版，第136—137页。
④ 三家评注《李长吉歌诗》卷四，第137页。
⑤ 《全唐诗》卷六百二十九，第7220页。

可信程度是比较高的。

除上述三种以外，可能尚存在第四种《上云乐》的表演形态。据前引《唐会要·东夷二国乐》的记载可知，《老胡文康乐》被庾亮家伎改编成丧家乐以后，一度曾流传到百济，而中国境内反而消亡了。至隋朝统一天下，才从百济重新获得此乐，并成为九部乐中的最后一部《礼毕》，或称《文康礼曲》。在流传高丽、百济的过程中，极可能也经过当地人的改编。之所以有这种推测，实基于以下两个理由：其一，纪念庾亮的《文康乐》本为丧家之乐，但自从流入百济再传回隋朝后，却成为九部乐之一，九部乐都是嘉会之乐，性质与丧家乐显然不同，这多少说明《文康乐》在百济传播时可能被再度改编过。其二，中国东传朝鲜的乐舞很多，其中不少就经过了再度改编，比如北宋时传入朝鲜的七首宫廷大曲，其表演形态还保留在《高丽史·乐志》（郑麟趾编）、《乐学轨范》《进馔仪轨》等典籍中，与《乐书》《宋史·乐志》等中国典籍所载却颇有出入①，说明朝鲜人对这些大曲进行过改编。根据以上理由，笔者推测《文康乐》东传百济后也被再度改编过，由此遂产生出第四种表演形态，这就是《文康礼曲》。它在唐初宴会上仍沿用，至贞观十一年始革去。

约而言之，《老胡文康乐》传入中国后，迭经改编，遂令其表演形态逐渐分化为以下四种：第一种形态是接近原生态的胡乐，有胡人致辞，有狮子、凤凰、文鹿等假形动物出场，并有胡歌、胡舞。第二种形态是庾亮家伎为纪念庾亮逝世而改编的《文康乐》，属于假面之戏，丧家之乐。第三种形态是梁武帝改编的《上云乐》七曲，属颂扬中国道教的仙家乐性质，并将《老胡文康乐》编入其中，使之成为致语性质的前奏，但亦保留了它的歌舞伎表演。第四种形态则是纪念庾亮的《文康乐》流入百济后，经过当地人的改编，当它再度传入隋朝时，被纳入嘉会九部乐中，称为《礼毕》乐，亦称《文康礼曲》。

① 这种出入的情况相当复杂，笔者拟另撰专文探讨，兹不赘。

小　结

通过以上所述可知，《老胡文康乐》作为一种胡乐，源出于粟特九姓之一的康国，由九姓胡人通过西域东传中土，其传入的时间在东晋初期以前。东传以后至少以四种形态演出过，一种是原生态的胡歌胡舞，一种是丧家乐、假面戏性质的《文康乐》，一种是作为《上云乐》组成部分的《老胡文康辞》及相关歌舞伎，还有一种是经百济人改编过并用于嘉会的《文康礼曲》。但归根到底，以上几种以"文康"为名的乐舞都是"同源"的。

如果从东晋初年庾亮家伎改编算起，到晚唐陆龟蒙尚看到《上云乐》的表演，则《老胡文康乐》的各种形态在中国至少流传了五百余年。因此，该乐虽然只是中古时期胡乐东传中国的一个个案，却以其历时悠久、流传地域广泛、表演形态众多而具有颇为典型的意义。从《老胡文康乐》的身上，我们可以看到这一时期诗（曲辞）、乐（乐曲）、舞（舞蹈）传播、表演的一些特点，可以了解诗、乐、舞之间的若干关系，对于研究整个中古时期的诗歌、乐舞也具有一定的启示作用。另有值得注意的是，清人纳兰容若在《渌水亭杂识》中曾指出："猣伶盛于元世，而梁时《大云》之乐，作一老翁演述西域神仙变化之事，猣伶实始于此。"① 此《大云》之乐，当是《上云》之乐的误写，但纳兰氏之说在"戏曲起源"诸说中自成一家，所以也应予以重视。所以说，有关《老胡文康乐》东传形态的研究，对中古戏剧研究也有较高的参考价值。由于中古时期东传中国的胡乐尚有多种，循此思路细心稽考，肯定还可以发现更多新的问题。当然，郭茂倩既将《上云乐》列入《清商曲辞》，它也理当成为本稿研究的重要对象。

① 纳兰容若撰：《渌水亭杂识》卷二，《清代笔记丛刊》第一册，齐鲁书社2001年，第432页。

清乐"亡国之音"论略

清商乐又名清乐,是中古最为流行的音乐之一,其曲辞也是中古文学的重要组成部分。在清乐当中,产生过很多美妙动听、感人至深的乐曲和诗歌。然而,有些清商乐曲虽然辞、曲双美,却颇为人所诟病,蒙上了不好的名声,比如郭茂倩编《乐府诗集》所录《杂曲歌辞》的"解题"有云:

> 自晋迁江左,下逮隋、唐,德泽寖微,风化不竞,去圣逾远,繁音日滋。艳曲兴于南朝,胡音生于北俗。哀淫靡曼之辞,迭作并起,流而忘反,以至陵夷。原其所由,盖不能制雅乐以相变,大抵多溺于郑、卫,由是新声炽而雅音废矣。昔晋平公说新声,而师旷知公室之将卑。李延年善为新声变曲,而闻者莫不感动。其后元帝自度曲,被声歌,而汉业遂衰。曹妙达等改易新声,而隋文不能救。呜呼,新声之感人如此,是以为世所贵。虽沿情之作,或出一时,而声辞浅迫,少复近古。故萧齐之将亡也,有《伴侣》;高齐之将亡也,有《无愁》;陈之将亡也,有《玉树后庭花》;隋之将亡也,有《泛龙舟》。所谓烦手淫声,争新哀怨,此又新声之弊也。①

郭氏提到的《玉树后庭花》《泛龙舟》二曲分别是南陈和隋朝创作的"清商新

① 郭茂倩编:《乐府诗集》卷六十一,中华书局1979年,第884—885页。

声"①，而《无愁》《伴侣》二曲的产生也与清商新声有密切关系。不幸的是，这几首"感人如此""为世所贵"的乐诗，却被编录者视为萧齐、南陈和隋朝几代灭亡的原因之一，成了名符其实的"亡国之音"。这样的看法有什么依据呢？值得进一步讨论。若再作稽考，史上蒙有如此"恶名"且又与清乐关系密切之乐曲尚有不少，俨然形成了历史背景和艺术特点相近的一个小类。如能把它们集中在一起略加考释，并分析其共同特点所在，不但对回答前述的问题颇有帮助，似亦有补于以往的音乐史和诗歌史研究，以下试作论述。

一

前引《乐府诗集》提到："故萧齐之将亡也，有《伴侣》；高齐之将亡也，有《无愁》。"这一说法是有问题的，因为《伴侣》和《无愁》二曲都产生于北齐，而与南朝的萧齐并无关系。先看《伴侣》的相关材料，见于《北史·阳俊之传》所载：

> 当文襄时，多作六言歌辞，淫荡而拙，世俗流传，名为《阳五伴侣》，写而卖之，在市不绝。俊之尝过市，取而改之，言其字误。卖书者曰："阳五，古之贤人，作此《伴侣》，君何所知，轻敢议论。"俊之大喜。②

由此可见，北齐文襄帝（追谥）高澄（521—549年）时已有阳俊之曾创作过《阳五伴侣》曲辞。阳五应指阳俊之，卖书者误以为古之贤人，所以俊之"大喜"也。另据《文献通考·乐十五》称："（北齐）后主赏胡戎乐，耽爱无已，于是繁手淫声，争新哀怨。……后主亦自能度曲，亲执乐器倚弦而歌，别采新声为《无愁》

① 案，根据音乐史和文学史研究的习惯，一般把流行于魏晋时期的清商乐称为"清商旧乐"；东晋以后，魏晋清商旧乐流传到南方，和吴歌、西曲结合产生了新的清商乐，则谓之"清商新声"。
② 李延寿撰：《北史》卷四十七，中华书局1974年，第1728页。

《伴侣》曲。"① 由此可见，到了北齐后主（565—576年）时，复在"淫荡而拙"的《阳五伴侣》之基础上创编出《伴侣》，所谓"采新声"当指采用了《阳五伴侣》的曲调形式。因此，无论北齐文襄帝时的《阳五伴侣》，抑或北齐后主时的《伴侣》，均产生于北朝，郭氏《乐府诗集》说"萧齐之将亡也，有《伴侣》"，实误。

接下来再看《无愁》曲，其产生的过程，与《伴侣》一曲颇为相似，而且也和北齐后主有关，据《隋书·音乐志中》记载：

> 杂乐有西凉鼙舞、清乐、龟兹等。然吹笛、弹琵琶、五弦及歌舞之伎，自文襄以来，皆所爱好。至河清以后，传习尤盛。后主唯赏胡戎乐，耽爱无已。于是繁手淫声，争新哀怨。故曹妙达、安未弱、安马驹之徒，至有封王开府者，遂服簪缨而为伶人之事。后主亦自能度曲，亲执乐器，悦玩无倦，倚弦而歌。别采新声，为《无愁曲》，音韵窈窕，极于哀思，使胡儿阉官之辈，齐唱和之。②

由此可见，《无愁》也是北齐后主"别采新声"而编制的乐曲，在《乐府诗集》卷七十五《杂曲歌辞》中收录，又名《无愁果有愁曲》，曲前"解题"称："李商隐曰：'《无愁果有愁曲》，北齐歌也。'《唐会要》：'天宝十三载，改《无愁》为《长欢》。'"③ 对于《隋书·音乐志》的记载有所补充，其后还录有李商隐所作一首，七言十四句古体，但唐以前的曲辞则已不传。

以上是《伴侣》《无愁》二曲的基本情况，值得注意的是，此二曲虽产于北齐，但均与南朝的清商新声有关。首先发现这一现象的是王运熙先生，他在《论六朝清商中之和送声》一文中指出：

> 清商乐曲的变曲，恐怕也是基于和送声的变调。最显著的便是《莫愁乐》，

① 马端临撰：《文献通考》卷一百四十二，中华书局1988年，第1253页。
② 魏徵等撰：《隋书》卷十四，中华书局1974年，第331页。
③ 郭茂倩编：《乐府诗集》卷七十五，第1064页。

它是从《石城乐》的和声产生出来的。……当时清乐既流行于北朝，后主的新声很可能受到它的影响。我疑心《无愁曲》即是利用《莫愁乐》的和声制成，因"无""莫"两字可以相通的。……《通考》（一四二）："北齐后主，别采新声为《无愁伴侣曲》。"是后主于《无愁曲》外，又有《伴侣曲》。《伴侣》与《无愁》合叙，二者性质必甚相近。我疑《伴侣》是西曲《杨叛儿》的变曲，"叛""伴"同音，"儿""侣"同声，"伴侣"即"叛儿"的音变。①

王氏提到的《杨叛儿》，或名《杨叛》，或名《杨伴》，列于"西曲"，故属南朝清商新声的范畴。除王氏所述的理由外，尚有证据说明《伴侣》与西曲《杨叛儿》有关，据《旧唐书·音乐志二》记载：

 《杨伴》，本童谣歌也。（南）齐隆昌（494 年）时，女巫之子曰杨旻，旻随母入内，及长，为后所宠。童谣云："杨婆儿，共戏来。"而歌语讹，遂成杨伴儿。②

由此可见，西曲《杨伴儿》"本"于"童谣歌"而作，为三言的句式，但两个三言句如不断开则成为六言，正好与《阳五伴侣》"多作六言歌辞"的句式相合，而且在时间上确实也早于《阳五伴侣》的出现，有可能影响及之。至于《莫愁曲》，也属西曲，《乐府诗集》卷四十八《清商曲辞五》录之。前引王运熙先生文中指出《无愁》曲的"和声"乃"利用《莫愁乐》的和声制成"，此说也有道理，因据前引《隋书·音乐志》记载，《无愁》曲曾被胡儿阉官辈"齐唱和之"，颇合于清商新声演唱的惯例。

 此外，《伴侣》和《无愁》二曲都是北齐后主"别采新声"而创编的，是哪种"新声"能令"唯赏胡戎乐"的后主产生如此大的兴趣呢？窃以为亦非南方传入北朝的清商曲莫属。据《魏书·乐志》记载：

① 王运熙撰：《论六朝清商曲中之和送声》，收入《乐府诗述论（增补本）》，上海古籍出版社 2006 年，第 115 页。
② 刘昫等撰：《旧唐书》卷二十九，中华书局 1975 年，第 1066 页。

> 初，高祖讨淮、汉，世宗定寿春，收其声伎。江左所传中原旧曲《明君》《圣主》《公莫》《白鸠》之属，及江南吴歌、荆楚四[西]声，总谓《清商》。至于殿庭飨宴兼奏之。其圆丘、方泽、上辛、地祇、五郊、四时拜庙、三元、冬至、社稷、马射、籍田，乐人之数，各有差等焉。①

由此可见，早在北魏后期，南朝的清商新声已因战争等原因大量传入北朝，以至于"殿庭飨宴"皆广为演奏。到了北齐，这种音乐理应更为流行，因据史书记载，当时朝廷曾专门设立清商署（由太乐兼领）和伶官清商部直长（中书省和典书坊皆置）以管理之。② 有鉴于此，北齐后主"别采新声"的新声应当就是传入北朝的南朝清商新声，所以《伴侣》和《无愁》这两种"亡国之音"受清商乐的影响是非常大的。

二

与北齐相比，南陈的"亡国之音"似乎要多得多，除商女"隔江犹唱"的《玉树后庭花》外，与之一起产生而又性质相近的还有《黄鹂留》《临春乐》《金钗两臂垂》《春江花月夜》《堂堂》等，以下略为申述。据《隋书·音乐志》载：

> 及（陈）后主嗣位，耽荒于酒，视朝之外，多在宴筵。尤重声乐，遣宫女习北方箫鼓，谓之《代北》，酒酣则奏之。又于清乐中造《黄鹂留》及《玉树后庭花》《金钗两臂垂》等曲，与幸臣等制其歌词，绮艳相高，极于轻薄。男女唱和，其音甚哀。③

由此可见，《玉树后庭花》《黄鹂留》《金钗两臂垂》等皆为"清乐"，而且由南陈

① 魏收撰：《魏书》卷一百九，中华书局1974年，第2843页。
② 参见本稿《概述编》的《清商官署沿革考》一文所述，兹不赘。
③ 魏徵等撰：《隋书》卷十三《音乐上》，第309页。

后主新"造",属于清商新声无疑。其中《玉树》一曲在《乐府诗集》卷四十七《清商曲辞四》见录,其"解题"称:

>《隋书·乐志》曰:"陈后主于清乐中造《黄骊留》及《玉树后庭花》《金钗两臂垂》等曲……"《五行志》曰:"祯明初,后主作新歌,辞甚哀怨,令后宫美人习而歌之。其辞曰:'玉树后庭花,花开不复久。'时人以歌谶,此其不久兆也。"《南史》曰:"后主张贵妃名丽华,与龚孔二贵嫔、王李二美人、张薛二淑媛、袁昭仪、何婕妤、江修容等,并有宠,又以宫人袁大捨等为女学士。每引宾客游宴,则使诸贵人女学士与狎客共赋新诗,采其尤艳丽者,以为曲调,被以新声,选宫女千数歌之。其曲有《玉树后庭花》《临春乐》等。①

郭氏"解题"后录有陈后主所作《玉树后庭花》原辞一首,七言六句:"丽宇芳林对高阁,新妆艳质本倾城。映户凝娇乍不进,出帷含态笑相迎。妖姬脸似花含露,玉树流光照后庭。"②至于《黄鹏留》及《金钗两臂垂》二曲,则《乐府诗集》不载,大抵亦陈后主或诸贵人、女学士等所作。另外,郭氏"解题"中又提到《临春乐》,此曲当与后主所建"临春阁"有关。据《陈书·张贵妃传》载:

>至德二年,乃于光照殿前起临春、结绮、望仙三阁。阁高数丈,并数十间,其窗牖、壁带、悬楣、栏槛之类,并以沉檀香木为之,又饰以金玉,间以珠翠,……后主自居临春阁,张贵妃居结绮阁,龚、孔二贵嫔居望仙阁,并复道交相往来。……后主每引宾客对贵妃等游宴,则使诸贵人及女学士与狎客共赋新诗,互相赠答,采其尤艳丽者以为曲词,被以新声,选宫女有容色者以千百数,令习而歌之,分部迭进,持以相乐。其曲有《玉树后庭花》《临春乐》等,大指所归,皆美张贵妃、孔贵嫔之容色也。③

① 郭茂倩编:《乐府诗集》卷四十七,第680页。
② 郭茂倩编:《乐府诗集》卷四十七,第680页。
③ 姚思廉撰:《陈书》卷七,中华书局1972年,第131—132页。

据此，则《临春乐》亦为清商新声无疑，但《乐府诗集》中未录曲辞。除上述而外，《春江花月夜》《堂堂》二曲，也与《玉树后庭花》等大约同时产生。《春江花月夜》一曲在《乐府诗集》卷四十七《清商曲辞四》见录，其"解题"云：

> 《唐书·乐志》曰："《春江花月夜》《玉树后庭花》《堂堂》，并陈后主所作。后主常与宫中女学士及朝臣相和为诗，太常令何胥又善于文咏，采其尤艳丽者，以为此曲。"①

由此可知，其产生的时间与背景均与前述南陈诸曲相近。其后录有隋炀帝《春江花月夜》曲辞二首，俱五言四句：

> 暮江平不动，春花满正开。流波将月去，潮水带星来。
>
> 夜露含花气，春潭漾月晖。汉水逢游女，湘川值两妃。②

此曲当是隋平陈后，陈朝清乐为隋人所得，故隋炀帝杨广据旧曲填上新辞。另一首《堂堂》亦为清乐，据《通典·乐六》"清乐"条称：

> 《清乐》者，其始即《清商三调》是也，并汉氏以来旧曲。……及隋平陈后获之。……因置清商署，总谓之《清乐》。先遭梁、陈亡乱，而所存盖鲜。隋室以来，日益沦缺。大唐武太后之时，犹六十三曲。今其辞存者有：《白雪》《公莫》《巴渝》《明君》《明之君》《铎舞》《白鸠》《白纻》《子夜》《吴声四时歌》《前溪》《阿子欢闻》《团扇》《懊侬》《长史变》《督护》《读曲》《乌夜啼》《石城》《莫愁》《襄阳》《栖乌夜飞》《估客》《杨叛》《雅歌》《骁壶》《常林欢》《三洲采桑》《春江花月夜》《玉树后庭花》《堂堂》《泛龙舟》等，共三十二曲。③

① 郭茂倩编：《乐府诗集》卷四十七，第678页。
② 郭茂倩编：《乐府诗集》卷四十七，第678页。
③ 杜佑撰，王文锦等点校：《通典》卷一百四十六，中华书局1988年，第3716—3717页。

由此可见，直到中唐杜佑撰写《通典》时，清乐《堂堂》的曲辞尚"存"于世。但在《乐府诗集》中已无陈人原作，而仅录温庭筠所作的《堂堂》诗一首，七言八句："钱塘岸上春如织，森森寒潮带晴色。淮南游客马连嘶，碧草迷人归不得。风飘客意如吹烟，纤指殷勤伤雁弦。一曲堂堂红烛筵，金鲸泻酒如飞泉。"① 此诗前四句以入声字押韵，后四句又换韵，乃属古体性质，虽晚唐人作，犹有六朝旧曲声辞之韵味。

约而言之，《玉树后庭花》《黄鹂留》《金钗两臂垂》《临春乐》《春江花月夜》《堂堂》等六曲皆为南朝陈代的清商新声，多创作并施用于宫廷宴会之中，其曲辞皆可视为梁、陈之"宫体"。而从历史文献记载看，它们多和陈后主的荒淫游宴有关，所以亦负上了不雅之名。

三

至隋炀帝时期，也产生了几首和清乐有关的"亡国之音"，包括《泛龙舟》《投壶乐》《万岁乐》《斗百草》等。前引《乐府诗集·杂曲歌辞》之"解题"就提到"隋之将亡也，有《泛龙舟》"，另据《隋书·音乐志》记载：

> 《龟兹》者，起自吕光灭龟兹，因得其声。……炀帝不解音律，略不关怀。后大制艳篇，辞极淫绮。令乐正白明达造新声，创《万岁乐》《藏钩乐》《七夕相逢乐》《投壶乐》《舞席同心髻》《玉女行觞》《神仙留客》《掷砖续命》《斗鸡子》《斗百草》《泛龙舟》《还旧宫》《长乐花》及《十二时》等曲，掩抑摧藏，哀音断绝。②

由此可见，隋炀帝时创编了一大批"新声"，其中《泛龙舟》在前引《通典·乐六》中已列入"清乐三十二曲"的范围。《乐府诗集·清商曲辞四》收录炀帝《泛

① 郭茂倩编：《乐府诗集》卷四十七，第681页。
② 魏徵等撰：《隋书》卷十五，第378—379页。

龙舟》曲辞一首，七言八句：

> 舳舻千里泛归舟，言旋旧镇下扬州。借问扬州在何处，淮南江北海西头。六辔聊停御百丈，暂罢开山歌棹讴。讵似江东掌间地，独自称言鉴里游。①

而在敦煌遗书中也有《泛龙舟》曲辞一首，七言八句，并有送声：

> 春风细雨沾衣湿，何时恍忽忆扬州。南至柳城新造口，北对兰陵孤驿楼。回望东西二湖水，复见长江万里流。白鹭双飞出溪壑，无数江鸥水上游。泛龙舟，游江乐。②

上引曲辞的字数、句数、用韵方式与隋炀帝所作相同，中二联虽用对仗，但整首作品的平仄、粘对不符合律诗格式，可能是初唐近体产生以前的作品。最后两句作"泛龙舟，游江乐"，此六字即所谓"送声"。如前所述，清乐曲调的命名往往取曲中的"和送声"为之，《泛龙舟》的做法与此相符，证明它确为"清乐"。另据《旧唐书·音乐志二》称："《泛龙舟》，隋炀帝江都宫作。"③ 由此可见，此曲当为炀帝南游江都时由"乐正白明达"新造，其曲调本于南方地区南朝清商新声的可能性为最大。

除《泛龙舟》外，炀帝乐正白明达所造的新声还有十余曲，其中《投壶乐》一曲也属清商乐范畴。据《旧唐书·音乐志二》称：

> 《骁壶》，疑是投壶乐也。投壶者谓壶中跃矢为骁壶，今谓之骁壶者是也。④

① 郭茂倩编：《乐府诗集》卷四十七，第682页。
② 任半塘编著：《敦煌歌辞总编》卷二，上海古籍出版社2006年，第379页。
③ 刘昫等撰：《旧唐书》卷二十九，第1067页。
④ 刘昫等撰：《旧唐书》卷二十九，第1066页。

对于《骁壶》是否即投壶乐，《旧唐书》编者尚存疑惑，而《新唐书·礼乐志》则直接认为："《骁壶》，投壶乐也。"① 看来，《投壶乐》应当就是《骁壶》。由于《骁壶》在前引《通典·乐六》中被列入曲辞尚"存"的"清乐三十二曲"，因此可证白明达所造的《投壶乐》也是清乐。但它与《泛龙舟》在《隋书·音乐志》中被放入《龟兹》部乐内叙述（见前引），这又是为什么呢？原来，白明达造二曲时融入了龟兹乐的成分，这在后文尚要提到，兹不赘。

此外，炀帝时诸新声中的《万岁乐》《斗百草》二曲也与清乐颇有关系，据《唐会要》卷三十三《诸乐》记载的"太常梨园别教院"所"教法曲乐章"中，有法曲"十二章"，其中四章的名目如下：

《玉树后庭花乐》一章；《泛龙舟乐》一章；《万岁长生乐》一章；《斗百草乐》一章。②

《玉树后庭花》及《泛龙舟》原本皆为清乐，已见前述，它们之所以被列入法曲乐章，当是入唐以后被改为法曲的缘故；而《万岁乐》《斗百草》二曲与《玉树后庭花》《泛龙舟》二曲并列，有理由相信，《万岁乐》《斗百草》二曲原本也为清乐，入唐以后始被改为法曲。③ 值得注意的是，法曲这一乐种直接源于清乐，这在宋代就被学者陈旸指出过④，因此，即使《万岁乐》和《斗百草》不是纯粹的清乐，也必与清商乐存在源流关系。

约而言之，隋炀帝乐正白明达所造的"新声"十余曲中，有《泛龙舟》《投壶乐》二曲较为肯定属于清乐范畴，《万岁乐》和《斗百草》至唐代被列入法曲乐章，其起源亦必与清乐有关。这四首乐曲同样负有艳丽淫绮的不雅名声。

① 欧阳修、宋祁撰：《新唐书》卷二十二，中华书局1975年，第474页。
② 王溥撰：《唐会要》卷三十三，中华书局1955年，第614页。
③ 案，《斗百草辞》也见于敦煌遗书中，《敦煌歌辞总编》（卷七）列为"大曲"，第1679页。
④ 陈旸撰：《乐书》（卷一百八十八）称："法曲兴自于唐，其声始出清商部，比正律差四，郑卫之间。有铙、钹、钟、磬之音。"（收入《文渊阁四库全书》第211册，台湾商务印书馆1986年，第848页）

四

通过以上论述可知，北齐的《伴侣》《无愁》二曲，南陈的《玉树后庭花》《黄鹂留》《金钗两臂垂》《临春乐》《春江花月夜》《堂堂》六曲，隋朝的《泛龙舟》《投壶乐》《万岁乐》《斗百草》四曲，或本身即为清商新声，或和清乐存在渊源关系，并且与北齐、陈、隋三代的灭亡都有一定的联系，遂成为后人眼中的"亡国之音"。在清乐中出现这种带有共性的现象，其原因和意义都值得作进一步的讨论。

笔者认为，这十余首乐曲被称作"亡国之音"的第一个重要原因在于：它们分别产生于北齐后主、南陈后主、隋炀帝三位"亡国之君"手中，甚至有数曲更是亡国之君所亲手创作。古人受"乐与政通"观念的影响，认为政治的不清明与朝廷、社会上流行的音乐有必然的联系，于是这批乐曲便不幸成了亡国的替罪羊。类似情况在先秦时期就出现过，据《韩非子·十过》称：

> 昔者，卫灵公将之晋，至濮水之上，税车而放马，设舍以宿。夜分，而闻鼓新声者而说之，使人问左右，尽报弗闻。乃召师涓而告之曰："有鼓新声者，使人问左右，尽报弗闻，其状似鬼神，子为我听而写之。"师涓曰："诺。"因静坐抚琴而写之。师涓明日报曰："臣得之矣，而未习也，请复一宿习之。"灵公曰："诺。"因复留宿，明日而习之，遂去之晋。晋平公觞之于施夷之台，酒酣，灵公起曰："有新声，愿请以示。"平公曰："善。"乃召师涓，令坐师旷之旁，援琴鼓之。未终，师旷抚止之，曰："此亡国之声，不可遂也。"平公曰："此道奚出？"师旷曰："此师延之所作，与纣为靡靡之乐也。及武王伐纣，师延东走，至于濮水而自投，故闻此声者必于濮水之上。先闻此声者其国必削，不可遂。"平公曰："寡人所好者音也，子其使遂之。"师涓鼓究之。平公问师旷曰："此所谓何声也？"师旷曰："此所谓清商也。"①

① 王先慎撰：《韩非子集解》卷三，中华书局1998年，第62—64页。

自上引可知，卫国乐官师涓所弹奏的"清商"之曲，曾被晋国著名乐官师旷认为是导致商纣王灭亡的"靡靡之乐"。先秦时期的"清商"琴曲和南北朝、隋朝的"清商新声"当然不可混为一谈，但它们被指称为"亡国之音"的原因却大体相似。当然，若从政治的角度来讲，齐后主、陈后主、隋炀帝三位国君对这些清商乐过分沉溺、"悦玩无倦"的态度的确不甚可取，也增加了诸乐曲蒙上恶名的可能性。

抛开历史和政治因素，其他原因似乎应从清商新声本身的艺术、文学、表演诸方面的特点中找寻。总的来讲，南北朝及隋的清商乐在艺术上具有鲜明的特点，尤其是它们怨哀靡曼、感人至深的风格，与古人崇尚的典正平和之雅乐有明显差别，这是它们成为"亡国之音"的第二个重要原因。据《金楼子·箴戒篇》记载：

> 齐武帝有宠姬何美人死，帝深凄怆。后因登岩石以望其坟，乃命布席奏伎。呼工歌陈尚歌之，为吴声鄙曲。帝掩叹久之，赐钱三万，绢二十四。①

这是南齐武帝时事。如所周知，南朝清商新声是魏晋清商旧乐与吴歌、西曲相结合的产物，引文提到的"吴声鄙曲"正是指吴歌。从这个例子不难看出，"哀怨凄怆"是清商新声一种主要的艺术风格，所以前文引述的典籍中也一再出现"男女唱和、其音甚哀""掩抑摧藏、哀音断绝"等形容词句。这种令人"掩叹久之"的新声，当然也具备了感人至深的艺术力量。不过，古人常说的一句话是"亡国之音哀以思"（《礼记·乐记》），清商新声的主要艺术风格不幸又与"亡国"一词对上号了。

第三个原因则与这批乐曲在艺术上的过度求"新"有关，部分乐曲乃至于和西域新传的胡乐相结合，以致"繁手淫声""流而忘反"，其中尤以北齐、隋朝诸曲为甚。王运熙先生在《清乐考略》一文中就曾指出：

> 自北朝起，清乐与胡乐渐有合流的倾向。……我在《论六朝清商曲中之和送声》一文中曾经考证（齐）后主的《无愁曲》是南朝清乐《莫愁乐》的变

① 梁元帝撰：《金楼子》卷二，收入《百子全书》下册，浙江古籍出版社1998年，第899页。

曲。然则《无愁曲》当系清乐与胡乐的混合产品。隋代许多典章制度，直接承袭北朝，音乐亦然。炀帝所制的《泛龙舟》，很可能跟《无愁曲》一样，是清乐与胡乐的混合产品。日人林谦三氏在《隋唐燕乐调研究》一书中说："白明达当是龟兹人，龟兹王白姓，见《魏书·西域传》《隋书·龟兹传》《唐书·西域传》《悟空入竺记》等书。"又说："《泛龙舟》本来是清乐，它是白明达所造，恐与龟兹乐有关系。"其说颇可信。①

白明达为龟兹后裔，近世向达、丘琼荪诸先生均持此说，所以上引的观点颇为可靠。复因此，南北两大乐种遂能冶为一炉，其音调新异、令人叹赏沉溺就不足称奇了。另外，陈朝的《玉树后庭花》等曲可能也有南乐和北乐合流的因素，因为前引《隋书·音乐志》曾提到陈后主"遣宫女习北方箫鼓，谓之《代北》"，而《玉树后庭花》诸曲又多为宫中女学士所作，融入北方箫鼓的特点也极有可能。但古人尚古，过分创新甚至融入异族之乐，都被视为不可取。

这批乐曲成为"亡国之音"的第四个原因则与其曲辞特点有关，恰如历史记载所说的"绮艳相高，极于轻薄"，这批清乐曲的遣辞造句均极为藻艳，除了前文已引的例子外，不妨再看看唐人所写的《春江花月夜》曲辞：

> 春江潮水连海平，海上明月共潮生。滟滟随波千万里，何处春江无月明。江流宛转绕芳甸，月照花林皆似霰。空里流霜不觉飞，汀上白沙看不见。江天一色无纤尘，皎皎空中孤月轮。江畔何人初见月，江月何年初照人。人生代代无穷已，江月年年望相似。不知江月待何人，但见长江送流水。白云一片去悠悠，青枫浦上不胜愁。谁家今夜扁舟子，何处相思明月楼。可怜楼上月徘徊，应照离人妆镜台。玉户帘中卷不去，捣衣砧上拂还来。此时相望不相闻，愿逐月华流照君。鸿雁长飞光不度，鱼龙潜跃水成文。昨夜闲潭梦落花，可怜春半不还家。江水流春去欲尽，江潭落月复西斜。斜月沉沉藏海雾，碣石潇湘无限路。不知乘月几人归，落月摇情满江树。②

① 王运熙撰：《乐府诗述论（增补本）》，第219—220页。
② 张若虚：《春江花月夜》，《全唐诗》卷二十一，第267页。

这首诗是初唐"吴中四杰"之一的张若虚所写,曾被誉为"孤篇压全唐"之作,闻一多先生对其评价尤高。① 然而,就其文辞来看,依然脱不开六朝新声那种"艳丽""淫绮"的风格。唐人之作尚且如此,六朝人作清乐新声曲辞之艳绮如何,便不难推断了。由绮艳而至于"轻薄、淫荡",从传统的角度看,确非帝王所宜,宜乎其遭人诟病也。

第五个原因则与乐曲的实际表演情况有关。作为清商乐,这批乐曲不但是音乐,也是文学,而且还须应用于表演。《陈书·张贵妃传》说南陈诸曲表演时要动用宫女有容色者以千百数,其靡费可知。另据《大日本史》卷三四七《礼乐志》记载:"堀河帝尝闻元兴寺藏有《玉树》装束,遣左大办大江匡房检之。柜上题曰:'《玉树》《金钗两臂垂》装束二具。'其装束美丽无比,金冠贯以五色玉,饰以各色丝,似神女装束。"② 说的正是《玉树后庭花》和《金钗两臂垂》表演时的乐人装束。从"金冠""五色玉"等词来看,此二舞所费不知凡几。在生产力尚非十分发达的古代,国家兴亡往往与上层的奢华靡费有重要联系,这批新声曲表演装束奢侈、劳民伤财的特点难免会成为众矢之的。

总而言之,北齐、南陈、隋朝三代都出现过与清商乐有关的"亡国之音",不妨将它们作为一个小类加以研究,这种尝试本身带有一定的创新性。探讨过程中还可发现,这批乐曲在艺术、文学、表演诸方面有着不少相同之处,它们被称为"亡国之音"亦有大致相同的历史、政治原因。这些特点和原因的揭示,对于进一步了解中古诗歌史和音乐史发展似亦有一定的帮助。

① 闻一多先生《宫体诗的自赎》一文曾评价此诗云:"这里一番神秘而又亲切的,如梦境的晤谈,有的是强烈的宇宙意识,被宇宙意识升华过的纯洁的爱情,又由爱情辐射出来的同情心,这是诗中的诗,顶峰上的顶峰。……至于那一百年间梁陈隋唐四代宫庭所遗下了那分最黑暗的罪孽,有了《春江花月夜》这样一首宫体诗,不也就洗净了吗?向前替宫体诗赎清了百年的罪,因此,向后也就和另一个顶峰陈子昂分工合作,清除了盛唐的路。"(收入《唐诗杂论》,上海古籍出版社1998年,第18—19页)

② 参见常任侠《丝绸之路与西域文化艺术》,上海文艺出版社1981年,第189页;冯双白等著《图说中国舞蹈史》,浙江教育出版社2001年,第77页。

清商乐衰亡原因试析

清商乐又名清乐，是中古最为流行的音乐之一，其曲辞也是中古文学的重要组成部分。但到了隋唐时期，此乐却逐渐走向衰亡，屡次出现的"罢清商署"便是明证，比如《隋书·百官志》记载："太常寺罢太祝署，……罢衣冠、清商二署。"① 据此可知，隋朝已曾一度罢去此署，唐初虽然恢复，其后又复罢省，《大唐六典》及《新唐书》对此均有记载：

> 皇朝因省清商，并于鼓吹，开元二十三年，减一人。②
>
> 唐并清商、鼓吹为一署，增令一人。③

隋唐两代之所以罢去管理清商乐的清商官署，无非是因为清商乐日渐沦缺，所以《通典·乐六》之"清乐"条说："先遭梁、陈亡乱，而所存盖鲜。隋室以来，日益沦缺。"④ 那么，盛极一时的清商乐为什么会走到"沦缺"的地步呢？清乐在隋唐时期走向衰亡的主要原因到底是什么呢？学界似乎还缺乏全面的讨论。窃以为，原因是多方面的，以下试作探析。

① 魏徵等撰：《隋书》卷二十三，中华书局1973，第797页。
② 李隆基撰，李林甫注：《大唐六典》卷十四，三秦出版社1991年，第296页。
③ 欧阳修、宋祁撰：《新唐书》卷四十八《百官三》，中华书局1975年，第1244页。
④ 杜佑撰，王文锦等校点：《通典》卷一百四十六，中华书局1988年，第3716页。

一

清商乐在隋唐时期走向衰亡的第一个原因甚至可能是最主要的一个原因和隋文帝杨坚有很大关系。虽然杨坚并不排斥这种来自南朝的音乐，却刻意改变、删削它的艺术特征，从而令它失去了可爱之处，也就失去了它的生命力，这在《隋书·音乐志》中有详细记载：

《清乐》其始即《清商三调》是也，并汉来旧曲。乐器形制，并歌章古辞，与魏三祖所作者，皆被于史籍。属晋朝迁播，夷羯窃据，其音分散。苻永固平张氏，始于凉州得之。宋武平关中，因而入南，不复存于内地。及平陈后获之。高祖听之，善其节奏，曰："此华夏正声也。昔因永嘉，流于江外，我受天明命，今复会同。虽赏逐时迁，而古致犹在。可以此为本，微更损益，去其哀怨，考而补之。以新定吕律，更造乐器。"①

引文提到的"清乐"即"清商乐"，"高祖"即隋文帝杨坚，当他听到这种南朝音乐时，是"善其节奏"，甚至称之为"华夏正声""古致犹在"的。但不幸的是，杨坚作出了"可以此为本，微更损益，去其哀怨，考而补之"的指示。由于一直以来，"哀怨"都是清商乐最主要的艺术特色之一，失去了"哀怨"的清商乐，其受欢迎程度肯定大不如前了。

对于清商乐的哀怨特色，有必要作出更为详细的解释，以便说明杨坚此举对清商乐的危害之大。在宋人郭茂倩所编的《乐府诗集》中录有《杂曲歌辞》，歌辞前的"解题"称：

自晋迁江左，下逮隋唐，德泽寝微，风化不竞，去圣逾远，繁音日滋。艳

① 魏徵等撰：《隋书》卷十五，第377—378页。

曲兴于南朝，胡音生于北俗。哀淫靡曼之辞，迭作并起，流而忘反，以至陵夷。原其所由，盖不能制雅乐以相变，大抵多溺于郑卫，由是新声炽而雅音废矣。昔晋平公说新声，而师旷知公室之将卑。李延年善为新声变曲，而闻者莫不感动。其后元帝自度曲，被声歌，而汉业遂衰。曹妙达等改易新声，而隋文不能救。呜呼，新声之感人如此，是以为世所贵。虽沿情之作，或出一时，而声辞浅迫，少复近古。故萧齐之将亡也，有《伴侣》；高齐之将亡也，有《无愁》；陈之将亡也，有《玉树后庭花》；隋之将亡也，有《泛龙舟》。所谓烦手淫声，争新怨哀，此又新声之弊也。①

所谓"艳曲兴于南朝"，乃指产生于南朝的清商新声；而引文提到的《伴侣》《玉树后庭花》《泛龙舟》等，均可列入清商乐的范畴，它们共同的特点恰恰就是"争新怨哀"。南朝清商新声的这一突出特点在其他文献中亦多有反映，比如《金楼子·箴戒篇》云：

齐武帝有宠姬何美人死，帝深凄怆。后因登岩石以望其坟，乃命布席奏伎。呼工歌陈尚歌之，为吴声鄙曲。帝掩叹久之，赐钱三万，绢二十匹。②

这是南齐武帝时事。如所周知，清商新声是魏晋清商旧乐与南朝吴歌、西曲相结合的产物，引文中提到的"吴声鄙曲"正是指吴歌。而这种新声令人"掩叹久之"，其凄怆哀怨可知也。另如《隋书·音乐志》记载：

及后主嗣位，耽荒于酒，视朝之外，多在宴筵。尤重声乐，遣宫女习北方箫鼓，谓之《代北》，酒酣则奏之。又于清乐中造《黄鹂留》及《玉树后庭花》《金钗两臂垂》等曲，与幸臣等制其歌词，绮艳相高，极于轻薄。男女唱和，其音甚哀。③

① 郭茂倩编：《乐府诗集》卷六十一，中华书局1979年，第884—885页。
② 梁元帝撰：《金楼子》卷二，收入《百子全书》下册，浙江古籍出版社1998年，第899页。
③ 魏徵等撰：《隋书》卷十三，第309页。

这是南朝陈后主时事。后主所造的"清乐"在唱和时"其音甚哀",也充分反映了清商乐哀怨的特征。不妨再举几个具体一点的例子,《乐府诗集》"相和歌辞"中录有《薤露》《蒿里》二曲曲辞,其"解题"称:

> 崔豹《古今注》曰:"《薤露》《蒿里》,并丧歌也。本出田横门人,横自杀,门人伤之,为作悲歌。言人命奄忽,如薤上之露,易晞灭也。亦谓人死魂魄归于蒿里。至汉武帝时,李延年分为二曲,《薤露》送王公贵人,《蒿里》送士大夫庶人。使挽柩者歌之,亦谓之挽歌。"谯周《法训》曰:"挽歌者,汉高帝召田横,至尸乡自杀。从者不敢哭而不胜哀,故为挽歌以寄哀音。"《乐府解题》曰:"《左传》云:'齐将与吴战于艾陵,公孙夏命其徒歌虞殡。'杜预云:'送死《薤露》歌,即丧歌,不自田横始也。'"按蒿里,山名,在泰山南。①

如所周知,相和歌辞属于"汉来旧曲",在清商乐的范畴之内。此二曲既是"挽歌以寄哀音",当然风格哀怨了。另外,沈约《宋书·乐志》录有《拂舞》五篇,即《白鸠篇》《济济篇》《独禄篇》《碣石篇》《淮南王篇》,萧亢达先生曾指出:"《白鸠篇》最初是起源于江左,是吴歌。但《宋书·乐志》所载《白鸠篇》是由晋人改作的。关于《济济篇》,朱乾《乐府正义》卷五说它是'亡国之音哀以思','疑与《白鸠篇》同为吴将亡诗'。至于《独禄篇》起于何时,已难于知晓。不过从这五篇《拂舞》歌诗看,大多流露出一种离乱之声。"② 五篇《拂舞》既为"离乱之声",哀音以思,自然充满哀怨的情调。自南朝新声不断传入北朝以来,《拂舞》等杂舞曲辞也被列入清乐范畴(见前面篇章所述),则清商乐的哀怨特征可谓无处不在。

不过,经隋文帝"微更损益,去其哀怨,考而补之"以后的清商乐又是怎么一个样子呢?《旧唐书·音乐志》所述可以参考:

① 郭茂倩编:《乐府诗集》卷二十七,第396页。
② 萧亢达撰:《汉代乐舞百戏艺术研究》,文物出版社1991年,第209页。

> 自永嘉之后，咸、洛为墟，礼坏乐崩，典章殆尽。江左掇其遗散，尚有治世之音。而元魏、宇文，代雄朔漠，地不传于清乐，人各习其旧风。……开皇九年平陈，始获江左旧工及四悬乐器，帝令廷奏之，叹曰："此华夏正声也，非吾此举，世何得闻。"乃调五音为五夏、二舞、登歌、房中等十四调，宾、祭用之。隋氏始有雅乐，因置清商署以掌之。既而协律郎祖孝孙依京房旧法，推五音十二律为六十音，又六之，有三百六十音，旋相为宫，因定庙乐。诸儒论难，竟不施用。隋世雅音，惟清乐十四调而已。隋末大乱，其乐犹全。①

从使用的场合来看，"五夏、二舞、登歌、房中等（清乐）十四调"已是用为"庙"祭之"雅乐"；从"雅音"的称呼来看，它已纯为平和优雅的"正声"，无复旧日作为"俗乐"时哀怨感人之特色，差不多就是面目全非。由于杨坚是一代雄主，其影响力相当巨大，因此他强令"微更损益，去其哀怨"的做法，及后来"新定吕律、更造乐器""因定庙乐"等等措施，对于清商乐来说不啻一次毁灭性的打击。

再看清商乐在隋唐时期走向衰亡的第二个原因，这与皇帝的不喜欢和朝廷的不重视有关。在隋唐诸帝中，除隋文帝杨坚外，几乎没有哪一位特别喜欢清商乐。比如隋文帝之后的隋炀帝杨广就是如此，据《隋书·音乐志》记载：

> 炀帝不解音律，略不关怀。后大制艳篇，辞极淫绮。令乐正白明达造新声，创《万岁乐》《藏钩乐》《七夕相逢乐》《投壶乐》《舞席同心髻》《玉女行觞》《神仙留客》《掷砖续命》《斗鸡子》《斗百草》《泛龙舟》《还旧宫》《长乐花》及《十二时》等曲，掩抑摧藏，哀音断绝。帝悦之无已，……②

隋炀帝固然喜欢"新声"，《泛龙舟》在《乐府诗集》中也被列入"清商曲辞"。但造此声的乐正白明达却为龟兹国白氏之裔，是一名典型的胡人乐工，所以他所创的

① 刘昫等撰：《旧唐书》卷二十八，中华书局1975年，第1040页。
② 魏徵等撰：《隋书》卷十五，第379页。

新声显然以胡乐为主，偶尔掺入清商乐。① 这颇能反映出隋炀帝真正喜欢的是胡乐。入唐以后，诸位皇帝也不太喜欢清商乐，比如隋朝的七部乐和九部乐中本有《清商伎》或《清乐》，但自唐人设立坐、立二部伎制度后，《清商伎》《清乐》在唐代燕乐部伎中就被除名了。

此外，唐人撰写的文献里面也明确提到朝廷对清商乐的不重视，比如《通典·乐六》之"清乐"条记载：

> 隋室以来，日益沦缺。大唐武太后之时，犹六十三曲。今其辞存者有：……，合三十七曲。……自长安以后，朝廷不重古曲，工伎转缺，能合于管弦者，唯《明君》《杨叛》《骁壶》《春歌》《秋歌》《白雪》《堂堂》《春江花月夜》等八曲。②

长安（701—704年）为武周年号，"朝廷不重古曲，工伎转缺"一句至为重要，因为"古曲"在此专指清商乐而言。由于皇帝不喜欢，朝廷自然不重视；朝廷不重视，自然不会有什么投入；没有朝廷的扶持，清商乐工就得不到培养，于是清乐"缺"失就是势所必然的了。前引《大唐六典》提到，唐王朝"省清商（署）并于鼓吹（署）"的时间是在开元（713—741年）前后，这与"长安以后""工伎转缺"的情况是基本衔接的。

清商乐之衰亡出于隋唐诸帝的不喜欢和朝廷不重视，其实也不难理解，因为隋唐诸帝毕竟源出于北朝的政治系统和文化系统，北方的音乐和西来的胡乐理应更易得到他们的青睐。即使特别"喜欢"清乐的隋文帝，恐怕也非出自本心，据《北

① 王运熙先生《清乐考略》一文亦认为："自北朝起，清乐与胡乐渐有合流的倾向。……我在《论六朝清商曲中的和送声》一文中曾经考证（北齐）后主的《无愁曲》是南朝清乐《莫愁乐》的变曲。然则《无愁曲》当系清乐与胡乐的混合产品。隋代许多典章制度，直接承袭北朝，音乐亦然。炀帝所制的《泛龙舟》，很可能跟《无愁曲》一样，是清乐与胡乐的混合产品。日人林谦三氏在《隋唐燕乐调研究》一书中说：'白明达当是龟兹人，龟兹王白姓，见《魏书·西域传》《隋书·龟兹传》《唐书·西域传》《悟空入竺记》等书。'又说：'《泛龙舟》本来是清乐，它是白明达所造，恐与龟兹乐有关系。'其说颇可信。清乐与胡乐的混合，说明了胡乐势力的日趋强大，侵入清乐的范围，最后合胡部的新声，终于取清乐地位而代之。"（收入《乐府诗述论（增补本）》，第219—220页）

② 杜佑撰，王文锦等点校：《通典》卷一百四十六，第3717—3718页。

史·裴蕴传》载："初，（隋）文帝不好声技，遣牛弘定乐，非正声清商及九部四舞之色，皆罢遣从百姓。"① 由此可见，隋文帝对于音乐艺术根本不太爱好，他之所以"善其节奏"，明令施用，或许只是出于某些政治目的。如所周知，清商新声出于江南，平陈之后被视为"亡国之音"，杨坚对它进行改革整理、更造乐器，一方面可能是要展示隋朝作为战胜国的国威，另一方面可能也是为了让他的子孙吸取南朝失败的教训。

二

如果说以上两个原因与上层的政策和喜好有关的话，接下来的两个原因则更多属于文艺的层面，其中善于吴音的"工伎转缺"是清商乐在隋唐时期走向衰亡的第三个重要原因。据《通典·乐六》记载：

> 长安以后，朝廷不重古曲，工伎转缺，能合于管弦者，唯《明君》《杨叛》《骁壶》《春歌》《秋歌》《白雪》《堂堂》《春江花月夜》等八曲。旧乐章多或数百言，武太后时《明君》尚能四十言，今所传二十六言，就之讹失，与吴音转远。刘贶以为宜取吴人使之传习。开元中，有歌工李郎子。郎子北人，声调已失，云学于俞才生。才生，江都人也。自郎子亡后，《清乐》之歌阙焉。又闻《清乐》唯《雅歌》一曲，辞典而音雅，阅旧记，其辞信典。②

这则记载很具体地说明，当时清商乐是使用"吴音"演唱的，故须取俞才生一类的"吴人使之传习"，如果用李郎子这样的"北人"传习，则"声调已失"，不能很好地将清商乐的特点表现出来。郎子的事迹在《旧唐书·音乐志》中也有记载：

> 今郎子逃，《清乐》之歌阙焉。又闻《清乐》唯《雅歌》一曲，辞典而音

① 李延寿撰：《北史》卷七十四，中华书局 1974 年，第 2551 页。
② 杜佑撰，王文锦等点校：《通典》卷一百四十六，第 3717—3718 页。

雅,阅旧记,其辞信典。①

前引《通典》说"郎子亡",《旧唐书》则说"郎子逃",后者理解起来更容易一些,因为它清楚表明传习清乐的最后一代宫廷歌工李郎子是主动逃亡,因而离开宫廷的。这可能是安史之乱所致,也可能是朝廷不重视、艺人待遇过低所致。当然,"工伎转缺"还有一定的历史原因。当隋朝加兵陈朝的时候,大批熟知清商乐的南朝乐工就曾因战争而亡散;而隋末的大动乱,同样令大批的清商乐工亡佚或转业。②这些都为后来的吴音工伎转缺埋下了伏笔。

清商乐须用"吴音"歌唱这件事还可以换一个角度思考,因为它表明清商乐尤其清商新声是一种带有明显地域色彩的艺术,其吴音唱法对于习惯了胡乐、鼓吹的北方听众来说,恐怕不易接受;对之不易接受,自然也就不太重视;不被重视就缺乏扶持,也就很少有人愿意去学了。这有点类似于后世的昆剧、越剧、粤剧、豫剧等地方剧种,它们各有其主要的流行地域,离开了适宜的土壤,生存便成了问题。

清商乐在隋唐时期走向衰亡的第四个原因来自外部对手的竞争,特别是与清商乐特点和风格相近的艺术样式的竞争,其中冲击力最大的当数《西凉乐》和法曲。首先看《西凉乐》,据《通典·乐六》记载:

> 自周隋以来,管弦杂曲将数百曲,多用西凉乐,鼓舞曲多用龟兹乐,其曲度皆时俗所知也。③

由此可见,《西凉乐》是隋唐时期流传最为广泛的乐舞之一,可与龟兹胡乐相抗衡,以至于"皆时俗所知也"。而《西凉乐》与清商乐恰好有很深的渊源关系,据《旧唐书·音乐志》称:

> 《西凉乐》者,后魏平沮渠氏所得也。晋、宋末,中原丧乱,张轨据有河

① 刘昫等撰:《旧唐书》卷二十九,第1068页。
② 如《隋书》卷十五《音乐下》记载:"至(大业)六年,帝乃大括魏、齐、周、陈乐人子弟,悉配太常,并于关中为坊置之。"(第373—374页)如果不是因为乐人大量亡散或转业,也就无须大肆搜括了。
③ 杜佑撰,王文锦等点校:《通典》卷一百四十六,第3718页。

西，苻秦通凉州，旋复隔绝。其乐具有钟磬，盖凉人所传中国旧乐，而杂以羌胡之声也。①

因此，《西凉乐》实际上是十六国时期由凉州的"羌胡之声"和"中国旧乐"结合在一起而产生的一种新音乐。其中"羌胡之声"指龟兹乐，是《西凉乐》两个主要源头之一，这在史籍中确有记载。② 但作为《西凉乐》另一个重要渊源的"中国旧乐"是什么形式呢？史无明载。而分析相关史料却可以发现，这种"中国旧乐"也就是魏晋时期的"清商旧乐"，据《隋书·音乐志》载：

> 《清乐》其始即《清商三调》是也，并汉来旧曲。乐器形制，并歌章古辞，与魏三祖所作者，皆被于史籍。属晋朝迁播，夷羯窃据，其音分散。苻永固平张氏，始于凉州得之。宋武平关中，因而入南，不复存于内地。③

由此可知，曹魏、西晋时期的清商旧乐因为中原动乱，已经亡失殆尽；而本为西晋藩属的凉州刺史张轨，其领导的政权却长期维持着独立、稳定的状态，故流传到这里的清商旧乐反而得到了较好的保存。张氏世代都于姑臧，为当时凉州州治，所以从流传地域的角度看，魏晋清商旧乐与《旧唐书·音乐志》所谓的"中国旧乐"完全吻合。《西凉乐》既以魏晋清商旧乐为主要渊源之一，在音乐特点上难免与清商乐相近，所以《旧唐书》专门提到"其乐具有钟磬"。而在隋唐诸乐部中，专门设有钟、磬的正是《清商伎》④，由此亦再一次证明二者的渊源关系。另外，有的史书还提到《西凉乐》"闲雅"的艺术特点⑤，这与清商乐在隋唐时作为"雅音""正声"的特点也是极其接近的。正是由于《西凉乐》具有清商乐的艺术特点，而又广泛流传于隋唐时期，所以占领了清乐的"市场"，从而对清乐的生存造成了很

① 刘昫等撰：《旧唐书》卷二十九，第1068页。
② 据《隋书·音乐志》载："《西凉》者，起苻氏之末，吕光、沮渠蒙逊等，据有凉州，变龟兹声为之，号为秦汉伎。魏太武既平河西得之，谓之《西凉乐》。"（卷十五，第378页）
③ 魏徵等撰：《隋书》卷十五，第377页。
④ 据《隋书·音乐志》载："《清乐》其始即清商三调是也。……其乐器有钟、磬、琴、瑟、击琴、琵琶、箜篌、筑、筝、节鼓、笙、笛、箫、篪、埙等十五种，为一部。"（卷十五，第377—378页）
⑤ 如《旧唐书·音乐志》云："自《破阵乐》以下，皆雷大鼓，杂以龟兹之乐，声震百里，动荡山谷；《大定乐》加金钲；惟《庆善乐》独用《西凉乐》，最为闲雅。"（卷二十九，第1060页）

大的冲击。

其次看"法曲"。法曲也是渊源于清商乐的一个乐种，宋人陈旸的《乐书》就已指出："法曲兴自于唐，其声始出清商部，比正律差四，郑卫之间。有铙、钹、钟、磬之音。"① 对于此说，近世学者多赞同之，如乐学家丘琼荪先生在其《燕乐探微》一书中就曾举出多项证据予以证明：

> 法曲起于隋而盛于唐，其源出于清商。……《唐会要》载太常别教院所教之法曲十二章，其中《王昭君》《玉树后庭花》和《堂堂》，都是清商曲，都见于武后以后所存的四十四曲中。②

> 清商、清乐、法曲都有五调，这是一脉相承的。二十八调没有徵调，不是唐代无徵调，乃琵琶（四弦四相）调无徵调，五弦琵琶便有徵调，其他乐曲亦有徵调，这一点不可不认清楚。③

> 法曲所用乐器，多半相同于清乐，即此可以证明它的渊源所自了。……隋唐间各种外来乐中盛用鼓，少则二三种，多则七种，故乐声多喧阗。惟清乐只用一节鼓。……法曲并节鼓而无之，其声清淡可想。④

> 有可注意者：可考之十五曲中，商调十二，角调二，羽调一。法曲用商调如此之多，也可意味着确是源于清商。⑤

由此可见，法曲是直接从清商乐中发展而成的。而这种新兴艺术在隋唐时期也极受欢迎，《新唐书·礼乐志》曾记载：

① 陈旸撰：《乐书》卷一百八十八，收入《文渊阁四库全书》第211册，台湾商务印书馆1986年，第848页。
② 丘琼荪撰，隗芾辑补：《燕乐探微》，上海古籍出版社1989年，第45页。
③ 丘琼荪撰，隗芾辑补：《燕乐探微》，第58页。笔者案，所谓"法曲五调"，见于《旧唐书》卷三十《音乐三》所载："时太常旧相传有宫、商、角、徵、羽《燕乐》五调歌词各一卷，或云贞观中侍中杨恭仁妾赵方等所铨集，词多郑、卫，皆近代词人杂诗，至（韦）绹又令太乐令孙玄成更加整比为七卷。又自开元已来，歌者杂用胡夷里巷之曲，其孙玄成所集者，工人多不能通，相传谓之法曲。今依前史旧例，录雅乐歌词前后常行用者，附于此志。其五调法曲，词多不经，不复载之。"（第1089—1090页）
④ 丘琼荪撰，隗芾辑补：《燕乐探微》，第90—91页。
⑤ 丘琼荪撰，隗芾辑补：《燕乐探微》，第98页。

初，隋有法曲，其音清而近雅。其器有铙、钹、钟、磬、幢箫、琵琶。琵琶圆体修颈而小，号曰"秦汉子"，盖弦鼗之遗制，出于胡中，传为秦汉所作。其声金、石、丝竹以次作，隋炀帝厌其声澹，曲终复加解音。玄宗既知音律，又酷爱法曲，选坐部伎子弟三百教于梨园，声有误者，帝必觉而正之，号"皇帝梨园弟子"。宫女数百，亦为梨园弟子，居宜春北院。梨园法部，更置小部音声三十余人。帝幸骊山，杨贵妃生日，命小部张乐长生殿，因奏新曲，未有名，会南方进荔枝，因名曰《荔枝香》。①

由此可见，法曲在隋朝便开始兴起，而且尤得唐代皇帝特别是玄宗的喜欢，甚至专门成立了"梨园"这个乐官机构来管理和演奏这批乐曲。于是清商乐又增加了一个强劲的对手，而且还是一个渊源于清商乐又经过改良的对手。这种改良其实有隋炀帝的功劳，因为他"厌其声澹"，所以在法曲"曲终"之处加入了"解音"，而解音亦即"解曲"，原出于胡乐。② 复因此，法曲对于清商乐来说既有艺术上的类同和优势，又有皇家的"酷爱"和扶持，当然具备压过甚至取代清商乐的能力了。

　　至此还有一个问题须稍作补充，也就是隋唐时期西域胡乐对清商乐所造成的冲击。对于这一现象，不少研究清商乐的学者都发表过意见，以下举孙楷第、王运熙二先生的观点为例：

　　　　南朝乐入北，这是清商曲盛衰的关键，极可注意。因为北朝的统治者为鲜卑人或准鲜卑人，魏、齐、周虽有其声而不知重视。隋朝虽似注意，但是时西域乐在中国已占了音乐的重要地位。至唐开元时西域乐的发展达于极点，清商乐便完全被西域乐打倒了。③

① 欧阳修、宋祁撰：《新唐书》卷二十二，第476页。
② 刘尊明《隋唐宫廷音乐文化初探》一文曾指出："所谓隋代法曲，最初接近于清商乐，而后隋炀帝又运用解音加以调和与改造。所谓解音又称解曲，'解曲乃龟兹、疏勒、夷人之制，非中国之音'（《乐书》卷一六四）。则可知隋炀帝时之法曲已具胡汉、中外融合之性质。"（载《传统文化与现代化》1997年2期，第81页）
③ 孙楷第撰：《清商曲小史》（原载《文学研究》1957年1期），收入孙楷第《沧州集》卷五，中华书局2009年，第304页。

杨广（隋炀帝）继陈叔宝之后，创制了不少淫靡的乐章，其名目有《万岁乐》《藏钩乐》《七夕相逢乐》《泛龙舟》《十二时》等等。今仅存《泛龙舟》歌词一首，……《隋书·音乐志》将上面这些乐曲，叙在龟兹乐部分，但其中的《泛龙舟曲》，《通典》列入清乐，《乐府诗集》也编入吴声歌曲，大约是清乐与龟兹乐混合的歌曲。这种事实说明传自西域、流行北方的龟兹乐，在隋代统一南北以后，已经逐渐打入清乐的范围，开始侵夺它的地位了。到了唐代，胡乐系统的燕乐更蓬勃发展，成为俗乐的主要部门，清乐遂走入消沉没落的道路。①

从上引两家观点来看，清商乐主要是受西域胡乐的排挤而逐步走向衰亡的。但笔者以为，这种看法虽有道理，却并不全对。因为在隋唐时期，西域胡乐的势力的确很大，对于清商乐的生存是一个有力的挑战。但是，西域胡乐的风格与南朝清商乐几乎完全不同，鉴于世人审美多样性的需求，胡乐绝不可能完全替代清乐。反倒是《西凉乐》和法曲，原本就渊源于清商乐，又得到了一定程度的改良，它们才最有资格在风头上压过清商乐甚至取而代之，所以此二乐的外部竞争才是清商乐走向衰亡的第四个重要原因。

以上虽然分析了清商乐衰亡的四个原因，但似乎还不是全部，有一些历史遗留问题也对清乐的生存造成了影响。比如说，隋唐时人往往把清商乐和"亡国之音"联系在一起，《旧唐书·音乐志》中就有这样一段记载：

武德九年，始命（祖）孝孙修定雅乐，至贞观二年六月奏之。太宗曰："礼乐之作，盖圣人缘物设教，以为撙节，治之隆替，岂此之由？"御史大夫杜淹对曰："前代兴亡，实由于乐。陈将亡也，为《玉树后庭花》；齐将亡也，而为《伴侣曲》，行路闻之，莫不悲泣，所谓亡国之音也。以是观之，盖乐之由也。"②

① 王运熙撰：《乐府诗述论（增补本）》，上海古籍出版社2006年，第481页。
② 刘昫等撰：《旧唐书》卷二十八，第1040—1041页。

杜淹提到的齐（北齐）《伴侣曲》和陈朝《玉树后庭花》都是典型的清商新声，不幸的是它们都和"亡国之音"联系上了，这对于时人欣赏或者创作这种音乐难免会造成负面的影响。及后，晚唐诗人杜牧在《泊秦淮》绝句中还曾发出这样的慨叹："烟笼寒水月笼沙，夜泊秦淮近酒家。商女不知亡国恨，隔江犹唱《后庭花》。"①所谓"《后庭花》"，也就是陈后主的亡国之曲《玉树后庭花》，杜牧的观点实际上和杜淹相差不远，大概也是唐代许多文人的普遍看法。由于清商乐既是一种音乐，也有演唱的曲辞，曲辞往往需要文人们参与创作；文人们如果对这种音乐抱有偏见，自然不大乐于为它撰写新的曲辞，这恐怕也在很大程度上影响了清商乐的继续流行。故可视为清商乐走向衰亡的第五个重要原因。

小　结

　　通过以上所述可知，中古盛极一时的清商乐在隋唐时期逐渐走向了衰亡，究其主要原因，约有以下几个：其一，隋文帝平陈获得南朝清商乐后，强令"微更损益，去其哀怨"，遂使此乐丧失了长久以来最基本的艺术风格，也丧失了它赖以感人的艺术特性，从而失去了生命力。其二，隋文帝以后几乎没有哪一位隋、唐皇帝特别喜欢清商乐，以致朝廷不够重视、得不到扶持的清商乐遂难以获得进一步的发展。其三，清商新声当时须用吴音演唱，不易被北方听众所接受；而缺少精通吴音的歌工传习，也令此乐后继无人。其四，特点相近的音乐艺术的竞争，特别是《西凉乐》和法曲的兴盛与流行，对清商乐造成了相当大的冲击；当然，西域胡乐的冲击也是须考虑的因素。其五，一些历史遗留问题亦阻碍了清商乐的继续发展，比如当时的文人往往把清商乐和"亡国之音"联系在一起，不免影响了文人们撰作曲辞的热情。总之，清商乐在隋唐时期走向衰亡是不争的历史事实，而造成这种衰亡的原因则是多方面的，鉴于前人还未对此作出过较为全面的总结，本文因作探析如上，所述不当之处，敬祈教正。

①　杜牧撰，冯集梧注：《樊川诗集注》卷四，上海古籍出版社1998年，第273—274页。

两晋南北朝清商曲辞作者考述

宋人郭茂倩所编《乐府诗集》收录了清商曲辞八卷，属于两晋南北朝时期的作品共六百零四首，其中标出姓名、帝号、法号的作者三十二位：鲍照、梁武帝、王金珠、包明月、宋武帝、陈后主、梁简文帝、刘孝绰、庾信、梁元帝、萧子显、徐陵、岑之敬、江总、齐武帝、释宝月、沈约、吴均、刘孝威、朱超、沈君攸、陆罩、费昶、江淹、江洪、徐勉、吴迈远、檀约、顾野王、周捨、张融、谢燮。这些作者均属南朝（宋、齐、梁、陈四代）人，而这段时间恰好是"南朝清商新声"兴起和发展的阶段，所以颇能说明一些问题。此外，佚名之作比知名之作更多，或标出年代，或信息全无，但均具参考价值。由于前人对这六百余首作品的作者缺乏集中的探讨，兹略为考述如下，以祈有所补阙焉。

一

先从宋、齐时期的标名作者说起。若以时间为序，第一位是宋武帝刘裕（363—422年），字德舆，小字寄奴，彭城人，元熙二年（420）代晋称帝。根据《隋书·音乐志》记载：

> 《清乐》其始即《清商三调》是也，并汉来旧曲。乐器形制，并歌章古

辞，与魏三祖所作者，皆被于史籍。属晋朝迁播，夷羯窃据，其音分散。苻永固平张氏，始于凉州得之。宋武平关中，因而入南，不复存于内地。①

引文中提到的"宋武平关中，因而入南"，指的就是东晋刘裕（后为宋武帝）于417年破长安、灭后秦，并把当时仅剩的"魏晋清商旧乐"带回了南朝。由于清商乐及清商曲辞最初兴起于北方曹魏政权之中，西晋一朝得到广泛流传，西晋灭亡后却辗转流失，所剩残者，一般便称为"魏晋清商旧乐"；当它们被刘裕带到南方以后，和吴歌、西曲等结合在一起，于是产生了后世所谓的"南朝清商新声"。仅此一点，足见宋武帝对于清商乐发展所作的贡献，《乐府诗集》共保存其清商曲辞作品五首。

第二位署名的清商曲辞作者是宋人鲍照（414？—466年），字明远，上党人，移籍东海，徙居京口，家世贫贱，后以诗谒临川王刘义庆得官。《宋书·刘义庆传》载其事迹云：

> 太尉袁淑，文冠当时，义庆在江州，请为卫军咨议参军；其余吴郡陆展、东海何长瑜、鲍照等，并为辞章之美，引为佐史国臣。……鲍照，字明远，文辞赡逸，尝为古乐府，文甚遒丽。元嘉中，河、济俱清，当时以为美瑞，照为《河清颂》，其序甚工。……世祖以照为中书舍人。②

鲍照又与颜延之、谢灵运并称"元嘉三大家"，尤以乐府诗创作闻名于世。《诗品中》对他的评价是："其源出于二张。善制形状写物之词。得景阳之诡诙，含茂先之靡嫚。骨节强于谢混，驱迈疾于颜延。总四家而擅美，跨两代而孤出。嗟其才秀人微，故取湮当代。"③由此可见，鲍照尽管出身寒微，但在文学上却取得了杰出成就。《乐府诗集》中保存其清商曲辞作品十一首，这个数量在宋、齐作家当中是首屈一指的。

① 魏徵等撰：《隋书》卷十五，中华书局1973年，第377页。
② 沈约撰：《宋书》卷五十一，中华书局1974年，第1477—1480页。
③ 钟嵘著，曹旭集注：《诗品集注》，上海古籍出版社1994年，第290页。

第三位作者是宋人吴迈远（？—474年），籍贯不详，宋明帝泰始末年入江州刺史、桂阳王休范幕，休范反，兵败，迈远亦被诛。据《南史·文学传》载："又有吴迈远者，好为篇章，宋明帝闻而召之。及见曰：'此人连绝之外，无所复有。'迈远好自夸而蚩鄙他人，每作诗，得称意语，辄掷地呼曰：'曹子建何足数哉。'"① 由此可见，吴迈远是一位能作诗且极其自负的文人。另据《诗品下》记载："吴（迈远）善于风人答赠。……汤（惠）休谓远云：'吾诗可为汝诗父。'以访谢光禄（庄），云：'不然尔，汤可为庶兄。'"② 则吴迈远之诗才与汤惠休当在伯仲之间，《乐府诗集》保存其清商曲辞作品一首。

　　第四位作者是齐武帝萧赜（440—493年），字宣远，齐高帝长子，南兰陵人，建元四年（482）即帝位。据《南齐书》本纪记载："（永明十一年七月）上不豫，徙御延昌殿，乘舆始登阶，而殿屋鸣咤，上恶之。虏侵边，戊辰，遣江州刺史陈显达镇雍州樊城。上虑朝野忧惶，乃力疾召乐府奏正声伎。"③ 所谓"乐府正声伎"，当时乃指"魏晋清商旧乐"，由此反映出齐武帝对于清商乐的喜好，这对于清商乐的发展起到了很好的推动作用。《乐府诗集》保存其清商曲辞作品一首。

　　第五位作者是南齐释宝月，据《古今乐录》记载："《估客乐》者，齐武帝之所制也。帝布衣时，尝游樊、邓。登阼以后，追忆往事而作歌。使乐府令刘瑶管弦被之教习，卒遂无成。有人启释宝月善解音律，帝使奏之，旬日之中，便就谐合。敕歌者常重为感忆之声，犹行于世。宝月又上两曲。"④ 由此可见，释宝月与齐武帝大约同时，《乐府诗集》保存其清商曲辞作品四首。

　　第六位作者是齐梁人沈约（441—513年），字休文，吴兴武康人，著名的"竟陵八友"之一，初仕宋、齐，后入梁，官至尚书令。据《梁书》本传记载：

　　　　约幼潜窜，会赦免。既而流寓孤贫，笃志好学，昼夜不倦。……遂博通群籍，能属文。

① 李延寿撰：《南史》卷七十二，中华书局1975年，第1766页。
② 钟嵘著，曹旭集注：《诗品集注》，第440页。
③ 萧子显撰：《南齐书》卷三，中华书局1972年，第61页。
④ 郭茂倩编：《乐府诗集》卷四十八，第699页引。

 约历仕三代，该悉旧章，博物洽闻，当世取则。谢玄晖善为诗，任彦昇工于文章，约兼而有之，然不能过也。①

 沈约于萧齐时已倡"四声""八病"之说，与王融、谢朓等创"永明体"诗歌，开古体向近体发展之先河，入梁后更成为文坛领袖。《诗品中》称他："观休文众制，五言最优。详其文体，察其余论，固知宪章鲍明远也。所以不闲于经纶，而长于清怨。……于时，谢朓未遒，江淹才尽，范云名级故微，故约称独步。"②由此足见沈约在当时的影响力，《乐府诗集》保存其清商曲辞作品七首，很可能是入梁以后所作。

 第七位作者是齐人张融（444—497年），字思光，一字少子，吴郡人，尝为封溪令，于海中作《海赋》而闻名于世。据《南齐书·张融传》记载："融文辞诡激，独与众异。……永明中，遇疾，为《门律自序》曰：'吾文章之体，多为世人所惊，汝可师耳以心，不可使耳为心师也。夫文岂有常体，但以有体为常，政当使常有其体。丈夫当删《诗》《书》，制礼乐，何至因循寄人篱下。'……文集数十卷行于世。"③由此可见，此人非泛泛之辈，《乐府诗集》保存其清商曲辞作品《萧史曲》一首。同题的作品前有宋人鲍照作过，五言八句，后有江总作过，同为五言八句；但张融的作品却是五言四句，与前人、后人皆不同，可以印证《南齐书》本传所说的"文辞与众异""体为世所惊"。

 第八位作者是齐梁人江淹（444—505年），字文通，原籍济阳考城，生于江南。宋孝明帝时始仕，入齐后官至秘书监、吏部尚书等职，后仕梁，封侯。据《梁书》本传记载："淹少以文章显，晚节才思微退，时人皆谓之才尽。凡所著述百余篇，自撰为前后集，并《齐史》十志，并行于世。"④可见江淹是一位多产作家，但《乐府诗集》保存其清商曲辞作品仅有一首。

 第九位作者是齐人檀约，生卒年、籍贯均不详，《乐府诗集》保存其清商曲辞

① 姚思廉撰：《梁书》卷十三，中华书局1973年，第233、242页。
② 钟嵘著，曹旭集注：《诗品集注》，第321页。
③ 萧子显撰：《南齐书》卷四十一，第725—730页。
④ 姚思廉撰：《梁书》卷十四，中华书局1973年，第251页。

作品《阳春歌》一首。此诗亦见录于谢朓的《谢宣城集》卷二,为《同赋杂曲名》五首之一,作者题为"檀秀才"。《同赋杂曲名》五首是谢朓与其他几位朋友共赋之作,据此略知檀约生平一斑,其余事迹俟考。

约而言之,《乐府诗集》在清商曲辞这一乐府诗大类下面,共收录宋、齐时期的清商曲辞作者九位,保存他们的清商作品三十二首,所占清商作家总数和清商作品总数的比例都较少,所以宋、齐时期大致只可视为"南朝清商新声"发展的创始阶段。

二

接下来看梁陈时期标名的清商曲辞作者。依照上节的次序,第十位作者是梁武帝萧衍(464—549年),字叔达,南兰陵人,在齐时曾入竟陵王萧子良邸,为"竟陵八友"之一,中兴二年(502)代齐称帝。《梁书》本纪称其:

少而笃学,洞达儒玄。虽万机多务,犹卷不辍手,燃烛侧光,常至戊夜。……天情睿敏,下笔成章,千赋百诗,直疏便就,皆文质彬彬,超迈今古。诏铭赞诔,箴颂笺奏,爰初在田,洎登宝历,凡诸文集,又百二十卷。①

由此可见,梁武帝是一位勤学而多产的作家,《乐府诗集》保存他创作的清商曲辞达到二十六首,冠于南朝各代,前文提到过的《上云乐》七曲,亦划入梁武帝名下。更值得注意的是,梁武帝以九五之尊而大力推助清商新声的发展,一时从者甚众,影响亦极大。因此,萧衍实可视为南朝清商新声发展过程中一位里程碑式的作者。

再看第十一位作者王金珠和第十二位作者包明月,生平事迹多不详,但据《通典·乐五》及《乐府诗集·清商曲辞》"解题"分别记载:

① 姚思廉撰:《梁书》卷三,第96页。

梁有吴安泰，善歌，后为乐令，精解声律。初改西曲《别江南》《上云乐》，内人王金珠善歌吴声、西曲，又制《江南歌》，当时妙绝。令斯宣达选乐府少年好手，进内习学。①

吴声歌旧器有篪、箜篌、琵琶，今有笙、筝。其曲有《命啸》《吴声》《游曲》《半折》《六变》《八解》。《命啸》十解：存者有《乌噪林》《浮云驱》《雁归湖》《马让》，余皆不传。《吴声》十曲：一曰《子夜》，二曰《上柱》，三曰《凤将雏》，四曰《上声》，五曰《欢闻》，六曰《欢闻变》，七曰《前溪》，八曰《阿子》，九曰《丁督护》，十曰《团扇郎》，并梁所用曲。《凤将雏》以上三曲，古有歌，自汉至梁不改，今不传。《上声》以下七曲，内人包明月制舞《前溪》一曲，余并王金珠所制也。②

自上引可知，王金珠和包明月都属于梁武帝时期的宫中"内人"，两人都善歌吴声，王金珠则并善西曲，估计正是因擅此伎而获得梁武帝的宠爱。可以说，她们是两晋南北朝时期仅有的两位知名的清商曲辞女性作家。《乐府诗集》保存包明月的清商作品仅一首，而保存王金珠的作品达到十四首，数量仅次于梁武帝。前文说过，梁武帝对于清商新声的发展有过重要的推动和影响，这两位宫人的创作也是一个有力佐证。

再看第十三位作者梁人江洪，约与王僧孺（465—522年）同时，曾为竟陵王萧子良（460—494年）西邸学士之一，有《南史·王僧孺传》所载为证：

丘令楷，吴兴人。江洪，济阳人。竟陵王子良尝夜集学士，刻烛为诗，四韵者则刻一寸，以此为率。（萧）文琰曰："顿烧一寸烛，而成四韵诗，何难之有。"乃与令楷、江洪等共打铜钵立韵，响灭则诗成，皆可观览。③

此外，根据《梁书·文学传》记载："先是，有广陵高爽、济阳江洪、会稽虞骞，

① 杜佑撰，王文锦等点校：《通典》卷一百四十五，中华书局1988年，第3700页。
② 郭茂倩编：《乐府诗集》卷四十四，第640页。
③ 李延寿撰：《南史》卷五十九，第1463页。

并工属文。……天监初，（爽）历官中军临川王参军。出为晋陵令，坐事系冶，作《镬鱼赋》以自况，其文甚工。……洪为建阳令，坐事死。骞官至王国侍郎，并有文集。"① 由此可见，江洪入梁以后曾为"建阳令"，因犯事，约卒于天监（502—519年）初年，所以《乐府诗集》称之为"梁"人是有根据的，并收录其清商曲辞作品二首。

再看第十四位作者梁人徐勉（466—535年），字修仁，初仕于齐，入梁后官至尚书仆射，与范雲同称贤相。据《梁书》本传记载："勉善属文，勤著述，虽当机务，下笔不休。……凡所著前后二集四十五卷，又为《妇人集》十卷，皆行于世。"② 由此可见，徐勉是当时文豪之一，而且是清商乐的爱好者，有《南史·徐勉传》所载为证："普通末，（梁）武帝自算择后宫吴声、西曲女伎各一部，并华少，赉勉。"③ 所谓吴声、西曲，亦即南朝清商新声，由此可知，徐勉对这些新声必然很感兴趣。《乐府诗集》保存其清商曲辞作品一首。

再看第十五位作者梁人吴均（469—520年），字叔庠，吴兴故鄣人，梁天监中为武帝所召，赋诗称旨，待诏著作，累迁奉朝请。据《梁书·文学传》记载："家世寒贱，至均好学有俊才，沈约尝见均文，颇相称赏。天监初，柳恽为吴兴，召补主簿，日引与赋诗。均文体清拔有古气，好事者或效之，谓为'吴均体'。"④ 可见吴均在当时文坛的影响，《乐府诗集》保存其清商曲辞作品五首。

再看第十六位作者梁人周捨（469—524年），字昇逸，汝南安城人，南齐著名学者周颙之子，初仕齐，入梁后累官至中书侍郎、鸿胪卿。《梁书》本传称其："博学多通，尤精义理，善诵书，背文讽说，音韵清辩。"⑤ 《乐府诗集》保存其清商曲辞一首，即《上云乐》，或曰范雲撰。在所有清商曲辞中唯有此作多于二十句，且杂用各种句式，体格最为特殊。

再看第十七位作者梁人费昶，江夏人，约卒于中大通（529—534年）间。据《南史·王子云传》载："王子云，太原人，及江夏费昶，并为闾里才子。昶善为

① 姚思廉撰：《梁书》卷四十九，第699页。
② 姚思廉撰：《梁书》卷二十五，第387页。
③ 李延寿撰：《南史》卷六十，第1485页。
④ 姚思廉撰：《梁书》卷四十九，第698页。
⑤ 姚思廉撰：《梁书》卷二十五，第375页。

乐府，又作鼓吹曲。"① 可见其创作之一斑。此外，《隋书·经籍志》录有"梁新田令费昶集三卷"，可见他曾任梁朝的新田令。《乐府诗集》保存其清商曲辞作品一首，另有十余首诗歌传世。

再看第十八位作者梁人刘孝绰（481—539 年），本名冉，彭城人，梁天监初入仕，官至秘书监丞、太府卿、秘书监等职。《梁书》本传记载："孝绰辞藻为后进所宗，世重其文，每作一篇，朝成暮遍，好事者咸讽诵传写，流闻绝域。文集数十万言，行于世。"② 当时刘氏一门能文者七十余人，而以孝绰为本门文宗，《乐府诗集》保存其清商曲辞作品一首。

再看第十九位作者梁人萧子显（489—537 年），字景阳，一字景畅，南兰陵人，本南齐豫章文献王萧嶷之子，入梁后降为子爵，历官至吏部尚书。子显撰有《齐史》，即存世的《南齐书》（五十九卷）。《梁书》本传称其"好学，工属文。……性凝简，颇负其才气"。③ 可见子显为史学家而兼文学家，《乐府诗集》保存其清商曲辞作品一首。

再看第二十位作者陆罩，据梁元帝所撰《梁简文帝法宝联璧序》文后钞录的一众官职姓名，其中有"侍中国子祭酒南兰陵萧子显，年四十八，字景畅"，又有"庶子吴郡陆罩，年四十八，字洞元"④，由此可见，陆罩与萧子显同年（489）出生。另据《吴郡志》记载："陆罩，字洞元，杲子。少笃学，多所该览，善属文。仕梁太子中庶子，以母老求去。公卿以下，祖道于征虏亭，皇太子赐黄金五十斤。时人方之疏广，终光禄卿。"⑤ 可见其生平之一斑，《乐府诗集》保存其清商曲辞作品一首。

再看第二十一位作者梁人刘孝威（496—549 年），彭城人，据《梁书·刘潜传》载："刘潜字孝仪，秘书监孝绰弟也。……第六弟孝威，初为安北晋安王法曹，转主簿，以母忧去职。服阕，除太子洗马，累迁中舍人，庶子，率更令，并掌管

① 李延寿撰：《南史》卷七十二，第 1783 页。
② 姚思廉撰：《梁书》卷三十三，第 483—484 页。
③ 姚思廉撰：《梁书》卷三十五，第 511—512 页。
④ 释道宣撰：《广弘明集》卷二十，收入陶秉福主编《四库释家集成》上册，同心出版社 1994 年，第 552—553 页。
⑤ 范成大撰：《吴郡志》卷二十一，江苏古籍出版社 1999 年，第 315 页。

记。大同九年，白雀集东宫，孝威上颂，其辞甚美。"① 可见刘孝威为刘孝绰弟，亦善属文，《乐府诗集》保存其清商曲辞作品一首。

再看第二十二位作者梁简文帝萧纲（503—551年），字世缵，南兰陵人，梁武帝萧衍第三子，中大通三年被立为太子，太清三年即帝位，后为侯景所杀。据《梁书》本纪载："太宗幼而敏睿，识悟过人，六岁便属文，……引纳文学之士，赏接无倦，……雅好题诗，其序云：'余七岁有诗癖，长而不倦。'然伤于轻艳，当时号曰'宫体'。"②《乐府诗集》保存其清商曲辞作品十四首，在南朝作者中数量仅次于梁武帝，而与内人王金珠相埒。

再看第二十三位作者梁元帝萧绎（508—555年），字世诚，号金楼子，南兰陵人，萧衍第七子，平侯景之乱，即帝位于江陵，后江陵城陷于西魏，被俘遇害。《梁书》本纪称其："与裴子野、刘显、萧子云、张缵及当时才秀为布衣之交，著述辞章，多行于世。"③ 其诗作总体上近于齐梁轻艳一体，《乐府诗集》保存其清商曲辞作品七首。

再看第二十四位作者庾信（513—581年），字子山，小字兰成，原籍南阳新野，八世祖时徙家江陵，梁武帝时始入仕，元帝时为御史中丞，西魏破江陵后被迫留仕北朝。据《周书》本传记载："父子在东宫，出入禁闼，恩礼莫与比隆。既有盛才，文并绮艳，故世号为徐、庾体焉。当时后进，竞相模范。每有一文，京都莫不传诵。"④ 所谓"父子在东宫"，乃指庾信及其父庾肩吾同在东宫任职，庾氏与徐摛、徐陵父子并为梁朝徐庾体（宫体）的代表。自入仕北朝后，庾信诗风为之大变，几乎"篇篇有哀"，乃能兼具南北之所长。后人称其为"梁之冠绝，启唐之先鞭"（《升庵诗话》卷三）。《乐府诗集》保存其清商曲辞作品三首，应是他仕梁时所作。

再看第二十五位作者梁人沈君攸和第二十六位作者梁人朱超。沈氏生卒年及籍贯不详，唯《隋书·经籍志四》录有"梁散骑常侍《沈君攸集》十三卷"，《乐府

① 姚思廉撰：《梁书》卷四十一，第594—595页。
② 姚思廉撰：《梁书》卷四，第109页。
③ 姚思廉撰：《梁书》卷五，第136页。
④ 令狐德棻等撰：《周书》卷四十一，中华书局1971年，第733页。

诗集》保存其清商曲辞作品仅一首。朱氏的生卒年及籍贯亦不详，唯《隋书·经籍志四》录有"梁中书舍人《朱超集》一卷"，《乐府诗集》保存其清商曲辞作品也仅有一首。

再看第二十七位作者梁陈人徐陵（507—583年），字孝穆，东海郯人。初仕于梁，入陈后历任御史中丞、吏部尚书、尚书左仆射等职。徐陵为徐庾体的代表作家之一，《陈书》本传称其："为一代文宗，亦不以此矜物，未尝诋诃作者。……世祖、高宗之世，国家有大手笔，皆陵草之。其文颇变旧体，缉裁巧密，多有新意。每一文出，好事者已传写成诵，遂被之华夷，家藏其本。"①《乐府诗集》保存其清商曲辞作品二首。

再看第二十八位作者梁陈人岑之敬（519—579年）及第二十九位作者陈人谢燮。之敬字思礼，南阳棘阳人，初仕于梁，入陈后授东宫义省学士、南台治书侍御史等职。《陈书》本传称其："始以经业进，而博涉文史，雅有词笔，不为醇儒。……有集十卷行于世。"② 他的事迹在《陈书·萧引传》中亦有涉及："及（欧阳）纥举兵反，时京都士人岑之敬、公孙挺等并皆惶骇，唯引恬然。……（太建）十二年，吏部侍郎缺，所司屡举王宽、谢燮等，帝并不用，乃中诏用引。"③ 至于谢燮，生卒年、字号、籍贯等均不详，但从上引《萧引传》可以看出，萧引、岑之敬、王宽、谢燮等大致是同时代人。吏部侍郎乃朝廷要职，谢燮屡受有司推举出任，表明他具有一定的才能和名望，其《早梅诗》在当时亦颇为传颂。《乐府诗集》保存岑之敬和谢燮的清商曲辞作品各一首。

再看第三十位作者梁陈人顾野王（519—581年），字希冯，吴郡人。初仕于梁，入陈后为撰史学士，历官至光禄卿。撰有《玉篇》（三十卷）、《舆地志》（三十卷）等名作，《陈书》本传称其："野王少以笃学至性知名，……在物无过辞失色，观其容貌，似不能言，及其励精力行，皆人所莫及。……有文集二十卷。"④《乐府诗集》保存其清商曲辞作品一首。

① 姚思廉撰：《陈书》卷二十六，中华书局1972年，第335页。
② 姚思廉撰：《陈书》卷三十四，第462页。
③ 姚思廉撰：《陈书》卷二十一，第289页。
④ 姚思廉撰：《陈书》卷三十，第400页。

再看第三十一位作者梁陈人江总（519—594年），字总持，济阳考城人，曾为梁武陵王府法曹参军，入陈官至尚书仆射、尚书令。据《陈书》本传载："总笃行义，宽和温裕。好学，能属文，于五言、七言尤善；然伤于浮艳，故为后主所爱幸。多有侧篇，好事者相传讽玩，于今不绝。后主之世，总当权宰，不持政务，但日与后主游宴后庭，共陈暄、孔范、王瑳等十余人，当时谓之狎客。"① 江氏乃当时宫体艳诗的代表作家之一，《乐府诗集》保存其清商曲辞作品二首。

最后看第三十二位作者陈后主陈叔宝（553—604年），字元秀，吴兴长城人，太建十四年即帝位，祯明三年为隋所亡，卒于洛阳。据《隋书·音乐志》记载：

> 及（陈）后主嗣位，耽荒于酒，视朝之外，多在宴筵。尤重声乐，遣宫女习北方箫鼓，谓之《代北》，酒酣则奏之。又于清乐中造《黄鹂留》及《玉树后庭花》《金钗两臂垂》等曲，与幸臣等制其歌词，绮艳相高，极于轻薄。男女唱和，其音甚哀。②

由此可见，《玉树后庭花》《黄鹂留》《金钗两臂垂》等"清乐"即由南陈后主及其幸臣所新"造"。今《乐府诗集》保存其清商曲辞作品八首，其中《玉树后庭花》一首是上引《隋书·音乐志》已提及的。《音乐志》所说"男女唱和，其音甚哀"一句也值得注意，因为"其音甚哀"正好是南朝清商新声的主要风格特征。陈后主的政绩固不足道，但在清商新声的发展史上却作出了重要贡献，可与梁武帝先后辉映焉。

约而言之，《乐府诗集》在清商曲辞这一乐府诗大类下面，共收录梁、陈时期的清商曲辞作者二十三位，保存其作品九十六首，无论从作者数量抑或作品数量来看，都大大超过了宋、齐时期，由此也有理由说，梁、陈时期是"南朝清商新声"发展的繁盛阶段。

① 姚思廉撰：《陈书》卷二十七，第347页。
② 魏徵等撰：《隋书》卷十三，第309页。

小　结

　　通过以上所述可知，《乐府诗集》共收录了清商曲辞八卷，属于两晋南北朝时期的作品六百零四首，其中标出姓名、帝号、法号的作者三十二位，这里面有宋武帝、齐武帝、梁武帝、梁简文帝、梁元帝、陈后主等六位帝王；位至公侯卿相者亦不下十位，其中几位还号称一代文宗，如沈约、江淹、庾信、江总等。种种情况表明，当时上层文人均积极参与到这种乐府诗歌的创作之中，对其成长和发展产生了重大的影响。而从作家数量和作品数量分析，我们大致可以将宋、齐时期视为南朝清商新声发展的创始阶段，而将梁、陈时期视为南朝清商新声发展的繁盛阶段。

　　当然，标名作者的清商曲辞作品只有一百二十八首，其他四百七十六首作品则全是佚名之作。这批作品又可分成三种类型：一种标明为"晋宋齐辞"，共一百一十七首；一种标明为"晋宋梁辞"，共十四首；还有一种没有时间标示，共三百四十五首，当以梁、陈两代作品为主。由于无名可稽，目前无法作出确切的论断，我们只能大致认为：三类作品都出自民间；由于它们占全部"清商曲辞"作品的比例甚大（接近百分之八十），这就反映出南朝清商新声主要起源于吴声、西曲一类民间歌谣的事实；同时也说明，清商乐在南朝的兴盛是文人作家与民间无名作者共同努力的结果。

两晋南北朝清商曲辞简析

宋人郭茂倩所编《乐府诗集》收录了清商曲辞八卷，其中属于两晋南北朝时期的作品共六百零四首，包括《吴歌》三首、《子夜歌》四十二首、《子夜四时歌》九十首、《子夜变歌》四首、《上声歌》九首、《欢闻歌》二首、《欢闻变歌》七首、《前溪歌》八首、《阿子歌》四首、《丁督护歌》六首、《团扇郎》八首、《七日夜女歌》九首、《长史变歌》三首、《黄生曲》三首、《黄鹄曲》四首、《碧玉歌》五首、《桃叶歌》四首、《长乐佳》八首、《欢好曲》三首、《懊侬歌》十四首、《华山畿》二十五首、《读曲歌》八十九首、《玉树后庭花》一首、《神弦歌》十八首、《石城乐》五首、《乌夜啼曲》十二首、《乌栖曲》十八首、《莫愁乐》二首、《估客乐》六首、《贾客词》一首、《襄阳乐》九首、《雍州曲》三首、《三洲歌》四首、《襄阳蹋铜蹄》六首、《采桑度》七首、《江陵乐》四首、《青阳度》三首、《青骢白马》八首、《共戏乐》四首、《安东平》五首、《女儿子》二首、《来罗》四首、《那呵滩》六首、《孟珠》十首、《翳乐》三首、《夜黄》一首、《夜度娘》一首、《长松标》一首、《双行缠》二首、《黄督》二首、《平西乐》一首、《攀杨枝》一首、《寻阳乐》一首、《白附（浮）鸠》二首、《拔蒲》二首、《寿阳乐》九首、《作蚕丝》四首、《杨叛儿》十首、《西乌夜飞》五首、《月节折杨柳歌》十三首、《江南弄》十四首、《采莲曲》九首、《采菱歌》七首、《采菱曲》七首、《阳春歌》四首、《上云乐》八首、《萧史曲》三首、《方诸曲》一首、《梁雅歌》五首。对于这批作品的内容、体式、艺术特点等，前人已有不少分析和研究，但余义

尚存，本文即拟述之，以期有所补阙焉。

<center>一</center>

按照体式，《乐府诗集》所录两晋南北朝时期的清商曲辞可以分为"齐言之作"和"杂言之作"两大类，其中齐言之作有四言、五言、七言等几种形式。先看"四言齐言之作"，多为四句一篇，如佚名的《安东平》五首：

其一：凄凄烈烈，北风为雪。船道不通，步道断绝。
其二：吴中细布，阔幅长度。我有一端，与郎作裤。
其三：微物虽轻，拙手所作。余有三丈，为郎别厝。
其四：制为轻巾，以奉故人。不持作好，与郎拭尘。
其五：东平刘生，复感人情。与郎相知，当解千龄。①

就是每首四句、每句四言的齐言之作。又有三句一篇者，如佚名《神弦歌》十八首中的《道君曲》：

中庭有树，自语梧桐，推枝布叶。②

也有十二句一篇者，如佚名所作，总题为《梁雅歌》的五首作品：

《应王受图曲》：应王受图，荷天革命。乐曰功成，礼云治定。恩弘庇臣，念昭率性。乃眷三才，以宣八政。愧无则哲，临渊自镜。或戒面从，永隆福庆。

《臣道曲》：孝义相化，礼让为风。当官无媚，嗣民必公。谦谦君子，謇謇

① 郭茂倩编：《乐府诗集》卷四十九，中华书局1979年，第712页。
② 郭茂倩编：《乐府诗集》卷四十七，第683页。

匪躬。谅而不讦，和而不同。诚之诫之，去骄思冲。弘兹大雅，是曰至忠。

《积恶篇》：积恶在人，犹鸩处腹。鸩成形亡，恶积身覆。殷辛再离，温舒五族。责必及嗣，财岂润屋。斯川既往，逝命不复。镜兹余殃，幸修多福。

《积善篇》：惟德是辅，皇天无亲。抱岳归舜，舍财去郊。豚鱼怀信，行苇留仁。先世有作，余庆方因。鸣玉承家，锡珪于民。连城非重，积善为珍。

《宴酒篇》：记称成礼，诗咏饱德。卜昼有典，厌夜不忒。彝酒作民，乐饮亏则。腐腹遗丧，濡首亡国。誓彼六马，去兹三惑。占言孔昭，以求温克。①

就是每首十二句、每句四言的齐言之作。相对而言，"五言齐言之作"的句数变化要多许多，有三句、四句、六句、八句、十句、十二句、十四句之别，其中三句者如佚名的《长乐佳》七首中的三首：

其四：欲知长乐佳，仲陵罗淑女，媚兰双情谐。
其五：欲知长乐佳，中陵罗雎鸠，美死两心齐。
其七：欲知长乐佳，仲陵罗背林，前溪长相随。②

四句者如佚名的《石城乐》五首：

其一：生长石城下，开窗对城楼。城中诸少年，出入见依投。
其二：阳春百花生，摘插环髻前。掩指蹋忘愁，相与及盛年。
其三：布帆百余幅，环环在江津。执手双泪落，何时见欢还。
其四：大艑载三千，渐水丈五余。水高不得渡，与欢合生居。
其五：闻欢远行去，相送方山亭。风吹黄蘗藩，恶闻苦离声。③

在"五言齐言之作"中，四句一篇所占比例是最多的。又有六句一篇者，如梁简文

① 郭茂倩编：《乐府诗集》卷五十一，第749—750页。
② 郭茂倩编：《乐府诗集》卷四十五，第665页。
③ 郭茂倩编：《乐府诗集》卷四十七，第689—690页。

帝所作的《雍州曲》三首：

《南湖》：南湖荇叶浮，复有佳期游。银纶翡翠钩，玉舳芙蓉舟。荷香乱衣麝，桡声送急流。

《北渚》：岸阴垂柳叶，平江含粉蝶。好值城傍人，多逢荡舟妾。绿水溅长袖，浮苔染轻楫。

《大堤》：宜城断中道，行旅极留连。出妻工织素，妖姬惯数钱。炊雕留上客，贳酒逐神仙。①

又有八句一篇者，如陈后主所作的《杨叛儿》，及梁简文帝所作的《采莲曲》二首：

《杨叛儿》：青春上阳月，结伴戏京华。龙媒玉珂马，凤轸绣香车。水映临桥树，风吹夹路花。日昏欢宴罢，相将归狭斜。②

《采莲曲》二首其一：晚日照空矶，采莲承晚晖。风起湖难度，莲多摘未稀。棹动芙蓉落，船移白鹭飞。荷丝傍绕腕，菱角远牵衣。

《采莲曲》二首》其二：常闻蕖可爱，采撷欲为裙。叶滑不留绽，心忙无假薰。千春谁与乐，唯有妾随君。③

又有十句一篇者，如梁吴均所作的《采莲曲》二首其一：

江南当夏清，桂楫逐流萦。初疑京兆剑，复似汉冠名。荷香带风远，莲影向根生。叶卷珠难溜，花舒红易倾。日暮凫舟满，归来渡锦城。④

① 郭茂倩编：《乐府诗集》卷四十八，第704—705页。
② 郭茂倩编：《乐府诗集》卷四十九，第721页。
③ 郭茂倩编：《乐府诗集》卷五十，第731页。
④ 郭茂倩编：《乐府诗集》卷五十，第732页。

又有十二句一篇者,如陈后主所作的《采莲曲》:

> 相催暗中起,妆前日已光。随宜巧注口,薄落点花黄。风住疑衫密,船小畏裾长。波文散动楫,荇花拂度航。低荷乱翠影,采袖新莲香。归时会被唤,且试入兰房。①

还有十四句一篇者,如梁人江淹所作的《采菱曲》,及宋人吴迈远所作的《阳春歌》:

> 《采菱曲》:秋日心容与,涉水望碧莲。紫菱亦可采,试以缓愁年。参差万叶下,泛漾百流前。高彩隘通壑,香气丽广川。歌出櫂女曲,舞入江南弦。乘鼋非逐俗,驾鲤乃怀仙。众美信如此,无恨在清泉。②

> 《阳春歌》:百里望咸阳,知是帝京域。绿树摇云光,春城起风色。佳人爱华景,流靡园塘侧。妍姿艳月映,罗衣飘蝉翼。宋玉歌阳春,巴人长叹息。雅郑不同赏,那令君怆恻。生重受惠轻,私自怜何极。③

至于"七言齐言之作",主要有二句一篇、四句一篇、六句一篇、八句一篇等几种情况,二句一篇者如佚名的《女儿子》二首:

> 其一:巴东三峡猿鸣悲,夜鸣三声泪沾衣。
> 其二:我欲上蜀蜀水难,踯躅珂头腰环环。④

四句一篇者如梁简文帝所作的《乌栖曲》四首:

① 郭茂倩编:《乐府诗集》卷五十,第732页。
② 郭茂倩编:《乐府诗集》卷五十一,第740页。
③ 郭茂倩编:《乐府诗集》卷五十一,第742页。
④ 郭茂倩编:《乐府诗集》卷四十九,第713页。

其一：芙蓉作船丝作笮，北斗横天月将落。采莲渡头碍黄河，郎今欲渡畏风波。

其二：浮云似帐月如钩，那能夜夜南陌头。宜城投泊今行熟，停鞍系马暂栖宿。

其三：青牛丹毂七香车，可怜今夜宿倡家。倡家高树乌欲栖，罗帷翠被任君低。

其四：织成屏风金屈膝，朱唇玉面灯前出。相看气息望君怜，谁能含羞不自前。①

六句一篇者如陈后主所作的《玉树后庭花》，及陈人岑之敬所作的《乌栖曲》：

《玉树后庭花》：丽宇芳林对高阁，新妆艳质本倾城。映户凝娇乍不进，出帷含态笑相迎。妖姬脸似花含露，玉树流光照后庭。②

《乌栖曲》：骢马直去没浮云，河渡冰开两岸分。乌藏日暗行人息，空栖只影长相忆。明月二八照花新，当垆十五晚留宾。③

还有就是八句一篇者，如梁简文帝所作的《乌夜啼曲》：

绿草庭中望明月，碧玉堂里对金铺。鸣弦拨捩发初异，挑琴欲吹众曲殊。不疑三足朝含影，直言九子夜相呼。羞言独眠枕下泪，托道单栖城上乌。④

通过以上所述可知，《乐府诗集》所录两晋南北朝时期的"清商曲辞"包括"齐言之作"和"杂言之作"两大类，其中齐言之作有四言、五言、七言等几种形式。在"四言齐言之作"中，可分为三句一篇、四句一篇、十二句一篇三种情况；

① 郭茂倩编：《乐府诗集》卷四十八，第695页。
② 郭茂倩编：《乐府诗集》卷四十七，第680—681页。
③ 郭茂倩编：《乐府诗集》卷四十八，第696页。
④ 郭茂倩编：《乐府诗集》卷四十七，第691页。

在"五言齐言之作"中，可分为三句一篇、四句一篇、六句一篇、八句一篇、十句一篇、十二句一篇、十四句一篇等多种情况；而在"七言齐言之作"中，则可分为二句一篇、四句一篇、六句一篇、八句一篇等四种情况。总体而言，"五言齐言之作"占绝大多数，一篇中句数的变化也最为复杂。

<p style="text-align:center">二</p>

如上所述，《乐府诗集》所录两晋南北朝时期的清商曲辞还包括"杂言之作"，其数量也不在少数。所谓"杂言"，乃指一篇之中，每句的字数不尽一致，具体情况则较为复杂，比如佚名所作《长乐佳》七首之六：

> 比翼交颈游，千载不相离。偕情欣欢，念长乐佳。①

通首四句，为"五—五—四—四"的句式。又如佚名所作《懊侬歌》十四首之十三：

> 山头草，欢少。四面风，趋使侬颠倒。②

通首四句，为"三—二—三—五"的句式。又如佚名所作《华山畿》二十五首，当中十二首为杂言体，兹录如次：

> 其一：华山畿，君既为侬死，独生为谁施。欢若见怜时，棺木为侬开。
> 其三：夜相思，投壶不停箭，忆欢作娇时。
> 其七：啼著曙，泪落枕将浮，身沈被流去。
> 其八：将懊恼，石阙昼夜题，碑泪常不燥。

① 郭茂倩编：《乐府诗集》卷四十五，第665页。
② 郭茂倩编：《乐府诗集》卷四十六，第667—668页。

其十:奈何许,所欢不在间,娇笑向谁绪。
其十一:隔津叹,牵牛语织女,离泪溢河汉。
其十二:啼相忆,泪如漏刻水,昼夜流不息。
其十六:摩可侬,巷巷相罗截,终当不置汝。
其二十:奈何许,天下人何限,慊慊只为汝。
其二十二:松上萝,愿君如行云,时时见经过。
其二十三:夜相思,风吹窗帘动,言是所欢来。
其二十四:长鸣鸡,谁知侬念汝,独向空中啼。①

这十二首作品中包括了两种杂言句式,一为"三—五—五—五—五",一为"三—五—五"。又如佚名所作的《读曲歌》八十九首,当中有十六首为杂言体,兹录如次:

其五:思欢久,不爱独枝莲,只惜同心藕。
其九:所欢子,莲从胸上度,刺忆庭欲死。
其十:揽裳跋,跣把丝织履,故交白足露。
其十一:上知所,所欢不见怜,憎状从前度。
其十二:思难忍,络罢语酒壶,倒写侬顿尽。
其十六:折杨柳,百鸟园林啼,道欢不离口。
其十八:所欢子,不与他人别,啼是忆郎耳。
其二十:坐起叹,汝好愿他甘,丛香倾筐入怀抱。
其二十四:所欢子,问春花可怜,摘插裲裆里。
其二十六:百花鲜,谁能怀春日,独入罗帐眠。
其二十七:闻欢得新侬,四支懊如垂。乌散放行路井中,百翅不能飞。
其二十九:奈何许,石阙生口中,衔碑不得语。
其三十:白门前,乌帽白帽来。白帽郎,是侬良,不知乌帽郎是谁?

① 郭茂倩编:《乐府诗集》卷四十六,第669—671页。

其五十五：打杀长鸣鸡，弹去乌臼鸟。愿得连冥不复曙，一年都一晓。

其六十五：欢相怜，今去何时来？裲裆别去年，不忍见分题。

其六十六：欢相怜，题心共饮血。梳头入黄泉，分作两死计。①

以上十六首作品中包括了五种杂言句式，第一种为"三—五—五"，第二种为"三—五—七"，第三种为"五—五—七—五"，第四种为"三—五—三—三—七"，第五种为"三—五—五—五"。又如佚名所作的《神弦歌》十八首，有两首为杂言体作品，兹录如次：

《白石郎曲》其一：白石郎，临江居。前导江伯后从鱼。

《姑恩曲》其一：明姑遵八风，蕃谒云日中。前导陆离兽，后从朱鸟麟凤凰。②

包括了"三—三—七"和"五—五—五—七"两种杂言形式。再如佚名所作的《寿阳乐》九首，全部为杂言体，兹录如次：

其一：可怜八公山，在寿阳，别后莫相忘。
其二：东台百余尺，凌风云，别后不忘君。
其三：梁长曲水流，明如镜，双林与郎照。
其四：辞家远行去，空为君，明知岁月驶。
其五：笼窗取凉风，弹素琴，一叹复一吟。
其六：夜相思，望不来，人乐我独愁。
其七：长淮何烂漫，路悠悠，得当乐忘忧。
其八：上我长濑桥，望归路，秋风停欲度。
其九：衔泪出伤门，寿阳去，必还当几载。③

① 郭茂倩编：《乐府诗集》卷四十六，第 671—675 页。
② 郭茂倩编：《乐府诗集》卷四十七，第 684—686 页。
③ 郭茂倩编：《乐府诗集》卷四十九，第 719—720 页。

以上九首作品包括了两种杂言形式，一为"五—三—五"，一为"三—三—五"，而以前者为主。再如佚名所作的《月节折杨柳歌》十三首，全部为杂言体，兹录如次：

 《正月歌》：春风尚萧条，去故来入新，苦心非一朝。折杨柳，愁思满腹中，历乱不可数。

 《二月歌》：翩翩乌入乡，道逢双燕飞，劳君看三阳。折杨柳，寄言语侬欢，寻还不复久。

 《三月歌》：泛舟临曲池，仰头看春花，杜鹃纬林啼。折杨柳，双下俱徘徊，我与欢共取。

 《四月歌》：芙蓉始怀莲，何处觅同心，俱生世尊前。折杨柳，捻香散名花，志得长相取。

 《五月歌》：菰生四五尺，素身为谁珍，盛年将可惜。折杨柳，作得九子粽，思想劳欢手。

 《六月歌》：三伏热如火，笼窗开北牖，与郎对榻坐。折杨柳，铜坏贮蜜浆，不用水洗溴。

 《七月歌》：织女游河边，牵牛顾自叹，一会复周年。折杨柳，揽结长命草，同心不相负。

 《八月歌》：迎欢裁衣裳，日月流如水，白露凝庭霜。折杨柳，夜闻捣衣声，窈窕谁家妇。

 《九月歌》：甘菊吐黄花，非无杯觞用，当奈许寒何。折杨柳，授欢罗衣裳，含笑言不取。

 《十月歌》：大树转萧索，天阴不作雨，严霜半夜落。折杨柳，林中与松柏，岁寒不相负。

 《十一月歌》：素雪任风流，树木转枯悴，松柏无所忧。折杨柳，寒衣履薄冰，欢讵知侬否？

 《十二月歌》：天寒岁欲暮，春秋及冬夏，苦心停欲度。折杨柳，沉乱枕席间，缠绵不觉久。

《闰月歌》：成闰暑与寒，春秋补小月，念子无时闲。折杨柳，阴阳推我去，那得有定主？①

以上十三首作品全部为六句一篇，每篇采用"五—五—五—三—五—五"的杂言形式。再如梁武帝所作的《江南弄》七首，也全部是杂言体作品，兹录如次：

《江南弄》：众花杂色满上林，舒芳耀绿垂轻阴。连手蹀蹀舞春心。舞春心，临岁腴，中人望，独踟蹰。

《龙笛曲》：美人绵眇在云堂，雕金镂竹眠玉床。婉爱寥亮绕红梁。绕红梁，流月台，驻狂风，郁徘徊。

《采莲曲》：游戏五湖采莲归，发花田叶芳袭衣。为君侬歌世所希。世所希，有如玉。江南弄，采莲曲。

《凤笙曲》：绿耀克碧雕琯笙，朱唇玉指学凤鸣。流速参差飞且停。飞且停，在凤楼，弄娇响，间清讴。

《采菱曲》：江南稚女珠腕绳，金翠摇首红颜兴。桂棹容与歌采菱。歌采菱，心未怡，翳罗袖，望所思。

《游女曲》：氛氲兰麝体芳滑，容色玉耀眉如月。珠佩婐姬戏金阙。戏金阙，游紫庭。舞飞阁，歌长生。

《朝云曲》：张乐阳台歌上谒，如寝如兴芳晻暧。容光既艳复还没。复还没，望不来。巫山高，心徘徊。②

以上七首作品全部为七句一篇，每篇都采用"七—七—七—三—三—三—三"的杂言形式。其后梁简文帝和沈约所作的《江南弄》，仍遵循这种杂言的做法，兹录相关作品如下：

梁简文帝《江南弄三首·江南曲》：枝中水上春并归，长杨扫地桃花飞。

① 郭茂倩编：《乐府诗集》卷四十九，第722—724页。
② 郭茂倩编：《乐府诗集》卷五十，第726—728页。

清风吹人光照衣。光照衣,景将夕。掷黄金,留上客。

梁简文帝《江南弄三首·龙笛曲》:金门玉堂临水居,一辇一笑千万余。游子去还愿莫疏。愿莫疏,意何极。双鸳鸯,两相忆。

梁简文帝《江南弄三首·采莲曲》:桂楫兰桡浮碧水,江花玉面两相似。莲疏藕折香风起。香风起,白日低。采莲曲,使君迷。①

沈约《江南弄四首·赵瑟曲》:邯郸奇弄出文梓,萦弦急调切流徵。玄鹤徘徊白云起。白云起,郁披香。离复合,曲未央。

沈约《江南弄四首·秦筝曲》:罗袖飘缅拂雕桐,促柱高张散轻宫。迎歌度舞遏归风。遏归风,止流月。寿万春,欢无歇。

沈约《江南弄四首·阳春曲》:杨柳垂地燕差池,缄情忍思落容仪。弦伤曲怨心自知。心自知,人不见。动罗裙,拂珠殿。

沈约《江南弄四首·朝云曲》:阳台氤氲多异色,巫山高高上无极。云来云去长不息。长不息,梦来游。极万世,度千秋。②

亦全部为七句一篇,每篇"七—七—七—三—三—三—三"的体式。再如梁武帝所作的《上云乐》七首,也全部为杂言体作品,兹录如次:

《凤台曲》:凤台上,两悠悠。云之际,神光朝天极,华盖遏延州。羽衣昱耀,春吹去复留。

《桐柏曲》:桐柏真,昇帝宾。戏伊谷,游洛滨。参差列凤管,容与起梁尘。望不可至,徘徊谢时人。

《方丈曲》:方丈上,崚层云。挹八玉,御三云。金书发幽会,碧简吐玄门。至道虚凝,冥然共所遵。

《方诸曲》:方诸上,上云人。业守仁,拟金集瑶池,步光礼玉晨。霞盖容长肃,清虚伍列真。

① 郭茂倩编:《乐府诗集》卷五十,第728—729页。
② 郭茂倩编:《乐府诗集》卷五十,第730页。

《玉龟曲》：玉龟山，真长仙。九光耀，五云生。交带要分影，大华冠晨缨。寄如玄罗，出入游太清。

《金丹曲》：紫霜耀，绛雪飞。追以还，转复飞。九真道方微，千年不传，一传裔云衣。

《金陵曲》：勾曲仙，长乐游洞天。巡会迹，六门揖，玉板登金门。凤泉回肆，鹭羽降寻云。鹭羽一流，芳芬郁氛氲。①

以上七首曲辞包括了五种杂言形式，第一种为"三—三—三—五—五—四—五"，第二种为"三—三—三—三—五—五—四—五"，第三种为"三—三—三—五—五—五—五"，第四种为"三—三—三—三—五—四—五"，第五种为"三—五—三—三—五—四—五—四—五"。至陈人谢燮创作《方诸曲》时，则改为：

望仙室，仰云光，绳河里，扇月傍。井公能六著，玉女善投壶。琼醴和金液，还将天地俱。②

这是"三—三—三—三—五—五—五—五"的体式，与梁武帝的《上云乐·方诸曲》稍有不同。还有梁人周捨（或曰范雲）所作的《上云乐》，也是杂言体式，兹录如次：

西方老胡，厥名文康。遨游六合，傲诞三皇。西观濛汜，东戏扶桑。南泛大蒙之海，北至无通之乡。昔与若士为友，共弄彭祖扶床。往年暂到昆仑，复值瑶池举觞。周帝迎以上席，王母赠以玉浆。故乃寿如南山，志若金刚。青眼瞽瞽，白发长长。蛾眉临髭，高鼻垂口。非直能俳，又善饮酒。箫管鸣前，门徒从后。济济翼翼，各有分部。凤皇是老胡家鸡，师子是老胡家狗。陛下拨乱反正，再朗三光。泽与雨施，化与风翔。觇云候吕，志游大梁。重驷修路，始届帝乡。伏拜金阙，仰瞻玉堂。从者小子，罗列成行。悉知廉节，皆识义方。

① 郭茂倩编：《乐府诗集》卷五十一，第744—746页。
② 郭茂倩编：《乐府诗集》卷五十一，第749页。

歌管愔愔，铿鼓锵锵。响震钧天，声若鹓皇。前却中规矩，进退得宫商。举技无不佳，胡舞最所长。老胡寄箧中，复有奇乐章，赍持数万里，愿以奉圣皇。①

这是一首四言、五言、六言、七言混杂的作品，共五十四句，在清商诸曲中最为特殊。总之，《乐府诗集》所录两晋南北朝时期清商曲辞中的"杂言之作"有近八十首，分别采用了以下二十种不同的杂言形式：

（01）五—五—四—四
（02）三—二—三—五
（03）三—五—五
（04）三—五—五—五—五
（05）三—五—七
（06）五—五—七—五
（07）三—五—三—三—七
（08）三—五—五—五
（09）三—三—七
（10）五—五—五—七
（11）五—三—五
（12）三—三—五
（13）五—五—五—三—五—五
（14）七—七—七—三—三—三—三
（15）三—三—三—五—五—四—五
（16）三—三—三—三—五—五—四—五
（17）三—三—三—五—五—五—五
（18）三—三—三—三—五—四—五
（19）三—五—三—三—五—四—五—四—五

① 郭茂倩编：《乐府诗集》卷五十一，第746—747页。

(20) 三—三—三—三—五—五—五—五

当然，还要加上《上云乐》这种没有规律的杂言形式，那就是二十一种。从作者的角度来看，"杂言清商曲辞"大多数为佚名之作，故大致可以认为，民间歌谣对于杂言清商曲辞的影响要更大一些。此外，"杂言之作"中的一些作品与唐宋词调（长短句）已颇为接近，比如《月节折杨柳歌》十三首，全部采用"五—五—五—三—五—五"的杂言体式，很像是一阙小令词的上下片，上片用"五—五—五"句式，下片用"三—五—五"的句式，其中的三字句类似于词调中上下片的"换头"。另如梁武帝作有《江南弄七曲》，梁简文帝和沈约也作了《江南弄》，而且杂言句式完全一致，同样很像宋人的依调填词。

三

以上探讨了《乐府诗集》所录两晋南北朝时期清商曲辞的齐言情况和杂言情况，接下来想探讨一下这批曲辞中出现的几种"特殊现象"。首先看"两句体现象"，也就是两句诗即成一篇的现象，兹举以下作品为证：

佚名《青骢白马》八首其一：青骢白马紫丝缰，可怜石桥根柏梁。
佚名《青骢白马》八首其二：汝忽千里去无常，愿得到头还故乡。
佚名《青骢白马》八首其三：系马可怜著长松，游戏徘徊五湖中。
佚名《青骢白马》八首其四：借问湖中采菱妇，莲子青荷可得否？
佚名《青骢白马》八首其五：可怜白马高缠鬃，著地踯躅多徘徊。
佚名《青骢白马》八首其六：问君可怜六萌车，迎取窈窕西曲娘。
佚名《青骢白马》八首其七：问君可怜下都去，何得见君复西归。
佚名《青骢白马》八首其八：齐唱可怜使人惑，昼夜怀欢何时忘。[①]

① 郭茂倩编：《乐府诗集》卷四十九，第711页。

佚名《共戏乐》四首其一：齐世方昌书轨同，万宇献乐列国风。
佚名《共戏乐》四首其二：时泰民康人物盛，腰鼓铃柈各相竞。
佚名《共戏乐》四首其三：长袖翩翩若鸿惊，纤腰袅袅会人情。
佚名《共戏乐》四首其四：观风采乐德化昌，圣皇万寿乐未央。①

佚名《女儿子》二首其一：巴东三峡猿鸣悲，夜鸣三声泪沾衣。
佚名《女儿子》二首其二：我欲上蜀蜀水难，蹋蹀珂头腰环环。②

以上十四首作品都是佚名之作，而且都是两句诗即成一篇，若放在近体诗形成以后，这种情况只能算作一联，而不可能算作一篇，所以是比较特殊的现象。值得注意的是，上引十四首作品全是"七言一句的齐言之作"；曾有学者认为，中古的一个七言句，等于一个四字句加上一个三字句，其实相当于两句。若依此说，用两个七言诗句成篇实际上便相当于一首四句的杂言作品，其句式可以标示为：四—三—四—三。

其次看"三句体现象"，也就是以三句诗构成一篇的现象，这在近体诗形成以后也是极难碰到的，兹举以下作品为例：

佚名《长乐佳》七首其四：欲知长乐佳，仲陵罗淑女，媚兰双情谐。
佚名《长乐佳》七首其五：欲知长乐佳，中陵罗雎鸠，美死两心齐。
佚名《长乐佳》七首其七：欲知长乐佳，仲陵罗背林，前溪长相随。③

佚名《懊侬歌》十四首其十四：懊恼奈何许，夜闻家中论，不得侬与汝。④

佚名《读曲歌》八十九首其二：念子情难有，已恶动罗裙，听侬入怀不？
佚名《读曲歌》八十九首其七：奈何不可言，朝看莫牛迹，知是宿蹄痕。

① 郭茂倩编：《乐府诗集》卷四十九，第712页。
② 郭茂倩编：《乐府诗集》卷四十九，第713页。
③ 郭茂倩编：《乐府诗集》卷四十五，第665页。
④ 郭茂倩编：《乐府诗集》卷四十六，第668页。

 佚名《读曲歌》八十九首其十四：桐花特可怜，愿天无霜雪，梧子解千年。

 佚名《读曲歌》八十九首其二十二：忆欢不能食，徘徊三路间，因风觅消息。

 佚名《读曲歌》八十九首其八十三：侬亦粗经风，罢顿葛帐里，败许粗疏中。①

 佚名《杨叛儿》八首其六：闻欢远行去，送欢至新亭。津逻无侬名。②

 佚名《神弦歌十八首·道君曲》：中庭有树，自语梧桐，推枝布叶。

 佚名《神弦歌十八首·湖就姑曲》其一：赤山湖就头，孟阳二三月，绿蔽贲荞薮。

 佚名《神弦歌十八首·湖就姑曲》其二：湖就赤山矶，大姑大湖东，仲姑居湖西。③

 以上所举十三篇，全部是佚名之作。不难看出，三句成篇的清商曲辞大多数是"五言一句的齐言之作"，间有"四言一句的齐言之作"，但并无七言一句者。另外，三句成篇的作品统统不是出自文人的手笔；在此之前，西汉初刘邦的《大风歌》可以算是三句成篇之作，也属非文人创作的即兴歌谣性质。照此看来，三句成篇当是民间歌谣的一种传统，而构成两晋南北朝清商曲辞主体的吴歌、西曲，的确就是民间歌谣。

 再次看"同调同体现象"。由于清商曲辞须配合清商乐曲演唱，所以均属"乐府诗"的范畴。如果配合同一首清商乐曲演唱的多首曲辞在字句体式上一模一样，就可以称之为"同调同体"，这种现象在两晋南北朝清商曲辞中占了较大比例，兹举以下作品为例：

① 郭茂倩编：《乐府诗集》卷四十六，第671—676页。
② 郭茂倩编：《乐府诗集》卷四十九，第721页。
③ 郭茂倩编：《乐府诗集》卷四十七，第683—685页。

佚名《子夜变歌》三首其一：人传欢负情，我自未常见。三更开门去，始知子夜变。

佚名《子夜变歌》三首其二：岁月如流迈，春尽秋已至。荧荧條上花，零落何乃驶。

佚名《子夜变歌》三首其三：岁月如流迈，行已及素秋。蟋蟀吟堂前，惆怅使侬愁。①

王金珠《子夜变歌》：七彩紫金柱，九华白玉梁。但歌绕不去，含吐有余香。②

佚名《欢闻歌》：遥遥天无柱，流漂萍无根。单身如萤火，持底报郎恩。③

王金珠《欢闻歌》：艳艳金楼女，心如玉池莲。持底报郎恩，俱期游梵天。④

佚名《作蚕丝》四首其一：柔桑感阳风，阿娜婴兰妇。垂條付绿叶，委体看女手。

佚名《作蚕丝》四首其二：春蚕不应老，昼夜常怀丝。何惜微躯尽，缠绵自有时。

佚名《作蚕丝》四首其三：绩蚕初成茧，相思條女密，投身汤水中，贵得共成匹。

佚名《作蚕丝》四首其四：素丝非常质，屈折成绮罗。敢辞机杼劳，但恐花色多。⑤

自上引不难看出，《作蚕丝》这首清商乐曲的四首曲辞，都使用了五言四句成篇，所以它们是"同调同体"的。而《子夜变歌》和《欢闻歌》这两首清商乐曲，它们的曲辞也使用了五言四句成篇，但这两首乐曲的例子更为典型，因为它们原本为

① 郭茂倩编：《乐府诗集》卷四十五，第655页。
② 郭茂倩编：《乐府诗集》卷四十五，第655页。
③ 郭茂倩编：《乐府诗集》卷四十五，第656页。
④ 郭茂倩编：《乐府诗集》卷四十五，第656页。
⑤ 郭茂倩编：《乐府诗集》卷四十九，第720页。

佚名之作，属民间歌谣性质；及至梁朝宫人王金珠仿民间乐曲创作新的清商曲辞时，一点没有改变原来的民谣体式，当然亦属"同调同体现象"了，而且这一做法也可以视为"依调填词"。

最后看一看"同调异体现象"。如果配合同一首清商乐曲演唱的多首曲辞在字句体式上并不一致，就可以称之为"同调异体"，这在《乐府诗集》所录清商曲辞中也不少见，兹举以下作品为例：

佚名《前溪歌》七首其一：忧思出门倚，逢郎前溪度。莫作流水心，引新都舍故。

佚名《前溪歌》七首其二：为家不凿井，担瓶下前溪。开穿乱漫下，但闻林鸟啼。

佚名《前溪歌》七首其三：前溪沧浪映，通波澄渌清。声弦传不绝，千载寄汝名，永与天地并。

佚名《前溪歌》七首其四：逍遥独桑头，北望东武亭。黄瓜被山侧，春风感郎情。

佚名《前溪歌》七首其五：逍遥独桑头，东北无广亲。黄瓜是小草，春风何足叹，忆汝涕交零。

佚名《前溪歌》七首其六：黄葛结蒙笼，生在洛溪边。花落逐水去，何当顺流还，还亦不复鲜。

佚名《前溪歌》七首其七：黄葛生烂漫，谁能断葛根。宁断娇儿乳，不断郎殷勤。①

包明月《前溪歌》：当曙与未曙，百鸟啼窗前。独眠抱被叹，忆我怀中侬，单情何时双。②

佚名《长乐佳》七首其一：小庭春映日，四角佩琳琅。玉枕龙须席，郎瞑首何当。

① 郭茂倩编：《乐府诗集》卷四十五，第658页。
② 郭茂倩编：《乐府诗集》卷四十五，第658页。

佚名《长乐佳》七首其二：雎鸠不集林，体洁好清流。贞节曜奇世，长乐戏汀洲。

佚名《长乐佳》七首其三：鸳鸯翻碧树，皆以戏兰渚。寝食不相离，长莫过时许。

佚名《长乐佳》七首其四：欲知长乐佳，仲陵罗淑女，媚兰双情谐。

佚名《长乐佳》七首其五：欲知长乐佳，中陵罗雎鸠，美死两心齐。

佚名《长乐佳》七首其六：比翼交颈游，千载不相离。偕情欣欢，念长乐佳。

佚名《长乐佳》七首其七：欲知长乐佳，仲陵罗背林，前溪长相随。①

佚名《长乐佳》：红罗复斗帐，四角垂朱珰。玉枕龙须席，郎眠何处床。②

佚名《懊侬歌》十四首其十一：月落天欲曙，能得几时眠。凄凄下床去，侬病不能言。

佚名《懊侬歌》十四首其十二：发乱谁料理，托侬言相思。还君华艳去，催送实情来。

佚名《懊侬歌》十四首其十三：山头草，欢少。四面风，趋使侬颠倒。

佚名《懊侬歌》十四首其十四：懊恼奈何许，夜闻家中论，不得侬与汝。③

佚名《乌夜啼》八曲其一：歌舞诸少年，娉婷无种迹。菖蒲花可怜，闻名不曾识。

佚名《乌夜啼》八曲其二：长樯铁鹿子，布帆阿那起。诧侬安在间，一去数千里。

佚名《乌夜啼》八曲其三：辞家远行去，侬欢独离居。此日无啼音，裂帛作还书。

佚名《乌夜啼》八曲其四：可怜乌臼鸟，强言知天曙。无故三更啼，欢子

① 郭茂倩编：《乐府诗集》卷四十五，第665页。
② 郭茂倩编：《乐府诗集》卷四十五，第666页。
③ 郭茂倩编：《乐府诗集》卷四十六，第668页。

冒暗去。

佚名《乌夜啼》八曲其五：乌生如欲飞，二飞各自去。生离无安心，夜啼至天曙。

佚名《乌夜啼》八曲其六：笼窗窗不开，荡户户不动。欢下葳蕤籥，交侬那得往。

佚名《乌夜啼》八曲其七：远望千里烟，隐当在欢家。欲飞无两翅，当奈独思何。

佚名《乌夜啼》八曲其八：巴陵三江口，芦荻齐如麻。执手与欢别，痛切当奈何。①

梁简文帝《乌夜啼曲》：绿草庭中望明月，碧玉堂里对金铺。鸣弦拨捩发初异，挑琴欲吹众曲殊。不疑三足朝含影，直言九子夜相呼。羞言独眠枕下泪，托道单栖城上乌。②

刘孝绰《乌夜啼曲》：鹍弦且辍弄，鹤操暂停徽。别有啼乌曲，东西相背飞。倡人怨独守，荡子游未归。忽闻生离曲，长夜泣罗衣。③

庾信《乌夜啼曲》二首其一：促柱繁弦非《子夜》，歌声舞态异《前溪》。御史府中何处宿，洛阳城头那得栖。弹琴蜀郡卓家女，织锦秦川窦氏妻。讵不自惊长泪落，到头啼乌恒夜啼。

庾信《乌夜啼曲》二首其二：桂树悬知远，风竿讵肯低。独怜明月夜，孤飞犹未栖。虎贲谁见惜，御史讵相携。虽言入弦管，终是曲中啼。④

以上列举了《前溪歌》《长乐佳》《懊侬歌》《乌夜啼》四种作品，其中《前溪歌》一种或五言四句成篇，或五言五句成篇，后来梁朝宫人包明月仿民间佚名作品写出新的清商曲辞时，采用的是五言五句成篇，这与五言四句的《前溪歌》就属于

① 郭茂倩编：《乐府诗集》卷四十七，第691页。
② 郭茂倩编：《乐府诗集》卷四十七，第691页。
③ 郭茂倩编：《乐府诗集》卷四十七，第692页。
④ 郭茂倩编：《乐府诗集》卷四十七，第692页。

"同调不同体"。而《长乐佳》或以五言三句成篇，或以五言四句成篇，这两种体式本身即属于"同调不同体现象"。至于《懊侬歌》一调，其曲辞或为齐言，或为杂言，或四句一篇，或三句一篇，体式更加随意多变。而佚名所作的《乌夜啼》曲比较齐整，基本上是五言四句，但当文人效仿而创作曲辞时，则变五言四句而为五言八句，甚至易五言四句而为七言八句，自然也是典型"同调不同体现象"了。

 一般而言，相同的乐曲所配曲辞的文体形式理应相同，即使偶有变化，差别也不应太大。比如《诗经》中常见的"重章叠唱"，以及宋词中常见的上阙、下阙，往往字句相同或较为相近。但两晋南北朝的清商曲辞，不但存在"同调不同体现象"，而且有的曲辞差异还相当大，如《乌夜啼》，有的是五言四句，有的是五言八句，还有的是七言八句；如《懊侬歌》，既有齐言之作，又有杂言之作。笔者认为，之所以造成这种现象，当与乐曲曲调的改变有关。如《晋书·乐志》所述："吴歌、杂曲并出江南，东晋以来，稍有增广。……凡此诸曲，始皆徒歌，既而被之管弦。"① 也就是说，作为清商曲辞主要组成部分的吴歌、西曲，原本都是民间歌谣，当它们被采入宫廷用于演奏的时候，不可能不经过宫廷乐官在音乐曲调上的处理和改编，若根据改编后的乐曲再重新创作曲辞，难免会出现和原来歌谣辞大相径庭的现象。

小　结

 总之，《乐府诗集》共收录清商曲辞八卷，内有两晋南北朝时期作品六百零四首。从作品内容而论，绝大多数为言情之作；另有一部分作品与民间祭祀有关，如《神弦歌》十八首；也有一部分作品与宗教有关，如梁武帝所作的《上云乐》；还有一些其实是胡乐，如周捨（或曰范雲）所作的《上云乐》。更值得我们关注的则是这批作品在形式方面的问题。大致而言，这批作品可分成"齐言之作"和"杂言之作"两大类，其中齐言之作有四言、五言、七言等几种形式，其下又可依照句

① 房玄龄等撰：《晋书》卷二十三，第716—717页。

数多寡划分为不同的情况；而杂言之作则有近八十首，运用了超过二十种的杂言形式，一部分与唐宋词调已颇为近似。另外，这批作品中存在"两句体现象"和"三句体现象"，这在近体诗形成以后是极难得见的；还有就是，这批作品中存在"同调同体"和"同调不同体"两种不同的情况，后一种情况的出现，当与民间曲调经过宫廷乐官的改编有关。

清乐戏剧戏弄考略

清商乐又名"清乐",是汉唐时期极为流行的歌舞乐曲。学界一般认为,清乐包括相和曲、魏晋清商三调、南朝清商新声、汉魏旧曲、杂舞曲、琴曲等多个组成部分。在这批歌舞乐曲当中,还包含一些戏剧、戏弄的成分[①],所以它们不仅与汉唐音乐史有关,也和汉唐戏剧史有密切联系。由于过往的相关研究甚少,以下拟对《凤将雏》《文康乐》(《礼毕》乐)、《俳伎》《老胡文康辞》《女儿子》等清乐表演艺术稍作探讨,以说明它们与戏剧、戏弄的具体关系。

一

先说《凤将雏》,这是汉代以来的旧曲,与相和歌中的《陌上桑》有一定联系,据《宋书·乐一》及《通典·乐五》分别记载:

① 案,所谓戏剧,一般指演员扮演角色、当众表演情节、显示情境的艺术。所谓戏弄,任半塘先生《唐戏弄》第一章《总说·正名》认为由"百戏"和"戏剧"两个部分组成,这种说法似有不妥,因为汉唐百戏中含有多种戏剧(或趋雏戏剧),不宜将百戏和戏剧对立区分;故本文所说的"戏弄"不同于任氏,乃专指百戏中除戏剧以外的杂戏,不一定要有角色扮演,其含有调笑、谐谑、杂伎等成分者均可属之;换言之,汉唐时期的戏剧和戏弄共同构成了百戏。由于部分清商乐虽以歌舞为主,但亦包括戏剧、戏弄成分,故不妨放在一起作专文研究。

>《凤将雏哥》者，旧曲也。应璩《百一诗》云："为作《陌上桑》，反言《凤将雏》。"然则《凤将雏》其来久矣，将由讹变以至于此乎？①

>《凤将雏》，汉代旧歌曲也。应璩《百一诗》云："为作《陌上桑》，反言《凤将雏》。"然则《凤将雏》其来久矣。特由声曲讹变，以至于此矣。②

由此可见，《凤将雏》和《陌上桑》大约同时，均属"汉代旧歌曲"之列，按照北魏人的观念理应划入清商乐的范畴。③而任半塘先生《唐戏弄》一书更就此二曲提出了以下的观点：

>《凤归云》，借曲调名为剧名也。……因敦煌卷子《云谣集杂曲子》内有《凤归云》二首，表演与古乐府《陌上桑》同类型之故事，兹合之以岑参在玉门关盖庭纶幕中所咏美人歌舞之诗，乃推断所歌舞者即《凤归云》，所搬演者即岑诗中所谓秦罗敷故事，不止普通歌舞而已，且为歌舞戏。④

>《凤归云》之声，大体犹《凤将雏》之声；《凤归云》之事，大体犹《凤将雏》之事；《凤归云》之名，亦大体犹《凤将雏》之名。《凤将雏》之始辞虽已亡，而《凤归云》之新辞，乃按同一本事所拟作者。此中名与事均已小变，有实可按；其声已由汉晋之南音，变为六朝之清商乐，虽无从实按，既然旧说俱同，当亦不至讹谬也。⑤

>三章叙《凤归云》，演《陌上桑》型之故事，其曲可能即演同故事之曲《凤将雏》。《凤将雏》原汉代吴声十曲之一，至武周时犹传，殆已变为六朝之清商矣。故《凤归云》之为清乐戏，又无待言。⑥

① 沈约撰：《宋书》卷十九，中华书局1974年，第549页。
② 杜佑撰，王文锦等点校：《通典》卷一百四十五，中华书局1988年，第3701—3702页。
③ 案，北魏孝文帝、宣武帝与南朝齐、梁战争，掠得大批声伎，遂将中原旧曲和杂舞曲等统称为"清商"乐，详本稿《作为历史概念的清商乐》一文所述，兹不赘。
④ 任半塘：《唐戏弄》上册，上海古籍出版社2006年，第623页。
⑤ 任半塘著：《唐戏弄》上册，第633页。
⑥ 任半塘著：《唐戏弄》下册，第905—906页。

按照任氏的观点，唐曲《凤归云》与汉曲《陌上桑》表演"同类型之故事"，为"清乐戏""歌舞戏"的一种；而汉曲《凤将雏》原为"汉代吴声十曲之一"，其后"变为六朝之清商"，它为唐曲《凤归云》所本，所以"声、事、辞、名"均"大体"相近，也应列为"清乐戏剧戏弄"之列。然而，说唐曲《凤归云》为清乐戏、歌舞戏，尚有一定道理，但将其与汉曲《凤将雏》联系起来，甚至说它们大体相近，则难以说通，以下试作剖析。

仔细寻绎《唐戏弄》一书所列的证据，得出以上观点实建筑于以下几个基础之上：第一，《百一诗》提到"为作《陌上桑》，反言《凤将雏》"，于是有《凤将雏》与《陌上桑》"其事则同""其辞实近"的看法，亦即同演"秦罗敷"的故事。① 第二，敦煌曲子辞《凤归云》的内容与《陌上桑》属同一故事类型，曲名与《凤将雏》又均带"凤"字，所以《凤归云》大体与《凤将雏》同事、同声（乐）。第三，岑参《玉门关盖将军歌》云："清歌一曲世所无，今日喜闻《凤将雏》。"可见《凤将雏》作为清乐（清歌）流传到了盛唐，且"闻歌"的地方近于《凤归云》出土之敦煌，故在声、辞上均能对《凤归云》产生影响。

不过，任氏观点赖以成立的几个基础似乎都不太可靠。首先，"为作《陌上桑》，反言《凤将雏》"一句并不能作为《凤将雏》与《陌上桑》"事同、辞近"的依据。因为《百一诗》提到的"反言"其实是"反语"的意思，清代史学家赵翼曾指出：

> 自反切之学兴，遂有以反语作谶者。《三国志》，诸葛恪未被害时，民间谣曰："诸葛恪，芦苇单衣篾钩落，于何相逢成子阁。""成子阁"反语"石子冈"也，后恪为孙峻所杀，投尸于石子冈。《晋书·孝武纪》，帝为清暑殿，识者谓"清暑"反语为"楚声"，哀楚之征也。……《梁书》，……昭明太子时有谣曰："鹿子开城门，城门开鹿子。""鹿子开"者，反语谓"来子哭"，

① 任半塘撰：《唐戏弄》（上册）指出："《百三名家集·应休琏集》云：'马子侯为人颇痴，自谓晓音律，黄门乐人更往嗤诮，子侯不知。名《陌上桑》，反言《凤将雏》，辄摇头欣喜，多赐左右钱帛，无复惭色。'抑有故与？曰：'有。'盖二者之音虽异，而其事则同，故其辞实相近。正因《凤将雏》之始辞，原即演《陌上桑》之事，然后马始彼此牵混耳。"（第632页）

时太子之长子欢为南徐州刺史,太子薨,乃遣人追欢来临丧,故曰"来子哭"也。①

从赵氏所举例子看,所谓"反语"实即"反切",有三字反切出三字者,有两字反切出两字者。三字切者如"成子阁",是以"成"字之声切"阁"字之韵遂成"石"字,以"阁"字之声切"成"字之韵遂成"冈"字,于是成子阁的反语就是"石子冈"。按照这样的原理,以"陌上桑"三字作反语,大致便可反切出"凤将雏"三字。因为"陌"字谐"百"字之声,反切"桑"字之韵,所成之字读音近"鹏",据《说文》可知,"鹏"与"凤"古本一字;再用"桑"字之声反切"陌"字之韵,所成之字读音与"雏"字声韵皆近;至于两词中间的"上""将"二字,也是声近而韵同。

据此可以判断,《百一诗》提到的"反言"实为"反语"之义,"陌上桑"三字的反语就是"凤将雏"三字,这只是读音上的巧合,不能说明二曲存在内容上的联系。这一发现似乎已可说明,任半塘先生所依赖的第一个基础并不牢靠,因为《陌上桑》与《凤将雏》虽同为汉代旧曲,且题名存在"反言"关系,但并非"其事则同""其辞实近"。即使唐曲《凤归云》与汉曲《陌上桑》同演"秦罗敷"的故事,它与汉曲《凤将雏》也未必有关;复因此,作为清商乐但"始辞已亡"的《凤将雏》不见得含有戏剧、戏弄因素。

任氏的第一个基础不可靠,第二、第三个基础同样不能成立。因为《凤将雏》与《凤归云》剩下的联系只不过是题名中均带一个"凤"字,而这根本不能说明二者在声、辞上面有任何相关之处。至于说岑参诗提及《凤将雏》时,他恰好身在《凤归云》出土的敦煌附近,这与《凤归云》也没有任何必然联系。因此,正如任氏对自己观点的评价所言:"此种论断,可能为作者牵强附会,不足凭信,亦可能恰中情事,而且面面俱到。"② 不幸的是,结果似属"牵强附会,不足凭信"者居多。

其实,敦煌出土的唐曲《凤归云》与汉曲《陌上桑》同"演"秦罗敷这一类

① 赵翼撰,王树民校证:《廿二史札记校证》卷十二,中华书局1984年,第257—258页。
② 任半塘著:《唐戏弄》上册,第623页。

型的故事，说它为清乐戏、歌舞戏大致是可以成立的。因为《陌上桑》在《乐府诗集》卷二十八《相和歌辞三》中录有古辞；它继而影响到清商西曲中的《采桑》，《采桑》一名《采桑度》，《乐府诗集》卷四十八《清商曲辞》中录有七曲；《采桑》又影响及于唐代的"羽调曲"《采桑》，在《乐府诗集》卷八十中见录；它进而再影响到《凤归云》的产生。以上几个阶段脉络尚算清晰，但硬要说唐曲《凤归云》原本于汉曲《凤将雏》，则没有事实根据，更不能认为《凤将雏》是一种清乐戏剧、戏弄。

二

接下来看东晋初产生的《文康乐》，又名《文康礼曲》，此曲流传到隋朝时，成为宴乐九部乐中的《礼毕》乐。在《通典·乐六》中，它被列作"前代杂乐"，并未进入清商乐范畴，但近世著述如任半塘先生的《唐戏弄》、董每戡先生的《说剧》、王昆吾先生的《隋唐五代燕乐杂言歌辞研究》等，均把它列入"清乐系统"。参考以上著述并寻绎古代文献，发现《文康乐》确不妨列入清乐的范畴，主要原因有以下两点：

其一，郑樵《通志·乐略一》曾指出："因隋文帝笃好清乐，以为华夏正声，故特盛于隋焉。大业中，炀帝乃定《清乐》《西凉》《龟兹》《天竺》《康国》《疏勒》《安国》《高丽》《礼毕》以为九部。《礼毕》者，九部乐终则陈之。唐高祖即位，仍隋制，亦设九部乐，曰《燕乐伎》，曰《清商伎》，曰《西凉伎》，曰《天竺伎》，曰《高丽伎》，曰《龟兹伎》，曰《安国伎》，曰《疏勒伎》，曰《康国伎》，其实皆主于清商焉。"[①] 由于《清乐》（唐改为《清商伎》）与《礼毕》俱出于南朝，与其余各伎不同，而在隋九部乐中又是一首一尾互相照应，所以正是"皆主于清商"者。

其二，宋人郭茂倩所编《乐府诗集》之"清商曲辞"中收录有《上云乐》曲

① 郑樵撰，王树民点校：《通志二十略》，中华书局1995年，第907页。

辞若干首，曲辞前有"解题"称："《古今乐录》曰：'《上云乐》七曲，梁武帝制，以代西曲。一曰《凤台曲》，二曰《桐柏曲》，三曰《方丈曲》，四曰《方诸曲》，五曰《玉龟曲》，六曰《金丹曲》，七曰《金陵曲》。'按，《上云乐》又有《老胡文康辞》，周捨作，或云范雲。《隋书·乐志》曰：'梁三朝第四十四，设寺子，导安息孔雀、凤凰、文鹿、胡舞登，连《上云乐》歌舞伎。'"① 由于"《上云乐》又有《老胡文康辞》"，董每戡先生的《说剧》、岑仲勉先生的《隋唐史》等都认为《老胡文康辞》即《文康乐》（《礼毕》），可见《文康乐》和清商曲辞《上云乐》确有联系。

然而，《文康乐》（《礼毕》）虽属于"清乐系统"，若要证明它与戏剧、戏弄有关，却仍须提供相关的证据。不妨看看此乐表演时的一些基本情况，据《隋书·音乐志下》记载：

> 《礼毕》者，本出自晋太尉庾亮家。亮卒，其伎追思亮，因假为其面，执翳以舞，象其容，取其谥以号之，谓之为《文康乐》。每奏《九部乐》终则陈之，故以礼毕为名。其行曲有《单交路》，舞曲有《散花》。乐器有笛、笙、箫、篪、铃槃、鞞、腰鼓等七种，三悬为一部。工二十二人。②

引文提到《文康乐》表演时的一个重要特征是"假为其面，执翳以舞"，由此笔者发现这实际上是一种"假面傀儡戏"③，主要有以下三点依据：其一，颜之推《颜氏家训·书证篇》中有一段话曾提到《文康乐》与傀儡戏有关：

> 或问："俗名傀儡子为郭秃，有故实乎？"答曰："《风俗通》云：'诸郭皆讳秃。'当是前世有姓郭而病秃者，滑稽调戏，故后人为其象，呼为郭秃，犹

① 郭茂倩编：《乐府诗集》卷五十一，中华书局1979年，第744页。
② 魏徵等撰：《隋书》卷十五，中华书局1973年，第380页。
③ 案，古代傀儡戏有假面傀儡戏和假人傀儡戏之分，前者由真人戴假面（假头、假形）扮演，后者由真人操控偶人扮演。详孙楷第先生《傀儡戏考原》（上杂出版社1952年）、黎国韬《药发傀儡补述》（载《民俗研究》2009年2期）、黎国韬《秦汉假人傀儡戏述论》（载《学术研究》2010年2期）等所述，兹不赘。

文康象庾亮耳。"①

由此可见，《文康乐》之"象庾亮"与"傀儡子"之象"郭秃"是同样性质的"滑稽调戏"，故而推断《文康乐》当是一种傀儡戏。其二，傀儡戏源出于丧家乐，如《通典·乐六》记载：

　　窟礧子，亦曰魁礧子，作偶人以戏，善歌舞。本丧家乐也，汉末始用之于嘉会。北齐后主高纬尤所好。高丽国亦有之。今闾市盛行焉。②

而前引《隋书·音乐志》提到，《礼毕》乃系庾亮家伎追思庾亮而作，属典型的丧家乐性质，可见与傀儡戏的渊源相同。其三，《文康乐》所用的舞具有"翳"，也就是"翿"，古代字书对于"翿"有如下的解释：

　　《说文》：翿，翳也，所以舞也。（《段注》曰：丧则天子乡师执纛御柩，诸侯匠人执翿御柩。《周礼》注作执翿，《禩记》作执羽葆。然则翿也、纛也、羽葆也，异名而同实也。）③

此外，近代《汉语大字典》亦云："翿，古代羽舞或葬礼所用的旌旗，即羽葆幢。"④ 由此可见，"翿"就是"翳"，本为古代丧葬礼仪中"御柩""所以舞"的物品，《文康乐》既须"执翳以舞"，就进一步证明了此舞的丧家乐性质，从而也佐证了它与源出于丧家乐的傀儡戏有关。如前所述，由于《文康乐》须以真人"假为其面"而舞，所以属于古代傀儡戏中的"假面傀儡戏"一类，当然也属于"清乐戏剧戏弄"中的一种。

① 颜之推著：《颜氏家训》，收入《诸子集成》八册，上海书店1986年，第38页。
② 杜佑撰，王文锦等点校：《通典》卷一百四十六，第3730页。
③ 许慎撰，段玉裁注：《说文解字注》，上海古籍出版社1988年2版，第140页。
④ 《汉语大字典》（缩印本），四川辞书、湖北辞书出版社1993年，第1400页。

三

在《南齐书·乐志》中记载了一首《俳歌辞》:"俳不言不语,呼俳噏所。俳适一起,狼率不止。生扳牛角,摩断肤耳。马无悬蹄,牛无上齿。骆驼无角,奋迅两耳。"其后附释文云:

> 右侏儒导,舞人自歌之。古辞俳歌八曲,此是前一篇。二十二句,今侏儒所歌,摘取之也。①

笔者以为,这种俳歌也属清乐的范畴,而且是一种带戏弄性质的表演。据《隋书·音乐志》记载,萧梁时期"三朝设乐"的表演次序如下:

> 旧三朝设乐有登歌,以其颂祖宗之功烈,非君臣之所献也。于是去之。三朝:第一,奏《相和五引》;第二,众官入,奏《俊雅》;第三,皇帝入阁,奏《皇雅》;第四,皇太子发西中华门,奏《胤雅》;第五,皇帝进,王公发足;第六,王公降殿,同奏《寅雅》;第七,皇帝入储变服;第八,皇帝变服出储,同奏《皇雅》;第九,公卿上寿酒,奏《介雅》;第十,太子入预会,奏《胤雅》;十一,皇帝食举,奏《需雅》;十二,撤食,奏《雍雅》;十三,设《大壮》武舞;十四,设《大观》文舞;十五,设《雅歌》五曲;十六,设俳伎;十七,设《鼙舞》;十八,设《铎舞》;十九,设《拂舞》;二十,设《巾舞》并《白纻》;……四十九,皇帝兴,奏《皇雅》。②

由此可见,梁三朝设乐中的第"十六"种即为《俳伎》,也就是《南齐书·乐志》所载的《俳歌》。《俳伎》的特点是以"侏儒导"引歌舞,它既列在《鼙舞》《铎

① 萧子显撰:《南齐书》卷十一,中华书局1972年,第195页。
② 魏徵等撰:《隋书》卷十三,第302—303页。

舞》《拂舞》《巾舞》《白纻》五种"杂舞曲"之前，可见与这几种舞曲性质相近。如前所述，北魏孝文帝、宣武帝掠得江南声伎以后，把包括诸"杂舞曲"在内的中原旧乐"总谓之清商"（案，语见《魏书·乐志》），所以《俳伎》理应也属清乐的范畴。

此外，《俳伎》表演具备戏剧、戏弄性质，这在陈释智匠所编《古今乐录》中已有较为详细的记载，其原文曾被《乐府诗集》（卷五十六）所录《俳歌辞》前面的"解题"转引，兹录将这段"解题"如次：

> 一曰《侏儒导》，自古有之，盖倡优戏也。《说文》曰："俳，戏也。"《穀梁》曰："鲁定公会齐侯于夹谷，罢会，齐人使优施舞于鲁君之幕下。"范宁云："优，俳。施，其名也。"《乐记》："子夏对魏文侯问曰：'新乐进俯退俯，俳优侏儒獶杂子女。'"王肃云："俳优，短人也。"则其所从来亦远矣。《南齐书·乐志》曰："《侏儒导》，舞人自歌之。古辞俳歌八曲，前一篇二十二句，今侏儒所歌，摘取之也。"《古今乐录》曰："梁三朝乐第十六，设俳伎，伎儿以青布囊盛竹筐，贮两矬子，负束写地歌舞。小儿二人，提查矬子头，读俳云：'见俳不语言，俳涩所俳作一起。四坐敬止。马无悬蹄，牛无上齿。骆驼无角，奋迅两耳。半折荐博，四角恭跱。'"《隋书·乐志》曰："魏、晋故事，有《侏儒导》引，隋文帝以非正典，罢之。"①

据此不难看出，《乐府诗集》的编者也视《俳伎》为"倡优戏"；而《古今杂录》原文更提到"伎儿""小儿""矬子"等，他们多是"侏儒"，在"导引"歌舞时除"读俳"外，还做出"提查""负束写地""歌舞"等各种动作和表演，以博观者一笑。因此，《侏儒导》也是一种与清商乐有关并带着戏剧戏弄性质的伎艺。这种表演渊源久远，甚至可以追溯到春秋时期，直到隋朝，始被视为"非正典"而遭文帝"罢之"。

① 郭茂倩编：《乐府诗集》卷五十六，第819—820页。

四

说起《俳歌》"侏儒导",不禁令人联想到《老胡文康辞》,前文论《文康乐》时曾提到《上云乐》,它被《乐府诗集》录入"清商曲辞"中,编者"解题"称:

> 《上云乐》又有《老胡文康辞》,周捨作,或云范雲。《隋书·乐志》曰:"梁三朝第四十四,设寺子,导安息孔雀、凤凰、文鹿、胡舞登,连《上云乐》歌舞伎。"①

对此,许云和先生《梁三朝乐〈上云乐歌舞伎〉研究》一文指出:

> 《古今乐录》云:"按《上云乐》又有老胡文康辞,周捨作,或云范雲。"这里所说的《上云乐》,应是《隋志》所说的"《上云乐》歌舞伎"之省,因此,这句话的意思就应当是:"《上云乐》歌舞伎"中又有"老胡文康辞"。这样理解的结果,周捨的这首俳歌辞真正的题目就该是"老胡文康辞"而非"上云乐","上云乐"不过是此伎目总的名称而已。②

许氏把《老胡文康辞》视为"俳歌辞",而且认为它包含在《上云乐》的表演之"中",实际上是把《老胡文康辞》视为《上云乐》的"导引"部分。笔者认为,许氏之说颇有道理,因为后世歌舞、戏剧表演前例有"致辞",或称致语、乐语、俳语,主要起介绍内容及引导的作用。③《老胡文康辞》之"辞"与致"辞"、俳歌"辞"同名且功能相近,所以极有可能是导引性质的《俳歌》。今将周捨(或曰范

① 郭茂倩编:《乐府诗集》卷五十一,第744页。
② 许云和:《梁三朝乐〈上云乐歌舞伎〉研究》,收入《汉魏六朝文学考论》,上海古籍出版社2006年,第239页。
③ 案,有关致语的问题详拙文《"致语"不始于宋代考》(载《中山大学学报(社会科学版)》2010年2期)所述,兹不赘。

雲）所作的《老胡文康辞》引录如次：

> 西方老胡，厥名文康。遨游六合，傲诞三皇。西观濛汜，东戏扶桑。南泛大蒙之海，北至无通之乡。昔与若士为友，共弄彭祖扶床。往年暂到昆仑，复值瑶池举觞。周帝迎以上席，王母赠以玉浆。故乃寿如南山，志若金刚。青眼眢眢，白发长长。蛾眉临髭，高鼻垂口。非直能俳，又善饮酒。箫管鸣前，门徒从后。济济翼翼，各有分部。凤皇是老胡家鸡，师子是老胡家狗。陛下拨乱反正，再朗三光。泽与雨施，化与风翔。觇云候吕，志游大梁。重驯修路，始届帝乡。伏拜金阙，仰瞻玉堂。从者小子，罗列成行。悉知廉节，皆识义方。歌管愔愔，铿鼓锵锵。响震钧天，声若鹓皇。前却中规矩，进退得宫商。举技无不佳，胡舞最所长。老胡寄箧中，复有奇乐章，赍持数万里，愿以奉圣皇。①

从上曲辞所述内容来看，表演相当复杂，不但可以称为戏弄，而且兼有戏剧扮演性质。另据前引《南齐书·乐志》提到，《俳歌辞》表演时往往由侏儒"摘取"歌之，这首《老胡文康辞》如此之长，可见不是摘取的简本，而是全本。此外，老胡、寺子（即狮子）、安息孔雀等皆为西域传入的胡人事物，表演者又最擅长于"胡舞"，反映出《老胡文康辞》的表演带有较多胡乐成分②，所以与传统《侏儒导》的功能虽然相似，表演形态却存在较大差异。故愚见认为，这是有别于《文康乐》（《礼毕》乐）和传统《俳伎》的另一种清乐戏剧戏弄。

① 郭茂倩编：《乐府诗集》卷五十一，第746—747页。
② 王运熙先生《清乐考略》一文就曾指出："江南弄、上云乐同外国音乐与宗教有着密切的关系。梁武帝利用《三洲》韵和改制江南弄、上云乐，曾得到当时名僧释法云的帮助。法云当是谙熟梵音的沙门，梁武本人又极崇信佛法，我们可以推知江南弄、上云乐，必定受到印度及西域音乐的影响。……《隋书·音乐志上》称'梁三朝乐第四十四设寺子导安息孔雀文鹿胡舞登连上云乐歌舞伎'，将胡舞与《上云乐》连在一起演唱，显示出上云乐与外国歌舞关系较密切。总上所说，可见江南弄、上云乐在当时乐府中实是一种新颖的创制，它采撷了吴声、西曲、杂舞曲以及外国音乐的优点，造成声调曲折、句法参差的新声。"（收入《乐府诗述论（增补本）》，上海古籍出版社2006年，第217—218页）

五

一般而言，南朝清商新声是由魏晋清商三调和南方的吴歌、西曲相结合而生成的，在西曲之中有一首乐曲名叫《女儿子》，据《乐府诗集》卷四十七《清商曲辞四》所录《西曲歌》之"解题"云：

> 《古今乐录》曰："西曲歌有《石城乐》《乌夜啼》《莫愁乐》《估客乐》《襄阳乐》《三洲》《襄阳蹋铜蹄》《采桑度》《江陵乐》《青阳度》《青骢白马》《共戏乐》《安东平》《女儿子》《来罗》《那呵滩》《孟珠》《翳乐》《夜度娘》《长松标》《双行缠》《黄督》《黄缨》《平西乐》《攀杨枝》《寻阳乐》《白附鸠》《拔蒲》《寿阳乐》《作蚕丝》《杨叛儿》《西乌夜飞》《月节折杨柳歌》三十四曲。《石城乐》《乌夜啼》《莫愁乐》《估客乐》《襄阳乐》《三洲》《襄阳蹋铜蹄》《采桑度》《江陵乐》《青骢白马》《共戏乐》《安东平》《那呵滩》《孟珠》《翳乐》《寿阳乐》，并舞曲。《青阳度》《女儿子》《来罗》《夜黄》《夜度娘》《长松标》《双行缠》《黄督》《黄缨》《平西乐》《攀杨枝》《寻阳乐》《白附鸠》《拔蒲》《作蚕丝》，并倚歌。《孟珠》《翳乐》亦倚歌。按西曲歌出于荆、郢、樊、邓之间，而其声节送和与吴歌亦异，故〔依〕其方俗而谓之西曲云。"①

由此可见，《女儿子》属于清商新声中《西曲歌》里面的"倚歌"一类。"解题"后录有《女儿子》曲辞二首，其一云："巴东三峡猿鸣悲，夜鸣三声泪沾衣。"另一云："我欲上蜀蜀水难，蹋蹀珂头腰环环。"② 从内容来看，此二曲有可能是源出于巴东的民歌。而从时间来看，它在南齐时期已见演出，如《南齐书·东昏侯纪》记载：

① 郭茂倩编：《乐府诗集》卷四十七，第688—689页。
② 郭茂倩编：《乐府诗集》卷四十九，第713页。

> 是夜，帝在含德殿，吹笙歌作《女儿子》，卧未熟。闻兵入，趋出北户，欲还后宫。①

此事亦见于《南史·东昏侯纪》。对此，任半塘先生在《唐戏弄》一书中提出了一个著名的观点："作《女儿子》"就是戏剧表演中的"妆旦"。任先生还进一步、更具体地指出：

> "作女儿子"，"作"谓"演"也。……"女儿子"应指少女，犹之后世扮小旦、花旦耳。……综论我国古代生旦戏发展经过，有七要点：前于此者，曰西汉之胡妲，曹魏之作"辽东妖妇"；后于此者，曰初唐之演合生戏，盛唐之演《踏谣娘》，中唐之有"猥亵之戏"，晚唐之弄假妇人"尤能"。此七点，一线相承，事至明晰。……但若遗此两点，尤其东昏侯之作女儿子，则此事之脉络遂断矣。②

假如以上所述正确的话，东昏侯之"作《女儿子》"就是南朝时期一出与清商乐有关的戏剧了。然而，任先生所述的影响虽广，却未能提供有力的证据，他将"作"理解为"戏剧扮演"，将"女儿子"理解为戏剧脚色"旦"，都有一厢情愿之嫌。因为《女儿子》是西曲曲名，与"旦"脚根本没有联系；至于"作"字，也和"演戏剧"无关。

不妨就这个"作"字展开探讨，以证明任先生所说的不妥。原来，在六朝的时候，歌舞表演往往被称为"作伎"，试举两例以为证：

> 《但歌》四曲，出自汉世，无弦节。作伎，最先一人倡，三人和。魏武帝尤好之。时有宋容华者，清彻好声，善倡此曲，当时特妙。③

① 萧子显撰：《南齐书》卷七，中华书局1972年，第106页。
② 任半塘著：《唐戏弄》上册，第113页。
③ 沈约撰：《宋书》卷二十一《乐志三》，第603页。

世祖于南康郡内作伎，有弦无管，于是空中有篪声，调节相应。①

不难看出，汉魏时期的"作伎"，仅指歌乐演奏，与戏剧扮演毫无关系。而南齐世祖"有弦无管"的伎乐也只是和一般清商乐演奏方式相近的表演。依据此两例以理解"作《女儿子》"，不过就是"演奏清商新声中的西曲《女儿子》"而已，怎么也联系不到"戏剧妆旦"上面去。另外，王运熙先生在《吴声西曲的产生时代》一文中曾指出：

（西曲中）舞曲与倚歌之别，除有舞无舞外，尚有乐器上的区分。《古今乐录》说："凡倚歌，悉用铃鼓，无弦有吹。"丝竹是清商曲的主要乐器，倚歌有竹无丝，可说是一特殊的部分。……倚歌无弦有吹，倚的应当是竹器。《飞燕外传》说："帝以文犀簪击玉瓯，令后所爱侍郎冯无方吹笙以倚后歌。"这就和东昏的"吹笙歌作《女儿子》"（《南齐书·东昏纪》）相同了。②

王先生根据"倚歌无弦有吹"的特点，将"作《女儿子》"理解为"倚笙而歌"此曲，可谓相当准确，也和"作伎"的意思相近。而任半塘先生之所以把"作《女儿子》"视为"妆旦"戏的一种，关键还是把"作"字错解成"演戏剧"，进而又把曲名"女儿子"错解成"少女"，于是才出现了"妆扮旦脚"以及"生旦戏发展经过有七要点"的误解。换言之，《女儿子》属清商新声《西曲歌》的范畴，但与戏剧表演并无关系。

余　说

通过以上所述可知，清商乐又名清乐，它虽以歌舞乐曲为主，但也包括一些戏剧、戏弄的成分，如《凤归云》《文康乐》《俳伎》《老胡文康辞》等，有的是歌舞

① 萧子显撰：《南齐书》卷十八《祥瑞志》，第354页。
② 王运熙著：《乐府诗述论（增补本）》，第9页。

戏，有的是傀儡戏，有的是倡优戏。不过，曾被认为是"歌舞戏"的《凤将雏》及被视为"妆旦戏"的"作《女儿子》"则与戏剧、戏弄并无关系。弄清楚这些问题，对于汉唐戏剧史、音乐史研究将会有所帮助。

当然，清乐歌舞中与戏剧、戏弄有关者尚不止上述的几种，以下再选若干例子稍作补充。第一例为《槃舞》，据《宋书·乐志》及《通典·乐五》分别记载：

> 又云晋初有《杯槃舞》《公莫舞》。史臣按：杯槃，今之《齐世宁》也。张衡《舞赋》云："历七槃而纵蹑。"王粲《七释》云："七槃陈于广庭。"近世文士颜延之云："递间关于槃扇。"鲍昭云："七槃起长袖。"皆以七槃为舞也。《搜神记》云："晋太康中，天下为《晋世宁舞》，矜手以接杯槃反覆之。"此则汉世唯有槃舞，而晋加之以杯，反覆之也。①

> 《槃舞》，汉曲，至晋加之以杯，谓之《世宁舞》也。张衡《舞赋》云："历七槃而纵蹑。"王粲《七释》云："七槃陈于广庭。"颜延之云："递间开于槃扇。"鲍昭云："七槃起长袖。"皆以七槃为舞也。干宝云："晋武帝太康中，天下为《晋代宁舞》，矜手以接槃反覆之。"至宋，改为《宋世宁》。至齐，改为《齐代昌舞》。今谓之《槃舞》，隶清部乐中。②

由此可见，《槃舞》亦"隶清乐部中"，这种舞蹈始于汉世，至晋时加入了杯舞伎艺，谓之《世宁舞》，其后又融入了扇舞、袖舞等形式，并一直流行至于宋、齐。此舞虽无戏剧扮演的因素，但于歌舞中掺杂杯、槃"反覆"、抛接之技，这和汉唐时期百戏（又称角觚戏，或称散乐）中的"杂技"表演同一性质，因而可算作清乐戏弄一类。

第二例是《公莫舞》。它在《乐府诗集》中被列为"杂舞曲"，北魏孝文帝、宣武帝以来视之为"清商乐"。其基本情况如《宋书·乐志》所载：

① 沈约撰：《宋书》卷十九，第551页。
② 杜佑撰，王文锦等点校：《通典》卷一百四十五，第3708页。

《公莫舞》，今之《巾舞》也。相传云项庄舞剑，项伯以袖隔之，使不得害汉高祖，且语庄云"公莫"。古人相呼曰"公"，云莫害汉王也。今之用巾，盖象项伯衣袖之遗式。按《琴操》有《公莫渡河曲》，然则其声所从来已久。俗云项伯，非也。①

另外，《宋书·乐志四》载有《公莫巾舞歌行》曲辞，计三百零八字；此辞又载于《乐府诗集》卷五十四，称为《巾舞歌诗》，但较《宋书》本少五字；而《南齐书·乐志》亦载其首尾片断，共四十字。由于此舞的曲辞是"声辞杂书"，字又多"讹谬"，向被古人认为"不可读"。近世杨公骥先生对《公莫舞》的曲辞作了标点，分辨其中的声、辞，并提出以下新的观点：

> 这歌舞的内容仍是很简单的。不过值得特别注意的是它已经有了简单的故事情节，有了两个"人物"（母与子），已具备早期歌舞剧（二人转，二人台）的样式。如从发展过程来看的话，那么，汉代《公姥（莫）舞》一类的歌舞剧，乃是我国戏曲的前身。
>
> 如从巾舞歌辞的内容着眼，那就不难看出这是一场表现母子分离的小"舞剧"……巾舞是我们今天所能见到的我国最早的一出有角色、有情节、有科白的歌舞剧。尽管剧情比较简单，但它却是我国戏剧的祖型。②

按照杨氏的观点，《公莫舞》应当是一种清乐戏剧，属于"歌舞戏"范畴。③ 笔者认为，杨氏论证严谨，结论平实，足成一家之言。但有一些细微的地方需要稍作修补，比如他说《公莫舞》是我国"最早"的歌舞剧，"最早"一词就未必确当。因

① 沈约撰：《宋书》卷十九，第551页。
② 杨公骥：《西汉歌舞剧巾舞公莫舞的句读和研究》，载《中华文史论丛》1986年1辑，第41、49—51页。
③ 萧亢达先生《汉代乐舞百戏艺术研究》一书也认为："从保存在《宋书·乐志》的《巾舞》歌诗古辞来看，尽管声辞相杂，很难通晓其义，但尚能依稀推断出是一首描述父母与子女离后，相互思念的歌辞。至南齐《公莫舞辞》其义未变。根本看不出有项庄舞剑、项伯以袖遮隔之意。"（文物出版社1991年，第202页）

为依照他的研究方法进行推阐，古乐府中似乎还有一些歌舞表演可以列入歌舞剧的范畴，特别是《楚辞》中的一些歌舞（如《九歌》等），这一点闻一多等先生已有文章论及，兹不多叙。

另外，杨氏指出《公莫舞》中有两个"人物"，表演时类似于"二人转""二人台"。窃以为，这很符合当时"杂舞"的表演形态。《宋书·乐志一》在记载完前代的《鞞》《鐸》《公莫》《拂》《白纻》诸杂舞后，紧接着说："前世乐饮，酒酣，必起自舞。《诗》云'屡舞仙仙'是也。宴乐必舞，但不宜屡尔。讥在屡舞，不讥舞也。汉武帝乐饮，长沙王舞又是也。魏、晋已来，尤重以舞相属，所属者代起舞，犹若饮酒以杯相属也。谢安舞以属桓嗣是也。"① 由此可见，杂舞经常用于宴会时"以舞相属"的场合，约而言之就是先一人起舞，继而邀请后一人舞，后一人舞罢又邀请另一人舞，如此循环往复，尽兴而罢。当先一人与后一人相属时，必然会有对舞的场面，于是《公莫舞》这种两个"人物"的杂舞就非常适合用在这种场合表演了。

第三例是《凤凰衔书伎》。这本是南朝宋、齐、梁三代宫廷三朝宴会时表演的戏弄形式，见载于《隋书·音乐志》当中：

> 自宋齐已来，三朝有《凤凰衔书伎》，至是乃下诏曰："朕君临南面，道风盖阙，嘉祥时至，为愧已多。假令巢俟轩阁，集同昌户，犹当顾循寡德，推而不居。况于名实顿爽，自欺耳目。一日元会，太乐奏凤凰衔书伎，至乃舍人受书，升殿跪奏。诚复兴乎前代，率由自远，内省怀惭，弥与事笃。可罢之。"②

从记载来看，宋、齐、梁三朝奏乐中有《凤凰衔书伎》一种，表演时由太乐中的俳优扮演"凤凰衔书"献瑞之事，并有"舍人受书跪奏"的情节，因而带有一定的戏剧扮演因素。只可惜梁武帝下诏"罢之"，所以不能流传至隋代。否则的话此伎也可列入清乐戏弄的范畴，因为隋人平陈以后，习惯上把南朝的旧乐和清商新声统

① 沈约撰：《宋书》卷十九，第552页。
② 魏徵等撰：《隋书》卷十三，第303—304页。

统称为"清乐"。

第四例，关于《贾大猎儿》。据《乐府杂录·清乐部》记载："乐即有琴、瑟、云和筝（原案，其头象云）、笙、竽、筝、箫、方响、簏、跋膝、拍板。戏即有弄《贾大猎儿》也。"① 这说明，晚唐宫廷"清乐部"中有一种名叫《贾大猎儿》的"戏"。因此，将《贾大猎儿》归为清乐戏剧、戏弄之列是没有问题的②，可惜没有更多的材料能够说明其具体演出情况。

① 段安节撰，罗济平校点：《乐府杂录》，辽宁教育出版社1998年，第2页。
② 任半塘先生在《唐戏弄》（上册）中也指出："《弄贾大猎儿》，见段录'清乐部'：……即曰'戏'，又曰'弄'，且有一定人物与故事，其为戏剧，并非百戏，无待言。"（第671页）

《宋书·乐志》十五大曲流行年代补证
——兼论《阿干之歌》与《真人代歌》

 大曲是一种十分复杂的音乐表演形式，也是中古音乐发展到高峰的重要标志之一，其曲辞则属于乐府诗范畴，故历来受到文学史和音乐史研究者的共同关注。目前可见最早的大曲文献实例是《宋书·乐志》记载的"十五大曲"曲辞，所以尤属研究的焦点。有关这批大曲的产生和流行年代，学界说法不一，笔者比较同意王小盾先生判定它们为"魏晋大曲"的观点。① 但王说并非没有补充、修正的余地，比如十五大曲均属"清商三调"中的"瑟调曲"，所以与魏晋两朝的清商署有密切的联系，但曹魏清商署与西晋清商署毕竟颇有差异，王氏未曾注意到这一点，从而影响了对这批大曲流行年代的判断；此外，与鲜卑慕容部、拓跋部、吐谷浑族有关的《阿干之歌》和《真人代歌》，其产生、改编与演奏方式多受西晋乐舞的影响，亦与十五大曲的流行年代有关，从中可以看出十五大曲发展到唐大曲的部分过程和脉络，也有必要再加探讨，以下试作考述。

 ① 参见王小盾《论〈宋书·乐志〉所载十五大曲》，载《中国文化》1990年3期，生活·读书·新知三联书店1991年，第147—156页。

一

沈约《宋书》卷二十一《乐志三》载有"大曲"曲辞十五首，文长不能俱引，兹录其中的《东门行》（古词四解）一首以见其体例：

出东门，不顾归；来入门，怅欲悲。盎中无斗储，还视桁上无悬衣。（一解）

拔剑出门去，儿女牵衣啼。它家但愿富贵，贱妾与君共铺糜。（二解）

共铺糜，上用仓浪天故，下为黄口小儿。今时清廉，难犯教言，君复自爱莫为非。（三解）

今时清廉，难犯教言，君复自爱莫为非。行！吾去为迟，平慎行，望吾归。（四解）①

对此"十五大曲"，郭茂倩的《乐府诗集》也有收录，并作了简要的"解题"，兹引如次：

《宋书·乐志》曰："大曲十五曲：一曰《东门》，二曰《西山》，三曰《罗敷》，四曰《西门》，五曰《默默》，六曰《园桃》，七曰《白鹄》，八曰《碣石》，九曰《何尝》，十曰《置酒》，十一曰《为乐》，十二曰《夏门》，十三曰《王者布大化》，十四曰《洛阳令》，十五曰《白头吟》。《东门》，《东门行》；《罗敷》，《艳歌罗敷行》；《西门》，《西门行》；《默默》，《折杨柳行》；《白鹄》《何尝》，并《艳歌何尝行》；《为乐》，《满歌行》；《洛阳令》，《雁门太守行》；《白头吟》，并古辞。《碣石》，《步出夏门行》，武帝辞。《西山》，《折杨柳行》；《园桃》，《煌煌京洛行》，并文帝辞。《夏门》，《步出夏门行》；《王者布大化》，《棹歌行》，并明帝辞。《置酒》，《野田黄爵行》，东阿王辞。

① 沈约撰：《宋书》卷二十一，中华书局 1974 年，第 616 页。

《白头吟》，与《棹歌》同调。其《罗敷》《何尝》《夏门》三曲，前有艳，后有趋。《碣石》一篇，有艳。《白鹄》《为乐》《王者布大化》三曲，有趋。《白头吟》一曲有乱。"

《古今乐录》曰："凡诸大曲竟，黄老弹独出舞，无辞。"按王僧虔《技录》："《棹歌行》在瑟调，《白头吟》在楚调。"而沈约云同调，未知孰是。①

从上引《东门行》曲辞和郭氏的"解题"大致可以看出，当时的大曲是一种艳、曲、趋、乱相结合，曲辞分为多"解"，曲终往往有"独舞"的复杂的音乐表演形式。若单从曲辞的角度来看，十五大曲应该多属汉魏时期的作品，因为其中一部分是"三曹"及魏明帝所作，另一部分则是"古辞"，当指早于三曹的汉代歌辞。不过，曲辞产生的年代并不等同于大曲流行的年代，因为表演相当复杂，将曲辞运用到实际演奏当中，还需要很多"后期加工"。

明白这些基本情况，对于确定十五大曲的产生和流行年代是颇有帮助的。近代以来，有关这一问题主要有三种说法：杨荫浏先生的《中国古代音乐史稿》（第四编第五章《秦汉》）、丘琼荪先生的《汉大曲管窥》（载《中华文史论丛》第一辑）等认为是在汉代；王小盾先生的《论〈宋书·乐志〉所载十五大曲》一文（载《中国文化》1990年3期）认为"成立在魏，而行于西晋"，所以有"魏晋大曲"的提法；逯钦立先生的《相和歌曲调考》一文（载《文史》第十四辑）则认为它们成立并流行于"晋宋之际"。

根据笔者的判断，王小盾先生的观点和实际情况较为接近，他在《论〈宋书·乐志〉所载十五大曲》一文（以下简称"王文"）中指出：

十五大曲，采诗合乐，虽然它的歌辞基本上产于汉魏，它的时代却应按其乐曲的演奏情况来确定。它们应当称作"魏晋大曲"。到王僧虔作《大明三年宴乐技录》的时代，即刘宋中叶，其辞已多不可歌，因此不能视作"刘宋大曲"。②

① 郭茂倩编：《乐府诗集》卷四十三，中华书局1979年，第635页。
② 王小盾：《论〈宋书·乐志〉所载十五大曲》，载《中国文化》1990年3期，第151页。

按"乐曲的演奏情况来确定"是一种非常合理的见解，因为曲辞虽然汉魏之际已经存在，但要配合大曲的音乐和舞蹈进行表演，其时间就必须略为后延，而这种后延又无论如何不会晚到"晋宋之际"，所以杨荫浏、丘琼荪、逯钦立等先生的观点都不如王说准确。此外，王文还指出了这批大曲得以成立的三个"主要条件"：

> 第一，是相和歌进到清商曲。即缺少严格乐律规定的不完全配乐的歌唱，接受平、清、瑟诸调式的节制，成为完全配乐的"歌弦"。第二，是南北方俗乐的汇聚。它使单一风格的乐器曲和歌曲，发展为多种风格、多种功能的器乐与歌乐的结合，亦即艳、曲、趋、乱的结合。第三，是专门俗乐机关的设立，即清商署的设立。它使大曲的制作和演奏有了人才条件、场所条件和其它物质条件。大曲产生于曹魏，便标志着中国第一批成熟的乐歌、依乐作辞的新型声辞关系，都产生或形成在这一时代。它代表着中国音乐史上的一个重要里程碑。①

以上所述，观点明晰，论证有据，可以称为十五大曲研究中的一项重要成果。换言之，曹魏时期（220—265年）实已具备十五大曲产生的一切条件，说它"成立在魏"是毫无问题的。但为什么又说它们"行于西晋"，也就是流行于西晋时期（265—316年）呢？对于这一点，王文没有给出任何合理解释，所以也是最需要补充和修正的地方；否则的话，十五大曲也有可能"成立在魏，且流行于曹魏"，如此一来"魏晋大曲"恐怕就要改称为"曹魏大曲"了。

要解决王文留下的疑问，最值得注意的就是所谓"清商署的设立"。② 因为这十五首大曲均为"清商三调"中的"瑟调曲"，而清商署则是古代朝廷设置，并用于管理、演奏清商乐的乐官机构，对十五首清商大曲流行所起之作用可谓不言而喻。根据笔者多年来对"古代乐官制度"的研究③发现，曹魏的清商署和西晋的清

① 王小盾：《论〈宋书·乐志〉所载十五大曲》，载《中国文化》1990年3期，第155页。
② 案，在王文中还提到："使大曲得以产生的历史条件，可以肯定是在曹魏时代成立的。其最重要的标志，乃是清商署的设立。……清商署的设立，意味着相和歌和清商三调等俗乐从鼓吹署中独立出来，有了专门的掌管。"（载《中国文化》1990年3期，第154页）
③ 案，笔者的博士学位论文《古代乐官与古代戏剧》（广东高等教育出版社2004年，2011年增订版）和博士后出站报告《先秦至两宋乐官制度研究》（广东人民出版社2009年）均为专门研究古代乐官制度之作，兹不赘。

商署在功能、性质等方面存在着不少差异，王文因未意识到这一点，所以才无法解释"行于曹魏"还是"行于西晋"的问题。

为此，我们必须对魏晋清商署的成立、发展及其性质、功能有所了解。据《三国志·齐王芳纪》注引《魏书》记载：

> （齐王芳）于陵云台曲中施帷，见九亲妇女，帝临宣曲观，呼（郭）怀、（袁）信使入帷共饮酒。怀、信等更行酒，妇女皆醉，戏侮无别。使保林李华、刘勋等与怀、信等戏，清商令令狐景呵华、勋曰："诸女，上左右人，各有官职，何以得尔？"①

由此可见，魏齐王芳（240—253 年）时已有"清商令"一职之设置，任者为令狐景。《三国志·齐王芳纪》注引《魏书》又载：

> 太后遭郃阳君丧，帝日在后园，倡优音乐自若，不数往定省。清商丞庞熙谏帝："皇太后至孝，今遭重忧，水浆不入口，陛下当数往宽慰，不可但在此作乐。"帝言："我自尔，谁能奈我何？"……每见九亲妇女有美色，或留以付清商。②

由此可见，当时又有"清商丞"一职，任者为庞熙。由于令、丞一般为中央政府署级机构的正职和副职，这就更加确切证明了曹魏齐王芳时已有"清商署"存在。此外，从令狐景口中的"先帝"一词看，此署可能在魏明帝（227—239）时期已经存在。这里还有一条佐证，据《晋书·五行志上》记载："魏明帝太和五年五月，清商殿灾。"③ 由此可见，至迟明帝太和中已有"清商殿"的建立；既然有新殿阁的建成，由此设置新的令、丞以管理其中的人员和音乐等事务，也是顺理成章的事情。

① 陈寿撰，裴松之注：《三国志》卷四，中华书局 1982 年，第 129—130 页。
② 陈寿撰，裴松之注：《三国志》卷四，第 130 页。
③ 房玄龄等撰：《晋书》卷二十七，中华书局 1974 年，第 803 页。

不过，细勘上面的几条引文可以发现，曹魏时期清商令、丞的职责以管理后庭人事为主，与专业性质的音乐表演之事关系似乎还不大，比如令狐景之呵斥李华、刘勋，就是出于管理的责任。至于署内女子的功能，更不是单纯的乐伎可比，例如令狐景说诸女是"上左右人，各有官职"，表明清商署所辖女子的性质属于"内官"，即与皇帝存在配偶关系者；正因此，齐王芳才会做出"九亲妇女有美色，或留以付清商"的举动，看重的是其"色"而非其"伎"；而"清商殿灾"一条，更说明清商署就设在后宫的重门深阁之内，署中之乐、奏乐之人又岂是一般人能够看得到的？

此外，《三国志·齐王芳纪》注引《魏书》中还记录了令狐景的另一件事情："帝常喜以弹弹人，以此患（令狐）景，弹景不避首目。景语帝曰：'先帝持门户急，今陛下日将妃后游戏无度，至乃共观倡优，裸袒为乱，不可令皇太后闻。景不爱死，为陛下计耳。'"① 引文中"持门户急"一语颇值得注意，它反映了令狐景的另一项重要职责是管理殿阁门户的安全，亦与乐事无关。总之，曹魏时的清商署虽与清商乐有密切联系，署内亦必有一批精通清商乐的女子，但其功能和性质还算不上是专业的、纯粹的乐官机构，后宫殿阁之乐亦不可能为外人所知。这种状况，势必阻碍了清商大曲的流行。

到了西晋司马氏时期，仍沿用魏制而设清商署，如《晋书·职官志》载："光禄勋，统武贲中郎将、羽林郎将、冗从仆射、羽林左监、五官左右中郎将、东园匠、太官、御府、守宫、黄门、掖庭、清商、华林园、暴室等令。"② 但此时清商署的性质和功能与曹魏时期相比却出现了显著区别，有《通典·乐一》所载为证：

（晋武帝泰始）九年，荀勖以杜夔所制律吕，校太乐、总章、鼓吹八音，与律吕乖错，依古尺作新律吕，以调声韵。律成，遂颁下太常，使太乐、总章、鼓吹、清商施用。荀勖遂典知乐事，启朝士解音者共掌之。③

① 陈寿撰，裴松之注：《三国志》卷四，第130页。
② 房玄龄等撰：《晋书》卷二十四，第736页。
③ 杜佑撰，王文锦等点校：《通典》卷一百四十一，中华书局1988年，第3598页。

这条记载清楚显示，西晋时期的乐官机构共有太乐、总章、鼓吹、清商四个。与前代相比，西晋清商署在音乐表演方面一定更为专业，所以才会出现荀勖"依古尺作新律吕"成功后，"遂颁下太常"使四乐署"施用"的做法。另外，西晋时四乐署的"乐事"由"朝士解音者共掌之"，表明清商大曲的演奏应已经普遍流行到社会的上层，其演奏范围肯定不再局限于后宫殿阁，而演奏者也不会限于只能"面圣"的内官了。

实际上，这种情况的出现应归功于西晋一朝对于乐官机构的改革，其时的改革力度可谓相当巨大，而且绝不限于清商一署。比如曹魏时期原隶军籍的鼓吹乐人，至此就统被划归太常辖下的鼓吹署，西晋也成为历史上第一个建立"鼓吹署"的朝代。① 鉴于这种背景，清商署能够成为专业乐署并进一步促成十五大曲的流行，就不足为奇了。当然，制定"新律吕"（即荀氏笛律）的荀勖之功劳也非常大，他对于曹魏以来流行的清商乐深有研究，故其律制可以"施用"于清商署中。他甚至编集了一部关于清商乐的《伎录》，后人一般称之为《荀氏录》，可惜该书已经亡佚了。

上述种种情况说明，曹魏时期成立的清商署经过晋人改造后，性质和功能有了较大的转变，已经成为一个比较纯粹、专业的乐官机构。这一乐官机构的出现，才真正具备了推动清商乐十五大曲广泛流行的"历史条件"。自此角度而言，十五大曲虽成立在魏，但其流行年代则应当限定在西晋时期，这是前人包括王文都未曾注意的。

二

清商署性质和功能的变更是清商乐十五大曲流行年代的有力"补证"之一，除此以外，尚有一些重要的历史事件和音乐作品可以作为佐证，比如著名的鲜卑族民歌《阿干之歌》及相关大曲的创作，还有受《阿干之歌》影响的《真人代歌》等。

① 参见拙文《汉唐鼓吹制度沿革考》（载《音乐研究》2009 年 5 期）所述，兹不赘。

所谓《阿干之歌》，或简称《阿干歌》，是鲜卑族慕容部的民歌，与吐谷浑族亦有密切关系。学界曾有不少文章对此曲作过探讨①，但均未专从"大曲"的角度出发，所以尚留有研究空间。先看两条史料：

> 后廆追思浑，作《阿干之歌》。鲜卑呼兄为"阿干"。廆子孙窃号，以此歌为辇后大曲。②

> 若洛廆追思吐谷浑，作《阿干歌》，徒河以兄为阿干也。子孙僭号，以此歌为辇后鼓吹大曲。③

引文中提到的"廆"指慕容廆，是徒河鲜卑的首领。《通鉴·晋纪八》将慕容廆称"大单于"的时间定为西晋永嘉元年（307）④，则其作《阿干之歌》约在此年略后，当在西晋的末年。及后，慕容廆之子慕容皝称"燕王"，时在东晋咸康三年（337）。⑤再后，慕容皝第二子慕容儁于东晋永和八年（352）出兵击灭冉闵，自称"燕皇帝"，初都蓟，后定都于邺，史称"前燕"。⑥如果引文中提到的"子孙僭号"是指慕容皝，则《阿干之歌》被改为"辇后鼓吹大曲"的时间约在东晋初；若指慕容儁，则要稍后一点，但也在东晋中期以前。

那么慕容廆所"追思"的"吐谷浑"又是什么人呢？原来，吐谷浑是徒河鲜卑慕容氏的支庶。西晋前期，鲜卑慕容氏的正支由慕容廆率领，开始向辽水东西移动，后来被称为"徒河鲜卑"。廆的庶兄慕容吐谷浑因与廆失和，遂在晋武帝太康六年（285）前后带领部落沿阴山山脉西行，度过陇坂，一度将帐幕安置在枹罕（今甘肃临夏）、西平（今青海西宁市）一带。⑦《阿干之歌》就是慕容廆追思离开

① 案，较重要者如阿尔丁夫的《关于慕容鲜卑〈阿干之歌〉的真伪及其他》（载《青海社会科学》1987年1期）、周建江的《关于〈阿干歌〉的若干问题》（载《青海师范大学学报（社科版）》1995年1期）、黎虎的《慕容鲜卑音乐论略》（载《中国史研究》2000年2期）等。
② 沈约撰：《宋书》卷九十六《鲜卑吐谷浑传》，中华书局1974年，第2370页。
③ 魏收撰：《魏书》卷一百一《吐谷浑传》，中华书局1974年，第2233页。
④ 司马光撰，胡三省注：《资治通鉴》卷八十六，中华书局1956年，第2735页。
⑤ 司马光撰，胡三省注：《资治通鉴》卷九十五，第3013页。
⑥ 房玄龄等撰：《晋书》卷一百一十《载记第十·慕容儁》，第2831—2834页。
⑦ 参见王仲荦《魏晋南北朝史》八章四节所述，上海人民出版社2003年，第640—641页。

本部的吐谷浑而作，阿干即阿步干，鲜卑语"兄长"的意思，而廆的子孙又将这一民族歌曲改编成"辇后鼓吹大曲"。

"辇后大曲"和"鼓吹大曲"是引文中最值得注意的地方，如前所述，大曲是一种颇为复杂的音乐表演形式，在慕容鲜卑这种文化相对落后的部落中产生的可能性极小，所以只能是鲜卑人从文化相对进步的晋人手中得到，并进一步改编本族的《阿干之歌》而成。另据《晋书·乐志》记载：

> 永嘉之乱，伶官既减，曲台宣榭，咸变涔莱。虽复《象舞》歌工，自胡归晋，至于孤竹之管，云和之瑟，空桑之琴，泗滨之磬，其能备者，百不一焉。①

由此可见，在经历西晋末年的大动乱后，东晋初期乐官、乐器亡散非常严重，不太可能产生新的、复杂的音乐表演形式，也不太可能给鲜卑慕容氏提供什么艺术借鉴。所以我们仍然要将焦点聚集在西晋，据《魏书·乐志》记载：

> 永嘉已下，海内分崩，伶官乐器，皆为刘聪、石勒所获，慕容儁平冉闵，遂克之。王猛平邺，入于关右。苻坚既败，长安纷扰，慕容永之东也，礼乐器用多归长子，及（慕容）垂平永，并入中山。②

这条史料很清楚表明，对慕容鲜卑音乐有重大影响的主要是"西晋"的"伶官乐器"。由于晋末永嘉之乱，这批"伶官乐器"初为刘、石所得，继而因慕容儁平冉闵，又抢得了这批艺术财富，其后除一度被前秦苻氏掠得外，主要就保存在鲜卑慕容氏所建立的各个政权之中。由此不难推断，前燕的"辇后鼓吹大曲"当是借镜西晋乐官所奏清商大曲而产生的一种比较复杂的艺术形式。而这也成为《宋书·乐志》十五大曲流行于西晋时期的一个佐证。

《阿干之歌》被改编成大曲不但佐证了十五大曲在西晋的流行，而且也牵连到另一首著名的鲜卑族民歌，即北魏的《真人代歌》，巧合的是，此歌也以"大曲"

① 房玄龄等撰：《晋书》卷二十二，第677页。
② 魏收撰：《魏书》卷一百九，第2827页。

形式呈现。据《魏书·乐志》载北魏太祖道武帝（386—409 年）时事云：

> 掖庭中歌《真人代歌》，上叙祖宗开基所由，下及君臣废兴之迹，凡一百五十章，昏晨歌之，时与丝竹合奏。①

由此可见，《真人代歌》是北魏初期有关拓跋部的一首史诗式的作品。说它采用了大曲的形式，则有以下理由：其一，此曲凡"一百五十章"，须"昏晨歌之"，恐怕一两天也唱不完，所以其曲辞必定有很多"解"，这与《宋书·乐志》十五大曲每曲均分若干"解"的情况相类似。② 其二，《真人代歌》是"丝竹合奏"的表演形式，与"丝竹更相和"的清商大曲表演也颇为相似。③ 当然，说《真人代歌》是大曲，还有其他一些参考证据，而且与鲜卑慕容部的《阿干之歌》有着密切联系，据《旧唐书·音乐志》记载：

> 《北狄乐》，其可知者鲜卑、吐谷浑、部落稽三国，皆马上乐也。鼓吹本军旅之音，马上奏之，故自汉以来，《北狄乐》总归鼓吹署。后魏乐府始有北歌，即《魏史》所谓《真人代歌》是也。代都时，命掖庭宫女晨夕歌之。周、隋世，与西凉乐杂奏。今存者五十三章，其名可解者六章：《慕容可汗》《吐谷浑》《部落稽》《钜鹿公主》《白净王》《太子企喻》也。其不可解者，咸多"可汗"之辞。……吐谷浑又慕容别种，知此歌是燕、魏之际鲜卑歌，歌辞虏音，竟不可晓。④

由此可见，《真人代歌》属于"鼓吹乐"的范畴。前文已述，慕容氏改编《阿干之歌》为"辇后鼓吹大曲"，恰好也在鼓吹乐的范畴内，可见二者表演形式的相近。

① 魏收撰：《魏书》卷一百九，第 2828 页。
② 案，"章"就是"解"，南朝王僧虔说："古曰章，今曰解，解有多、少。……是以作诗有丰约，制解有多少。"（《乐府诗集》卷二十六，第 376 页引）
③ 案，《乐府诗集·相和歌辞一》的"解题"称："《宋书·乐志》曰：'相和，汉旧曲也，丝竹更相和，执节者歌。'……其后晋荀勖又采旧辞施用于世，谓之'清商三调歌诗'。"（卷二十六，第 376 页）
④ 刘昫等撰：《旧唐书》卷二十九，中华书局 1975 年，第 1071—1072 页。

另外，在唐代仍然保存的《真人代歌》"五十三章"中，赫然有《吐谷浑》的名目，此《吐谷浑》应即《阿干之歌》，因为崔鸿《十六国春秋·前燕录》曾记载："庞以孔怀之思，作《吐谷浑阿干歌》。"① 由此可见，《吐谷浑》其实是《阿干之歌》的别称。据此可以推断，《真人代歌》应是包括了《阿干之歌》在内的结构更为庞大的"鼓吹大曲"。

由于北魏拓跋氏也是鲜卑族的一支，与吐谷浑有亲缘关系，所以在其民族史诗中加入吐谷浑的史事，本不足为奇。而这一加入，则反映出《阿干之歌》荤后大曲的形式在一定程度上曾影响过《真人代歌》的创作。不过，更重要的影响还不止于此，据《魏书·乐志》记载：

> 自始祖内和魏晋，二代更致音伎；穆帝为代王，愍帝又进以乐物；金石之器虽有未周，而弦管具矣。逮太祖（即道武帝）定中山，获其乐悬，既初拨乱，未遑创改，因时所行而用之。②

引文的前面六句尤其值得注意，所谓"始祖"即拓跋力微，"二代"则指魏晋两朝。据《魏书·序纪》记载：

> 四十二年，（始祖）遣子文帝如魏，且观风土。魏景元二年也。
> 文皇帝讳沙漠汗，以国太子留洛阳，为魏宾之冠。聘问交市，往来不绝，魏人奉遗金帛缯絮，岁以万计。……魏晋禅代，和好仍密。……五十六年，帝复如晋，其年冬，还国。晋遗帝锦、罽、缯、采、绵、绢、诸物，咸出丰厚，车牛百乘。③

自上引可知，拓跋力微、沙漠汗与曹魏、西晋的关系都比较融洽，所以得到过魏晋

① 李昉等撰：《太平御览》卷五百七十《乐部八·歌一》引，收入《文渊阁四库全书》898册，台湾商务印书馆1986年，第323页。
② 魏收撰：《魏书》卷一百九，第2827页。
③ 魏收撰：《魏书》卷一，第4页。

两朝很多馈赠；据此又可知，"二代更致"拓跋氏"音伎"的记载是可信的；这也足以说明，代魏的音乐很早就受到了魏晋乐舞艺术的直接影响。不过，曹魏时期所致音伎中不太可能包括清商署内演奏清商大曲的内官女乐，这种当时只供皇族享受的东西不会随便赐给一个尚不甚起眼的部落。但到了"穆帝"拓跋猗卢为"代王"时，西晋"愍帝（313—316年）又进以乐物"，于是代国"弦管具矣"。① 这在代魏音乐发展史上是更加重要的一件事，因为弦管即丝竹，而《真人代歌》正好采用了"丝竹合奏"的表演形式。有理由相信，《真人代歌》主要是在西晋末年愍帝所致音伎、乐物的影响下，再结合《阿干之歌》等音乐形态而创作出来的"大曲"。由于当时清商大曲已在西晋宫廷和社会上广泛流行，所以也成了朝廷馈赠的佳品，但这一切在曹魏时期是难以发生的。

代魏乐舞受西晋音伎、乐物影响很深，还可以举出一些例子，如《魏书·乐志》载北魏道武帝天兴六年（403）冬的诏书有云：

> 诏太乐、总章、鼓吹增修杂伎，造五兵、角抵、麒麟、凤凰、仙人、长蛇、白象、白虎及诸畏兽、鱼龙、辟邪、鹿马仙车、高絙百尺、长趫、缘橦、跳丸、五案以备百戏。大飨设之于殿庭，如汉晋之旧也。太宗初，又增修之，撰合大曲，更为钟鼓之节。②

引文中提到"如汉晋之旧也"，既然汉晋并称，可见此晋是西晋而非东晋。而"太宗初，又增修之，撰合大曲，更为钟鼓之节"一句当然更加重要，一则它说明北魏早期确有"大曲"形式的存在，《真人代歌》之属大曲必与事实相去不远；二则它紧接"汉晋之旧"而言，表明北魏大曲在西晋音伎、弦管影响下"撰合"而成的可能性极大；三则这种大曲又合于"钟鼓之节"，这显然是在道武帝"定中山"并得到西晋"乐悬"（见前引《魏书·乐志》）以后才有可能出现的，西晋伶官乐器的重要性再一次被凸显。

① 案，据《魏书·序纪》称："（穆帝）八年（315），晋愍帝进帝（猗卢）为代王，置官属，食代、常山二郡。"（卷一，第9页）则西晋"乐物"之进，当在是年。
② 魏收撰：《魏书》卷一百九《乐志》，第2828页。

以上各种情况说明，无论慕容鲜卑的《阿干之歌》辇后鼓吹大曲，抑或拓跋鲜卑史诗式的《真人代歌》，都属于大曲表演形式，而且都是在西晋大曲、音伎、乐物等的影响下产生的，它们为《宋书·乐志》十五大曲流行于西晋时期提供了两个重要佐证。亦复因此，这两首民族歌曲在古代文学史、音乐史、交通史上的价值也再次获得了肯定。

小　结

通过以上所述可知，《宋书·乐志》所载十五大曲的产生和流行年代，学界主要有三种说法，本文倾向于王小盾先生所提出的"成立在魏，而行于西晋"说。但在十五大曲"流行年代"的问题上，王氏却没有作出合理解释，所以有必要作更加深入的探讨。通过对曹魏和西晋两朝清商署的设置、性质和功能的比较发现，西晋清商署是一个更为专业、更为纯粹的乐官机构，对于清商瑟调十五大曲在朝廷上和社会上的流行显然有更大的推动作用，所以将这批大曲的流行年代定在西晋而非曹魏会更加合理。

为了进一步证明上述说法，本文还提供了鲜卑慕容氏的《阿干之歌》和鲜卑拓跋氏的《真人代歌》作为佐证。从历史记载、体式结构和艺术特点分析，这两首歌曲都与西晋大曲存在密切联系，因为用于追思吐谷浑的《阿干之歌》后来被改编成为"辇后鼓吹大曲"，用于纪述先人丰功伟绩的史诗式作品《真人代歌》也是一种分有多解、丝竹相和的大曲。再从二曲的产生年代，以及西晋乐器、伶官的流传情况来看，二曲显然是在西晋大曲、音伎、乐物等影响下产生的，这就反过来说明了十五大曲在西晋时代确实颇为流行。

以上探讨的意义尚不仅仅局限于魏晋大曲和清商乐研究的范围。一般来说，魏晋大曲和唐代大曲是古代大曲发展史上的两个高峰，但两者之间有何联系，目前尚未理清，因为时间相隔较远，能够提供其联系之证据少之又少。但通过《阿干之歌》和《真人代歌》的探讨，我们还是看到了从十五大曲发展为唐大曲的部分过程和脉络。因据前引《旧唐书·音乐志》可知，《阿干之歌》和《真人代歌》其实

均流传到唐代的鼓吹署，即使这种"北狄乐"的歌辞不可晓，但其音乐演奏形式却含有魏晋大曲的诸多因素，这种形式足以对唐大曲产生影响。当然，这一问题过于复杂，只能另文再述了。

杂 论 编

清商部乐制度考

据史籍记载，隋开皇七部乐中置有《清商伎》一部，隋大业九部乐中复有《清乐》部；其后，唐武德九部乐和唐贞观十部乐中都包括了《清商》部。因此，隋唐时期的清商乐主要是以"部乐"的形式呈现于宫廷宴乐表演之中的。① 清商部乐制度的起源、形成和发展，既反映了清商乐自身发展的情况，也反映出古代音乐发展的某些共性，因而是音乐史、乐府诗歌史上一个值得考述的问题。此前虽有台湾地区的沈冬先生撰文研究，但并非单纯从清商乐的角度展开讨论，而且忽视了一些关键性的史料，其余各种古代音乐史、古代文学史著作对此亦语焉不详，故颇有补充的必要。

一

据《隋书·音乐志》记载，开皇（581—600 年）初，隋文帝置七部乐，"一曰《国伎》，二曰《清商伎》，三曰《高丽伎》，四曰《天竺伎》，五曰《安国伎》，六曰《龟兹伎》，七曰《文康伎》。"② 至大业（605—618 年）中，隋炀帝又定"《清

① 案，隋唐时期的七部乐、九部乐、十部乐等，主要用于宫廷宴会场合演出，所以通常又被称为"宴乐部伎"。
② 魏徵等撰：《隋书》卷十五，中华书局 1974 年，第 376—377 页。

乐》《西凉》《龟兹》《天竺》《康国》《疏勒》《安国》《高丽》《礼毕》"① 为九部乐，其中《清乐》部的具体情况如下：

> 《清乐》其始即《清商三调》是也，并汉来旧曲。乐器形制，并歌章古辞，与魏三祖所作者，皆被于史籍。属晋朝迁播，夷羯窃据，其音分散。苻永固平张氏，始于凉州得之。宋武平关中，因而入南，不复存于内地。及平陈后获之。高祖听之，善其节奏，曰："此华夏正声也。昔因永嘉，流于江外，我受天明命，今复会同。虽赏逐时迁，而古致犹在。可以此为本，微更损益，去其哀怨，考而补之。以新定吕律，更造乐器。"其歌曲有《阳伴》，舞曲有《明君》《并契》。其乐器有钟、磬、琴、瑟、击琴、琵琶、箜篌、筑、筝、节鼓、笙、笛、箫、篪、埙等十五种，为一部。工二十五人。②

从这则记载看，大业时期的《清乐》独立"为一部"，所以它主要是以"部乐"形式呈现出来的。那么部乐具体指的是什么，它具有怎样的艺术特征和组织形式呢？不妨结合《天竺》《高丽》和《礼毕》三种部乐的记载予以说明：

> 《天竺》者，起自张重华据有凉州，重四译来贡男伎，《天竺》即其乐焉。歌曲有《沙石疆》，舞曲有《天曲》。乐器有凤首箜篌、琵琶、五弦、笛、铜鼓、毛员鼓、都昙鼓、铜拔、贝等九种，为一部。工十二人。
>
> 《高丽》，歌曲有《芝栖》，舞曲有《歌芝栖》。乐器有弹筝、卧箜篌、竖箜篌、琵琶、五弦、笛、笙、箫、小筚篥、桃皮筚篥、腰鼓、齐鼓、担鼓、贝等十四种，为一部。工十八人。
>
> 《礼毕》者，本出自晋太尉庾亮家。亮卒，其伎追思亮，因假为其面，执翳以舞，象其容，取其谥以号之，谓之为《文康乐》。每奏《九部乐》终则陈之，故以礼毕为名。其行曲有《单交路》，舞曲有《散花》。乐器有笛、笙、

① 魏徵等撰：《隋书》卷十五，中华书局1974年，第377页。
② 魏徵等撰：《隋书》卷十五，第377—378页。

箫、篪、铃槃、鞞、腰鼓等七种，三悬，为一部。工二十二人。①

不难看出，所谓"部乐"，其实是一种较为固定的音乐组织形态。首先，它配备了相对固定的乐工人数，有的部乐用十余人，有的用二十余人；其次，它有相对固定的演出曲目，一般包括歌曲和舞曲两种类型；再次，它有相对固定的伴奏乐器，或用数种，或用十数种；此外，它还应用于比较固定的演出场合，在隋代主要是用于宫廷宴会当中，其后唐代亦然；当然，它所表演的乐曲也各具主题和艺术风格，比如清商部乐以表演清商乐曲为主，高丽部乐则以演奏高丽传入的音乐为主。

至此不禁要问，这种具有鲜明艺术特点的清商部乐制度是从何发展而来的呢？要弄清楚这个问题，首先需要知道"部乐"最早在什么时候出现，并以怎样的形式出现。对此，台湾学者沈冬先生《文物千官会，夷音九部陈——"乐部"考》一文提供了颇有启发的见解：

《通典》卷一四六曰："散乐，非部伍之声，俳优歌舞杂奏。"由此可见，所谓"散乐"，其业不在官府，内容为百戏杂伎，是一些各自独立的零散表演项目，如鱼龙蔓衍，跳丸走索，都卢寻橦之类。以此而论，"乐部"应就是"其业在官"的"部伍之声"了。

……

音乐本是趣味天然，不受拘检的艺术，"部"则是行伍规矩，井然有序的类分，两者应是毫无交集的，为什么实际上却是千丝万缕、交涉甚深的关系？

史料显示，这两者的脉息互通始于南北朝，关键则在于音乐中的鼓吹仪仗。②

沈氏的推论约可分为两步：第一步，证明部乐是"业在官府"的"部伍之声"。笔者以为，这一步的推论大致上合理，但古代散乐也有称"部"的，而且不见得其业

① 魏徵等撰：《隋书》卷十五《音乐志下》，第379—380页。
② 沈冬：《文物千官会，夷音九部陈——"乐部"考》，收入《唐代乐舞新论》，北京大学出版社2004年，第24—25、27页。

不在官府，比如崔令钦《教坊记序》就说："玄宗之在藩邸，有散乐一部，戢定妖氛，颇藉其力。"① 所以沈氏的某些表述明显还有值得商榷的地方。第二步，在部乐为部伍之声的基础上，沈氏进而推断部乐渊源于南北朝时期的"鼓吹仪仗"之乐。笔者认为，这一步的推论也有合理成分，因为部乐说白了就是"部伍"加上"音乐"，而最初具有部伍规矩的音乐正是鼓吹乐。不过，沈氏对于鼓吹的历史似乎不甚了解，也明显忽视了一些关键史料，从而认为部乐"始于南北朝"，这与事实相去较远。

据笔者所知，"部伍"加上"音乐"的"部乐形态"确实起源于鼓吹乐，但比沈氏所说的南北朝要早得多，那是西汉武帝时期的事情。据《西京杂记》载：

> 汉朝舆驾祠甘泉、汾阴，备千乘万骑。太仆执辔，大将军陪乘，名为大驾。……黄门前部鼓吹，左右各一部，十三人，驾四。②

上引提到了"祠甘泉、汾阴"，书中此引文的前后又均言武帝元光（前134—前129）年间事，可见大驾之使用"黄门前部鼓吹"在西汉武帝时已有之。值得注意的是，这种鼓吹乐赫然已被称为"部"了。如果嫌《西京杂记》为小说家言，且漏载后部鼓吹的情况，则尚有其他佐证，据《汉书·史丹传》载：

> 建昭之后，元帝被疾，不亲政事，留好音乐。或置鼙鼓殿下，天子自临轩槛上，隤铜丸以擿鼓，声中严鼓之节。后宫及左右习知音者莫能为，而定陶王亦能之，上数称其材。（史）丹进曰："凡所谓材者，敏而好学，温故知新，皇太子是也。若乃器人于丝竹鼓鼙之间，则是陈惠、李微高于匡衡，可相国也。"③

对引文中提及的陈惠、李微二人，后汉服虔注《汉书》时指出："二人皆黄门鼓吹

① 崔令钦撰，罗济平校点：《教坊记》，辽宁教育出版社1998年，第1页。
② 葛洪著：《西京杂记》卷五，上海古籍出版社1991年，第20—21页。
③ 班固撰，颜师古注：《汉书》卷八十二，中华书局1982年，第3376页。

也。"① 建昭当公元前 38 年—前 34 年，可证至迟西汉中后期必已有黄门鼓吹的存在。此外还有卫宏《汉官旧仪》（卷上）所载为证：

> 冗从吏仆射，出则骑从夹乘舆，车居则宿卫，直守省中门户。（孙星衍按：《续汉书百官志》"中黄门冗从仆射一人，六百石"，此句首疑脱"中黄门"三字，"吏"字疑亦衍文）②

> 黄门令，领黄门谒者。骑吹曰冗从，仆射一人，领髦头。③

据前人的观点，《汉官旧仪》为汉人卫宏所撰，多载西京杂事④，其史料的可信程度比较高。引文提到的"骑吹"，由"中黄门冗从仆射"和"黄门令"所领，自然可以称为"黄门骑吹"，实际上属于黄门鼓吹中的一个类别。⑤ 因此，通过《西京杂记》《汉书·史丹传》《汉官旧仪》等史料的记载，可以得出几点初步的结论：其一，西汉时期肯定已有黄门鼓吹的存在。其二，西汉黄门鼓吹的主要职能是为皇帝舆驾仪仗服务，多以骑吹的形式出现，符合前述的"行伍规矩"之制。其三，黄门鼓吹在西汉时期已有"部"的称呼，而且在组织形态上区分为前部、后部，每部亦有固定的人数。因此，沈冬先生有关乐部形成时间的说法多与历史事实相违拗。

二

西汉的前部、后部黄门鼓吹是目前所能见到的最早的"部乐"形态史料，它证明把部乐制度推源于鼓吹乐这一说法的合理性。在此基础上，就可以进而考述清商

① 班固撰，颜师古注：《汉书》卷八十二，第 3376 页。
② 孙星衍等辑，周天游点校：《汉官六种》，中华书局 1990 年，第 31—32 页。
③ 孙星衍等辑，周天游点校：《汉官六种》，第 33 页。
④ 永瑢等撰：《四库全书总目提要》卷八十二，中华书局 1965 年，第 701 页。
⑤ 案，晋人孙毓《东宫鼓吹议》说："鼓吹者，盖古之军声，振旅献捷之乐也。施于时事，不常用。后因以为制，用之朝会焉，用之道路焉。"（虞世南《北堂书钞》卷一百八引，中国书店 1989 年，第 414 页）据此，汉黄门鼓吹大致可以分为仪从宿卫功能的"黄门骑吹"和殿庭表演功能的"黄门倡乐"两种。

部乐是如何一步步发展起来的。据《宋书·乐志三》记载：

> 《相和》，汉旧歌也。丝竹更相和，执节者歌。本一部，魏明帝分为二，更递夜宿。本十七曲，朱生、宋识、列和等复合之为十三曲。①

学界一般认为，汉《相和》曲乃魏晋清商旧乐的渊源所在，魏晋"清商三调"（清商正声）也包括在"相和五调伎"之中②，所以不妨把上引这则史料看作清商部乐的最早期记录之一。另外，《晋书·乐志下》的记载也有助于了解魏晋时期"相和部乐"的大致情形：

> 魏晋之世，有孙氏善弘旧曲，宋识善击节唱和，陈左善清歌，列和善吹笛，郝索善弹筝，朱生善琵琶，尤发新声。故傅玄著书曰："人若钦所闻而忽所见，不亦惑乎。设此六人生于上世，越古今而无俪，何但夔牙同契哉。"按此说，则自兹以后，皆孙朱等之遗则也。③

从前引《宋书·乐志三》可知，朱生、宋识、列和等都是《相和》"十七曲"的改革者，所以《晋书·乐志》所说的"新声"显然就是指改革之后的《相和》"十三曲"。据此不难推断，魏晋时期相和部乐的组织形式已开始成型，因为它被人称之为"部"（本一部，魏明帝分为二）；"一部"里面有固定的乐器，如节、笛、筝、琵琶等；又有固定的乐曲——原本包括"十七曲"，其后"复合之为十三曲"；还有相对固定的乐人，即孙氏、宋识、陈左、列和、郝索、朱生等人，也可能尚有其他一些次要的人物。

可以说，魏晋的相和部乐和隋代的清商部乐已有不少相似之处，问题是它与最早的部乐形式黄门鼓吹存在联系吗？回答是肯定的。王运熙先生《说黄门鼓吹乐》

① 沈约撰：《宋书》卷二十一，中华书局1974年，第603页。
② 案，如宋人郭茂倩就说："后魏孝文、宣武，用师淮汉，收其所获南音，谓之清商乐，相和诸曲，亦皆在焉。所谓清商正声，相和五调伎也。"（郭茂倩编《乐府诗集》卷二十六，中华书局1979年，第376页）
③ 房玄龄等撰：《晋书》卷二十三，中华书局1974年，第716页。

一文曾经指出:"汉代的黄门鼓吹乐,……包括了相和歌和杂舞曲,其中尤以相和歌为首要部门。"① 王氏文中提供了不少证据,所以其结论大体上可以信从。既然存在这样的联系,那么黄门鼓吹部乐影响到相和部乐的组织形式,就是顺理成章的事情了。可惜的是,现存古籍中没有这种影响的细节记录留下来,所以暂时只能考证到这个程度。

前引《隋书·音乐志》提到,晋末永嘉乱后,魏晋清商旧乐亡散,直至东晋末年刘裕平关中,这些乐曲始复归南朝所有;继而则和吴歌、西曲结合,产生出后世所谓的"南朝清商新声";与此同时,相和部乐的形式也得以保持,据《宋书·隐逸传》记载:

> (戴颙)为义季鼓琴,并新声变曲,其三调《游弦》《广陵》《止息》之流,皆与世异。太祖(宋文帝)每欲见之,……以其好音,长给正声伎一部。颙合《何尝》《白鹄》二声以为一调,号为清旷。②

值得注意的是引文提到的"正声伎一部",表明这也是一种部乐。而所谓"正声伎",实际上包括了《相和》曲以及从《相和》曲中直接产生出来的"魏晋清商三调",这有《南齐书·萧惠基传》所载为证:

> 自宋大明以来,声伎所尚,多郑卫淫俗,雅乐正声,鲜有好者。惠基解音律,尤好魏三祖曲及《相和歌》,每奏,辄赏悦不能已。③

由此可见,宋齐时人即以曹魏三祖的清商三调曲及《相和歌》为"雅乐正声";这就说明,刘宋时期的"正声伎"部乐制度是直接继承魏晋"相和部乐"发展而来的。至南齐时期,部乐制度又得到了进一步发展,先看两条相关史料:

① 王运熙著:《乐府诗述论(增补本)》,上海古籍出版社2006年,第228页。
② 沈约撰:《宋书》卷九十三,第2277页。
③ 萧子显撰:《南齐书》卷四十六,中华书局1972年,第811页。

在世祖丧，哭泣竟，入后宫，尝列胡妓二部夹阁迎奏。①

（东昏侯）设部伍羽仪，复有数部，皆奏鼓吹、羌胡伎、鼓角横吹。②

南齐多承宋制，清商三调正声伎肯定还会保留；但部乐的形式已不止一种，又多出了鼓吹、羌胡、鼓角横吹等"数部"，甚至在"羌胡部妓"下面可再细划分为"二部"，这是前代未曾有过的。这种部乐林立甚至部下分部的局面，正好说明部乐制度在南齐时期有了较大的发展。此态势到了南朝萧梁时期仍在继续，据《南史·徐勉传》记载："普通末，（梁）武帝自算择后宫吴声、西曲女伎各一部，并华少，赉勉。"③ 由此可见，原本属于民间歌谣性质的吴声、西曲这时候也已发展成宫廷的"部伍之声"了。

如前所述，魏晋清商三调属于中原清商旧乐，南朝吴声、西曲属于清商新声，都划入清商乐的范畴；至此，我们大可以直接使用"清商部乐"的称呼以替代"相和部乐"，而其下至少又可以细分为正声部伎（原相和部乐）、吴声部伎、西曲部伎等不同的类型。虽然我们可以把这种"部下又分小部"的制度追溯到汉代黄门鼓吹乐和魏晋相和曲，但黄门鼓吹分为前、后二部，是出于队伍编排的需要，相和曲分为二部，则是出于更递夜宿（轮值）的需要，所以分部情况没有齐、梁时期的部乐复杂。

不妨再看看吴声部乐和西曲部乐的一些具体特点，以便更好理解这种"部下又分小部"的原因所在。《乐府诗集·清商曲辞》中录有《吴声歌曲》三卷，曲前"解题"有云：

《晋书·乐志》曰："吴歌杂曲，并出江南。东晋已来，稍有增广。其始皆徒歌，既而被之弦管。盖自永嘉渡江之后，下及梁陈，咸都建业，吴声歌曲起于此也。"《古今乐录》曰："吴声歌旧器有篪、箜篌、琵琶，今有笙、筝。其曲有《命啸》《吴声》《游曲》《半折》《六变》《八解》。……又有《七日

① 萧子显撰：《南齐书》卷四《郁林王纪》，第73页。
② 萧子显撰：《南齐书》卷七《东昏侯纪》，第103页。
③ 李延寿撰：《南史》卷六十，中华书局1975年，第1485页。

夜》《女歌》《长史变》《黄鹄》《碧玉》《桃叶》《长乐佳》《欢好》《懊恼》《读曲》，亦皆吴声歌曲也。"①

此外，《乐府诗集·清商曲辞》还录有《西曲歌》两卷，曲前"解题"有云：

《古今乐录》曰："西曲歌有……三十四曲。《石城乐》《乌夜啼》《莫愁乐》《估客乐》《襄阳乐》《三洲》《襄阳蹋铜蹄》《采桑度》《江陵乐》《青骢白马》《共戏乐》《安东平》《那呵滩》《孟珠》《翳乐》《寿阳乐》并舞曲。《青阳度》《女儿子》《来罗》《夜黄》《夜度娘》《长松标》《双行缠》《黄督》《黄缨》《平西乐》《攀杨枝》《寻阳乐》《白附鸠》《拔蒲》《作蚕丝》并倚歌。《孟珠》《翳乐》亦倚歌。按西曲歌出于荆、郢、樊、邓之间，而其声节送和与吴歌亦异，故依其方俗而谓之西曲云。"②

比较上引两条材料可知，起于建业的吴声和出于荆樊的西曲虽同属"南朝清商新声"范畴，但在渊源、乐器、乐曲、流传地域、表演形态、音乐风格等多个方面都存在较为明显的差别，所以将它们分别部居是较为合理的做法。而作为魏晋中原旧乐的清商正声伎，与这批南朝新声的差别就更大了，根本不可能列在同"一部"内演奏，所以必然也要独立成部。约而言之，齐梁时期的清商部乐制度仍在不断发展之中，部下再分小部是一个较为明显的标志，同时也可视为某类型音乐发展成熟的标志之一。

到了陈朝，由于陈后主的喜好，又出现了一大批清商新声，那么清商部乐的情况又如何呢？据《陈书》卷七《张贵妃传》：

至德二年，乃于光照殿前起临春、结绮、望仙三阁。阁高数丈，并数十间，其窗牖、壁带、悬楣、栏槛之类，并以沉檀香木为之，又饰以金玉，间以珠翠。……后主自居临春阁，张贵妃居结绮阁，龚、孔二贵嫔居望仙阁，并复

① 郭茂倩编：《乐府诗集》卷四十四，第639—640页。案，原文标点错误较多，径改。
② 郭茂倩编：《乐府诗集》卷四十七，第688—689页。

> 道交相往来。……后主每引宾客对贵妃等游宴，则使诸贵人及女学士与狎客共赋新诗，互相赠答，采其尤艳丽者以为曲词，被以新声，选宫女有容色者以千百数，令习而歌之，分部迭进，持以相乐。其曲有《玉树后庭花》《临春乐》等，大指所归，皆美张贵妃、孔贵嫔之容色也。①

不难看出，《玉树后庭花》《临春乐》这类"尤为艳丽""被以新声"的曲目断属南朝清商新声无疑，当时数量肯定不少，所以史书才会在"《玉树后庭花》《临春乐》"后面用了一个"等"字。当它们在宫廷"游宴"场合表演时，采取了"分部迭进，持以相乐"的形式。这就足以说明，陈朝清商乐新声也根据乐曲的不同类型，而分成多个小部进行演出，完全可以视为齐梁时期清商乐"部下又分小部"制度的延续和发展。

三

以上探讨了东汉、魏晋以至南朝四代清商部乐发展的大致情况，接下来继续探讨北朝以至隋唐时期的情况。如《隋书·音乐志》所述，刘裕北伐将清商旧乐统统带回南朝，所以北魏初年是没有清商乐的，及至孝文帝和宣武帝与南朝齐、梁发生战争，始掠得这种音乐，有《魏书·乐志》所载为据：

> 初，高祖讨淮、汉，世宗定寿春，收其声伎。江左所传中原旧曲《明君》《圣主》《公莫》《白鸠》之属，及江南吴歌、荆楚四［西］声，总谓《清商》。至于殿庭飨宴兼奏之。其圆丘、方泽、上辛、地祇、五郊、四时拜庙、三元、冬至、社稷、马射、籍田，乐人之数，各有差等。②

不过，北魏后期虽然掠得了南朝的清商乐，却并未设立清商官署，也没有关于清商

① 姚思廉撰：《陈书》卷七，中华书局1972年，第131—132页。
② 魏收撰：《魏书》卷一百九，中华书局1974年，第2843页。

部乐的记载。因此，北朝清商部乐的出现实始于北齐，据《隋书·百官志》载：

> 中书省，管司王言，及司进御之音乐。监、令各一人，侍郎四人。并司伶官西凉部直长、伶官西凉四部、伶官龟兹四部、伶官清商部直长、伶官清商四部。
>
> 太常，掌陵庙群祀、礼乐仪制。……太乐兼领清商部丞（原案：掌清商音乐等事），鼓吹兼领黄户局丞（原案：掌供乐人衣服）。
>
> 典书坊，庶子四人，舍人二十八人。……并统伶官西凉二部、伶官清商二部。①

由此可见，北齐开始在中书省、典书坊及太常辖下设置清商官署，其中尤为值得注意的是"伶官清商四部"和"伶官清商二部"，这是清商部乐之下又设小部的证据。但与南朝的分部方式显然不太一样，那么北齐的清商四部具体是指哪四部呢？自来无人提及，但参考前引《魏书·乐志》的记载则可大致识别此四部为：中原旧曲一部，杂舞曲一部，吴声一部，西曲一部。② 如《明君》《圣主》等，即属于中原旧曲；《公莫》《白鸠》等，即属于杂舞曲；吴声、西曲各为一部，则是仿梁朝之制。至于典书坊"伶官清商二部"，那是东宫官属。由于太子不及皇帝尊贵，所以只能享用四部中的"二部"。

到了北周时期，也有部乐制度的存在，如史书记载的"西凉女乐一部"之类③，但其开始的时候并没有清商部乐，因据《通典·乐六》记载：

> 初，张重华时，天竺重译致乐伎，后其国王子为沙门来游中土，又得传其

① 魏徵等撰：《隋书》卷二十七，第754、755、760页。
② 案，北朝清商乐分部的情况与南朝不同，主要原因是北朝人对清商乐概念的理解与南朝人有所区别，详本稿《作为历史概念的清商乐》一文所述，兹不赘。
③ 案，据《北史·窦荣定传》记载："遇尉迟迥初平，朝廷颇以山东为意，拜荣定为洛州总管以镇之。前后赐缣四千匹，西凉女乐一部。及受禅，来朝，赐马三百匹、部曲八十户遣之。"（李延寿《北史》卷六十一，中华书局1974年，第2177页）窦荣定之拜洛州总管在隋文帝受禅之前，故其所受的"西凉女乐"乃北周的部乐。

方伎。宋代得高丽、百济伎。魏平冯跋，亦得之而未具。周师灭齐，二国献其乐，合《西凉乐》，凡七部，通谓之国伎。①

由此可见，在北周灭掉北齐以后，曾有过七部乐的制度。据史学家王仲荦先生考证，北周的七部"国伎"是指西凉乐、龟兹乐、疏勒乐、安国乐、康国乐、天竺乐和高丽乐②，明显是隋朝七部乐的先声，但没有清商部乐在内。前揭沈冬先生的文章曾指出：

> 要追究隋唐燕乐乐部的渊源，北齐时代的"清商部""西凉部"自然是导夫先路，有其不可忽视的重要性，但如果推求和隋唐燕乐乐部一脉相承的直系血脉之亲，则除北周之外，别无其他答案。③

沈氏这一设想有一定道理，但如果和北周七部乐的情况结合一起考察，则沈说尚存在两点不足：第一，文中并未提供关键性证据，特别是上引《通典·乐六》关于北周七部国伎的史料未被征引，所以其设想虽好而缺乏实证。第二，北周七部国伎中明明没有《清商》部乐，而隋代七部乐、九部乐都有清商伎，则沈氏渊源在"北周之外，别无其他答案"一说，显然不妥。所以笔者认为，更合理的说法应当是：隋朝的七部乐、九部乐制度虽直接渊源于北周的七部国伎，但同时吸收了北齐和南陈有关清商部乐的制度。④

至此，已经比较完整地揭示了清商部乐起源、形成和发展的过程，也附带说明了隋朝燕乐诸部制得以最终形成的原因。接下来再简单叙述一下唐代清商部乐的情况。据《通典·乐六》记载：

① 杜佑撰，王文锦等点校：《通典》卷一百四十六，中华书局1988年，第3726页。
② 参见王仲荦撰《北周六典》卷四，中华书局1979年，第299页。
③ 沈冬著：《唐代乐舞新论》，第41页。
④ 案，据《隋书》卷十五《音乐志》记载："开皇九年平陈，获宋、齐旧乐，诏于太常置清商署，以管之。求陈太乐令蔡子元、于普明等，复居其职。"（第349页）这条史料足以说明，隋朝部乐对于陈朝清商部乐制度的吸收。

> 大唐平高昌，尽收其乐，又进《讌乐》，而去《礼毕曲》。今著令者，唯十部。（原案：《龟兹》《疏勒》《安国》《康国》《高丽》《西凉》《高昌》《讌乐》《清乐伎》《天竺》，凡十部）①

由此可见，初唐的部伍之声中仍有《清乐伎》的一席之地。但当坐、立二部伎制度建立以后，宫廷燕乐却再难找到清商部乐的名字，清商乐也迅速走上了衰落的道路，只剩下称"部"的传统终唐而不衰，有以下材料为证：

> 陶岘者，彭泽之子孙也。开元中，家于昆山，富有田业。……岘有女乐一部，奏清商曲。②
> 闲步南园烟雨晴，遥闻丝竹出墙声。欲抛丹笔三川去，先教一部清商成。……③
> 清乐部：乐即有琴、瑟、云和筝（其头象云）、笙、竽、筝、箫、方响、簏、跋膝、拍板。戏即有弄《贾大猎儿》也。④

以上三条材料所述分别发生于盛唐、中唐和晚唐，而清商乐的衰亡早在武则天朝就已经开始了⑤。由此说明，清商乐虽然衰落，但在宫廷、贵邸和民间尚有少量流传。特别值得注意的是，引文使用了"一部""清乐部"等语，足可说明魏晋南北朝以来"清商部乐"这种音乐结构形式的生命力甚为顽强。直到五代以后，"清商部乐"这个名称才逐渐没有人再使用，但部乐制度却仍见施行，如北宋教坊有四部乐、南宋教坊有散乐十三部等，都与古代戏曲的形成有密切关系，是早期戏曲史研究中值得注意的问题，因逸出本文讨论范围，拟另文再述。

① 杜佑撰，王文锦等点校：《通典》卷一百四十六，第3726页。
② 袁郊撰：《甘泽谣·陶岘》，上海古籍出版社1991年，第826页。
③ 刘禹锡：《和乐天南园试小乐》，《全唐诗》卷三百六十，中华书局1960年，第4063页。
④ 段安节撰，罗济平校点：《乐府杂录》，辽宁教育出版社1998年，第2页。
⑤ 案，有关问题详本稿《清商乐衰亡原因试析》一文所述，兹不赘。

余　说

通过以上考述可知，"部乐"是具有较为固定的乐曲、乐器、乐工人数及表演风格的音乐组织形式，这种制度渊源于西汉的黄门前部、后部鼓吹，进而影响到魏晋时期的相和部乐。南朝时期，在相和部乐的基础上又发展出清商部乐，并出现了部下自分小部及与其他部乐并立等新情况；而在北朝，则有伶官清商四部、伶官清商二部的出现。及至隋平天下，吸收北周、北齐、南陈的部乐制度，建立了七部乐与九部乐，《清商伎》也成为其中一员，并影响到初唐的十部乐；直到坐、立二部伎制度出现之后，清商部乐始逐渐消亡。

最后，拟补充讨论两个相关的小问题：其一，关于清商部乐在隋唐乐坛所占分量的问题。以往学界一般认为隋唐是胡乐盛行、华乐衰落的时代，清商部乐在乐坛所占分量并不重。但任半塘先生却提出了不同的看法：

> 国内学者见清乐在初唐所定之十部乐内，仅占得十分之一，遂认此即当时清乐、胡乐实际存在比例。……清乐在此种组织单位中，虽占十之一，但本身原有之内容，则远较丰富。裔乐虽每国亦占十之一，其内容除龟兹之外，大抵浅薄，不过有一二曲而已，讵可视作彼此定量之比。①

笔者以为，任氏的观点是很有见地的。如果和本文的研究相参证，益可证明此说不谬。因为从部乐制度的角度来看，部乐之下完全可以再分若干小部，特别是清商部乐，其范围包括相和曲、杂舞曲、汉以来旧曲、吴声、西曲等多种类型，每种类型都可以独立成部。因此，清商部乐的分量并非隋唐时期其他燕乐部乐所能比拟。另从隋代九部乐之一的《清乐》来看，实际上乐部内只收录了歌曲《阳伴》和舞曲《明君》，这远远不是清商乐曲的全部，自然也不能作为"实际存在比例"的依

① 任半塘著：《教坊记笺订·弁言》，中华书局1962年，第7页。

据了。

其二，关于清商乐表演术语"部"和"部弦"的问题。在文献记载中，除了相和部乐、清商部乐这些"部"外，还有一些"部"也和清商乐的表演有关，但却和"部乐"组织形式无关，比如《宋书·隐逸传》记载：

> （戴）颙及兄勃，并受琴于父，父没，所传之声，不忍复奏，各造新弄，勃五部，颙十五部。颙又制长弄一部，并传于世。①

上述的"五部""十五部""一部"是专就乐曲而言，明显与部乐的"部"无关。另外，《乐府诗集》所录相和"平调、清调、瑟调"歌辞前的"解题"也经常提到"部"，兹择录如次：

> 《古今乐录》曰："王僧虔《大明三年宴乐技录》，平调有七曲：一曰《长歌行》，二曰《短歌行》，三曰《猛虎行》，四曰《君子行》，五曰《燕歌行》，六曰《从军行》，七曰《鞠歌行》。"……其器有笙、笛、筑、瑟、琴、筝、琵琶七种，歌弦六部。张永《录》曰："未歌之前，有八部弦、四器，俱作在高下游弄之后。凡三调，歌弦一部，竟辄作送，歌弦今用器。"②

> 《古今乐录》曰："王僧虔《技录》，清调有六曲：一《苦寒行》，二《豫章行》，三《董逃行》，四《相逢狭路间行》，五《塘上行》，六《秋胡行》。"……其器有笙、笛（下声弄、高弄、游弄）、篪、节、琴、瑟、筝、琵琶八种。歌弦四弦。张永《录》云："未歌之前，有五部弦，又在弄后。晋、宋、齐，止四器也。"③

> 《古今乐录》曰："王僧虔《技录》，瑟调曲有《善哉行》《陇西行》《折杨柳行》《西门行》《东门行》《东西门行》《却东西门行》《顺东西门行》《饮

① 沈约撰：《宋书》卷九十三，第2276页。
② 郭茂倩编：《乐府诗集》卷三十，第441页。
③ 郭茂倩编：《乐府诗集》卷三十三，第495页。

马行》《上留田行》《新成安乐宫行》《妇病行》《孤子生行》《放歌行》《大墙上蒿行》《野田黄爵行》《钓竿行》《临高台行》《长安城西行》《武舍之中行》《雁门太守行》《艳歌何尝行》《艳歌福钟行》《艳歌双鸿行》《煌煌京洛行》《帝王所居行》《门有车马客行》《墙上难用趋行》《日重光行》《蜀道难行》《棹歌行》《有所思行》《蒲坂行》《采梨橘行》《白杨行》《胡无人行》《青龙行》《公无渡河行》。"……其器有笙、笛、节、琴、瑟、筝、琵琶七种，歌弦六部。张永《录》云："未歌之前有七部，弦又在弄后。晋、宋、齐止四器也。"①

上引材料中提到了所谓"八部弦""五部弦""歌弦六部""歌弦一部"等，其本质和戴颙、戴勃所制的琴曲"五部""十五部""一部"等相近，都是专指乐曲或者乐段，而均与部乐组织形式之"部"无关。由于这两种"部"在清商乐研究中有时易于混淆，故特别提请分辨。至于《隋书·音乐志》记载："高祖时，宫悬乐器，唯有一部，殿庭飨宴用之。平陈所获，又有二部，宗庙郊丘分用之。至是并于乐府藏而不用，更造三部：五郊二十架，工一百四十三人。庙庭二十架，工一百五十人。飨宴二十架，工一百七人。舞郎各二等，并一百三十二人。"② 这里的"部"倒是指部乐组织，但属于燕乐诸部乐以外的雅乐部。

① 郭茂倩编：《乐府诗集》卷三十六，第 534—535 页。
② 魏徵等撰：《隋书》卷十五，第 374 页。

清商乐三题

清商乐又名清乐，是中古时期最为流行的音乐之一，其曲辞也是中古文学的重要组成部分。学界对清商乐及其曲辞已有很多探讨，但难以解决或尚存争论的问题依然不少。为此，本文拟选择三个具有一定争议的问题展开讨论，故名"三题"。论述过程中提出了个人的一些看法，与过往的观点颇存异同，若有不当，还望不吝教正。

一

清代学者凌廷堪《燕乐考源》（卷一）引用了《梦溪笔谈》中的一段话："古乐有三调声，谓清调、平调、侧调也。"对这段话，凌氏又下按语云："侧调即《宋书》之'瑟调'。"① 此说一出，近世学者多信从之，如王运熙先生《清乐考略》一文指出："凌廷堪《燕乐考源》卷一说：'侧调即《宋书》之瑟调。'案'侧''瑟'声近，王灼、沈括均解音律，两人谈古乐三调，仅举清平侧，而不提及瑟调。因此，凌氏的话或许是可信的。"② 从凌氏说者尚有不少，兹不一一摘引。不过，假如"侧调"真的即"瑟调"，和历史上关于"清商三调"及"相和五调"

① 凌廷堪撰，王延龄校：《燕乐考原》卷一，收入任中杰、王延龄校《燕乐三书》，黑龙江人民出版社1986年，第26页。
② 王运熙著：《清乐考略》，收入《乐府诗述论（增补本）》，第205页。

的记载却存在不少矛盾，而这些矛盾似又无法解释得通。既解释不通，则此说又如何成立呢？以下拟将这些矛盾逐一排列，并作进一步的讨论。

首先，应从乐调数量的方面考虑。据古籍记载，清商乐含平调、清调和瑟调三种主要乐调，合称"清商三调"。而作为清商乐源头的相和曲则含五种乐调，即清商三调加上楚调和侧调，合称"相和五调"。这在《乐府诗集》所录《相和歌辞一》的"解题"中讲述得十分清楚：

> 《宋书·乐志》曰："相和，汉旧曲也，丝竹更相和，执节者歌。本一部，魏明帝分为二，更递夜宿。本十七曲，朱生、宋识、列和等复合之为十三曲。"其后晋荀勖又采旧辞施用于世，谓之清商三调歌诗，即沈约所谓"因弦管金石造歌以被之"者也。《唐书·乐志》曰："平调、清调、瑟调，皆周房中曲之遗声，汉世谓之三调。又有楚调、侧调。楚调者，汉房中乐也。高帝乐楚声，故房中乐皆楚声也。侧调者，生于楚调，与前三调总谓之'相和调'。"《晋书·乐志》曰："凡乐章古辞存者，并汉世街陌讴谣，《江南可采莲》《乌生十五子》《白头吟》之属。"其后渐被于弦管，即相和诸曲是也。魏晋之世，相承用之。永嘉之乱，五都沦覆，中朝旧音，散落江左。后魏孝文宣武，用师淮汉，收其所获南音，谓之清商乐，相和诸曲，亦皆在焉。所谓清商正声，相和五调伎也。①

以上引文明明提到，清商三调之外"又有""楚调"和"侧调"，五调合在一起即所谓"清商正声，相和五调伎也"。假如侧调等同于瑟调的话，岂不成了"相和四调"，何来的五调？这个矛盾是很难解释得通的。郭茂倩所引《唐书·乐志》之文与今本《旧唐书》和《新唐书》略有出入，其中与《旧唐书·音乐志》相同的地方较多，而与《新唐书·礼乐志》差异较大。②但郭氏去唐、五代不远，"相和五

① 郭茂倩编：《乐府诗集》卷二十六，中华书局1979年，第376页。
② 案，刘昫等撰《旧唐书·音乐志二》提到："《平调》《清调》《瑟调》，皆周房中曲之遗声也，汉世谓之三调。……惟弹琴家犹传楚、汉旧声，及《清调》《瑟调》、蔡邕杂弄，非朝廷郊庙所用，故不载。"（中华书局1975年，第1063页）而欧阳修、宋祁《新唐书·礼乐志十二》则提到："唯琴工犹传楚、汉旧声及《清调》，蔡邕五弄、楚调四弄，谓之九弄。"（中华书局1975年，第474页）

调"的说法必有一定依据。

其次，应从乐调产生地域的角度予以考虑。平调、清调、瑟调等"清商三调"一向被认为是先秦周世《房中乐》的遗声，可见其渊源于北方的乐调系统，如《通典·乐五》所载可以为证：

> 《白雪》，周曲也。《平调》《清调》《瑟调》，皆周房中之遗声也。汉代谓之三调。大唐显庆二年，上以琴中雅乐，古人歌之，近代以来，此声顿绝，令所司修习旧曲。①

而据前引《乐府诗集》"解题"可知，"侧调者，生于楚调"，很显然是渊源于南方的乐调系统，不太可能与北方周人的瑟调混为一谈，这个矛盾也很难解释得通。另据《汉书·礼乐志》记载："高祖时，叔孙通因秦乐人制宗庙乐。……又有《房中祠乐》，高祖唐山夫人所作也。周有《房中乐》，至秦名曰《寿人》。凡乐，乐其所生，礼不忘本。高祖乐楚声，故《房中乐》楚声也。孝惠二年，使乐府令夏侯宽备其箫管，更名曰《安世乐》。"② 这足以说明，《房中乐》的清、平、瑟三调本是周秦遗声，基本上属于北方乐调系统；及至汉高祖"乐楚声"，《房中乐》被改为《房中祠乐》，始引入南方的乐调进行创作，由是渐具南乐特点，作为"楚声"的楚调、侧调之兴起大概是在此时，但比周人的瑟调要晚得多。因此，瑟调与侧调的南北分野还是较为明显的。

其三，应从相和曲、清商曲所用乐器的角度予以考虑。有学者认为"瑟"是楚人的代表性乐器，所以瑟调理应出自楚声，故与"生于楚调"的侧调相同。如王小盾先生《论〈宋书·乐志〉所载十五大曲》一文曾指出：

> 瑟调来自楚声，"艳"和"乱"也来自楚声。逯（钦立）先生已经论证：瑟是楚声的代表乐器，瑟调之命名即因此之故；瑟调和楚调所用乐器一般无二，故云"侧调（即瑟调）生于楚调"。……相和歌的歌弦化，主要是依靠瑟

① 杜佑撰，王文锦等点校：《通典》卷一百四十五，中华书局1988年，第3700页。
② 班固撰，颜师古注：《汉书》卷二十二，中华书局1962年，第1043页。

调曲实现的。……于是我们知道：瑟调曲不仅作为清商三调的一调，参与了相和歌的歌弦化；而且作为楚声的调式，实行了艳、趋、乱的歌弦化。①

笔者则以为，凭借一种乐器来确定一种乐调的音乐属性是不够准确的，前辈学者的研究就提出了反例，比如萧涤非先生在《汉魏六朝乐府文学史》一书中曾指出："颇疑清、平、瑟三调即出于秦声，或与秦声有关。此核之三调中之作品及其所用之乐器而略可知也。……可注意者，即平、清、瑟三调皆用筝，而相和曲则无之。按前引李斯上书，以弹筝为秦声。应劭《风俗通》亦云：'筝，秦声也，蒙恬所造。'又曹植诗云：'秦筝何慷慨'，是知筝确为秦声独擅之乐器，今三调中皆用之，足证与秦声有密切之关系。楚调曲本为楚声而亦用筝者，当系受秦声之影响而然。"② 萧先生举乐器"筝"作为例子，同样也可以说明清、平、瑟三调出于"西方之秦声"，与王小盾先生的观点几乎完全相反，而且各自使用了一种乐器作为佐证，恐怕大家都难以说服对方。

其四，从相和曲、清商曲结构的特点予以考虑。有学者认为，《宋书·乐志》所录十五大曲均在瑟调，而瑟调曲有"乱"，与《楚辞》之有"乱辞"在结构上是相同的，因此瑟调的大曲应源于楚曲，故瑟调和生于楚调的侧调相同。如王运熙先生《清乐考略》一文曾指出：

> 《宋书·乐志》著录大曲共十五曲，其中四曲有艳有趋，一曲有艳，二曲有趋。……《宋志》所录大曲无乱，所载陈思王《鞞舞歌》五篇，二篇有乱。又《乐府诗集》瑟调曲《孤子生行》也有乱。乱与趋性质相同，均在歌曲末尾。乱辞是楚歌结构上的特点之一，是很明显的，《离骚》《九章》中《涉江》《哀郢》《抽思》《怀沙》诸篇和《招魂》均有乱辞。乐府楚调曲《白头吟》原有乱辞，也是一种佐证。大曲的特点是结构比较复杂，其音调则同于瑟调，故"大曲十五曲，沈约并列于瑟调"（《乐府诗集》卷二六）。上面考证瑟调当

① 王小盾：《论〈宋书·乐志〉所载十五大曲》，载《中国文化》1990年3期，生活·读书·新知三联书店1991年，第153页。

② 萧涤非：《汉魏六朝乐府文学史》，人民文学出版社1984年，第29—30页。

即是侧调，侧调生于楚调。这样，大曲受楚歌影响较大，是很自然的事情。①

然而，这也不是绝对的。《论语·泰伯》记载："子曰：'师挚之始，《关雎》之乱，洋洋乎盈耳哉。'"② 由此可见，"乱"这种曲式结构并不仅仅限于《楚辞》一类南方音乐，北方鲁国的音乐亦可有之。由于鲁国的礼乐直接渊源于周人，这说明周人《房中乐》的瑟调曲也不妨有"乱"。换言之，乱声不能作为侧调与瑟调同出于楚声的有力证据。

其五，从相和曲、清商曲演奏的方式考虑。学者一般认为，"相和"这种演奏方式源自于楚声，所以瑟调也出于楚声，与侧调无别。如王运熙先生《清乐考略》一文提到：

> 相和一名的涵义，据《宋志》，是由于"丝竹更相和"而来。……我以为相和一名，原当泛指"一人唱余人和"而言，其用以和者可以是人声，可以是丝竹声，也可以是人声与丝竹声兼有。……它的"一人唱余人和"的方式，在先秦的楚歌中已经如此，宋玉《对楚王问》中说"国中属而和者"，是人声相和。其后演为乐曲，就配上乐器了。③

然而根据史料记载，"相和"一类的演奏、演唱方式未必就是源出楚声，《通志·乐略一》的引证可以为例："曰相和歌者，并汉世街陌讴谣之辞，丝竹更相和，令执节者歌之。按《诗·南陔》之三笙以和《鹿鸣》之三雅，《由庚》之三笙以和《鱼丽》之三雅者，相和歌之道也。本一部，魏明帝分为二部，更递夜宿。始十七曲，魏晋之世，朱生、宋识、列和等复为十三曲。自《短歌行》以下，晋荀勖采撰旧诗施用，以代汉、魏，故其数广焉。"④ 由此可见，"丝竹更相和"这种做法可能从周人演奏《诗》乐时就已开始，不一定是楚乐专有特点。而《南陔》《鹿鸣》

① 王运熙：《清乐考略》，收入《乐府诗述论（增补本）》，第206—207页。
② 朱熹：《四书章句集注》，中华书局1983年，第106页。
③ 王运熙：《清乐考略》，收入《乐府诗述论（增补本）》，第202页。
④ 郑樵撰，王树民点校：《通志二十略》，中华书局1995年，第898—899页。

《由庚》和《鱼丽》皆属《小雅》,"雅者夏也",亦与楚乐无关。再者,清、平、瑟三调出于周世《房中乐》,瑟调从周人乐中就可以继承"相和"的演奏特点,未必要和"生于楚调"的侧调等同起来。

其六,一般认为清商乐源于相和曲,而琴曲中保留相和旧声最多,所以后世往往把"琴曲"也列入清乐的范畴。如果从琴曲调的角度考察,也会发现"侧调即瑟调说"与史料记载相矛盾。先看《韩非子·十过》中的一段记述:

> 昔者,卫灵公将之晋,至濮水之上,税车而放马,设舍以宿。夜分,而闻鼓新声者而说之,使人问左右,尽报弗闻。乃召师涓而告之曰:"有鼓新声者,使人问左右,尽报弗闻,其状似鬼神,子为我听而写之。"师涓曰:"诺。"因静坐抚琴而写之。……晋平公觞之于施夷之台,酒酣,灵公起曰:"有新声,愿请以示。"平公曰:"善。"乃召师涓,令坐师旷之旁,援琴鼓之。未终,师旷抚止之,曰:"此亡国之声,不可遂也。"……平公问师旷曰:"此所谓何声也?"师旷曰:"此所谓清商也。"①

这大概是最早有关"清商乐"的文献记载,而当时演奏清商"新声"者恰恰使用了"琴"这种乐器,由此可见清商乐自始即与琴曲存在密切联系;北魏至隋唐以来,把琴曲划入清商乐范畴是不无道理的。而其中有一件事颇值得注意,即北魏后期通过战争掠得南方大批声伎,并总谓之清商乐,且有北朝的学者开始对清商三调乐律进行研究、整理,这在《魏书·乐志》中颇见记载:

> 先是,有陈仲儒者自江南归国,颇闲乐事,请依京房,立准以调八音。神龟二年夏,有司问状。仲儒言:"……然后依相生之法,以次运行,取十二律之商徵。商徵既定,又依琴五调调声之法,以均乐器。其瑟调以宫为主,清调以商为主,平调以角为主。五调各以一声为主,然后错采众声以文饰之,方如锦绣。"②

① 韩非子撰,王先慎集解:《韩非子集解》卷三,中华书局1998年,第62—64页。
② 魏收撰:《魏书》卷一百九,中华书局1974年,第2833—2836页。

在此，陈仲儒提出了"瑟调以宫为主，清调以商为主，平调以角为主"的看法，其理论是"依琴五调调声之法"得出来的，而另二调当即楚调和侧调，由此可见，瑟调与侧调是不同的"调声之法"。① 还有一条较重要的史料，见于《宋史·乐志十七》"琴律"所述："《五弦琴图说》曰：'琴为古乐，所用者皆宫、商、角、徵、羽正音，故以五弦散声配之。其二变之声，惟用古清商，谓之侧弄，不入雅乐。'"② 这条史料也提到了琴曲调，并特别提到"古清商"中的"侧弄不入雅乐"，此侧弄当与相和五调中的侧调有关。如果把《魏书·乐志》的史料和《宋史·乐志》的史料放在一起比较，瑟调与侧调的差别就更能显示出来了。因为"瑟调以宫为主，清调以商为主，平调以角为主"，所以清商三调全都是"正声调"③，古人以宫、商、角、徵、羽为五正音，而"侧弄"使用"二变之声"，属于五正音以外的变声调，所以瑟调、侧调恐难等同起来。

其七，从《乐府诗集》所录《相和歌辞》诸调名的角度考虑。由于《乐府诗集》所录"相和五调曲辞"中独缺"侧调"，遂有学者据之认为侧调即瑟调，所以不烦另录。窃以为，此说也不尽可靠。据《乐府诗集》所录《相和歌辞十六》的"解题"称：

《古今乐录》曰："王僧虔《技录》：'楚调曲有《白头吟行》《泰山吟行》《梁甫吟行》《东武琵琶吟行》《怨诗行》。其器有笙、笛弄、节、琴、筝、琵

① 案，琴具七弦、备五声，琴家将七弦中的一条或多条放松（慢）或收紧（紧），可以改变弦的音高，从而实现调式的变化，大致就是陈仲儒所讲的"调声之法"。
② 脱脱等撰：《宋史》卷一百四十二，中华书局 1985 年，第 3342 页。
③ 案，陈仲儒对三调的看法，当世学者多认同之，如丘琼荪先生《燕乐探微》一书指出："平调以角为主，清调以商为主，瑟调以宫为主。……是故汉魏六朝清乐曲中的平、清、瑟三调，即《晋书·律志》和《宋书·律志》所纪的清角、正声、下徵三调，而汉魏人则称之为平、清、瑟。说得明白些，平调即清角（即角调）调，清调即清商调，瑟调即下徵（以下徵为宫）调。这三种调法，在晋、宋书《律志》中都详细记载。……清调曲用商，而此商孔却在宫孔之上，反清于宫，这便是清调又称为清商的原由了。……清角即角，晋、宋《志》注云：'笛体中翕声也。清角之调，乃以为宫，而哨吹令清，故曰清角。'哨吹即高吹也。……汉魏六朝行用下徵，亦以下徵为宫。筚篥引是下徵，所以称之为筚篥宫引，这是合乎事理的。筚篥宫引是下徵之宫，宫引第一是正声之宫，两宫字都不可少，名同而实异。"（上海古籍出版社 1989 年，第 38—42 页）另如杨荫浏先生《中国古代音乐史稿》一书指出："《相和歌》中间常常用到三种调式——所谓'三调'，就是平调、清调和瑟调。平调以宫为主，清调以商为主，瑟调以角为主。用现在的说法来说，平调相当于 fa 调式，清调相当于 sol 调式，角调相当于 la 调式。"（人民音乐出版社 1984 年，第 132—133 页）

琶、瑟七种。'张永录云：'未歌之前，有一部弦，又在弄后，又有但曲七曲：《广陵散》《黄老弹飞引》《大胡笳鸣》《小胡笳鸣》《鹍鸡游弦》《流楚》《窈窕》，并琴、筝、笙、筑之曲。'王录所无也。其《广陵散》一曲，今不传。"①

从《乐府诗集》编者引用《古今乐录》《技录》等古籍的情况来看，他对"楚调曲"的特点是比较清楚的。另如前述，《乐府诗集》曾明确指出，侧调"生于楚调"，故编者之所以不录侧调歌辞，更大的可能是由于侧调曲辞可以在楚调中演奏，或者说楚调曲辞实际上已经包括了侧调曲辞在内。这比起前人所说的"侧调即瑟调，故不录侧调"，似乎更加简单直截。

除上述七点以外，关于相和五调还有以下两种说法：第一，谢灵运《会吟行》句云："六引缓清唱，三调伫繁音。"李善注曰："沈约《宋书》曰：'……第一平调，第二清调，第三瑟调，第四楚调，第五侧调。'然今三调，盖清、平、侧也。"② 第二，六臣注《文选》录古乐府《君子行》一首，题注称："五言平调，（吕）向曰：……瑟有三调，平调、清调、侧调，此曲处于平调。"③ 第一种说法虽与《梦溪笔谈》"清、平、侧三调"的说法一致，却出现了"今三调"的讲法，这恰恰说明了"古清平瑟三调"与"今清平侧三调"并不一样，侧调之取替瑟调成为"今三调"之一，大概另有原因，只是史料阙如，目前暂不能解释清楚而已。第二种说法出于唐人注解，不详其所据何典；而且"瑟有三调"，还有可能是指瑟这种乐器能奏出三种调式，而不一定是指瑟调等同于侧调。

二

接下来拟讨论清商乐表演者性别的问题。一般而言，清商乐的发展可以分为两大阶段，"魏晋清商旧乐"是一个阶段，"南朝清商新声"是一个阶段。在有关清

① 郭茂倩编：《乐府诗集》卷四十一，第 599 页。
② 萧统编，李善注：《文选》卷二十八，上海古籍出版社 1986 年，第 1316—1317 页。
③ 萧统编，李善、吕延济等注：《六臣注文选》卷二十七，中华书局 1987 年，第 511 页。

商旧乐及其前身的记载中,这些表演往往与"女乐"联系在一起,如张衡《西京赋》写道:

> 秘舞更奏,妙材骋伎。妖蛊艳夫夏姬,美声畅于虞氏。始徐进而羸形,似不任乎罗绮。嚼清商而却转,增婵娟以此豸。①

此处的"嚼清商"者显然是女乐。《三国志·齐王芳纪》注引《魏书》又提到:

> 太后遭郃阳君丧,帝日在后园,倡优音乐自若,不数往定省。清商丞庞熙谏帝:"皇太后至孝,今遭重忧,水浆不入口,陛下当数往宽慰,不可但在此作乐。"帝言:"我自尔,谁能奈我何?"……每见九亲妇女有美色,或留以付清商。②

从这则记载看,曹魏时期已有"清商署"这一乐官机构的建置。引文说"九亲妇女有美色"就"留付清商",可见清商署内所辖均为女性;由此也可推断,早期清商旧乐的表演者主要是女性。此外,《宋书·后妃传》还提到:"清商帅,置人无定数。总章帅,置人无定数。"③ 总章始于东汉末的女乐④,此处与清商并列,且载入《后妃传》中,说明直至刘宋时期,清商乐的表演者仍以女性为主。有鉴于此,王运熙先生在《相和歌、清商三调、清商曲》一文中遂归纳出一个重要观点:"更有值得注意的一点,即清商曲常由妇女来歌唱。上引张衡《西京赋》'嚼清商'云云,其演唱者为妇女。曹魏清商三调兴盛,遂设清商专署管理此种女乐。……这种制度为后代所沿袭。晋代光禄勋属官仍有清商署。宋齐两代一度并清商于太乐署。而宋代女官中仍设有清商帅一职,见《宋书·后妃传》。……到梁陈时代,太乐令下又设清商署丞。六朝吴声、西曲以至江南弄等清商曲辞,绝大部分用女子的口吻

① 萧统编,李善注:《文选》卷二《赋甲·京都上》,第78页。
② 陈寿撰,裴松之注:《三国志》卷四,中华书局1982年,第130页。
③ 沈约撰:《宋书》卷四十一,中华书局1974年,第1275页。
④ 案,有关问题详拙文《总章考》(载《音乐研究》2008年5期)所述,兹不赘。

来抒发和描写，这样由女伎歌唱，更觉身分贴切，富有真实感。……吴声、西曲等继承了过去清商三调的传统，都是以丝竹伴奏的娱乐性乐曲，又都是女乐，由清商署掌管，理应称为清商乐。"①

笔者认为，上述观点大部分是正确的，但尚有补充的余地。首先，清商乐是一种"部乐"性质的表演，所以《宋书·乐志三》记载说："《相和》，汉旧歌也。丝竹更相和，执节者歌。本一部，魏明帝分为二，更递夜宿。"②另据《隋书·乐志》记载：

> 始开皇初定令，置七部乐：……《清乐》其始即《清商三调》是也，并汉来旧曲。乐器形制，并歌章古调，与魏三祖所作者，皆被于史籍。……及（隋）平陈后获之，高祖听之，善其节奏。……其歌曲有《阳伴》，舞曲有《明君》并契。其乐器有钟、磬、琴、瑟、击琴、琵琶、箜篌、筑、筝、节鼓、笙、笛、箫、篪、埙等十五种，为一部。工二十五人。③

这条记载更为清楚，清乐是当时七部乐之一，而所谓"部乐"，就是掌管固定乐曲，有固定乐工人数，有固定演唱者或舞蹈者，在固定场合演奏的乐舞组织形式。如果从"部乐"的角度审视清商乐的表演，则一般都有男性乐工的参与，像隋朝的《清乐部》就有"工（乐工）二十五人"，他们作为乐器演奏者，应当不是女性。因此，不宜笼统地说清商乐"都是女乐"，而应该说这一部乐的演唱者和舞蹈者以女性为主。

其次，在宋齐以后，随着清商新声的不断发展壮大，清商乐的"演唱者"中也不时有男性的出现，这个时候就更不能简单地用女乐来概括清商乐了。如《通典·乐五》记载：

> 梁有吴安泰，善歌，后为乐令，精解声律。初改西曲，别［制］《江南

① 王运熙：《相和歌、清商三调、清商曲》，收入《乐府诗述论（增补本）》，第400—401页。
② 沈约撰：《宋书》卷二十，第603页。
③ 魏徵等撰：《隋书》卷十五，中华书局1973年，第376—378页。

[弄]》《上云乐》，内人王金珠善歌吴声、西曲，又制《江南歌》，当时妙绝。令斯宣达选乐府少年好手，进内习学。吴弟，安泰之子，又善歌。次有韩法秀，又能妙歌吴声读曲等，古今独绝。①

这位善改西曲的乐令吴安泰显然不会是女性，其子吴弟"善歌"，也不是女子；而斯宣达所选的"乐府少年好手"自然亦非女乐，但他们"进内习学"者却确是列入南朝清商新声范畴的吴声、西曲。另如《通典·乐六》"清乐"一条提到：

《清乐》者，其始即《清商三调》是也，并汉氏以来旧曲。乐器形制，并歌章古调，与魏三祖所作者，皆备于史籍。……自长安以后，朝廷不重古曲，工、伎转缺，能合于管弦者，唯《明君》《杨叛》《骁壶》《春歌》《秋歌》《白雪》《堂堂》《春江花月夜》等八曲。旧乐章多或数百言，武太后时《明君》尚能四十言，今所传二十六言，就中讹失，与吴音转远。刘贶以为宜取吴人使之传习。开元中，有歌工李郎子。郎子北人，声调已失，云学于俞才生。才生，江都人也。自郎子亡后，《清乐》之歌阙焉。②

从这则记载来看，唐代宫廷乐署中专习"《清乐》之歌"的李郎子就是男性，而不是女乐；至于李郎子的师傅俞才生，也明显是男性"歌工"。以上两条材料比较有力地证明，宋、齐以后清商新声的演唱者不少已是男工而非女乐。这一表演者性别的转换，大概即始于萧梁时期"斯宣达选乐府少年好手，进内习学"吴歌、西曲，及吴安泰、韩法秀等初改西曲、妙歌吴声。当然，就现有材料来看，清商乐的舞伎似乎极少用到男性。

还有一点可以稍作补充。一般认为，清商乐源出于汉代的"相和曲"；而汉相和之曲也并不仅限于女乐表演，如《汉书·礼乐志》记载："至孝惠时，以沛宫为

① 杜佑撰，王文锦等点校：《通典》卷一百四十五，第3700页。案，此段文字有脱误，据许云和先生《乐府推故》（北京大学出版社2012年，第233页）观点改订。
② 杜佑撰，王文锦等点校：《通典》卷一百四十六，第3716—3718页。

原庙，皆令歌儿习吹以相和。"① 由此可见，汉代"相和"之曲也有使用男性"歌儿"表演的。而魏晋清商旧乐的演唱者以女性为主，这在当时大概是一种创新，其创新可能始于魏明帝，所以前引《宋书·乐志三》提到："《相和》，……本一部，魏明帝分为二，更递夜宿。"② 既然要"更递夜宿"，于是就改以女乐为宜了。

三

再接下来拟讨论清商乐表演是否使用钟磬的问题。在近人的著述中，多认为不用钟磬，如王运熙先生《清乐考略》一文指出：

> 什么是周房中乐呢？《仪礼·燕礼》："若与四方之宾燕，则有房中之乐。"郑玄注云："弦歌《周南》《召南》之诗，而不用钟磬之节。谓之房中者，后夫人之所讽诵，以事其君子。"可见房中乐即是周召二南，为国风之一部分，与三调都是出于民间的东西，性质相同，所以说三调是房中的遗声。
>
> 三调与房中乐除渊源相同（出自民间）外，其所用乐器与用途也相同。乐器方面，二南为弦歌之乐，不需钟磬，与三调的"丝竹相和"相合。用途方面，房中乐宾燕用之，故一名燕乐。三调相和歌，汉世属于黄门鼓吹乐，是"天子宴群臣所用"之乐。二者在宫廷中的用途也相同。③

王氏认为，《二南》为弦歌之乐，无需使用钟磬；清商乐既源于房中乐（见前引《通典·乐五》），故"所用乐器与用途也相同"。不过，古人的看法却与王氏不大相同，如《隋书·音乐志》记载：

> （秘书监柳）顾言又增房内乐，益其钟磬，奏议曰："房内乐者，主为王

① 班固撰，颜师古注：《汉书》卷二十二，第1045页。
② 沈约撰：《宋书》卷二十，第603页。
③ 王运熙：《清乐考略》，收入《乐府诗述论（增补本）》，第209页。

后弦歌讽诵而事君子，故以房室为名。燕礼乡饮酒礼，亦取而用也。故云：'用之乡人焉，用之邦国焉。'文王之风，由近及远，乡乐以感人，须存雅正。既不设钟鼓，义无四悬，何以取正于妇道也。《磬师职》云：'燕乐之钟磬。'郑玄曰：'燕乐，房内乐也，所谓阴声，金石备矣。'以此而论，房内之乐，非独弦歌，必有钟磬也。《内宰职》云：'正后服位，诏其礼乐之仪。'郑玄云：'荐撤之礼，当与乐相应。'荐撤之言，虽施祭祀，其入出宾客，理亦宜同。请以歌钟歌磬，各设二虡，土革丝竹并副之，并升歌下管，总名房内之乐。女奴肆习，朝燕用之。"①

由此可见，隋人力主房中女乐演奏时要使用钟磬②，并认为这样做与《周礼·磬师》《仪礼·乡饮酒礼》等记载不悖。而且《诗·周南·关雎》中明明有"钟鼓乐之"的歌辞，这说明《二南》并不只是弦歌之乐，在某种场合下也可配以金石。因此，王氏关于"房中乐不用钟磬"的观点是难以成立的，引申出"清商乐不用钟磬"的观点也难以成立。此外，伍国栋先生又指出：

> 钟磬乐之外的其它宴享、休闲性的歌舞场合及其音乐形式，即主要用笛律来作为律准，例如，汉魏时代宴享所用丝竹乐伴奏的相和歌、清商乐之类乐舞，所用律准即笛律，此即《宋书·律历志》所说："至于飨宴，殿堂之上无厢悬钟磬，以笛有一定调，故诸弦歌皆从笛为正。是为笛犹钟磬，宜必合于律吕。"笛律实践兴于汉魏，但有关文献记载和管口校正问题的初解，则出于西晋。当时官廷主持乐事，组织乐官笛工对笛律做严格律数计算，并使用管口校正方法造出十二笛律的人是晋代的荀勖。③

不难看出，伍氏也认为相和歌、清商乐等丝竹之乐并不使用钟磬，其依据是清商乐以笛律为准，故无须金石。然而，这一说法与史料所载多不相符，比如《隋书·音

① 魏徵等撰：《隋书》卷十五，第374页。
② 案，隋人避杨忠讳，故改称"房中乐"为"房内乐"，但内涵是不变的。
③ 伍国栋著：《中国音乐》，上海外语教育出版社1999年，第371页。

乐志》和《通典·乐五》分别记载：

> 《清乐》，其始即《清商三调》是也，并汉来旧曲。乐器形制，并歌章古辞，与魏三祖所作者，皆被于史籍。……其乐器有钟、磬、琴、瑟、击、琴、琵琶、箜篌、筑、筝、节鼓、笙、笛、箫、篪、埙等十五种，为一部，工二十五人。①
>
> 吴歌杂曲，并出江东，晋宋以来，稍有增广。凡此诸曲，始皆徒歌，既而被之弦管。又有因弦管金石，造歌以被之，魏世三调歌辞之类是也。②

由此可见，从魏世三祖的清商三调歌辞到隋人九部乐中的《清乐》部，都使用金石钟磬。更何况，魏世三祖清商三调歌辞之出现在荀勖解决管口校正问题以前，我们不能因为晋人"用笛律来作为律准"的做法而否认清商乐使用钟磬这一事实。王运熙先生还曾指出：

> 清乐是汉魏六朝时代的俗乐。一切俗乐的特点是声音清越，哀怨动人。清乐也是如此。这种特点跟雅乐的所谓和平中正之音互相对立。……
>
> 清乐之具有此种特点，跟它使用的乐器是分不开的。雅乐乐器主要用金石，故声音庄重；清乐则用丝竹。《宋书·乐志》（三）说："相和，汉旧歌也，丝竹更相和。"《大子夜歌》："丝竹发歌响，假器扬清音。"这说明清乐乐器用丝竹。《乐记》："丝声哀，竹声滥。"《吴越春秋·吴王寿梦传》："金石之清音，丝竹之凄唳，以之为美。"这说明丝竹在发音上具有哀怨的特色。③

王氏论述清商乐的风格特点可谓非常到位，但欲据此以证明清商乐不使用钟磬则不能成立。因为清商乐的其中一个特点是"声音清越"，而钟磬的声音恰恰也具有清越的效果，尤其是音色较高的编钟和编磬，所以《吴越春秋》才有"金石之清音"

① 魏徵等撰：《隋书》卷十五，第377—378页。
② 杜佑撰，王文锦等点校：《通典》卷一百四十五，第3701页。
③ 王运熙：《清乐考略》，收入《乐府诗述论（增补本）》，第196—197页。

一说，这是王氏自引的例子反驳了自己的观点。约而言之，近人认为清商乐表演无须使用钟磬的说法，其依据都比较薄弱，而且与古人的看法及实际操作存在矛盾，恐不能信从。

小　结

以上对清商乐中三个具有争议的问题作了探讨，并提出了笔者的看法。在侧调与瑟调关系的问题上，过往多数学者认为两者是等同的，然而这却和历史文献的诸多记载相矛盾，有的矛盾还很难解释得通。因此，从乐调数量、乐调产生地域、相和曲及清商乐所用乐器、曲式结构特点、乐曲演奏方式、琴曲调名等多个角度来看，侧调都难以等同于瑟调。

在清商乐表演者性别的问题上，不少学者已指出魏晋清商旧乐的表演者多为女性的事实，这是很有意思的发现。但仍有值得补充之处，特别是宋、齐以后，作为南朝清商新声的吴歌、西曲，其演唱者和奏乐者都有不少男性乐工，这在《隋书·乐志》《通典·乐典》等文献中有明确记载。大致而言，男性演唱者的不断出现是从南朝萧梁时期开始的。

在清商乐是否使用钟磬的问题上，近人多数持否认态度，其根据之一是周房中乐不用钟磬，二是西晋清商乐以笛律为律准，三是清商乐呈现出清越的音乐风格。然而，周房中乐并非不用钟磬，晋笛律的出现又在魏世三祖清商歌诗出现之后，清越的音乐风格更与钟磬使用与否无必然的联系，所以三条根据均难成立。而且这种否认的观点与古人的看法及实际操作存在矛盾，故不可信从。

总而言之，以上三个问题都与清商乐和清商曲辞有关，其辨明对于中古诗歌史、乐舞史、戏剧史研究或有一定的参考价值。所述不当之处，敬祈教正。

清商乐若干术语考

清商乐又名清乐，是中古时期最为流行的音乐之一，其曲辞也是中古文学的重要组成部分，直至隋唐时期，此乐才逐渐走向衰亡。由于距今有一千余年的历史，清商乐中的许多名词术语已不甚为人所知晓，这就在一定程度影响了后人对其历史、乐制和歌辞等的理解。为此，本文拟在前人研究的基础上，对"契、半折、六变、拍、节"这几个清商乐术语作出考析，以祈弄通一些细微的问题，从而有所补正焉。

一

先说"契"。据《隋书·音乐志》记载，大业（605—617年）中，隋炀帝定《清乐》《西凉》《龟兹》《天竺》《康国》《疏勒》《安国》《高丽》《礼毕》等为九部乐，其中《清乐》一部的具体情况如下：

> 《清乐》其始即《清商三调》是也，并汉来旧曲。乐器形制，并歌章古辞，与魏三祖所作者，皆被于史籍。属晋朝迁播，夷羯窃据，其音分散。符永固平张氏，始于凉州得之。宋武平关中，因而入南，不复存于内地。及平陈后获之。高祖听之，善其节奏，曰："此华夏正声也。昔因永嘉，流于江外，我

受天明命，今复会同。虽赏逐时迁，而古致犹在。可以此为本，微更损益，去其哀怨，考而补之。以新定吕律，更造乐器。"其歌曲有《阳伴》，舞曲有《明君》《并契》。其乐器有钟、磬、琴、瑟、击琴、琵琶、箜篌、筑、筝、节鼓、笙、笛、箫、篪、埙等十五种，为一部。工二十五人。①

以上引文及标点，全部依照中华书局标点本的《隋书》。比较值得注意的是"舞曲有《明君》《并契》"一句，因为这一标点方式存在着错误，正确的标点方式应为"舞曲有《明君》并契"。为什么这样说呢？因为"并契"二字不是曲名，所以不能加上书名号，也不能与《明君》逗开。那么"并契"是指什么呢？原来，"契"的真实含义是"契注声"，王僧虔《技录》记载："《明君》有间弦及契注声，又有送声。"②即指此。而"并契"，则是"并有契注声"的意思。至于《隋书·音乐志》"舞曲有《明君》并契"这一句，应循此解释为：隋《清乐》一部的舞曲中有《明君》，曲中包括了"契注声"的表演。

对于这一点，近世乐学家丘琼荪先生（1897—1964年）早已觉察，并在其遗著《燕乐探微》中对"契注声"的具体含义作了较为详尽的解释，兹录如次：

> 所谓契注声者，《隋书》卷十五清乐条有云："舞曲有《明君》并契。""并契"二字，疑作并有契注声解。言隋代的《明君》，有歌舞，并有契注声也。何谓契注声？《沈辽集》云："《大胡笳》十八拍，世号沈家声；《小胡笳》十九拍，末拍为契声，世号为祝家声。"《文献通考·乐考》胡笳条亦云："《小胡笳》十九拍，末拍为契声。"《韵会小补》同。是所谓契声者，乃胡笳曲之末拍，琴曲契声当同。又所谓拍，乃全曲中之一章节，蔡琰《胡笳十八拍》词，为十八章节，其末拍之长，与前十七拍等。拍盖乐段名，全拍乐曲之进行，亦当占相当长之时间，非如后世之所谓拍子，一拍子的时间甚为短暂也。是所谓契声也者，类于曲中之尾声，或较一般之尾声为长。因其音节有异，故此末拍又特称之为契声。晋孙该《琵琶赋》云："每至曲终歌阕，乱以

① 魏徵等撰：《隋书》卷十五，中华书局1974年，第377—378页。
② 郭茂倩编：《乐府诗集》卷二十九，中华书局1979年，第425页引。

众契。"此处的乱字虽作动词,然乱也是乐段也,必在乐章之末。是乱与契都在曲终歌阕,其为尾声无疑。①

丘氏的解释相当具体,归纳起来主要有以下三点:其一,"契"即"契注声",或称"契声";其二,契注声一般出现在乐曲末尾,与"乱""尾声"等相似②;其三,契注声在胡笳曲、琴曲等器乐演奏中经常出现③,其声长往往以"拍"(乐段)称之。这三点大体上都是正确的,可惜中华书局点校《隋书》时(1973年版),没有能够吸收这一成果。

当然,丘氏的解释尚有补充的余地。首先,契注声虽然多出现在乐曲末尾,但前引王僧虔的《技录》明明提到:"《明君》有间弦及契注声,又有送声。"由此可见,在某些情况下契注声之后还有"送声",所以契注声并不一定都在最末。其次,《论语·泰伯》提到:"子曰,师挚之始,《关雎》之乱,洋洋乎盈耳哉。"据此学界一般认为,古代的一首乐曲大致可以分成"始、中段、乱"三个部分。如果乐曲较长的话,它的"乱"的部分也会相应比较长,也就是孙该《琵琶赋》所说的"乱以众契"。换言之,有时候一"乱"可以包括"众契",在这种情况下两者是不能等同的。

再次,丘先生虽然解释了"契"的意义和用法,但对于其渊源却尚未提及。既然上古乐曲中已经有"乱"作为尾声,为什么中古的乐曲还需要用"契"呢,这是值得思考的。先看《高僧传》《出三藏记集》中的几条材料:

> 自大教东流,乃译文者众,而传声盖寡。良由梵音重复,汉语单奇。若用梵音以咏汉语,则声繁而偈迫;若用汉曲以咏梵文,则韵短而辞长。是故金言有译,梵响无授。始有魏陈思王曹植,深爱声律,属意经音。既通般遮之瑞

① 丘琼荪著,隗芾辑补:《燕乐探微》,上海古籍出版社1989年,第64页。
② 案,张永鑫先生也认为乱、契两者相似:"乱必在乐章之末,具有众音毕会、繁音交错的特点。……三国孙该在《琵琶赋》中谈到《广陵散》等曲时说:'每至曲终歌阕,乱以众契。'契与乱连称成文,契即合意,所以乱也是合意。"(《汉乐府研究》,江苏古籍出版社1992年,第121页)
③ 案,中古的胡笳曲、琴曲很大一部分也属于清商乐的范畴,详本稿《作为历史概念的清商乐》一文所述,兹不赘。

长,又感鱼山之神制。于是删治《瑞应本起》,以为学者之宗。传声则三千有余,在契则四十有二。①

释僧辩,姓吴,建康人。……永明七年二月十九日,司徒竟陵文宣王梦于佛前咏《维摩》一契。同声发而觉,即起至佛堂中,还如梦中法,更咏古《维摩》一契。便觉韵声流好,著工恒日。明旦即集京师善声沙门龙光普智、新安道兴、多宝慧忍、天保超胜,及僧辩等,集第作声。辩传古《维摩》一契、《瑞应》七言偈一契,最是命家之作。②

支谦,字恭明,一名越,大月支人也。……后吴主孙权闻其博学有才慧,即召见之。……从黄武元年至建兴中,所出《维摩诘》《大般泥洹》《句法》《瑞应本起》等二十七经,曲得对义,辞旨文雅。又依《无量寿》《中本起经》,制赞菩萨连句梵呗三契,注《了本生死经》,皆行于世。③

由此可见,中国古代音乐中"契"的出现与佛教音乐东传实有联系,其间释支谦、释僧辩、曹植等均起过一定的推动作用。④ 简单地讲,佛教中的"契",乃指可以依乐声而吟咏、唱诵的经文,特别是佛经的"偈颂"部分,所谓"声繁而偈迫",即指此。由于吟咏之辞要与奏乐之声相配合,所以"契"便有了"契合之义",李良辅《广陵止息谱序》说:"契者,明会合之至,理殷勤之余也。"⑤ 也正是这个意思。

根据这个来源再反观《隋书·音乐志》"舞曲有《明君》并契"一句,则《明君》舞曲临近结束时,不但有器乐演奏契注声,舞者很可能还要配合乐声而咏诵舞曲歌辞或其他,这才是"并契"的完整含义。王运熙先生《蔡琰与胡笳十八拍》一文曾经指出:"《小胡笳十九拍》所异于《大胡笳》者,在于声调,末尾又加契

① 释慧皎撰,汤用彤校注:《高僧传》卷十三,中华书局1992年,第507页。
② 释慧皎撰,汤用彤校注:《高僧传》卷十三,第503页。
③ 释僧祐撰,苏晋仁、萧鍊子点校:《出三藏记集》卷十三,中华书局1995年,第516—517页。
④ 案,王昆吾《汉唐佛教音乐述略》一文(收入《中国早期艺术与宗教》,东方出版中心1998年,第359—379页)则认为契声东传与曹植无关,备一说。
⑤ 郭茂倩编:《乐府诗集》卷五十九《琴曲歌辞三·胡笳十八拍》"解题",第861页引。

声一拍，契声可能有声无辞。"① 其"契声可能有声无辞"一说未必准确，因为契声原本是要和唱诵相契合的。②

二

接下来看"半折"和"六变"这两个术语。据《乐府诗集》（卷四十四）所录《清商曲辞·吴声歌曲》的"解题"称：

> 《古今乐录》曰："吴声歌旧器有篪、箜篌、琵琶，今有笙、筝。其曲有《命啸》吴声游曲半折、六变、八解，《命啸》十解。存者有《乌噪林》《浮云驱》《雁归湖》《马让》，余皆不传。吴声十曲：一曰《子夜》，二曰《上柱》，三曰《凤将雏》，四曰《上声》，五曰《欢闻》，六曰《欢闻变》，七曰《前溪》，八曰《阿子》，九曰《丁督护》，十曰《团扇郎》，并梁所用曲。《凤将雏》以上三曲，古有歌，自汉至梁不改，今不传。上声以下七曲，内人包明月制舞《前溪》一曲，余并王金珠所制也。游曲六曲《子夜四时歌》《警歌》《变歌》，并十曲中间游曲也。半折、六变、八解，汉世已来有之。八解者，古弹、上柱古弹、郑干、新蔡、大治、小治、当男、盛当，梁太清中犹有得者，今不传。又有《七日夜》《女歌》《长史变》《黄鹄》《碧玉》《桃叶》《长乐佳》《欢好》《懊恼》《读曲》，亦皆吴声歌曲也。"③

以上引文及标点，全部依照中华书局点校本《乐府诗集》。很明显，郭茂倩在收录"吴声歌曲"后，想借用陈释智匠《古今乐录》的记载以对此类歌曲作出较为详细的解释。然而，所引《古今乐录》的版本可能存在一些问题，所以个别地方并不通

① 王运熙：《蔡琰与胡笳十八拍》，《乐府诗述论（增补本）》，第433页。
② 案，前引王僧虔《技录》云："《明君》有间弦及契注声，又有送声。"将契注声与送声并举，送声一般是有辞的，则契注声也理应有之。
③ 郭茂倩编：《乐府诗集》卷四十四，第640页。

顺，而中华书局在点校时将错就错，漏洞百出。为此，笔者对这段引文重新作出标点如次：

> 《古今乐录》曰："吴声歌，旧器有篪、箜篌、琵琶，今有笙、筝。其曲有《命啸》《吴声》《游曲》[半折、六变]、《八解》。《命啸》十解：存者有《乌噪林》《浮云驱》《雁归湖》《马让》，余皆不传。《吴声》十曲：一曰《子夜》，二曰《上柱》，三曰《凤将雏》，四曰《上声》，五曰《欢闻》，六曰《欢闻变》，七曰《前溪》，八曰《阿子》，九曰《丁督护》，十曰《团扇郎》，并梁所用曲；《凤将雏》以上三曲，古有歌，自汉至梁不改，今不传；《上声》以下七曲，内人包明月制《舞前溪》一曲，余并王金珠所制也。《游曲》六曲：《子夜四时歌》《警歌》《变歌》，并十曲中间游曲也，半折、六变。《八解》：汉世已来有之；八解者，《古弹》《上柱古弹》《郑干》《新蔡》《大治》《小治》《当男》《盛当》，梁太清中犹有得者，今不传。又有《七日夜》《女歌》《长史变》《黄鹄》《碧玉》《桃叶》《长乐佳》《欢好》《懊恼》《读曲》，亦皆吴声歌曲也。"

之所以这样标点，主要有以下几条原因：其一，"命啸、吴声、游曲、八解"等均是组曲性质，分别包括十解、十曲、六曲和八曲，所以均加上了书名号；原来的标点体例互乖，令人莫明其妙。其二，引文内对"命啸、吴声、游曲、八解"四种"组曲"所含的"只曲"都有所解释，但"半折、六变"虽出现了两次，却只字没有提及其下含有只曲一事，可见它们并非"组曲"的专名，无须加上书名号。其三，"半折、六变"第一次出现时，为衍字，所以新标点时加上了中括号；第二次出现时，则作为"《游曲》六曲"的补充说明，所以应当保留（笔者案，这在下文有详细解释，不赘）。其四，原标点对《命啸》十解均加了书名号，对《八解》各曲却不加标点，显然前后抵牾，所以也作了修正；而各种曲名之间也用顿号隔开，以便省览。

重新标点之后我们发现，"半折"和"六变"是这段引文中比较关键的两个术语，如果解释清楚其含义，则上述的标点方式会更易被人接受。那么"六变"到底

是指什么呢？据笔者看来，乃"六首变曲"之义，指的就是"《游曲》六曲"，在《乐府诗集》卷四十五录有《子夜变歌》三首，前有"解题"称：

> 《宋书·乐志》曰："六变诸曲，皆因事制歌。"《古今乐录》曰："《子夜变歌》前作'持子'送，后作'欢娱我'送。《子夜警歌》无送声，仍作变，故呼为'变头'，谓六变之首也。"①

不难看出，《子夜变歌》是一种"变曲"，这种"变曲"共有六首，故称为"六变"。《子夜警歌》也是"六变"之一，且为六首变曲之"首"，故"呼为'变头'"。由此又可看出，《子夜警歌》和《子夜变歌》作为六首变曲中的两首，既均以"子夜"为题，所以剩下四首理当亦以"子夜"为题，那显然就是《子夜四时歌》了，因为春夏秋冬四时共有四首曲，合前面两首正好是六首。更为重要的是，《子夜警歌》《子夜变歌》《子夜四时歌》（四首曲）加起来又恰恰和前文提到的"《游曲》六曲"对应，可谓丝毫不爽。所以有理由认为，"六变"并非"命啸、吴声、游曲、八解"之外另外独立的"组曲"专名，它在前述引文中第二次出现时，乃作为"《游曲》六曲"的补充说明，表示这六曲均为变曲；而其第一次出现时，则显得重复多余，故应视之为衍文。

那"半折"又是指什么呢？窃以为属于音乐演奏方面的术语。在古代文献中经常能够看到"声曲折"的说法，所谓"声曲折"，又名曲折、声折、韵逗曲折或声韵曲折，属古代乐谱之专名。由此可见，"半折"之"折"必与声乐有关。另据沈括《补笔谈》称：

> 乐中有敦、掣、住三声。一敦一住，各当一字。一大字住当二字，一掣减一字。如此迟速方应节。琴瑟亦然。更有折声，唯合字无。折一分、折二分、至于折七八分者皆是。举指有浅深，用气有轻重。如笙箫则全在用气，弦声只在抑按。如中吕宫一字、仙吕宫五字，皆比他调高半格，方应本调。②

① 郭茂倩编：《乐府诗集》卷四十五，第655页。
② 沈括：《梦溪笔谈·补笔谈》卷上，上海古籍出版社1992年，第866—867页。

引文中的"折一分、折二分、至于折七八分者皆是"一句特别值得我们注意。根据前后文意分析，所谓"折"，实指琴瑟等乐器的"弦声"被"抑按"之义，也就是折了一分之后，演奏时发出的乐声要较原来的律高稍低一些；折了二分之后，乐声要更低一些；若折了七分、八分，自然就更低了。参考沈氏的说法，所谓"半折"极有可能是"折五分"的另一种说法，大约即比原来的律高低了半律，演奏时需要凭举指浅深来控制。

因此，"半折"一词也是对"《游曲》六曲"的补充解释，目的是想说明这六首变曲演奏时，乐调应比"《吴声》十曲"有所低沉、压抑，因为它们只是《吴声》的"游曲"（相当于插曲）而已。① 也正是因为演奏时对曲调的律声有所调整、改变，所以这六首《游曲》进而又被别称为"六变"。另据《通典·乐六·清乐》记载："又七曲有声无辞：《上林》《凤雏》《平调》《清调》《瑟调》《平折》《命啸》。"② 所提到的《平折》，可能就是将《平调》作"半折"（或其他折声）处理后，衍生出来的一首新乐曲。

三

最后看"拍"与"节"这两个术语。《乐府诗集》所录《吟叹曲》和《琴曲歌辞》前面的"解题"中多次提到了"拍"，如《王明君》曲前"解题"有云：

> 谢希逸《琴论》曰："平调《明君》三十六拍，胡笳《明君》三十六拍，清调《明君》十三拍，间弦《明君》九拍，蜀调《明君》十二拍，吴调《明君》十四拍，杜琼《明君》二十一拍，凡有七曲。"③

① 王运熙在《吴声西曲杂考》一文中曾指出："《游曲》的性质、地位，前人没有说明；推想起来，其意义犹如现今的插曲。吴声十曲很长，连续唱时，中间需要歇息；在这空隙的交替阶段，由乐人唱一些歌词较短，内容较为不同的《游曲》，也是很自然的事情吧。"（收入《乐府诗述论（增补本）》，第69页）
② 杜佑撰，王文锦等校点：《通典》卷一百四十六，中华书局1988年，第3717页。
③ 郭茂倩编：《乐府诗集》卷二十九，第425—426页。

由于历史上很长一段时间内，琴曲也被列入清商乐范畴①，所以清商乐与"拍"的关系是颇为密切的，但这个拍却不能简单地理解为现代音乐中的"拍子"。据席臻贯先生研究，古代文献中提到的"拍"共有三义：一指句拍，以一句曲辞为一拍；一指韵拍，一韵可以有数句曲辞；一指点拍，这才类似于今天音乐理论中所谓的"拍子"。② 其后，王昆吾先生对"拍"的三种含义作了更简明的概括："在歌曲中，'拍'指乐句；在舞曲中，'拍'指节拍，它们都约当于拍板等节奏乐器的一次击打；在琴曲中，'拍'指段落，约当于每一乐段的停歇。"③ 也就是说，舞曲中的拍大约相当于今天所谓的"拍子"；歌曲中的拍是句拍；琴曲中的拍则指一个乐段，它与谢希逸《琴论》提到的"拍"相同。

在了解过"拍"具体含义的基础上考察清商乐中的一些现象，应当有所帮助。比如，王运熙先生《蔡琰与胡笳十八拍》一文曾经指出：

> 骚体《悲愤诗》假如就是《十八拍》，应当是三十六句，现在有三十八句。细绎前后语意，其中有两拍当各为三句。④

如前所述，假若骚体《悲愤诗》（亦入琴曲）以两句或三句为一拍的话，这个拍应当是指"韵拍"（段落），要大于"句拍"，这确实是古琴曲中的常见用法。又如，《宋书·乐志三》记载：

> 《相和》，汉旧歌也。丝竹更相和，执节者歌。本一部，魏明帝分为二，更递夜宿。本十七曲，朱生、宋识、列和等复合之为十三曲。⑤

按照"歌曲以句为拍"的说法，《相和》十七曲应当均以一句为一拍。⑥ 这还有后

① 案，有关情况详本稿《作为历史概念的清商乐》一文所述，兹不赘。
② 参见席臻贯《唐传舞谱片前文"拍"之初探》，收入《古丝路音乐暨敦煌舞谱研究》，敦煌文艺出版社1992年，第49—62页。
③ 王昆吾著：《隋唐五代燕乐杂言歌辞研究》，中华书局1996年，第280页。
④ 王运熙：《蔡琰与胡笳十八拍》，收入《乐府诗述论（增补本）》，第431页。
⑤ 沈约撰：《宋书》卷二十一，中华书局1974年，第603页。
⑥ 案，《相和》曲是清商乐的前身，对于清商乐有直接的影响。

世词乐的唱法可以作为佐证，施蛰存先生曾经指出："词以乐曲的一拍为一句，这是歌词配合乐曲的自然效果。宋代词家或乐家的书中，虽然没有明白记录词的一句即是曲的一拍，但从一些现存资料中考索，也可以证明这一情况。苏东坡有一首词，题名为《十拍子》，就是《破阵乐》。此词上下遍各五句，十拍，正是十句，因此别名为十拍子。"① 可见宋词歌唱时也以一句为一拍。因此，句拍、韵拍的提法对于我们理解清商乐的表演实有帮助。

值得注意的是，上引《宋书·乐志》中提到了"执节者歌"《相和》曲；所谓"执节者"，应是"执节"以控制歌唱句拍之人。至此，不得不谈谈"节"这个名词术语，据《宋书·乐志一》记载：

> 节，不知谁所造。傅玄《节赋》云："黄钟唱哥，《九韶》兴舞。口非节不咏，手非节不拊。"此则所从来亦远矣。②

由此可见，"节"的确是一种控制歌拍的乐器，而且兼可控制舞拍。从傅玄《节赋》"手非节不拊"一句来看，拊是拍和敲的意思，所以节这种乐器应与鼓的用法相近，很可能就是"节鼓"的前身。如前所述，隋代九部乐《清乐》一部中有乐器十五种，其中一种即为"节鼓"；另据《通典·乐四》记载："节鼓，状如博局，中开圆孔，适容其鼓，击之以节乐也。"③ 均可佐证，"执节者"所执的乐器就是节鼓。

弄清《相和》曲、清商乐中的"节"即节鼓是很重要的，因为古代乐舞表演时，尚有一种司职指挥的器具也叫"节"，这二者很容易混淆。兹引两条相关记载如次：

> 节，《尔雅》曰："和乐谓之节。"盖乐之声有鼓以节之，其舞之容有节以节之。故先代之舞，有"执节二人"之说。至今因之，有析朱绘三重之制，盖有自来矣。④

① 施蛰存著：《词学名词释义》，中华书局1988年，第56页。
② 沈约撰：《宋书》卷十九，第555页。
③ 杜佑撰，王文锦等点校：《通典》卷一百四十四，第3677页。
④ 马端临撰：《文献通考》卷一百四十四《乐十七》，中华书局1988年，第1269页。

节，朱漆木竿，长七尺二寸九分；……节旄九层，层六寸四分八厘；……司乐官执之以节舞。①

由此可见，上述这种"节"也司指挥，尤其是用以节制舞蹈，功能与节鼓相似，但形制却完全不同。约而言之，用于"节舞"的节"朱漆木竿"，长七尺以上，并带有"节旄"，决不是用于"拊"的节鼓。这种节的形制大约是从古代使者所持使节发展而来，据《史记·爰盎传》记载，吴王濞叛乱时，欲杀汉使爰盎，盎"解节旄怀之，杖，步行七八里"而逃②；另据《汉书·高帝纪》颜注称："节毛（旄）为之，上下相重，取象竹节，因以为名，将命者持之以为信。"③ 均可为证。总而言之，古代乐舞表演时另有一种带"旄"像"竹"的"节"，与《相和曲》《清乐》中使用的节鼓完全不同，不可混淆。

小　结

通过以上所述可知，在有关清商乐的文献记载中出现过"契、半折、六变、拍、节"等名词术语，对其作出考析后，可以得出以下观点：其一，契即契注声，或称契声，是乐曲末尾的乐段，在清商乐中往往采用音乐与吟咏曲辞相结合的形式表演，其出现与佛教东传有一定关系。其二，所谓六变，乃六首变曲之义，指的是吴声歌曲中的《游曲》六曲；所谓半折，指的则是"乐声要较原来律高稍低"的演奏方式。其三，古代的"拍"分为句拍、韵拍、点拍三种，认清这一点，对于理解清商乐的演奏有一定的帮助；另外，《相和》曲演唱时以"节"来控制，亦即后来《清乐》部中使用的节鼓；但它与另一种带旄似竹的指挥乐器"节"完全不同，二者不能混淆。以上问题，有的虽经前人论述而余义尚存，有的则尚未有人注意，有的还有助于纠正前人的偏失或加深对清商乐的理解。所述不当之处，敬祈方家教正。

① 乾隆御制：《律吕正义后编》卷六十七，吉林出版集团有限责任公司2005年，第1430页。
② 司马迁撰，三家注：《史记》卷一百一，中华书局1982年，第2743页。
③ 班固撰，颜师古注：《汉书》卷一，中华书局1962年，第23页。

杂舞曲转隶清商考

宋人郭茂倩编撰的《乐府诗集》共一百卷，其中第五十二至五十六卷为"舞曲歌辞"；此五卷中又有四卷为"杂舞歌辞"，亦即配合"杂舞曲"而演唱的歌辞。这些杂舞曲多为汉魏以来的中原旧乐，具有很高的历史文化价值；它们原本与清商乐并无多少联系，有的还产生于清商乐正式出现以前。但后来，所有杂舞曲都被划入清商乐的范畴，此事始于北魏孝文帝、宣武帝时期，而转隶于清商官署则发生在北齐建国以后。不过，有关"转隶"的具体情况和原因，"转隶"所产生的影响，以及"转隶"以前杂舞曲隶属何种乐官机构等问题，自来很少有人论及，故本文试作探讨，以祈有所补阙焉。

一

近代多数学者认为，中古时期极为流行的"清商乐"主要包括魏晋清商三调、南朝清商新声、相和曲、杂舞曲、琴曲等几个主要组成部分。① 其中"杂舞曲"的歌辞在《乐府诗集》内收录颇为完备，据郭茂倩所撰的"解题"称：

① 如王运熙《清乐考略》一文指出："清乐（清商乐）主要的乐曲，除汉魏的相和歌和六朝的清商曲外，较重要的便是鞞、铎、巾、拂等杂舞曲。"（收入《乐府诗述论（增补本）》，第196页）

 杂舞者，《公莫》《巴渝》《槃舞》《鞞舞》《铎舞》《拂舞》《白纻》之类是也。始皆出自方俗，后寖陈于殿庭。盖自周有缦乐、散乐，秦汉因之增广，宴会所奏，率非雅舞。汉、魏已后，并以《鞞》《铎》《巾》《拂》四舞，用之宴飨。宋武帝大明中，亦以《鞞》《拂》、杂舞合之钟石，施于庙庭；朝会用乐，则兼奏之。明帝时，又有西伧、羌、胡杂舞，后魏、北齐，亦皆参以胡戎伎，自此诸舞弥盛矣。隋牛弘亦请存四舞，宴会则与杂伎同设，于《西凉》前奏之，而去其所持鞞、拂等。按此虽非正乐，亦皆前代旧声。故成公绥赋云："鞞铎舞庭，八音并陈。"梁武帝报沈约云"鞞铎巾拂，古之遗风"是也。①

 通过上述不难看出，杂舞曲主要是周、秦、汉、魏以来殿庭"宴会所奏"的汉族中原"旧乐"，晋代以后则渗进了一部分的"西伧、羌、胡杂舞"和"胡戎伎"，其中又以《鞞舞》《铎舞》《巾舞》《拂舞》"四舞"及《槃舞》《白纻》《巴渝》等舞历史最为悠久，也最具代表性。因此，在论述杂舞曲与清商乐关系之前，颇有必要先了解一下这批代表性杂舞曲的基本情况。首先看"四舞"中的《鞞舞》，据《宋书·乐志一》记载：

 《鞞舞》，未详所起，然汉代已施于燕享矣。傅毅、张衡所赋，皆其事也。曹植《鞞舞哥序》曰："汉灵帝《西园故事》，有李坚者，能《鞞舞》。遭乱，西随段煨。先帝闻其旧有技，召之。坚既中废，兼古曲多谬误，异代之文，未必相袭，故依前曲改作新哥五篇，不敢充之黄门，近以成下国之陋乐焉。"晋《鞞舞哥》亦五篇，又《铎舞哥》一篇，《幡舞哥》一篇，《鼓舞伎》六曲，并陈于元会。今《幡》《鼓》哥词犹存，舞并阙。《鞞舞》，即今之《鞞扇舞》也。②

 由此可见，《鞞舞》在汉代已用于"燕享"，是一种很古老的乐曲，远早于魏氏三祖时期的清商曲——清商旧乐；及至南朝，《鞞舞》又被称为《鞞扇舞》，"并陈于

① 郭茂倩编：《乐府诗集》卷五十三，中华书局1979年，第766页。
② 沈约撰：《宋书》卷十九，中华书局1974年，第551页。

元会"。其次看"四舞"中的《铎舞》,据《通典·乐五》及《乐府诗集》"解题"分别称:

> 《铎舞》,汉曲也。晋《鞞舞歌》亦五篇,及《铎舞歌》一篇、《幡舞》一篇、《鼓舞伎》六曲,并陈于元会。《鞞舞》故二八,桓玄将即真,太乐遣众伎,尚书殿中郎袁明子启,增满八佾。相承不复革。宋明帝自改舞曲,歌词犹存,舞并阙。其《鞞舞》,梁谓之《鞞扇舞》也。《幡舞》《扇舞》今并亡。①

> 《唐书·乐志》曰:"铎舞,汉曲也。"《古今乐录》曰:"铎,舞者所持也。木铎制法度以号令天下,故取以为名。今谓汉世诸舞,鞞、巾二舞是汉事,铎、拂二舞以象时。古《铎舞曲》有《圣人制礼乐》一篇,声辞杂写,不复可辨,相传如此。魏曲有《太和时》,晋曲有《云门篇》,傅玄造,以当魏曲,齐因之。梁周捨改其篇。"《隋书·乐志》曰:"《铎舞》,傅玄代魏辞云'振铎鸣金'是也。梁三朝乐第十八设铎舞。"②

由此可见,《铎舞》也是汉代已经流行之旧曲,亦早于魏晋时期始产生的清商旧乐。其特点是舞者持铎而舞,亦常用于宴会,并迭经南朝人的改动。再次看"四舞"中的《巾舞》,据《宋书·乐志一》记载:

> 《公莫舞》,今之《巾舞》也。相传云项庄舞剑,项伯以袖隔之,使不得害汉高祖,且语庄云"公莫"。古人相呼曰"公",云莫害汉王也。今之用巾,盖象项伯衣袖之遗式。按《琴操》有《公莫渡河曲》,然则其声所从来已久。俗云项伯,非也。③

由此可见,《巾舞》也非常古老,其特点是"用巾"而舞,这有可能源自于周代的

① 杜佑撰,王文锦等点校:《通典》卷一百四十五,中华书局 1988 年,第 3708—3709 页。
② 郭茂倩编:《乐府诗集》卷五十四,第 784—785 页。
③ 沈约撰:《宋书》卷十九,第 551 页。

《绂舞》①；而《琴操》的作者一般认为是东汉末的蔡邕，这也说明该舞历史悠久。接下来看"四舞"中的《拂舞》，据《宋书·乐志一》记载：

> 江左初，又有《拂舞》。旧云《拂舞》，吴舞。检其哥，非吴词也。皆陈于殿庭。扬泓《拂舞序》曰："自到江南，见《白符舞》，或言《白凫鸠舞》，云有此来数十年。察其词旨，乃是吴人患孙皓虐政，思属晋也。"②

由此可见，《拂舞》的历史也比较久远，最迟产生于三国吴国末帝孙皓的在位时期（264—280年）；它的别名为《白符舞》或《白凫鸠舞》，应当就是某些典籍记载所说的《白鸠》舞。约而言之，"四舞"的初出年代大部分不晚于汉朝③，隋代牛弘亦注意到它们的价值，所以特别向文帝申奏"请存四舞"（见前引《乐府诗集》的解题）。

除上述"四舞"外，《槃舞》《白纻》《巴渝》三种"杂舞"也比较著名。先看《槃舞》的情况，据《宋书·乐志一》及《通典·乐五》分别记载：

> 又云晋初有《杯槃舞》《公莫舞》。史臣按：杯槃，今之《齐世宁》也。张衡《舞赋》云："历七槃而纵蹑。"王粲《七释》云："七槃陈于广庭。"近世文士颜延之云："递间关于槃扇。"鲍昭云："七槃起长袖。"皆以七槃为舞也。《搜神记》云："晋太康中，天下为《晋世宁舞》，矜手以接杯槃反覆之。"此则汉世唯有槃舞，而晋加之以杯，反覆之也。④

> 《槃舞》，汉曲，至晋加之以杯，谓之《世宁舞》也。张衡《舞赋》云：

① 如萧亢达就曾指出："《巾舞》是汉代宴会上表演的一种杂舞。因舞人用巾作为舞具而得名。它的由来可能与周代的《帗舞》有关，《帗舞》是手持五彩缯而舞。汉代祭祀后稷的《灵星舞》还用这种五彩缯作舞具。持巾而舞大概便是受此启发而产生的。"（参见《汉代乐舞百戏艺术研究》，文物出版社1991年，第202页）

② 沈约撰：《宋书》卷十九，第551—552页。

③ 萧亢达曾指出："汉代的杂舞不止四种，除《鞞舞》《铎舞》《巾舞》《拂舞》四种外，至少还有《巴渝舞》。但以前四种最著名也最流行。这四种舞蹈都以舞人所持的舞具而得名。迄今发现的汉代考古文物资料中，就见有《巾舞》《鞞舞》《拂舞》的舞蹈图像。"（参见《汉代乐舞百戏艺术研究》，第200页）

④ 沈约撰：《宋书》卷十九，第551页。

"历七槃而纵蹑。"王粲《七释》云："七槃陈于广庭。"颜延之云："递间开于槃扇。"鲍昭云："七槃起长袖。"皆以七槃为舞也。干宝云："晋武帝太康中，天下为《晋代宁舞》，矜手以接槃反覆之。"至宋，改为《宋世宁》。至齐，改为《齐代昌舞》。今谓之《槃舞》。①

由此可见，《槃舞》也是"汉曲"，其特点是"接槃"而舞，有点耍杂技的味道；至晋又"加之以杯"，从而增加了杂耍的难度。次看《白纻》的情况，《宋书·乐志》记载云：

> 又有《白纻舞》，按舞词有巾袍之言；纻本吴地所出，宜是吴舞也。晋《俳歌》又云："皎皎白绪，节节为双。"吴音呼绪为纻，疑白纻即白绪。②

由此可见，《白纻》与"四舞"中的《拂舞》有点相似，都是"吴舞"，其产生时间最迟不会晚于晋朝。最后看《巴渝舞》，据《通典·乐五》记载：

> 《巴渝舞》者，汉高帝自蜀汉将定三秦，阆中范因率賨人以从帝，为前锋，号"板楯蛮"，勇而善斗。及定三秦，封因为阆中侯，复賨人七姓。其俗喜舞，高帝乐其猛锐，观其舞，后使乐人习之。阆中有渝水，因以为名，故曰《巴渝舞》。舞有《矛渝》《安台》《弩渝》《行辞本歌曲》，有四篇。其辞既古，莫能晓其句度。魏初，使王粲改创其调。晋及江左皆制其辞。③

由此可见，《巴渝舞》的产生时间更可推到西汉初年，在诸杂舞曲中恐怕最为古老；其舞蹈特征也与前述各舞略有不同，因为它模仿巴人的"猛锐喜舞"而制，所以带有较浓厚的"武舞"色彩。郑樵曾在《通志·乐略一》中指出："按《鞞舞》本汉《巴渝舞》。……其辞既古，莫能晓句读。魏使王粲制其辞，粲问巴渝帅而得歌之本

① 杜佑撰，王文锦等点校：《通典》卷一百四十五，第 3708 页。
② 沈约撰：《宋书》卷十九，第 552 页。
③ 杜佑撰，王文锦等点校：《通典》卷一百四十五，第 3708 页。

意,故改为《矛渝新福》《弩渝新福》《曲台新福》《行辞新福》四歌,以述魏德。其舞故常六佾,桓玄将僭位,尚书殿中郎袁明子启,增满八佾。梁复号《巴渝》。隋文帝以非正典,罢之。"① 郑氏认为《鞞舞》本即《巴渝》,此说似于古籍无征,恐不可取。

约而言之,上述七种具代表性的"杂舞曲"都有颇为悠久的历史,绝大多数是汉魏以来的中原旧乐,一部分还明显产生于"汉相和曲"及"魏晋清商旧乐"出现之前,原本和清商乐不存在直接的联系,《乐府诗集》也没有把它们和清商曲辞、相和曲辞混放在一起。如果未加区分和考释就笼统地把它们视为清商乐的主要组成部分之一,是有点说不过去的。

二

既然杂舞曲本非清商乐,那后人将其列入清商乐的原因到底是什么呢?原来,杂舞曲之与清商乐发生关系是从北魏时期才开始的,据《魏书·乐志》记载:

> 初,高祖讨淮、汉,世宗定寿春,收其声伎。江左所传中原旧曲,《明君》《圣主》《公莫》《白鸠》之属,及江南吴歌、荆楚四[西]声,总谓《清商》。至于殿庭飨宴兼奏之。其圆丘、方泽、上辛、地祇、五郊、四时拜庙、三元、冬至、社稷、马射、籍田,乐人之数,各有差等焉。②

高祖即北魏孝文帝,471—499 年在位;世宗即北魏宣武帝,499—515 年在位。他们在和南朝齐、梁的战争中掠得了大批"声伎",其中包括了"《明君》《圣主》《公莫》《白鸠》"等"中原旧曲",不少即前文提到的杂舞曲。由于北魏人对南朝清商新声没有过多的了解,所以便将掠自南朝的声伎全部笼统地称为《清商》乐了。自从这次"误会"之后,汉魏以来的杂舞曲便开始了它们在北朝的"转隶"

① 郑樵撰,王树民点校:《通志二十略》,中华书局 1995 年,第 892—893 页。
② 魏收撰:《魏书》卷一百九,中华书局 1974 年,第 2843 页。

清商乐部之旅：先是北魏人对其音乐类属的变更，继而又引起其所属乐官官署的变化。①

不过，后一种情况的"转隶"并未发生在北魏一朝，因为北魏从未设立过专门管理清商乐的官署，外国传入的乐舞一般由司职雅乐的太乐署兼管了事。② 因此，这种"转隶"直至北齐才真正开始，据《隋书·百官志中》记载：

> 中书省，管司王言，及司进御之音乐。监、令各一人，侍郎四人。并司伶官西凉部直长、伶官西凉四部、伶官龟兹四部、伶官清商部直长、伶官清商四部。
>
> 太常，掌陵庙群祀、礼乐仪制。……太乐兼领清商部丞（原案：掌清商音乐等事），鼓吹兼领黄户局丞（原案：掌供乐人衣服）。③

由此可见，北朝建立清商官署以管理清商乐，实以北齐一朝为最早，这与侯景之乱后，萧梁清商新声进一步传入北齐有直接的关系。④ 至此，北朝的杂舞曲无论音乐类属还是乐官隶属，都与南朝的杂舞曲颇为不同了。而且这种"转隶"也极大地影响了隋人的观念，据《隋书·音乐志》记载：

> 《清乐》其始即《清商三调》是也，并汉来旧曲。乐器形制，并歌章古调，与魏三祖所作者，皆被于史籍。属晋朝迁播，夷羯窃据，其音分散。苻永固平张氏，始于凉州得之。宋武平关中，因而入南，不复存于内地。及平陈后获之。高祖听之，善其节奏，曰："此华夏正声也。昔因永嘉，流于江外，我受天明命，今复会同。虽赏逐时迁，而古致犹在。可以此为本，微更损益，去

① 案，早在魏晋时期，朝廷便设立了清商官署，专门用以管理清商乐，但当时的杂舞曲与清商乐并无直接联系，详下文所述。
② 案，有关太乐兼管清商乐的问题，详拙文《太乐职能演变考》（载《中国非物质文化遗产》第11辑，中山大学出版社2006年）所述，兹不赘。
③ 魏徵等撰：《隋书》卷二十七，中华书局1974年，第754—755页。
④ 案，南朝新声传入北齐的情况详本稿《清商乐流传考略》一文所述，兹不赘。

其哀怨，考而补之。以新定吕律，更造乐器。"①

由此可见，隋朝平灭陈朝后又一次获得了大批的南方音乐，其中有许多为"汉来旧曲"，自然包括前面提到过的多种杂舞曲在内。虽然隋人一方面承认"清乐其始"仅指"清商三调"，但另一方面又受北魏人做法的影响，把所有"汉来旧曲"都算入"清乐"范畴，所谓"并汉来旧曲"就是这个意思。于是《鞞舞》《铎舞》《巾舞》《拂舞》《槃舞》《白纻》《巴渝》等杂舞曲就再一次被"限定"在清商乐的范围之内了。

除此之外，隋朝还效仿北齐的做法，将杂舞曲统隶于清商官署之内。据中唐杜佑所撰《通典·乐六》的"清乐"条记载：

《清乐》者，其始即《清商三调》是也，并汉氏以来旧曲。乐器形制，并歌章古调，与魏三祖所作者，皆备于史籍。属晋朝迁播，夷羯窃据，其音分散。苻永固平张氏，于凉州得之。宋武平关中，因而入南，不复存于内地。及隋平陈后获之。文帝听之，善其节奏，……因置清商署，总谓之《清乐》。……

当江南之时，《巾舞》《白纻》《巴渝》等，衣服各异。梁以前，舞人并十二人，梁武省之，咸用八人而已。令工人平巾帻，绯褶。舞四人，碧轻纱衣，裙襦大袖，画云凤之状，漆鬟髻，饰以金铜杂花，状如雀钗，锦履。舞容闲婉，曲有姿态。沈约《宋书》恶江左诸曲哇淫，至今其声调犹然。观其政已乱，其俗已淫，既怨且思矣；而从容雅缓，犹有古士君子之遗风，他乐则莫与为比。乐用钟一架，磬一架，琴一，一弦琴一，瑟一，秦琵琶一，卧箜篌一，筑一，筝一，节鼓一，笙二，笛二，箫二，篪二，叶一，歌二。②

分析《通典·乐六》所述可知，隋人不但沿袭了北魏人的做法，也沿袭了北齐人的做法，将平陈所获的杂舞曲统统隶属于清商署；以至到了唐代，《巾舞》《白纻》

① 魏徵等撰：《隋书》卷十五，第377—378页。
② 杜佑撰，王文锦等点校：《通典》卷一百四十六，第3716—3717页。

《巴渝》等杂舞属于清乐部已经变成人们的一种共识。可以说,《魏书·乐志》《隋书·乐志》《通典·乐典》等历史记载一步步影响并巩固了后人"杂舞曲隶属于清商乐"的观念,所以更后一点的古籍以及近代的许多学者便直接将杂舞曲视为清商乐的重要组成部分之一。

不过,有的学者显然并不清楚这段曲折的历史,甚至认为杂舞曲从一开始就隶属清商乐的范畴,比如王克芬先生曾经指出:"经过数百年漫长的岁月,《清商乐》发生了许多变化。它们基本是向两个方向发展:一类是被作为'前代正声',进入庙堂,归入雅乐;另一类则是经过艺人的精心加工创作,成为精美的表演性舞蹈,数百年盛行不衰。前一类如《鞞舞》。……另一部分属《清商乐》类的舞蹈,如《巾舞》《白纻舞》《明君舞》《前溪舞》等。"① 这种观点是倒果为因,甚为不妥的。

三

了解过杂舞曲的基本情况,及其在北朝的"转隶"历史和原因之后,难免会追问以下一个问题:杂舞曲传入北朝以前由什么乐官机构管辖呢?这是前人所未关注过的。而笔者的看法是,此机构即总章官署。据《宋书·乐志一》所载南朝刘宋末年事云:

> 孝武大明中,以《鞞》《拂》杂舞合之钟石,施于殿庭。顺帝昇明二年,尚书令王僧虔上表言之,并论三调哥曰:……夫钟悬之器,以雅为用,凯容之制,八佾为体。故羽籥击拊,以相谐应,季氏获诮,将在于此。今总章旧佾,二八之流,袿服既殊,曲律亦异,推今校古,皎然可知。又哥钟一肆,克谐女乐,以哥为称,非雅器也。大明中,即以宫悬合和《鞞》《拂》,节数虽会,虑乖雅体。②

① 王克芬著:《中国舞蹈发展史》,上海人民出版社 2003 年,第 132—134 页。
② 沈约撰:《宋书》卷十九,第 552—553 页。

分析王僧虔"上表"的内容可知①，当时的《鞞》《拂》等杂舞"合之钟石"而"施于殿庭"，其表演者是"总章旧伎，二八之流"，也就是当时宫廷内部的一批"女乐"。据此可以推断，杂舞曲原本应隶属于总章官署。这个官署大约始置于东汉时期，据《后汉书·献帝纪》记载及后人的注释称：

> （建安）八年冬十月己巳，公卿初迎冬于北郊，总章始复备八佾舞。（李贤注："袁宏《纪》云：'迎气北郊，始用八佾。'佾，列也，谓舞者之行列。往因乱废，今始备之。总章，乐官名。古之《安代乐》。"）②

由此可知，"总章"乐官的出现最迟是在东汉末年；这种"乐官"以掌管郊祀"八佾舞"为主要职能，尤其是"迎气北郊"时须用之。从功能上看，东汉总章官署与刘宋总章旧伎一样，都掌管舞佾，这就为杂舞曲本隶总章署提供了有力的佐证。上引唐人李贤的注释又提到，东汉总章官所舞为《安代乐》，亦即汉代的《安世房中歌》，李贤因避李世民讳，才改"世"为"代"。而据《汉书·礼乐志》记载，《安世乐》是高祖唐山夫人所创制的"掖庭女乐"，这与刘宋总章旧伎的"女乐"性质也适相吻合。

总章官署在东汉以后续有发展，据《三国志·魏书·明帝纪》记载："是时，大治洛阳宫，起昭阳、太极殿，筑总章观。"③ 对于此事，裴注引《魏略》作了较为详细的说明：

> 是年起太极诸殿，筑总章观，高十余丈，建翔凤于其上。又于芳林园中起陂池，楫櫂越歌；又于列殿之北，立八坊，诸才人以次序处其中，贵人、夫人以上，转南附焉，其秩石拟百官之数。……自贵人以下至尚保，及给掖庭洒扫，习伎歌者，各有千数。④

① 案，王僧虔谈论杂舞曲时特意将它们与清商"三调哥（歌）"诗区分开来，这就再次说明，在南朝声伎大量传入北魏以前，杂舞曲与清商乐并无必然联系。
② 范晔撰，李贤等注，司马彪撰志，刘昭注补：《后汉书》卷九，中华书局1965年，第383页。
③ 陈寿撰，裴松之注：《三国志》卷三，中华书局1982年，第104页。
④ 陈寿撰，裴松之注：《三国志》卷三，第104—105页。

由此可见，魏明帝所建"总章观"为宫中建筑的名称，里面蓄养了许多"贵人、夫人"及"习伎歌者"，其性质必然也都是"女乐"。由于魏明帝的时候清商官署已经建立，而且宫中另筑有清商殿，专门蓄养清商伎乐①，所以总章乐官与清商乐官可谓各别部居，不相杂厕。孙楷第先生曾经指出："（魏）明帝时后宫习伎歌者有千数，此则宫中女伎，不在清商员内者也。"② 所谓"宫中女伎"便包括总章伎乐而言，"不在清商员内"的话是很对的。

到了西晋时期，总章与清商仍然各自发展，属于截然不同的官署，杂舞曲当然也隶于总章署而与清商署没有关系，《晋书·乐志》所载可以为证：

> 泰始九年，光禄大夫荀勖以杜夔所制律吕，校太乐、总章、鼓吹八音，与律吕乖错，乃制古尺，作新律吕，以调声韵。事具《律历志》。律成，遂班下太常，使太乐、总章、鼓吹、清商施用。荀勖遂典知乐事，启朝士解音者共掌之。使郭夏、宋识等造《正德》《大豫》二舞，其乐章亦张华之所作云。③

由此可见，在西晋时期总章署与清商署是并立于朝的四大乐官机构中的两个。④ 这种分立的状态一直到刘宋时期仍然非常清晰，如《宋书·后妃传》所载内廷女乐有以下几种："乐正，铨六宫。……典乐帅，置人无定数。（原案：有限外。）……清商帅，置人无定数。……总章帅，置人无定数。"⑤ 刘宋内廷女乐分为乐正、典乐、总章、清商四职，显然是模仿了西晋朝廷乐分四署的做法。这不但证明刘宋时期的总章伎是女乐，也证明总章署辖下的杂舞曲与清商女乐各自独立，并不混淆。至此，已经可以明确地回答前文提出的问题：自东汉末年直至南朝刘宋，杂舞曲一直

① 案，有关问题详本稿《清商官署沿革考》一文所述，不赘。
② 孙楷第：《清商曲小史》，收入《沧州集》卷五，中华书局2009年，第303页。
③ 房玄龄等撰：《晋书》卷二十二，中华书局1974年，第692页。
④ 案，李昉等编《太平御览》卷一百四十五引《晋武帝起居注》云："武帝出清商、掖庭诏曰：今出清商、掖庭及诸署才人、奴女、保林以下二百七十余人还家。"（中华书局1960年，第709页）也是将清商与掖庭对举，总章女乐即属掖庭女乐之列。
⑤ 沈约撰：《宋书》卷四十一，第1271—1275页。

隶属于总章官署，与清商官署无关。①

即使到了南朝的齐、梁、陈三代，北朝杂舞曲已经开始"转隶"清商乐的情况下，南朝杂舞曲依然未见类似变动。如《隋书·百官志》记载梁朝官制有云：

> 诸卿，梁初犹依宋齐，皆无卿名。天监七年，以太常为太常卿，加置宗正卿。……凡十二卿，皆置丞及功曹、主簿。而太常视金紫光禄大夫，统明堂、二庙、太史、太祝、廪牺、太乐、鼓吹、乘黄、北馆、典客馆等令、丞，及陵监、国学等。又置协律校尉、总章校尉监、掌故、乐正之属，以掌乐事，太乐又有清商署丞，太史别有灵台丞。②

梁朝在清商署丞以外别置"总章校尉监"，证明本隶于总章官署的杂舞曲并未转隶清商官署；而陈朝基本沿用梁制，也是没有发生过转隶的。③ 只有当隋朝统一天下以后，情况才出现了根本变化，据《隋书·音乐志》记载："开皇九年平陈，获宋、齐旧乐，诏于太常置清商署，以管之。求陈太乐令蔡子元、于普明等，复居其职。"④ 如前所述，隋人对于"清（商）乐"的概念是在北魏、北齐的基础上发展而来的，所以隋人眼中的清商乐包括了所有汉魏以来的旧乐，杂舞曲亦在其中。复因此，当隋朝"于太常置清商署"后，无论南朝的杂舞曲抑或北朝的杂舞曲，必然统统划归清商署管辖，这和前引《通典·乐典》所载完全一致。至此，全国范围内的杂舞曲都被列入清商乐部，并隶属于清商官署，从而与总章官署彻底割裂开来。⑤

① 案，王运熙《汉魏两晋南北朝乐府官署沿革考略》一文曾认为："《宋书·乐志一》说：'《鞞舞》故二八，桓玄将即真，太乐遣众伎。'《鞞舞》在汉魏与相和同隶黄门鼓吹，现在改隶太乐，由此推测，大约这时清商曲已由太乐兼掌了。这也开六朝太乐统辖清商的制度。"（收入《乐府诗述论（增补本）》，第188页）由于《鞞舞》属杂舞，在东晋时期与清商乐无关，所以王氏此说值得商榷。
② 魏徵等撰：《隋书》卷二十六，第724页。
③ 案，南齐官制承袭刘宋，所以在总章女乐问题上也没有区别。
④ 魏徵等撰：《隋书》卷十五，第349页。
⑤ 案，隋朝也不再设置总章乐官。

余 论

通过以上所述可知,杂舞曲主要是汉魏以来流传的中原"旧乐",也有少量"西伧、羌、胡杂舞",其施用场合多为宫廷宴会之间,其中尤以《鞞舞》《铎舞》《巾舞》《拂舞》等"四舞"及《槃舞》《白纻》《巴渝》等舞的历史较为悠久,也最负盛名。这些杂舞曲从东汉末开始至南朝刘宋,一直隶属于总章官署,与清商乐和清商官署并没有多少联系。

自从北魏孝文帝、宣武帝与南朝齐、梁发生战争,并掠得一大批杂舞曲伎艺后,开始把杂舞曲统称为"清商乐",由此改变了其音乐类属。随后,北齐设立清商官署,这批杂舞曲又"转隶"其下,由此进一步改变了其音乐官属。不过,南朝齐、梁、陈各代的杂舞曲依然与总章官署保持联系,并未发生过"转隶"清商乐部或清商官署的情况。

及至隋人统一天下,承袭北朝人对于清商乐的概念,始令汉魏晋南北朝以来所有的杂舞曲都隶属于清商官署,从而与总章官署彻底脱离关系。由此可知,杂舞曲的"转隶"有其特殊的历史原因和历史过程;同时也产生了较为深远的影响,比如前人研究中不加区分直接将杂舞曲视为清商乐的做法,就应视为这种影响的后果,却是须加纠正的。

最后,拟补述两个相关的小问题:其一,前引《宋书·乐志》提到:"孝武大明中,以《鞞》《拂》杂舞合之钟石,施于殿庭。"可见杂舞曲可以和钟、磬等雅乐器配合演奏,而据《隋书·音乐志》记载:

>《清乐》,其始即《清商三调》是也,并汉来旧曲。乐器形制,并歌章古辞,与魏三祖所作者,皆被于史籍。……其乐器有钟、磬、琴、瑟、击、琴、琵琶、箜篌、筑、筝、节鼓、笙、笛、箫、篪、埙等十五种,为一部,工二十五人。[①]

① 魏徵等撰:《隋书》卷十五,第377—378页。

由此可见，隋朝诸部乐之一的《清乐》也可以和钟、磬等雅乐器配合演奏。但传统认为，清商乐出于汉代的相和曲，是"丝竹相和"的乐部，以使用"管弦乐器"为主，并不使用钟、磬。因此，清商乐部掺入金、石等器，有可能是受杂舞曲使用钟、磬的影响。由此反映出，杂舞曲虽与清商乐本无联系，但其转隶清商乐部和清商官署后，却对清商乐表演产生了一定影响。

其二，有学者认为杂舞曲中的《鞞舞》在西汉时期可能隶属于乐府，如萧亢达先生《汉代乐舞百戏艺术研究》一书曾经指出：

> 《鞞舞》属汉代杂舞，是天子宴乐群臣时演奏的杂舞曲，不属于雅乐。可能就是西汉乐府中的缦乐。（原案：《汉书·礼仪志》："缦乐鼓员十三人。"师古注云："缦乐，杂乐也。"）①

这一说法可能并不准确。因据《汉书·礼乐志》称："今汉郊庙诗歌，未有祖宗之事，八音调均，又不协于钟律，而内有掖庭材人，外有上林乐府，皆以郑声施于朝廷。"② 所谓"内有掖庭材人"中的"材人"，是天子后宫女官名号之一，故掖庭材人也就是"掖庭女乐"的意思。如前所述，刘宋时期的《鞞舞》由"女乐二八"表演，其性质与西汉掖庭女乐最为相近。因此，西汉《鞞舞》当属掖庭材人所掌，而非"西汉乐府中的缦乐"；掖庭在"内"，是与在"外"的"上林乐府"相对的一个机构，二者恐不宜混淆。

① 萧亢达著：《汉代乐舞百戏艺术研究》，第27—28页。
② 班固撰，颜师古注：《汉书》卷二十二，中华书局1962年，第1071页。

附 录 编

魏晋南北朝琴艺传承考述

古琴是中国古代流传最为广泛的乐器之一。汉魏以来，琴、棋、书、画"四艺"逐渐成为中国士人修身养性的重要途径，而琴更居首位焉。① 因此，它无疑是中国古代文化史、中国古代音乐史研究的重要对象。②

古琴艺术的历史虽然悠久，但直至魏晋南北朝才真正进入高度发展的阶段，这主要反映在以下五个方面：其一，古琴型制中的尺寸、琴徽、弦数等项逐渐趋于稳定；其二，古琴音乐中的新声曲调大量出现，文字记谱法也在这一时期产生；其三，琴曲歌辞的创作十分发达，知名文人大量参与其中，一改以往琴歌作品多属乐人伪托的现象；其四，知名琴家大量涌现，琴艺传承薪火相续，一部分琴艺传承群体已呈现出琴学门派的雏形；其五，有关古琴的文献史料、图像史料、实物史料存世量颇为丰富，较诸前代有了显著增多。有关上述的第二个方面，音乐学界、古琴学界研究得比较多，笔者不拟置喙；有关上述的第一、第三和第五个方面，笔者另撰有《魏晋南北朝琴歌作者考述》《魏晋南北朝琴曲歌辞析论》《魏晋南北朝古琴图像与古琴实物考》（未刊稿）、《汉宋古琴形制新考》（未刊稿）等文分别予以探讨，兹不赘。

① 案，将琴、棋、书、画四艺并称，大约始于唐人。如开元年间何延之的《兰亭始末记》称："［释］辩才姓袁氏，梁司空昂之元孙，博学工文，琴奕［弈］书画，皆臻其妙。"（见董诰等编《全唐文》卷三百一，上海古籍出版社1990年，第1352页）但实际上，南朝时期这四艺已经成为士人们普遍喜爱和修习的对象。

② 案，琴是清商乐演奏中不可或缺的乐器，所以本文结论对于清商乐研究也有一定帮助。

至于上述的第四个方面，则是本文所欲考述的重点。一方面因为魏晋南北朝时期的琴艺传承问题有较为重要的学术价值，另一方面也因为前人在这一领域的研究还相当粗略。远者如宋代朱长文的《琴史》、明代蒋克谦的《琴书大全》，近者如周庆云的《琴史补》（1919）、查阜西的《历代琴人传》（1965）、许健的《琴史初编》（1982）和《琴史新编》（2012）、章华英的《古琴》（2005）、周仕慧的《琴曲歌辞研究》（2009）等著作，所录魏晋南北朝时期琴人的数量尚属有限，有的甚至不足当时琴家的十分之一，这显然无法反映当时琴艺高度发达的真实情况。特别是在前人著述之中，对于当时琴家之间的伎艺传授、地域流播、影响程度等问题关注甚少，更不用说在此基础上勾勒出琴艺群体的概况甚至琴学门派的轮廓，这不免是古琴史研究中的一种遗憾。

　　以上是本文写作的主要原因，而在考述之前，有必要解释一下什么是"琴艺传承"。简而言之，就是古琴弹奏伎艺在当时人与人之间的传习授受。由于隋唐以前，记曲的乐谱尚不发达，古琴的减字谱也未创造出来①，所以父子、师徒之间的口授身传对于琴艺传承来说是至关重要的，故本文考述的重点会放在当时琴艺高超而且较有影响力的琴家身上。此外，汉人已将弹奏古琴视为修炼心身的重要途径，所以有"琴道"的提法。② 因此，某些琴家虽然琴艺平平，却在精神层面发挥过很大的影响，并维持着古琴文化的延续，本文也将简略述及。还有就是，琴人自身的流动性，致使琴艺从某一地方传播到另一地方，从而引起学琴风气的流行和转移，这也应视为琴艺传承的一项重要内容。

一、三国西晋时期

　　谈论魏晋南北朝时期的琴艺传承，不得不提及大学者蔡邕，虽然他是汉末人，却对魏晋时期多位重要琴家产生过直接而且巨大的影响，称得上是汉魏琴史上一位承前启后的关键人物。据《后汉书》本传记载：

① 案，古琴减字谱一般认为是盛、中唐时期的曹柔所创，虽有争议，但年代大致不差。
② 案，如汉人桓谭《新论》中就有一篇名为《琴道》，提出了"琴者，禁也"的观点。

> 蔡邕字伯喈，陈留圉人也。……桓帝时，中常侍徐璜、左悺等五侯擅恣，闻邕善鼓琴，遂白天子，敕陈留太守督促发遣。邕不得已，行到偃师，称疾而归。①

> 吴人有烧桐以爨者，邕闻火烈之声，知其良木，因请而裁为琴，果有美音，而其尾犹焦，故时人名曰"焦尾琴"焉。②

足以见其琴学造诣之一斑。蔡邕还撰写过《琴赋》《琴操》（一说孔衍）等作品，所授门人弟子无数，三国时期的阮瑀、嵇康、顾雍、蔡琰等大琴家均曾从学。阮、嵇、顾三人是开派的宗师，下文还将提到，不赘。兹对邕女蔡琰的事迹略作叙述，据《艺文类聚·乐部四》引《蔡琰别传》曰："琰字文姬，蔡邕之女。年六岁，夜鼓琴，弦断，琰曰：'第二弦。'邕故断一弦而问之，琰曰：'第四弦。'邕曰：'偶得之矣。'琰曰：'吴札观化，知兴亡之国；师旷吹律，识南风之不竞。由此观之，何足不知。'"③ 由此可见，蔡琰从小就跟蔡邕学琴，而且颖悟非常。旧传她撰写过琴歌《胡笳十八拍》，近人虽多数认定为伪托之作，但蔡琰仍不失为魏晋时期第一位知名的女琴家。

另据宋人朱长文《琴史》卷四记载："或云，蔡邕撰《游春》《渌水》《幽居》《坐愁》《秋思》以传太史令单飏，自飏十七传而至（赵）耶利，耶利传濮人马氏，又传宋孝臻。"④ 明人蒋克谦《琴书大全》卷十《弹琴·琴事·琴曲传授》又记载："蔡邕《游春》等《五弄》传太史令单飏，飏传王阳，阳传陈群，群传冯道，道传子感神，感神传嵇康，康传子绍，绍传子粲，粲传孙悦，悦传子简，简传子洪，洪传子逸趣，趣传子元，元传孙测，测传孙元寿，寿传冯怀宝，宝传子辨，辨传郭道，道传曹郡赵耶利。"⑤ 以上虽为宋人和明人的记载，但杜佑《通典·乐六》亦称："唯弹琴家犹传楚、汉旧声及《清调》《琴调》，蔡邕《五弄》《楚调四弄调》，

① 范晔撰，李贤注：《后汉书》卷六十，中华书局1965年，第1979—1980页。
② 范晔撰，李贤注：《后汉书》卷六十，第2004页。
③ 欧阳询撰：《艺文类聚》卷四十四，上海古籍出版社1999年，第782页。
④ 朱长文：《琴史》卷四，收入《文渊阁四库全书》839册，台湾商务印书馆1986年，第45页。
⑤ 蒋克谦：《琴书大全》卷十，收入《琴曲集成》五册，中华书局1983年，第210页。

谓之'九弄',雅声独存。"① 由此可见,蔡氏的《五弄》的确传到了中唐。在《琴书大全》所述《五弄》传承谱系中,除了嵇氏一派琴人外,比较有影响力的是陈群,他是颍川许昌人,仕曹魏位至司空,封颍阴侯,《三国志·魏书》(卷二十二)有传。

如果说蔡邕是汉魏之际最著名的文人琴大师,那么杜夔无疑是汉魏之际最著名的艺人琴大师。据《三国志·方技传》记载:

> 杜夔字公良,河南人也。以知音为雅乐郎,中平五年,疾去官。州郡司徒礼辟,以世乱奔荆州。……后表子琮降太祖(曹操),太祖以夔为军谋祭酒,参太乐事,因令创制雅乐。夔善钟律,聪思过人,丝竹八音,靡所不能,惟歌舞非所长。时散郎邓静、尹齐善咏雅乐,歌师尹胡能歌宗庙郊祀之曲,舞师冯肃、服养晓知先代诸舞,夔总统研精,远考诸经,近采故事,教习讲肄,备作乐器,绍复先代古乐,皆自夔始也。黄初中,为太乐令、协律都尉。……(夔)弟子河南邵登、张泰、桑馥,各至太乐丞,下邳陈颃司律中郎将。自左延年等虽妙于音,咸善郑声,其好古存正莫及夔。②

由此可见,杜夔于汉末已知名,至曹操、曹丕时期,曾两度担任朝廷的最高级乐官,精通乐律和各种乐器。另据《琴史》记载:"或云,(杜)夔妙于《广陵散》,嵇康就其子孟求得此声。"③ 由此可见,杜氏父子都是琴家,嵇康之所以善于弹奏千古名曲《广陵散》,可能即从杜夔之子杜孟处习得;虽然一说嵇康学得《广陵散》乃由于古人夜间显灵传授(详后),实不如此说之可信也。而从《三国志·方技传》的记载又可知,杜夔的弟子大多担任过朝廷的高级乐官,他在艺人琴的传承方面肯定有着广泛的影响。鉴于蔡邕未入魏已卒,所以从严格意义上说,杜夔才是魏晋南北朝时期第一位古琴大师。

① 杜佑撰,王文锦等点校:《通典》卷一百四十六,中华书局1988年,第3718页。
② 陈寿撰,裴松之注:《三国志》卷二十九,中华书局1982年,第806—807页。
③ 朱长文:《琴史》卷三,收入《文渊阁四库全书》839册,第32页。案,朱长文虽为赵宋人,但他出身宫廷琴待诏世家,《琴史》所录的琴家材料亦典核有据,除特殊情况外,本文一般直接引用,不再注明原出处。

当时比较知名的艺人琴家尚有卢女，据《乐府诗集》引崔豹《古今注》曰：
"《雉朝飞》者，犊沐子所作也。齐宣王时，处士泯宣，年五十无妻。出薪于野，
见雉雄雌相随而飞，意动心悲，乃仰天叹大圣在上，恩及草木鸟兽，而我独不获。
因援琴而歌，以明自伤。其声中绝。魏武帝时，宫人有卢女者，七岁入汉宫，学鼓
琴，特异于余妓，善为新声，能传此曲。"① 卢女和杜夔经历相近，都是由汉入魏
的著名艺人，不妨视为蔡琰之后第二位重要的女琴家。另从《古今注》的记载可
知，汉魏时期宫中修习琴艺的宫女应不在少数。

　　如果说蔡邕是汉魏"文人琴"的代表，杜夔是"艺人琴"的代表，那么孙登
则是三国、西晋时期"隐士琴"的代表。② 据《晋书·隐逸传》记载："孙登字公
和，汲郡共人也。……好读《易》，抚一弦琴，见者皆亲乐之。"③ 而《琴史》的记
载则更加具体："孙登字公和，汲郡共人，有道而隐者也。好读《易》、鼓琴，性
无恚怒。阮嗣宗（籍）、嵇叔夜（康）尝从之游。……叔夜善弹琴，至见登弹一弦
琴以成音曲，乃叹服。"④ 由此可见，孙登的琴艺相当之高，既然阮籍和嵇康"尝
从之游"，自然也曾师从孙登学过琴。⑤ 比较有意思的是，蔡邕、杜夔、孙登三位
的籍贯都在现今的河南省境内，这表明汉魏时期琴艺的中心区域正是在中原一带。

　　当时尚有一位有影响力的隐逸琴家名叫张臶，据《三国志·魏书》记载："时
巨鹿张臶，字子明，颍川胡昭，字孔明，亦养志不仕。臶少游太学，学兼内外，后
归乡里。……徙遁常山，门徒且数百人，迁居任县。太祖（曹操）为丞相，辟，不
诣。……正始元年，戴鵀之鸟，巢臶门阴，臶告门人曰：'夫戴鵀阳鸟，而巢门阴，
此凶祥也。'乃援琴歌咏，作诗二篇，旬日而卒，时年一百五岁。"⑥ 张臶所作的两
篇琴歌没有流传下来，但他的门徒多达"数百人"，从其学琴者自非少数，足以反
映张臶在琴学传承方面的地位。

①　郭茂倩编：《乐府诗集》卷五十七，中华书局1979年，第835页。
②　案，传统的做法一般是将琴家分为文人琴和艺人琴两大类，但考虑到魏晋南北朝时期隐逸琴家的数量很大，影响也很大，琴艺风格又与入世出仕的文人颇有不同，故本文将隐士琴独立划出成为一类。
③　房玄龄等撰：《晋书》卷九十四，中华书局1974年，第2426页。
④　朱长文：《琴史》卷三，收入《文渊阁四库全书》839册，第32—33页。
⑤　案，孙登的年龄与阮籍、嵇康差不多，但从琴艺传承的角度来看，他是阮、嵇二人的老师。
⑥　陈寿撰，裴松之注：《三国志》卷十一，第361页。

当然，古籍记载最多、影响也最广泛的还是文人琴，在蔡邕之后，就先后出现了阮氏、嵇氏、刘氏、顾氏四家重要的琴人。其中阮氏一脉始于阮瑀，字元瑜，陈留尉氏人，著名的"建安七子"之一。据《三国志·王粲传》记载：

> （阮）瑀少受学于蔡邕。建安中都护曹洪欲使掌书记，瑀终不为屈。太祖（曹操）并以（陈）琳、瑀为司空军谋祭酒，管记室，军国书檄，多琳、瑀所作也。琳徙门下督，瑀为仓曹掾属。……咸著文赋数十篇。瑀以（建安）十七年卒。①

这段记载提到阮瑀从小"受学于蔡邕"，而蔡邕又是琴学大师，所以阮瑀的琴艺最有可能受自于邕。另据裴松之《三国志注》引《文士传》记载：

> 太祖雅闻（阮）瑀名，辟之，不应，连见逼促，乃逃入山中。太祖使人焚山，得瑀，送至，召入。太祖时征长安，大延宾客，怒瑀不与语，使就技人列。瑀善解音，能鼓琴，遂抚弦而歌，因造歌曲曰："奕奕天门开，大魏应期运。青盖巡九州，在东西人怨。士为知己死，女为悦者玩。恩义苟敷畅，他人焉能乱？"为曲既捷，音声殊妙，当时冠坐，太祖大悦。②

这段记载不但指出阮瑀"能鼓琴"，还提到他在宴会上即席"造歌曲"的故事。关于这首五言八句的《琴歌》，裴松之曾有"案语"指出：

> 臣松之案，鱼氏《典略》、挚虞《文章志》并云瑀建安初辞疾避役，不为曹洪屈。得太祖召，即投杖而起。不得有逃入山中，焚之乃出之事也。又，《典略》载太祖初征荆州，使瑀作书与刘备，及征马超，又使瑀作书与韩遂，此二书今具存。至长安之前，遂等破走，太祖始以十六年得入关耳。而张骘云初得瑀时太祖在长安，此又乖戾。瑀以十七年卒，太祖十八年策为魏公，而云

① 陈寿撰，裴松之注：《三国志》卷二十一，第600—602页。
② 陈寿撰，裴松之注：《三国志》卷二十一，第600页。

瑀歌舞辞称"大魏应期运",愈知其妄。又其辞云"他人焉能乱",了不成语。瑀之吐属,必不如此。①

裴松之的看法很有道理。因据历史记载,曹操于建安十八年(213)被封为魏公,而阮瑀则卒于建安十七年,所以其琴歌不可能预知未来册封之事。据此推断,这首琴歌实属托名之作。由于有"大魏应期运"一句,故可判为曹魏时期的作品;再从"他人焉能乱"一句来看,不像文人手笔,也就是裴氏所说的"了不成语",由此我们认为这是曹魏时期艺人琴家伪托阮瑀之名而作。即使这样,也必是因为阮瑀善于鼓琴而且广有影响,才会有乐人假托其名声以创作琴歌,所以阮瑀作为魏晋时期阮氏琴开宗的地位是不应该被否认的。

阮瑀的琴艺后来为其子阮籍所继承,据《晋书·阮籍传》记载:"嗜酒能啸,善弹琴。……籍又能为青白眼,见礼俗之士,以白眼对之。及嵇喜来吊,籍作白眼,喜不怿而退。喜弟康闻之,乃赍酒挟琴造焉,籍大悦,乃见青眼。"② 此外,阮籍在代表诗作《咏怀》中也曾多次提到弹琴,并可作为善琴之证。其学后又传其兄子阮咸,据《晋书·阮咸传》记载:"咸字仲容,父熙,武都太守。咸任达不拘,与叔父籍为竹林之游。……咸妙解音律,善弹琵琶。虽处世,不交人事,惟共亲知弦歌酣宴而已。"③ 阮咸与阮籍同列"竹林七贤"之席,最善于弹琵琶,但对琴艺同样精熟;据《琴集》记载,琴曲《三峡流泉》即为阮咸的作品。④ 后来,阮咸的儿子阮瞻亦于琴学上取得成就,据《晋书·阮籍传》记载:"瞻字千里。……善弹琴,人闻其能,多往求听,不问贵贱长幼,皆为弹之。……内兄潘岳每令鼓琴,终日达夜,无忤色。"⑤ 可以为证。魏晋南北朝时期,四代琴学传承谱系如此完整者并不多见。

与阮氏琴齐名者则有嵇氏琴,始于嵇康,他也是"竹林七贤"之一,琴诗之学皆诣精绝,因不满司马氏之政,并遭钟会诬陷,遂被杀害。先看两段与其琴艺有关

① 陈寿撰,裴松之注:《三国志》卷二十一,第600—601页。
② 房玄龄等撰:《晋书》卷四十九,第1359—1361页。
③ 房玄龄等撰:《晋书》卷四十九,第1362—1363页。
④ 郭茂倩编:《乐府诗集》卷六十,第876页引。
⑤ 房玄龄等撰:《晋书》卷四十九,第1363页。

的材料：

> 康临刑自若，援琴而鼓，既而叹曰："雅音于是绝矣。"时人莫不哀之。①
>
> 康将刑东市，太学生三千人请以为师，弗许。康顾视日影，索琴弹之，曰："昔袁孝尼尝从吾学《广陵散》，吾每靳固之，《广陵散》于今绝矣。"时年四十，海内之士，莫不痛之。……初，康尝游于洛西，暮宿华阳亭，引琴而弹。夜分，忽有客诣之，称是古人，与康共谈音律，辞致清辩，因索琴弹之，而为《广陵散》，声调绝伦，遂以授康，仍誓不传人，亦不言其姓字。②

临刑之前尚且鼓琴，可见其对琴学的痴迷。而古人显灵授琴之传说，虽不免荒诞，却足以反映琴曲《广陵散》在当时的盛名。嵇康的琴艺被儿子嵇绍所继承，据《晋书·忠义传》记载：

> 嵇绍字延祖，魏中散大夫康之子也。……齐王冏既辅政，大兴第舍，骄奢滋甚。……绍尝诣冏咨事，遇冏燕会，召董艾、葛旟等共论时政。艾言于冏曰："嵇侍中善于丝竹，公可令操之。"左右进琴，绍推不受。冏曰："今日为欢，卿何吝此邪？"绍对曰："公匡复社稷，当轨物作则，垂之于后。绍虽虚鄙，忝备常伯，腰绂冠冕，鸣玉殿省，岂可操执丝竹，以为伶人之事。若释公服从私宴，所不敢辞也。"冏大惭，艾等不自得而退。③

对于此事，《琴史》评价说"延祖可谓自重其艺也"，甚是。另据前引《琴书大全·琴曲传授》可知，嵇氏琴在嵇绍之后还传承了好几代。此外，《嵇康别传》记载："康临终之言曰：'袁孝尼尝从吾学《广陵散》，吾每固之不与。《广陵散》于今绝矣。'"④ 由此可见，袁孝尼也是嵇氏琴学的弟子。孝尼名准，陈郡人，少好

① 陈寿撰，裴松之注：《三国志》卷二十一引《魏氏春秋》，第606页。
② 房玄龄等撰：《晋书》卷四十九《嵇康传》，第1374页。
③ 房玄龄等撰：《晋书》卷八十九，第2298—2300页。
④ 陈寿撰，裴松之注：《三国志》卷二十一，第606页引。

琴，其事迹在《世说新语·雅量》《琴史》（卷四）等并见记载。明人《琴书大全》卷十《弹琴·琴事·琴曲传授》还记载："嵇康《长清》等四弄传钟会，会传戴逵，逵传子颙，颙传沈庆之，庆传沈约，约传沈屙，屙传沈瞻，瞻传孙寥，寥亡遂绝。"① 据此可以看出嵇氏琴流传的另一支脉。

由于嵇康的盛名及其枉死，后世遂留有很多关于他学琴、授琴的传说，从孙登游、授《广陵散》等自不必多说，吴均《续齐谐记》又曰："王彦伯，会稽余姚人也，善鼓琴，仕为东宫扶侍，赴告还都。行至吴邮亭，维舟中渚，秉烛理琴，见一女子，披帏而进，二女从焉。先施锦席于东床，乃就坐，女取琴调之，似琴而声甚哀，雅类今之登歌。女子曰：'子识此声否？'彦伯曰：'所未曾闻。'女曰：'此曲所谓《楚明光》者也。唯嵇叔夜能为此声，自此以外传习数人而已。'"② 也是较有名的一例。可以说，阮氏琴和嵇氏琴是三国、西晋琴学的两座高峰，而且其传承的脉络亦较为清晰。至于他们活动的区域，也是在河南洛阳一带，再次反映了魏晋时期中原琴艺的兴盛。

至西晋后期，则出现了琴家刘琨，据《晋书》本传记载："刘琨字越石，中山魏昌人，汉中山靖王胜之后也。""在晋阳，尝为胡骑所围数重，城中窘迫无计，琨乃乘月登楼清啸，贼闻之，皆凄然长叹。中夜奏《胡笳》，贼又流涕歔欷，有怀土之切。向晓复吹之，贼并弃围而走。"③ 则其精通音乐可知。朱氏《琴史》又记载：

> 琴家又称，琨作《胡笳》五弄，所谓《登陇》《望[秦]》《竹吟风》《哀松露》《悲汉月》，传至齐梁间，复修之，奇声妙响，在于此矣。④

刘琨创作《胡笳》五弄虽然只是琴家中流传的说法，但在初唐人转抄南朝琴谱《碣石调·幽兰》卷子的最后一页附录了琴曲五十九首，其中赫然有《胡笳》五弄

① 蒋克谦撰：《琴书大全》卷十，收入《琴曲集成》五册，第210页。案，从时间上看，钟会不可能直接传艺于戴逵，其间必有缺环。
② 李昉等撰：《太平御览》卷五百七十九，收入《文渊阁四库全书》898册，台湾商务印书馆1986年，第379—380页。
③ 房玄龄等撰：《晋书》卷六十二，第1679、1690页。
④ 朱长文撰：《琴史》卷四，收入《文渊阁四库全书》839册，第39页。

诸曲名，正好符合《琴史》"传至齐梁间，复修之"的说法，由此足证此五曲历史之悠久。另据《琴书大全》卷十《弹琴·琴事·琴曲传授》载："刘琨《胡笳》等五弄，传甥陈通，通传柳进思，思传司马均，加五乐声，传工普明，普明传封袭，袭传陈宜都，宜都亡，遂绝。"① 由此可见，《胡笳》五弄在后世一直传承了六代，其影响是很大的。刘琨活动的区域多在河北、山西一带，其琴艺在这些地方传播并非没有可能。

大致而言，阮氏、嵇氏、刘氏三家琴主要在北方中原流行，而在江南地区，琴艺虽不足以与中原抗衡，但亦有了长足发展，尤其是顾氏琴的崛起。这一家琴学始于吴人顾雍，先看两条相关史料：

> 顾雍以从蔡伯喈学鼓琴，伯喈贵异之，谓曰："卿必成，故以名与卿。"雍、伯喈同名由此。②
>
> 吴顾雍字元叹，吴郡人也。蔡伯喈从朔方还，尝避怨于吴，雍从学琴书，专一清净，敏而易教。伯喈贵异之，谓之曰："卿必成远致，今以吾名与卿。"故雍与伯喈同名，又字元叹，言为伯喈之所叹异也。③

由此可见，顾氏之琴也传自大学者蔡邕，由于邕曾"避怨于吴"，遂成就了琴学南传。顾雍又传其子裕，裕再传其子荣。④ 据《世说新语·伤逝》载："顾彦先（顾荣字彦先）平生好琴，及丧，家人常以琴置灵床上。张季鹰往哭之，不胜其恸，遂径上床，鼓琴，作数曲竟，抚琴曰：'顾彦先颇复赏此不？'因又大恸，遂不执孝子手而出。"⑤ 由此可见，琴学在顾氏门中至少传承了三代。而张季鹰即张翰，亦吴人，他与顾氏在琴艺上必有切磋，足以反映琴艺在吴地兴起之事实。《琴史》也根

① 蒋克谦撰：《琴书大全》卷十，收入《琴曲集成》五册，第210页。
② 李昉等编：《太平御览》卷五百七十七引《江表传》，收入《文渊阁四库全书》898册，第368页。
③ 朱长文撰：《琴史》卷三，收入《文渊阁四库全书》839册，第37页。
④ 据《三国志·吴书》记载："永安元年，诏曰：'故丞相雍，至德忠贤，辅国以礼，而侯统废绝，朕甚愍之。其以雍次子裕袭爵为醴陵侯，以明著旧勋。'"而裴注引《吴录》则曰："裕一名穆，终宜都太守，裕子荣。"（卷五十二，第1228页）
⑤ 刘义庆撰，刘孝标注，余嘉锡笺疏：《世说新语》十七，上海古籍出版社1993年，第639页。

据《世说新语》的记载而将张翰列入魏晋琴家之列。①

值得注意的是，三国、西晋时期的西蜀地区也有琴家，其中可以诸葛亮为代表，据《三国志·蜀书》记载："诸葛亮，字孔明，琅邪阳都人也。……亮早孤，从父玄为袁术所署豫章太守，……玄素与荆州牧刘表有旧，往依之。玄卒，亮躬耕陇亩，好为《梁父吟》。"②从这则记载中我们发现，诸葛亮应当善鼓琴，因为《梁父吟》是一首著名乐曲，据《乐府诗集》的"解题"称：

> 《古今乐录》曰："王僧虔《技录》有《梁甫吟行》，今不歌。"谢希逸《琴论》曰："诸葛亮作《梁甫吟》。"……李勉《琴说》曰："《梁甫吟》，曾子撰。"《琴操》曰："曾子耕泰山之下，天雨雪冻，旬月不得归，思其父母，作《梁山歌》。"蔡邕《琴颂》曰："梁甫悲吟，周公越裳。"按梁甫，山名，在泰山下。《梁甫吟》盖言人死葬此山，亦葬歌也。又有《泰山梁甫吟》，与此颇同。③

由此可知，古代多种重要的琴学著作都收录了《梁父（甫）吟》，足见这是一首琴曲。或者有人会问，如果《梁父吟》是琴曲，为什么郭茂倩编《乐府诗集》时却将诸葛亮所作的《梁甫吟》列入《相和歌辞》之中呢？④ 其实这也不难回答，因据《古今乐录》记载："凡相和，其器有笙、笛、节歌、琴、瑟、琵琶、筝七种。"⑤由此可见，琴本为相和乐演奏中的基本乐器之一，所以《梁父吟》虽属琴曲，亦可放在相和乐中合奏，故其歌辞又可以列入《相和歌辞》。虽然对于《梁父吟》的始

① 案，当时吴地的琴家还有贺循，据《世说新语·任诞》记载："贺司空入洛赴命，为太孙舍人。经吴阊门，在船中弹琴。张季鹰本不相识，先在金阊亭，闻弦甚清，下船就贺，因共语。便大相知说。"（第739—740页）可见贺循琴艺较高，而且与张季鹰相识。至东晋时，贺循成为著名的礼学家，官至司空，参见《晋书》（卷六十八）本传。
② 陈寿撰，裴松之注：《三国志》卷三十五，第911页。
③ 郭茂倩编：《乐府诗集》卷四十一，第605—606页。
④ 参见《乐府诗集》卷四十一，诗作："步出齐城门，遥望荡阴里。里中有三墓，累累正相似。问是谁家墓，田彊古冶子。力能排南山，文能绝地纪。一朝被谗言，二桃杀三士。谁能为此谋？国相齐晏子。"（第605—606页）
⑤ 郭茂倩编：《乐府诗集》卷二十六，第377页引。

创者有不同说法，但诸葛亮熟悉这支琴曲则毫无疑问，所以推断他也是一位琴人。由于诸葛亮在西蜀有着巨大的影响力，如果他善于鼓琴的话，对琴艺的流传肯定会有很大的促进和帮助。

此外，当时西蜀还有另一位琴家，那就是吕乂，据《三国志·蜀书》本传记载："吕乂字季阳，南阳人也。父常，送故将军刘焉入蜀，值王路隔塞，遂不得还。乂少孤，好读书鼓琴。……（诸葛）亮卒，累迁广汉、蜀郡太守。"① 吕氏也是蜀国的显宦，对于琴艺在该地区的流传自然也有不少影响。根据以上材料，我们认为三国时期的西蜀地区有可能存在一个以诸葛亮、吕乂等为核心的琴人群体。而且早在两汉时期，该地区已有琴艺流传，如《史记·司马相如传》载："相如之临邛，从车骑，雍容闲雅甚都。及饮卓氏，弄琴，文君窃从户窥之，心悦而好之。"② 另一位西汉辞赋大家扬雄本就是蜀郡成都人，也善鼓琴，还撰有《琴清英》一篇（已佚）。至于文物方面，四川地区也屡有东汉时期的"抚琴俑"出土③，建于汉末建安年间的四川雅安高颐阙石刻上还刻有师旷鼓琴画像④，均可为证。两汉的琴艺尚且如此发达，魏晋时期恐怕也不差。

约而言之，三国、西晋时期古琴艺术在多个阶层、多个地区已有广泛的流传。若以身份而论，当时的琴家大致可分为艺人琴、隐士琴、文人琴三类，其中关于文人琴的记载最多，影响自然也较大⑤，特别是阮氏、嵇氏两家，分别传承了很多代，在古琴史上的地位尤为重要。若以地域而论，则有中原琴家、江南琴家、西蜀琴家之别；另外荆州一地也值得注意，因为汉末杜夔就曾依附荆州牧刘表，诸葛亮也在这一带隐居，到了南朝时期，荆州更是许多隐逸琴家出没之处。尽管吴琴、蜀琴暂时还无法与中原相抗衡，但也在一定程度上反映出古琴艺术蓬勃发展、不断扩散的趋势。

① 陈寿撰，裴松之注：《三国志》卷三十九，第988页。
② 司马迁撰，三家注：《史记》卷一百一十七，中华书局1982年，第3000页。
③ 参见章华英著《古琴》，浙江人民出版社2005年，第6—8页。
④ 龚廷万等编《巴蜀汉代画像集》，文物出版社1998年，图103。
⑤ 案，三国时期比较重要的文人琴家尚有曹植、崔琰等，参见《三国志·魏书》本传；西晋时期则有谢鲲、公孙宏等，参见《晋书·谢鲲传》《晋书·潘岳传》，不赘。

二、东晋南朝时期

自晋迁江左至于宋、齐、梁、陈，共历五代，琴艺在中国南部地区获得了进一步的发展。总此五代琴艺而言，实以戴氏、柳氏两家最为有名，我们的考述不妨从戴氏开始。这派琴家主要属于隐士琴，创始于戴逵、戴述弟兄，据《晋书·隐逸传》记载：

> 戴逵字安道，谯国人也。少博学，好谈论，善属文，能鼓琴，工书画。……太宰、武陵王晞闻其善鼓琴，使人召之，逵对使者破琴曰："戴安道不为王门伶人。"晞怒，乃更引其兄述。述闻命欣然，拥琴而往。①

由此可见，戴述、戴逵兄弟俱精通琴艺，但从两人的行径来看，实有艺人琴与隐士琴的重大分野。戴逵的琴艺后来传给他的两个儿子戴勃和戴颙，据《宋书·隐逸传》记载：

> 戴颙字仲若，谯郡铚人也。父逵，兄勃，并隐遁有高名。……父善琴书，颙并传之，凡诸音律，皆能挥手。会稽剡县多名山，故世居剡下。颙及兄勃，并受琴于父，父没，所传之声，不忍复奏，各造新弄，勃五部，颙十五部。颙又制长弄一部，并传于世。中书令王绥常携宾客造之，勃等方进豆粥，绥曰："闻卿善琴，试欲一听。"不答，绥恨而去。……颙合《何尝》《白鹄》二声，以为一调，号为清旷。②

由此可见，戴勃、戴颙不但传承了父亲的琴艺，而且进一步创制了许多新的琴曲；同时也传承了父亲作为隐士的清高姿态，即使中书令求奏一曲，也傲然不应。除两

① 房玄龄等撰：《晋书》卷九十四，第2457页。
② 沈约撰：《宋书》卷九十三，中华书局1974年，第2276—2277页。

个儿子外，戴逵门下学琴的弟子甚众，如《宋书·隐逸传》《琴史》分别记载：

 沈道虔，吴兴武康人也。……受琴于戴逵，王敬弘深敬之。郡州府凡十二命，皆不就。……道虔年老，菜食，恒无经日之资，而琴书为乐，孜孜不倦。……子慧锋，修父业，辟从事，皆不就。①

 宋世有嵇元荣、宗少文，并善弹琴，云传戴安道之法。（柳）恽幼从学，特穷其妙。②

由此可见，沈道虔、嵇元荣、宗少文（案，《琴史》所说"宗少文"实为"羊盖"之误，详本文余论所述）等皆为戴门弟子，而且都是隐士琴家。其中沈道虔再传其子慧锋，嵇元荣等则影响到另一重要琴派柳氏琴的重要人物柳恽。其后，戴勃、戴颙兄弟亦广授门徒，如《宋书·隐逸传》记载：

 （颙）乃出居吴下，吴下士人共为筑室，聚石引水，植林开涧，……三吴将守及郡内衣冠要其同游野泽，堪行便往。……衡阳王义季镇京口，长史张邵与颙姻通，迎来止黄鹄山。山北有竹林精舍，林涧甚美，颙憩于此涧，义季亟从之游，颙服其野服，不改常度。为义季鼓琴，并新声变曲，其三调《游弦》《广陵》《止息》之流，皆与世异。③

吴下士人共从之游，可见其影响之大，其中衡阳王刘义季从其学琴一事尤传为美谈。总之，这一派琴家人数较多，传承系统较清晰，已隐然有琴学流派的雏形，而他们的主要活动区域则是在当时扬州一带。王德埙先生谈及戴逵的琴学成就时曾指出："戴逵是嵇康的崇拜者。……其子戴颙善奏《广陵散》，此曲系逵所授；……'逵不乐当世，以琴书为娱，不远千里'（《晋中兴书》），因此，戴逵是上接嵇康、阮氏体系，下传南朝琴坛的津梁。逵传其子颙、勃，颙转而'并传之'；逵还传其

① 沈约撰：《宋书》卷九十三，第2291—2292页。
② 朱长文撰：《琴史》卷四，收入《文渊阁四库全书》839册，第42页。
③ 沈约撰：《宋书》卷九十三，第2277页。

弟子嵇元荣和羊盖，嵇、羊转而再传'良质美手'的柳恽。"① 所述大致与史实相符，戴氏琴的地位亦大略可见；不过，戴逵是否直接得到嵇氏琴的真传，目前还没有可靠史料可证。

戴氏琴是东晋、南朝五代隐士琴的代表，其他隐逸琴家亦不在少数，影响较大的又有宗炳，刘义季也曾从其游。据《宋书·隐逸传》记载："宗炳字少文，南阳涅阳人也。……衡阳王义季在荆州，亲至炳室，与之欢燕。……凡所游履，皆图之于室，谓人曰：'抚琴动操，欲令众山皆响。'古有《金石弄》，为诸桓所重，桓氏亡，其声遂绝，唯炳传焉。太祖遣乐师杨观就炳受之。炳外弟师觉授亦有素业，以琴书自娱。"② 由此可见，宗氏琴部分源出于望族桓氏，他们的活动区域主要在荆州。宗炳虽属隐逸琴家，却又别传艺人琴家杨观；而宗炳的内弟师觉授则以释流而通琴学，似应划入隐士琴为宜。

此外，较有影响的如宋齐的沈麟士，据《南史·隐逸传》记载："沈麟士字云祯，吴兴武康人也。……隐居余不吴差山，讲经教授，从学士数十百人。……麟士无所营求，以笃学为务，恒凭素几鼓素琴，不为新声。"③ 从学者至数十百人，那是颇有影响的。另一位是梁人陶弘景，字通明，丹阳秣陵人，初仕齐，后辞官归隐于句容茅山，梁武帝曾与之游，及即帝位，优礼之。据《梁书·处士传》记载："年十岁，得葛洪《神仙传》，昼夜研寻，便有养生之志。……及长，……读书万余卷，善琴棋，工草隶。"④ 再一位是陈朝的丘明，古老的琴曲文字谱《碣石调·幽兰》即传自此人之手。⑤ 据该谱的《序》称："丘公字明，会稽人也。梁末隐于九疑山，妙绝楚调，于《幽兰》尤特精绝。以其声微而志远，而不甚授人，以陈祯明三年（589）授宜都王叔明。隋开皇十年（590）于丹阳县卒。年九十七，无子传之，其声遂简耳。"⑥ 由此可见，丘明是梁陈时期的一位隐逸琴家，其弟子有王叔明。

① 王德埙：《琴曲〈广陵散〉流变初考》，载《中央音乐学院学报》1985 年 4 期，第 21 页。
② 沈约撰：《宋书》卷九十三，第 2278—2279 页。
③ 李延寿撰：《南史》卷七十六，中华书局 1975 年，第 1890—1892 页。
④ 姚思廉撰：《梁书》卷五十一，中华书局 1973 年，第 742 页。
⑤ 案，这是一幅唐人写卷，1885 年由杨守敬在日本访书时发现，后由黎庶昌影印入《古逸丛书》之内。
⑥ 查阜西编纂：《存见古琴曲谱辑览》，人民音乐出版社 1959 年，第 45 页。

当然，后世最知名的隐逸琴家还要数陶渊明，据《晋书·陶潜传》记载："（潜）性不解音，而畜素琴一张，弦徽不具。每朋酒之会，则抚而和之，曰：'但识琴中趣，何劳弦上声。'"① 可见他对琴的喜爱。渊明在《答庞参军》一诗中也说："衡门之下，有琴有书。载弹载咏，爰得我娱。"② 并可为证。从记载来看，陶渊明的琴艺可能不太高，甚至是比较低的，但其隐逸行为在当时和后世都产生了极大的影响，所以其琴书自娱的做法也会被很多人仿效。因此，陶氏对于琴艺流传的影响实际上更多是体现在精神层面上。③

东晋、南朝五代，声名能与戴氏琴相颉颃而出现时间略后者有柳氏琴。此派琴艺始于柳世隆，仕南齐位至司空，加上琴艺高超，所以其影响也很大。先看两条相关史料：

> 世隆少立功名，晚专以谈义自业。善弹琴，世称"柳公双琐"，为士品第一。常自云马矟第一，清谈第二，弹琴第三。在朝不干世务，垂帘鼓琴，风韵清远，甚获世誉。④

> （齐高帝）幸华林宴集，使各效伎艺。褚彦回弹琵琶，王僧虔、柳世隆弹琴，沈文季歌《子夜来》，张敬儿舞。⑤

所谓"双琐"，是古琴弹奏的一种指法，由此可见世隆琴艺的确不凡。世隆之学又传其二子柳恽、柳惲，据《南史·柳恽传》记载："恽字文通，好学工制文，尤晓音律。"⑥ 另据《南史·柳惲传》记载："初，宋时有嵇元荣、羊盖者，并善琴，云传戴安道法。惲从之学。惲特穷其妙。齐竟陵王子良闻而引为法曹行参军，……子良尝置酒后园，有晋太傅谢安鸣琴在侧，援以授惲，惲弹为雅弄。子良曰：'卿巧越嵇心，妙臻羊体，良质美手，信在今夜，岂止当今称奇，亦可追踪古烈。'……

① 房玄龄等撰：《晋书》卷九十四，第2463页。
② 陶潜撰，龚斌校笺：《陶渊明集校笺》卷一，上海古籍出版社1996年，第28页。
③ 案，东晋、南朝隐逸琴家尚有何琦、京栖等，参见《晋书·孝友传》《南史·隐逸传》等。
④ 萧子显撰：《南齐书》卷二十四，中华书局1972年，第452页。
⑤ 李延寿撰：《南史》卷二十二，第593页。
⑥ 李延寿撰：《南史》卷三十八，第986页。

初,恽父世隆弹琴,为士流第一,恽每奏其父曲,常感思。复变体备写古曲。尝赋诗未就,以笔捶琴,坐客过,以箸扣之,恽惊其哀韵,乃制为雅音。后传击琴,自于此。恽常以今声转弃古法,乃著《清调论》,具有条流。"① 由此可见,柳氏兄弟均传父学,而柳恽更转益多师,特别是将戴氏琴的一些妙法都学到了手,故能"变体备写古曲",还能够在古琴形制和琴乐理论等方面有所建树,实属可贵。因此,柳氏一门可谓南朝文人琴的典型代表。②

柳氏之外,上至名门巨宦(甚至王族),下至一般官吏,爱琴、善琴、传琴者不可胜计,所以江左文人琴的势力并不比隐士琴逊色。名门巨宦之好琴者可举王氏、谢氏、萧氏等为例,先说琅邪王氏,据《世说新语·伤逝》记载:

> 王子猷、子敬俱病笃,而子敬先亡。子猷问左右:"何以都不闻消息?此已丧矣。"语时了不悲。便索舆来奔丧,都不哭。子敬素好琴,便径入坐灵床上,取子敬琴弹,弦既不调,掷地云:"子敬,子敬!人琴俱亡。"因恸绝良久,月余亦卒。③

王子敬即王献之,大书法家王羲之的儿子,献之本人也是大书法家,仕东晋位至高官。王子猷即王徽之,王献之的兄长。他们二人显然都是有影响的文人琴家。另如王导的曾孙王微,据《宋书·王微传》记载:"(微)元嘉三十年卒,时年三十九。……遗令薄葬,……为灵二宿便毁,以尝所弹琴置床上,何长史来,以琴与之。"④《琴史》亦载:"王微,字景玄,晋相导之曾孙,少好学工书,解音律而不屑仕宦,尤善琴,并著《谱》《序》,今此书亡矣。"⑤ 皆其爱琴、善琴之证。王微的侄子为王僧祐,亦精此艺,《南齐书·王秀之传》载:"秀之宗人僧祐,太尉俭从祖兄也。……竟陵王子良闻僧祐善弹琴,于座取琴进之,不肯从命。永明

① 李延寿撰:《南史》卷三十八,第987—988页。
② 案,在柳恢、柳恽以后,琴艺传于何人却不见记载,所以从传承这一点来说,柳氏琴未免略为逊色于戴氏琴。
③ 刘义庆撰,刘孝标注,余嘉锡笺疏:《世说新语》第十七,第645页。
④ 沈约撰:《宋书》卷六十二,第1672页。
⑤ 朱长文撰:《琴史》卷四,收入《文渊阁四库全书》839册,第41页。

(483—493 年）末，为太子中舍人。"① 可以为证。

还可举王羲之的四世族孙王僧虔为例，《南齐书》本传说他"好文史，解音律"②，前引《南史·王俭传》又提到，齐高帝幸华林宴集时，"王僧虔、柳世隆弹琴"，据此估计僧虔的琴艺不比世隆差多少。僧虔的琴艺传其子王慈，《南齐书》本传载："（慈）年八岁，外祖宋太宰江夏王义恭迎之内斋，施宝物恣听所取，慈取素琴石研，义恭善之。"③ 可见王慈从小就开始习琴。琅邪以外的王氏亦有善琴者，如齐人王仲雄。据《南齐书·王敬则传》载："上知之，遣敬则世子仲雄入东安慰之。仲雄善弹琴，当时新绝。江左有蔡邕焦尾琴，在主衣库，上敕五日一给仲雄。仲雄于御前鼓琴作《懊侬曲歌》曰：'常叹负情侬，郎今果行许。'帝愈猜愧。"④ 可以为证。

江左谢氏与王氏齐名，其善琴者亦复不少，比如谢安、谢尚兄弟。据《琴史》记载："（安）家有名琴，后为齐竟陵王所宝，以此知太傅之工琴也。……兄尚，亦善音乐，博总众艺，及为镇西将军，镇寿阳，于是采拾乐工，并制石磬以备太乐。江表有钟石之乐，自尚始也。"⑤ 所谓谢安有名琴一事，参见前引《南史·柳恽传》。另如谢庄，《琴史》提到："谢庄，字希逸，以文藻风概独冠当时，历典枢要，以中书令卒。史虽不言其善琴，然故传希逸作《琴名》，今所存古人名氏，班班可识，意即希逸所撰也。非属意于丝桐者，讵能勤勤于此哉。"⑥ 除《琴名》外，谢庄还撰有《琴论》，曾被《乐府诗集·琴曲歌辞》的解题再三称引。后人说"王、谢诸后，皆好声乐"（《琴史》卷四），殆非虚语。

至于萧氏之善琴者，有刘宋时的萧思话，南兰陵人，《宋书》本传载："（思话）自此折节，数年中，遂有令誉。好书史，善弹琴，能骑射。"⑦ 更有名的是南齐江夏王萧锋，《南齐书》本传说他"好琴书，有武力"⑧。《南史·齐高帝诸子传》

① 萧子显撰：《南齐书》卷四十六，第801页。
② 萧子显撰：《南齐书》卷三十三，第594页。
③ 萧子显撰：《南齐书》卷四十六，第802页。
④ 萧子显撰：《南齐书》卷二十六，第485页。
⑤ 朱长文撰：《琴史》卷四，收入《文渊阁四库全书》839册，第39页。
⑥ 朱长文撰：《琴史》卷四，收入《文渊阁四库全书》839册，第41页。
⑦ 沈约撰：《宋书》卷七十八，第2011页。
⑧ 萧子显撰：《南齐书》卷三十五，第630页。

所载尤为详尽：

> （锋）好琴书，盖亦天性。尝觐武帝，赐以宝装琴，仍于御前鼓之，大见赏。帝谓鄱阳王锵曰："阇梨（锋小名）琴亦是柳令之流亚。"……及明帝知权，蕃邸危惧，江祏尝谓王晏曰："江夏王有才行，亦善能匿迹，以琴道授羊景之，景之著名，而江夏掩能于世，非唯七弦而已，百氏亦复如之。"①

所谓"柳令"即柳世隆；羊景之可能与刘宋时著名的琴家羊盖有关系，由此可见萧锋"琴道"之高。另一位善琴的萧氏人物是梁武帝萧衍的第三子梁简文帝萧纲，据《梁书》本纪载："太宗幼而敏睿，识悟过人，六岁便属文，……引纳文学之士，赏接无倦，……雅好题诗……当时号曰'宫体'。"②《乐府诗集》录有梁简文帝所撰的"琴曲歌辞"《霹雳引》《雉朝飞操》《双燕离》《贞女引》《龙丘引》《别鹤》等六首，这一数量在魏晋南北朝时期作家中仅次于鲍照和江洪③，表明他是会弹琴的。④

名门巨宦以外，一般官吏之善琴、爱琴、传琴者也不在少数，比如东晋时的横阳令贺韬，《艺文类聚·乐部》引《世说》称："会稽有防风鬼，屡见城邑，常跂雷门上，脚乘至地。晋横阳令贺韬善鼓琴，防风闻琴声，在贺中庭舞。"⑤防风鬼未必有，但贺韬善琴一事当不虚，否则不至于为小说家所取材。又如刘宋时的沈勃，据《宋书·沈演之传》记载："（沈）勃好为文章，善弹琴，能围棋，而轻薄逐利。……上怒，下诏曰：'沈勃琴书艺业，口有美称，而轻躁耽酒，幼多罪愆。'"⑥可见沈勃的琴艺确是高的，只可惜琴道上的修为有欠。另如刘宋时的杜慧度，据《宋书·良吏传》载："慧度布衣蔬食，俭约质素，能弹琴，颇好《庄》

① 萧子显撰：《南史》卷四十三，第1088—1089页。
② 姚思廉撰：《梁书》卷四，中华书局1973年，第109页。
③ 案，有关琴曲歌辞与弹琴伎艺的关系，在本文余论部分尚要提及，兹不赘。
④ 案，东晋、南朝五代名公巨宦之善琴者，还有褚彦回、徐湛之、江湛、徐勉等人，参见《南史·褚彦回传》《宋书·徐湛之传》《宋书·江湛传》《梁书·徐勉传》等，兹不赘。
⑤ 欧阳询撰：《艺文类聚》卷四十四，第782页。
⑥ 沈约撰：《宋书》卷六十三，第1686—1687页。

《老》。"① 可为证。还有南齐时的杜栖，据《南齐书·孝义传》记载："栖出京师，从儒士刘瓛受学，善清言，能弹琴饮酒，名儒贵游多敬待之。"② 可为证，而从其游者不少，传其琴者恐亦不少。

有关东晋、南朝五代琴艺已臻极盛一事实无可置疑，我们还可以从当时一些志怪小说的内容之中窥见端倪。比如前引吴均《续齐谐记》提到东晋王彦伯夜闻女子弹奏琴曲《楚明光》的故事。另如祖台之的《志怪》提到："建康小吏曹著见庐山夫人，夫人命女婉出著相见，婉见著忻悦，命婢琼林取琴出，婉抚琴歌曰：'登庐山兮郁嵯峨，晞阳风兮拂紫霞。招若人兮濯灵波，欣良会兮畅云柯。弹鸣琴兮乐莫过，云龙会兮乐太和。'歌毕，婉便还去。"③ 祖台之于东晋时为官，乃著名科学家祖冲之的祖父，他的《志怪》也将弹琴、作琴曲歌辞等编成了神怪故事，不难看出时人对于弹琴的好尚。

约而言之，东晋、宋、齐、梁、陈五代的琴艺已在社会各界之中广为流传，琴家之间相互传授琴艺也多见记载。相比较而言，隐士琴和文人琴占有绝对的优势，特别是隐士琴的影响尤大，而艺人琴的记载则非常少，这可能与当时的社会风尚有关。后来《琴史》的作者朱长文感叹江左琴学之盛时曾说："晋、宋之间，缙绅犹多解音律，盖承汉、魏嵇、蔡之余，风流未远，故能度曲变声，可施于后世。自唐以来，学琴者徒仿其节奏，写其按抑，而未见有如三戴者。"④ 戴氏琴也正是隐逸琴家的代表。

另从活动和传播区域的角度看，这么多的琴家涌现出来，其活动和影响的范围已不可能再局限于某一个地方，尤以扬州、荆州为盛。值得一提的是，据《陈书·侯安都传》记载："侯安都字成师，始兴曲江人也。世为郡著姓。……安都工隶书，能鼓琴，涉猎书传，为五言诗，亦颇清靡，兼善骑射，为邑里雄豪。"⑤ 侯安都后来成为南陈王朝建立的重要功臣，位至司空、清远郡公。由于他是曲江始兴人，这表明至迟南朝时期，琴艺已经在岭南地区传播开来，这在岭南古琴史上是值得大书一笔的。

① 沈约撰：《宋书》卷九十二，第2265页。
② 萧子显撰：《南齐书》卷五十五，第965—966页。
③ 李昉等撰：《太平御览》卷五百七十三，收入《文渊阁四库全书》898册，第338页引。
④ 朱长文撰：《琴史》卷四，收入《文渊阁四库全书》839册，第40页。
⑤ 姚思廉撰：《陈书》卷八，中华书局1972年，第143页。

三、十六国北朝时期

接下来我们讨论一下西晋以后北方琴艺的传承和流播。相对于东晋、南朝而言，北方战乱较多，文化也远不如南方发达，特别是十六国时期，琴学呈现出明显的衰退趋势。当时有名的琴家十分稀少，比较重要的是隐逸琴家董景道。据《晋书·儒林传》记载：

> 董景道，字文博，弘农人也。……永平中，知天下将乱，隐于商洛山，衣木叶，食树果，弹琴歌笑以自娱，毒虫猛兽皆绕其傍，是以刘元海及聪屡征，皆碍而不达。至刘曜时出山，庐于渭汭。曜征为太子少傅、散骑常侍，并固辞，竟以寿终。①

景道的行为与魏晋的孙登有些相似。十六国时期另外两位著名的隐逸琴家是氾腾和公孙凤，据《晋书·隐逸传》记载：

> 氾腾，字无忌，敦煌人也。举孝廉，除郎中。属天下兵乱，去官还家。……散家财五十万，以施宗族，柴门灌园，琴书自适。张轨征之为府司马，腾曰："门一杜，其可开乎。"固辞。病两月余而卒。②

> 公孙凤，字子鸾，上谷人也。隐于昌黎之九城山谷，……弹琴吟咏，陶然自得，人咸异之，莫能测也。慕容暐以安车征至邺，及见暐，不言不拜，衣食举动如在九城。宾客造请，鲜得与言。数年病卒。③

除几位隐逸琴家外，当时还有一位十分有名的艺人琴家，即前秦时期的赵整，据

① 房玄龄等撰：《晋书》卷九十一，第2355页。
② 房玄龄等撰：《晋书》卷九十四，第2438页。
③ 房玄龄等撰：《晋书》卷九十四，第2450—2451页。

《晋书·苻坚载记》记载：

> （苻）坚之分氐户于诸镇也，赵整因侍，援琴而歌曰："阿得脂，阿得脂，博劳旧父是仇绥，尾长翼短不能飞，远徙种人留鲜卑，一旦缓急语阿谁。"坚笑而不纳。至是，整言验矣。①

这就是赵整以琴歌《阿得脂》进谏苻坚的著名故事。所谓"坚之分氐户于诸镇"，是苻坚晚年政治上的一大败笔，也是前秦败亡的重要原因之一。事情发生在380年，赵整觉得这一做法不妥，便借弹奏琴歌的机会予以讽谏。可惜苻坚"笑而不纳"，最后自食其果。从赵整长期抱琴而"侍"于帝侧的情况来看，他虽然能作诗，却不像是文人琴家，而应是艺人琴工，甚至可能是一位"琴待诏"。琴待诏制度始于两汉，前秦保留此制亦不足为奇。拙文《汉宋琴待诏制度考述》（未刊稿）对此另有详论，兹不赘。

十六国时期的文人琴艺不振，或亦与当时北土文士的风尚有关。据《晋书·姚兴载记》记载："兴留心政事，苞容广纳，一言之善，咸见礼异。……于是学者咸劝，儒风盛焉。给事黄门侍郎古成诜、中书侍郎王尚、尚书郎马岱等，以文章雅正，参管机密。诜风韵秀举，确然不群，每以天下是非为己任。时京兆韦高慕阮籍之为人，居母丧，弹琴饮酒。诜闻而泣曰：'吾当私刃斩之，以崇风教。'遂持剑求高，高惧，逃匿，终身不敢见诜。"② 看来，北方文人尊崇儒学，对于弹琴饮酒、自恃高达的作风甚为不满，这或是北方文人琴远不如东晋、南朝五代兴盛的重要原因之一。③

琴家如此稀少，传承的情况自然也难以考究。这种情况到了北魏统一北方（439）以后，才开始转变。特别是北魏的后期，涌现出一批琴家，如谷士恢、杨侃、李谧等，先看几条相关史料：

① 房玄龄等撰：《晋书》卷一百十四，第2928页。
② 房玄龄等撰：《晋书》卷一百十七，第2979页。
③ 案，十六国时期的琴家尚有刘曜、段丰妻等，参见《晋书·刘曜载记》《琴史》（卷四）等，不赘。

（谷）士恢，字绍达。少好琴书。初为世宗挽郎，除奉朝请。①

（杨）侃，字士业。颇爱琴书，尤好计画。②

李谧，字永和，赵郡人，……州再举秀才，公府二辟，并不就。惟以琴书为业，有绝世之心。……谧不饮酒，好音律，爱乐山水，高尚之情，长而弥固。……延昌四年卒，年三十二。③

谷士恢是谷浑的玄孙，官至鸿胪少卿，传中提到的世宗即北魏宣武帝（499—515年在位）；杨侃是杨播的儿子，北魏末年屡立战功，官至度支尚书、加征东将军、金紫光禄大夫；李谧同是北魏后期人物，但属于隐逸琴家一类。而在琴艺上比这三位有名得多的还有柳氏兄弟，据《魏书·裴叔业传》记载：

（柳）远，字季云。性粗疏无拘检，时人或谓之"柳癫"。好弹琴，耽酒，时有文咏。为肃宗挽郎。出帝初，除仪同开府参军事。放情琴酒之间。……元象二年，客游项城，遇患卒，时年四十。

（柳远从弟）谐，颇有文学。善鼓琴，以新声手势，京师士子翕然从学。除著作佐郎。建义初，于河阴遇害，时年二十六。④

东魏元象二年当539年，可知柳远这位琴家实生于500年；肃宗即北魏孝明帝（515—528年在位），出帝即孝武帝元脩（532—534年在位）。北魏末，尔朱荣发动河阴之变，时在528年，可知柳谐这位琴家实生于503年。二柳都善琴，尤其是柳谐，善于新声手势（琴指法），所以京师洛阳之从学者甚众，对于文人琴在北土的传承发挥了重要的作用。裴蔼之也从谐学琴，据《魏书·裴叔业传》载："蔼之，字幼重。性轻率，好琴书，其内弟柳谐善鼓琴，蔼之师谐而微不及也。"⑤ 可

① 魏收撰：《魏书》卷三十三，中华书局1974年，第782页。
② 魏收撰：《魏书》卷五十八，第1281页。
③ 魏收撰：《魏书》卷九十，第1932—1937页。
④ 魏收撰：《魏书》卷七十一，第1576—1577页。
⑤ 魏收撰：《魏书》卷七十一，第1568页。

为证。

值得注意的是，北魏的王族之中也出现了爱琴、善琴者。如《魏书·任城王传》记载："（元）顺，字子和，……性謇谔，淡于荣利，好饮酒，解鼓琴，能长吟永叹，托咏虚室。世宗时，上《魏颂》。"① 元顺为任城王拓跋云之孙，元澄之子。另据《魏书·高阳王雍传》记载："（元）叡，字子哲。轻忽荣利，爱玩琴书。……封济北郡王，与（元）雍俱遇害。"② 元叡为高阳王元雍子，与元雍同在河阴之变中被尔朱荣杀害。这两位琴家的出现，表明北魏后期琴艺已经在上层社会流传开来。这一现象很自然令人联想到略早之前的孝文帝（471—499年在位）改革，其迁都、全面汉化等政策对琴艺在北方的勃兴确有重要的推动，由于问题比较复杂，拟另文再述。

北魏之后的东魏、西魏、北齐、北周四代，琴家续有出现，较为有名的文人琴家如姜永、檀翥、郦约、郑述祖、裴尼等，兹录相关史料如次：

（姜）永，善弹琴，有文学。……元罗之陷也，永入于建邺，遂死焉。③

翥十岁丧父，……好读书，解属文，能鼓琴，……年十九，以名家子为魏明帝挽郎。……（西魏）大统初，又兼著作佐郎。④

（郦）约，字善礼。……朴质迟钝，颇爱琴书。……晚历东莱、鲁郡二郡太守，为政清静，吏民安之。年六十三，（东魏）武定七年卒。⑤

郑述祖，字恭文，荥阳开封府人。仕于北齐，……能鼓琴，自造《龙吟十弄》。云"尝梦人弹琴，寤而写之"，当世以为绝妙。⑥

（裴）尼，字景尼，性弘雅，有器局。起家奉朝请。……魏恭帝元年，以

① 魏收撰：《魏书》卷十九，第481页。
② 魏收撰：《魏书》卷二十一，第558页。
③ 魏收撰：《魏书》卷七十一，第1591页。案，传中提到的元罗乃元叉弟，任梁州刺史，东魏孝静帝（534—550年）初，为萧衍所围，以州降。
④ 李延寿撰：《北史》卷七十，中华书局1974年。第2433页。
⑤ 魏收撰：《魏书》卷四十二，第951—952页。案，郦约为郦范孙，西魏时为郡守。
⑥ 朱长文撰：《琴史》卷四，收入《文渊阁四库全书》839册，第43页。

本官从于谨平江陵,大获军实,谨恣诸将校取之。余人皆竞取珍玩,尼唯取梁元帝素琴一张而已。①

以上所录均为文人琴家,其中以北齐郑述祖最为知名,所以有"当世以为绝妙"的赞誉,其从学者自然不在少数。与此同时,隐逸琴家势力也不小,比如《琴史》记载:

> 王彦者,文中子之曾祖,尝为同州刺史,少师关子明授《春秋》及《易》,共隐临汾山。景明四年,彦服阕,援琴切切然,有忧时之思。……彦生安康献公,献公生铜川,铜川生文中子。文中子名通,字仲淹。……子游汾亭,坐鼓琴,有舟而钓者过曰:"美哉琴意,伤而和,怨而静。……"东皋子王绩,字无功,文中子之弟,弃官不仕,……善琴,加减旧弄,作山水操,为知音者所赏。②

由此可见,王彦、王献公、王铜川、王通和王绩四代琴艺传承有绪,而以隐士琴见称。此外又有北齐的祖鸿勋,据《北齐书·文苑传》记载:"祖鸿勋,涿郡范阳人也。……后去官归乡里。与阳休之书曰:'……孤坐危石,抚琴对水,独咏山阿,举酒望月。……斯已适矣,岂必抚尘[而游]哉?'"③ 又有北周的韦夐,据《周书·韦夐传》记载:"韦夐,字敬远,志尚夷简,澹于荣利。……前后十见征辟,皆不应命。……所居之宅,枕带林泉,夐对玩琴书,萧然自乐,时人号为居士焉。至有慕其闲素者,或载酒从之。"④ 又有北周的柳靖,据《周书·柳霞传》记载:"(柳)靖,字思休,少方雅,博览坟籍。梁大同末,释褐武陵王国左常侍,转法曹行参军。……隋文帝践极,特诏征之,靖遂以疾固辞。优游不仕,闭门自守,所对惟琴书而已。"⑤ 并可为证。

① 令狐德棻:《周书》卷三十四,中华书局1971年,第598页。案,裴尼为裴宽之弟。
② 朱长文撰:《琴史》卷四,收入《文渊阁四库全书》839册,第43—44页。
③ 李百药撰:《北齐书》卷四十五,中华书局1972年,第605—606页。
④ 令狐德棻撰:《周书》卷三十一,第544页。
⑤ 令狐德棻撰:《周书》卷四十二,第767页。案,柳靖为柳霞之子。

除上述而外，我们还可以举几件文物为例说明琴艺在北朝的兴盛。其一，在山西大同雁北师院宋绍祖墓出土的北魏太和元年（477）石椁正壁，绘有弹琴、奏阮的人物图像，学者认为"可能受到了南朝的影响"。① 其二，位于汉魏洛阳城东北四十公里寺湾村的河南巩县石窟寺，始建于北魏景明（500—503 年）间，寺内第四窟北壁壁角刻画了伎乐人十尊，其中第十人正在鼓琴，琴身长大，横置于腿上，乐伎左手按弦，右手作拨弹状。② 其三，在敦煌莫高 463 窟北壁，有一西魏时期所绘琴图，一端有一半圆形缺口，形制有点独特。③ 均可佐证北魏后期以来琴艺在北土的传播和发展。

其实，琴艺的发展除了与孝文帝太和年间的改革有关外，还有两个较为直接的原因：第一是琴人的北上，主要指南方文人琴家入仕北朝，这是魏晋南北朝琴艺传承中值得注意的现象。其中比较有代表性的人物是陈仲儒，据《魏书·乐志》记载：

> 先是，有陈仲儒者自江南归国，颇闲乐事，请依京房，立准以调八音。神龟二年夏，有司问状。仲儒言："……但仲儒在江左之日，颇爱琴，又尝览司马彪所撰《续汉书》，见京房准术，成数晓然，而张光等不能定。仲儒不量庸昧，窃有意焉。……商徵既定，又依琴五调调声之法，以均乐器。其瑟调以宫为主，清调以商为主，平调以角为主，五调各以一声为主，然后错采众声以文饰之，方如锦绣。"④

神龟是北魏孝明帝的年号，神龟二年当 519 年。当时由南朝奔魏的陈仲儒上言请求重新厘定乐律，其理论基础是用"琴五调调声之法，以均乐器"，由此可见，仲儒必为爱琴、善琴之人。值得注意的是，目前所能看到最古老的有系统的琴指法解说著作，当推日本所传的《琴用指法》一卷。此卷分为五段，第一段题《琴用指

① 郑岩著：《魏晋南北朝壁画墓研究》，文物出版社 2002 年，第 213 页。
② 参见孙敏、王丽芬著《洛阳古代音乐文化史迹》，文物出版社 2004 年，第 139 页。
③ 参见郑汝中著《敦煌壁画乐舞研究》，甘肃教育出版社 2002 年，第 85、105 页。
④ 魏收撰：《魏书》卷一百九，第 2833—2836 页。

法》,下注"□□□□□右光禄大□□仲儒撰";第二段题《又有一法》,不注撰人;第三段题《手用指法仿佛如左》,内注"大随[隋]内道场僧冯智辨法师之所制也";第四段题《弹琴右手法》,下注"合廿六法耶利师撰";第五段题《弹琴右[左?]手法》,下注"五不及道士趣[赵]耶利撰"。① 由此可见,这是一种杂抄中国古代各家弹琴指法的卷子;卷中提到的赵耶利为唐代著名琴家,冯智辨法师则为隋代琴家。据此推断,《琴用指法》第一段提到的"仲儒"虽已佚其姓氏,但应为隋唐以前的琴家,所以很有可能即北朝的陈仲儒。另如前文所述,柳谐曾在洛阳以"新声手势"蜚声琴坛,手势即指弹琴指法而言;巧合的是,当神龟二年陈仲儒上言之时,柳谐才十七岁,所以他极有可能曾受过仲儒《琴用指法》的影响。

另一位由南朝入北朝的琴家是李苗,据《魏书·李苗传》记载:"李苗,字子宣,梓潼涪人。父膺,萧衍尚书郎、太仆卿。苗出后叔父略,略为萧衍宁州刺史,……将有异图,衍使人害之。苗年十五,有报雪之心,延昌(512—515)中,遂归阙。……苗少有节操,志尚功名。……解鼓琴,好文咏,尺牍之敏,当世罕及。死之日,朝野悲壮之。"② 由此可见,李苗也是在北魏后期投奔北朝的。比陈仲儒、李苗稍晚一点入仕北朝的是颜之推,他本仕于梁,入北齐后官至黄门侍郎,其《颜氏家训·杂艺》有云:"古来名士,多所爱好。泊于梁初,衣冠子孙,不知琴者,号有所阙;大同以末,斯风顿尽。然而此乐愔愔雅致,有深味哉。"③ 足见颜氏一门对于此艺的重视。还有萧悫,本梁上黄侯萧晔之子,后亦入仕北齐,继而历仕北周、隋朝。在《乐府诗集·琴曲歌辞》(卷六十)中著录了他的琴歌《飞龙引》,他还作过《听琴》诗一首,可知此人也是琴家。总之,陈仲儒、颜之推等人将高超琴技或好琴风尚带到了北朝,对琴艺的传播都作出了重要贡献。如前所述,魏晋江南琴学的兴起本始于吴人顾雍,乃北方蔡邕避怨吴门时传授于他的;现在由于南方文化繁荣、琴学极盛,反而出现琴艺北传的现象,良足令人玩味。

北朝琴艺发展的第二个较直接原因是清商乐的北传。当时由于战争等特殊原因,南朝的清商乐曾多次传入北方,如《魏书·乐志》记载:

① 张世彬著:《中国音乐史论述稿》下册,香港友联出版社1975年,第397—398页。
② 魏收撰:《魏书》卷七十一,第1594—1597页。
③ 王利器撰:《颜氏家训集解》卷七,中华书局1993年,第589页。

> 初，高祖讨淮、汉，世宗定寿春，收其声伎。江左所传中原旧曲，《明君》《圣主》《公莫》《白鸠》之属，及江南吴歌、荆楚四［西］声，总谓《清商》。至于殿庭飨宴兼奏之。其圆丘、方泽、上辛、地祇、五郊、四时拜庙、三元、冬至、社稷、马射、籍田，乐人之数，各有差等焉。①

引文提到的"高祖"即北魏孝文帝，"世宗"即北魏宣武帝，他们在和南朝的多次战争中掠得了不少"声伎"，其中包括"中原旧曲"，又包括"《明君》《圣主》《公莫》《白鸠》"等"杂舞曲"，还包括"江南吴歌、荆楚西声"等"清商新声"。② 由于北方人对南方音乐的分类不太熟悉，所以将一些原本不属于清商乐的"中原旧曲""杂舞曲"等统统列入"清商乐"的范畴，许多汉魏琴曲也被划入其中，从而产生了一种广义的"清商乐"概念。③ 因此，历史上著名的清商乐北传其实已经包括了琴乐北传的内容。

另据陈释智匠的《古今乐录》记载："平调有七曲：……其器有笙、笛、筑、瑟、琴、筝、琵琶七种，歌弦六部。"④ 又载："清调有六曲：……其器有笙、笛（下声弄、高弄、游弄）、篪、节、琴、瑟、筝、琵琶八种。歌弦四弦。"⑤ 又载："瑟调曲有……十五曲，传者九曲。……其器有笙、笛、节、琴、瑟、筝、琵琶七种，歌弦六部。"⑥ 所谓"平调、清调、瑟调"，也就是著名的"清商三调"；由此可见，即使在南朝流行的真正意义上的清商乐（狭义的清商乐），也一直使用"琴"作为主要演奏乐器。所以当清商乐北传之后，自然会令北朝的乐部结构产生很大的改变，从而推动琴学在北方的发展。

约而言之，在西晋以后的十六国时期，由于战乱等原因，北方的文化遭到较大的破坏，琴艺的发展呈现出衰退的趋势，只有少数隐逸琴家和艺人琴家为世所知。

① 魏收撰：《魏书》卷一百九，第2843页。
② 案，学界一般把流行于魏晋时期的清商乐称为"清商旧乐"；东晋以后，魏晋清商旧乐流传到南方，和吴歌、西曲结合产生了新的清商乐，则谓之"清商新声"。
③ 参见本稿《作为历史概念的清商乐》及《清商官署沿革考》二文所述，兹不赘。
④ 郭茂倩编：《乐府诗集》卷三十，第441页引。
⑤ 郭茂倩编：《乐府诗集》卷三十三，第495页引。
⑥ 郭茂倩编：《乐府诗集》卷三十六，第534—535页引。

直到北魏后期，这一趋势才出现扭转，文人琴家和隐逸琴家开始涌现，甚至在北魏王族的鲜卑人中也有爱琴、善琴者。究其原因，与北魏文化革新、南朝琴家北上、南朝清商乐的北传皆有比较直接的关系。相对而言，北朝琴家之中以柳远、柳谐、陈仲儒、颜之推等文人琴影响较大。

余　论

通过以上所述可知，魏晋南北朝时期的琴家数量已经远远超过了前代，琴艺传承和传播的史迹亦斑斑可考，这无疑是当时琴艺兴盛的重要证据。如果从琴艺传播的路径来看，三国、西晋时期主要是从中原向吴、蜀等地扩展，东晋十六国、南北朝时期主要是从南方向北方扩展，继而导致琴艺在全国各地的流行。如果从琴艺传承的主体来看，爱琴、善琴、传琴者既有名公巨宦，又有琴工乐官，更有隐逸之士，可谓覆盖了当时社会的多个阶层。如果从琴艺传承的方式来看，既有家族之内的世代传承，又有师生门弟之间的传承，还有隐士、艺人与文人的相互交流。以上这一切，令到弹琴伎艺逐步提高，终使魏晋南北朝琴艺进入高度发展的阶段。

最后，还想就几个密切相关的问题谈谈笔者的看法。第一是琴艺流派何时产生的问题。目前，琴学研究界一般将古琴音乐流派的特征概括为三点：其一是地域差异，其二是师承渊源不同，其三是不同的传谱。① 如果以这些限定为依据，则魏晋南北朝时期（特别是晋南渡以后）已经比较明显地出现了琴艺流派的雏形。为了说明这个问题，我们可以先看朱氏《琴史》中的一段话：

> 赵耶利，曹州济阴人，慕道自隐，能琴无双，当世贤达，莫不高之，谓之"赵师"。所正错谬五十余弄，削俗归雅，传之谱录。每云："吴声清婉，若长江广流，绵延徐逝，有国士之风。蜀声躁急，若激浪奔雷，亦一时之俊。"……尝以琴诲邑宰之子，遂作谱两卷以遗之，今传焉。其序者称耶利云："弱年颖

① 参见章华英著《古琴》，浙江人民出版社2005年，第129页。

悟，艺业多通。……贞观十三年卒于曹，年七十六。"①

从这段话中，我们可以读出许多重要的信息。其一，在赵耶利的时代，琴曲演奏风格已经有吴声、蜀声的重要区别。其二，赵耶利是曹州济阴人，即今山东定陶县人，所以吴声、蜀声其实是相对于耶利所弹的北方一派琴技而言，这就表明当时的琴艺至少有中原、吴声、蜀声三种地域差异。其三，耶利卒于贞观十三年，当639年，卒时七十六岁，所以他是生于564年的北齐时期；由于他的琴曲"传之谱录"，又曾"作谱二卷"，这就说明南北朝的后期，古琴曲谱的使用已经较为普遍，而且各地、各家所传亦不尽相同。如果我们将传世的[陈]仲儒《琴用指法》、冯智辨《手用指法》、丘明《碣石调·幽兰》作为参照物的话，这一看法应当可以成立。

由此我们发现，构成古琴音乐流派特征的地域差异、不同传谱这两点早就存在，至于师承渊源不同这一点就更不在话下了，因为魏晋南北朝时期的阮氏琴、嵇氏琴、戴氏琴、琅邪王氏琴、谢氏琴等，都传承了多代并造成了广泛影响。因此，我们根据以上提供的众多史料认为，现在学界常说的古琴音乐流派，在魏晋南北朝时期已经具备雏形了。朱长文在《琴史》中还曾说过："唐世琴工复各以声名家，曰马氏、沈氏、祝氏，又有裴、宋、翟、柳、胡、冯诸家声。师既异门，学亦随判。至今曲同而声异者多矣。"② 过往学界往往根据这段话，认为琴学流派至唐代始具雏形，恐怕值得商榷。

第二是琴家数量的问题，前文（包括脚注）涉及的魏晋南北朝琴家约有一百二十多位，此数字比起过往的琴史来说要多出不少，但并不是当时琴家的全部，在一些史料中还蕴藏着若干琴家的事迹。比如《乐府诗集·琴曲歌辞》四卷（卷五十七至六十），收录了魏晋南北朝时期的琴歌二十四题、五十二首，这批作品均署作者姓名，按时代先后排列分别是：

撰写《琴歌》的阮瑀，撰写《思归引》的石崇，撰写《宛转歌》（二首）的刘妙容，撰写《琴歌》（三首）的赵整，撰写《秋风》《楚明妃曲》的汤惠休，撰写《雉朝飞操》《别鹤操》《幽兰》（五首）的鲍照，撰写《秋风》《楚朝曲》《胡笳

① 朱长文撰：《琴史》卷四，收入《文渊阁四库全书》839册，第45页。
② 朱长文撰：《琴史》卷六，收入《文渊阁四库全书》839册，第64—65页。

曲》的吴迈远，撰写《白雪歌》的徐孝嗣，撰写《渌水曲》的江奂，撰写《渌水曲》《雉朝飞操》《别鹤》《渡易水》《绿竹》的吴均，撰写《渌水曲》（二首）、《秋风》（三首）、《胡笳曲》（二首）的江洪，撰写《白雪歌》的朱孝廉，撰写《湘夫人》《贞女引》的沈约，撰写《湘夫人》的王僧孺，撰写《霹雳引》《雉朝飞操》《双燕离》《贞女引》《龙丘引》《别鹤》的梁简文帝，撰写《思归引》的刘孝威，撰写《双燕离》的沈君攸，撰写《走马引》的张率，撰写《昭君怨》的王叔英妻刘氏，撰写《胡笳曲》的陶弘景，撰写《昭君怨》的陈后主，撰写《荆轲歌》的阳缙，撰写《天马引》的傅縡，撰写《宛转歌》的江总。

　　除了阮瑀所作《琴歌》为曹魏乐人伪托（见前述），刘妙容乃小说《续齐谐》中虚构的人物以外，其余二十二位作者均为历史人物，大多数还是著名的政治家、文学家、艺人或隐士。大致可以认为，这二十二位琴歌作者都属琴家，因为"琴曲歌辞"的基本定义就是配合"琴曲"弹奏而演唱的"歌辞"，如果不懂琴乐的话，基本上无法写出与音乐相配合的文字作品。因此，除了前文已提及的赵整、沈约、梁简文帝、陶弘景四人外，其余未提及的十八位作者都应划入魏晋南北朝琴家之列。[①] 尽管这仍然不是全部，但琴家数量已经是秦汉史料所载的好几倍，据此我们实无法否认当时的琴学发展已进入兴盛时期。

　　第三是史料甄别的问题。其实，除了《乐府诗集·琴曲歌辞》外，我们还可以根据其他史料找到一些琴家的名字，比如《初学记·乐部下》（卷十六）载有北齐马元熙所撰的《日晚弹琴诗》，这就反映出马氏是会弹琴的，故可划入琴家之列。不过，琴家的数量和史料的多寡虽然对研究某代琴学来说起到某种决定性的作用，但也不能为了"找出"更多的琴家而对史料作出轻率的判断。比如《初学记·乐部下》（卷十六）还载有梁人刘孝绰的《秋夜咏琴诗》和萧悫的《听琴诗》，我们便不能单纯根据这两首诗判定刘、萧二人是琴家，因为咏琴、听琴可能只是爱琴、赏琴，而不一定会弹琴。所以对史料下判断时一定要结合其他佐证才行，否则很难避免质疑。

　　此外，朱长文的《琴史》和蒋克谦的《琴书大全》是在古今琴学界都产生过

[①] 同理，撰写过《琴操》的孔衍、撰写过《琴声律图》的曲瞻等，也应是善琴之士。

重大影响的两部书，但它们的成书年代较晚，书里面的材料也存在不少错误，所以转引时往往需要仔细分辨。比如《琴史》记载齐人柳恽事迹时提到："宋世有嵇元荣、宗少文，并善弹琴，……恽幼从学，特穷其妙。……（萧）子良曰：'卿（指柳恽）巧越嵇心，妙臻羊体。'"①所载萧子良的那句话就很令人费解，因为"巧越嵇心"可以指嵇元荣，但"妙臻羊体"却与宗少文（宗炳）完全对不上。后来翻阅《南史·柳恽传》（见前文所引）才知道，《琴史》"宋时有嵇元、宗少文"一句所引据的原文是"宋世有嵇元荣、羊盖者"，这就和"羊体"对得上了。当然，朱长文出身宫廷琴待诏世家，所以《琴史》中的材料大多数还算典核有据，不能以瑕掩瑜。

相比较而言，《琴书大全》卷十四《历代弹琴圣贤》所录魏晋南北朝琴家的数量要多于《琴史》，但在史料运用上却粗疏一些。比如，此书将魏晋时的向秀列为琴家，依据是向秀《思旧赋》中所写的"悼嵇生之永辞兮，顾日影而弹琴"，但这一句明明是描述嵇康临刑前弹琴的情境，根本不能证明向秀也会鼓琴。又如，此书将西晋诗人左思列为琴家，也是毫无根据的，因为《晋书·文苑传》明明提到："（左）思少学钟、胡书及鼓琴，并不成。"②学琴尚且不成，何以可称"弹琴圣贤"乎？至于后世琴家说左思作有琴曲歌辞，都属于伪托，亦不足信。再如，《琴书大全》将宗炳的侄子宗悫列入琴家，本无确证，而且《宋书·宗悫传》明明说："时天下无事，士人并以文义为业，炳素高节，诸子群从皆好学，而悫独任气好武，故不为乡曲所称。"③宗悫所为是与琴道相悖的，《琴书大全》列其为琴家，实属失当。书中类此者尚有，不赘。

特别要提到的还有周庆云先生的《琴史补》和查阜西先生的《历代琴人传》，这两部书对近代琴学研究的影响比较大，两位先生为考补琴史下了很多功夫，他们的做法和精神都值得后学敬佩。但毋庸讳言，二书的问题亦复不少。其中周氏一书所录魏晋南北朝琴家约三十人（以条目计），均在朱氏《琴史》原录琴人（案，约四十人，以条目计）以外，这无疑是一种进步，但数量依然有限。相比较而言，

① 朱长文撰：《琴史》卷四，收入《文渊阁四库全书》839册，第42页。
② 房玄龄等撰：《晋书》卷九十二，第2376页。
③ 沈约撰：《宋书》卷七十六，第1971页。

《历代琴人传》（第二册，1965年）所录的魏晋南北朝琴人约有一百一十人，在数量上确实超过了以往任何著作。不过，此书取材过于芜杂，往往不加甄辨，以致讹误很多，除去一些很不可靠的小说、志怪、方志资料及琴书传闻材料，则其所录琴家的数量比起《琴史》和《琴史补》二书的总和实多出不了几人。更须警惕的是，近年来有个别学人竟然以《历代琴人传》所录材料为主要依据进行学术研究，这是要冒极大风险的。

 第四是关于重写古琴史的问题。研究魏晋南北朝的琴家及琴艺传承，其最终的目的还是指向中国古琴史，目前虽有一些古琴史著作问世，却没有一部能够令人信服，相对于棋史（案，主要指围棋史，象棋史的研究则仍然很混乱）、书史、画史来说，未免有些滞后。但要将整部琴史写好，关键还是要将各种断代的琴史先期写好，本文的考述希望能为这一目标添加砖瓦。当然，古琴史的研究其实兼跨了历史（如琴家史料问题）、文学（如琴曲歌辞问题）、哲学（如琴道问题）、艺术（如琴曲演奏问题）等多个学科，所以这项工作恐怕不是一朝一夕能做好的，愿有志者加勉焉。

《通典·乐典》"清乐"条笺注

国韬案，杜佑《通典·乐六》（卷一百四十六）有"清乐"一条，叙述清商乐之历史较为简明扼要，今为其作注，收入本稿附录编之中，以备读者参考。原文以黑体录写，依据王文锦先生等点校本《通典》（中华书局1988年），注文则采用楷体。

《清乐》[1]者，其始即《清商三调》[2]是也，并汉氏以来旧曲。[3] 乐器形制，并歌章古调[4]，与魏三祖[5]所作者，皆备于史籍。

[1]《清乐》：古代汉族音乐，兴起于汉末魏初，世称清商旧乐；西晋末播迁，声伎分散；其遗声在南朝与吴歌、西曲相结合，形成清商新声；北魏孝文帝、宣武帝通过战争掠得了南朝的中原旧曲及吴歌、西声等，总称为《清商乐》；隋平陈后获得了大批江南声伎，至是改称为"清乐"，并沿北齐及南陈之制设置清商署以掌管之。盛唐以后清乐渐趋衰亡，武后时尚有六十三曲，唐中叶仅存四十四曲。

[2]《清商三调》：古代乐曲名，指《清商乐》中的《平调》《清调》《瑟调》。皆周代《房中曲》之遗声，汉世谓之三调。

[3] 汉氏：指汉代。旧曲：汉代以来保存的旧乐章。

[4] 歌章：歌曲，古乐以一曲为一章，故称。古调：古代的乐调。

[5] 魏三祖：指魏武帝曹操（155—220年），魏文帝曹丕（187—226年），魏明帝曹叡（206—239年）。

属晋朝迁播[6]，夷羯窃据[7]，其音分散。苻永固平张氏[8]，于凉州[9]得之。宋武平关中[10]，因而入南，不复存于内地[11]。

[6] 迁播：迁徙流离。

[7] 夷羯：我国古代民族名，东晋时，羯人石勒在黄河流域建立后赵政权，为十六国之一。窃据：亦作"窃踞"，指用不正当手段占取。

[8] 苻永固（338—385年）：名坚，一名文玉，略阳临渭（今甘肃天水东北）人，氐族。十六国时期前秦的国君，357—385年在位。事见《晋书·载记第十三》。平张氏：376年，苻坚以步骑十三万大举进攻前凉，后主张天锡被迫出降，凉州被平定。参见《晋书·载记第十三·苻坚上》。

[9] 凉州：州名，今姑臧一带。十六国时前凉、后凉、北凉皆在此建国。

[10] 宋武：即宋武帝刘裕（363—422年），字德舆，小字寄奴，彭城（今江苏徐州）人，迁居京口（今江苏镇江）。南朝宋的建立者，420—422年在位。平关中：义熙十二年（416），后秦主姚兴病卒，子姚泓继位，兄弟相杀，关中扰乱，刘裕乘机率大军北伐后秦，进攻关洛，途经黄河，击败北魏军。翌年进克洛阳，至潼关，又命大将王镇恶直趋长安，姚泓投降，后秦灭亡。

[11] 内地：王朝京畿以内地区，此处指关中。

及隋平陈后获之。文帝[12]听之，善其节奏[13]，曰："此华夏正声[14]也。昔因永嘉[15]，流于江外[16]，我受天明命[17]，今复会同。虽赏逐时迁[18]，而古致[19]犹在。可以此为本，微更损益，去其哀怨[20]，考而补之。以新定吕律[21]，更造乐器。"

[12] 文帝：即隋文帝杨坚（541—604年），小名那罗延，弘农华阴（今属陕西）人，隋朝建立者，581—604年在位。

[13] 节奏：音乐中交替出现的有规律的强弱、长短现象。

[14] 华夏正声：与边地俗乐相对的中原雅乐。

[15] 永嘉：西晋怀帝年号，307—313 年。

[16] 江外：古地区名，指长江下游南岸地区。

[17] 受天明命：接受上天的命令以统治万民。

[18] 赏逐时迁：欣赏的趣味随时代的改变而改变。

[19] 古致：古乐的风韵。

[20] 哀怨：凄清、悲凉、怨望之音。

[21] 吕律：乐律的统称，即律吕。古代乐律有阳律、阴律各六，合为十二律。阳六曰律，为黄钟、太簇、姑洗、蕤宾、夷则、无射；阴六曰吕，为大吕、夹钟、仲吕、林钟、南吕、应钟；合称律吕。

因置清商署[22]，总谓之《清乐》。[23] 先遭梁、陈亡乱，而所存盖鲜。隋室以来，日益沦缺[24]。大唐武太后[25]之时，犹六十三曲[26]。

[22] 清商署：掌管清商乐的乐官机构。

[23] 总谓之《清乐》：相和歌、汉以来杂曲、魏晋清商三调、吴歌、西声、杂舞曲、琴曲等统统被称为《清乐》。

[24] 沦缺：散佚缺失。

[25] 大唐武太后：即武则天（624—705 年），名曌，并州文水（今山西文水东）人，唐高宗后、武周皇帝。690—705 年在位。

[26] 六十三曲：除下述四十四曲外，余已难考其全。

今其辞存者[27]有：《白雪》[28]、《公莫》[29]、《巴渝》[30]、《明君》[31]、《明之君》[32]、《铎舞》[33]、《白鸠》[34]、《白纻》[35]、《子夜》[36]、《吴声四时歌》[37]、《前溪》[38]、《阿子》《欢闻》[39]、《团扇》[40]、《懊侬》[41]、《长史变》[42]、《督护》[43]、《读曲》[44]、《乌夜啼》[45]、《石城》[46]、《莫愁》[47]、《襄阳》[48]、《栖乌夜飞》[49]、《估客》[50]、《杨叛》[51]、《雅歌》[52]、《骁壶》[53]、《常林欢》[54]、《三洲》《采

桑》[55]、《春江花月夜》[56]、《玉树后庭花》[57]、《堂堂》[58]、《泛龙舟》[59]等，共三十二〔四〕曲。

[27]　其辞存者：有曲辞保留下来的。

[28]　《白雪》：据《通典·乐五·杂歌曲》云："白雪，周曲也。"

[29]　《公莫》：据《宋书·乐志》云："按《琴操》有《公莫渡河》，然则其声所从来已久。俗云项伯，非也。"

[30]　《巴渝》：据《旧唐书·乐志》云："汉高帝所作也。帝自蜀汉伐楚，以版楯蛮为前锋，其人勇而善斗，好为歌舞，高帝观之曰：'武王伐纣歌也。'使工习之，号曰《巴渝》。"

[31]　《明君》：据《旧唐书·乐志》云："汉元帝时，匈奴单于入朝，诏王嫱配之，即昭君也。及将去，入辞，光彩射人，耸动左右，天子悔焉。汉人怜其远嫁，为作此歌。晋石崇妓绿珠善舞，以此曲教之，而自制新歌曰：'我本汉家子，将适单于庭，昔为匣中玉，今为粪土英。'晋文王讳昭，故晋人谓之明君。此中朝旧曲，今为吴声，盖吴人传受讹变使然。"

[32]　《明之君》："据《旧唐书·乐志》云："《明之君》，本汉世《鞞舞曲》也。梁武时，改其辞以歌君德。"

[33]　《铎舞》：据《旧唐书·乐志》云："铎舞，汉曲也。"

[34]　《白鸠》：据《宋书·乐志》云："扬泓《拂舞序》曰：'自到江南，见《白符舞》，或言《白凫鸠舞》，云有此来数十年。察其词旨，乃是吴人患孙晧虐政，思属晋也。'"

[35]　《白纻》：据《宋书·乐志》云："《白纻舞》，按舞词有巾袍之言，纻本吴地所出，宜是吴舞也。晋《俳歌》又云：'皎皎白绪，节节为双。'吴音呼绪为纻，疑白纻即白绪。"

[36]　《子夜》：据《通典·乐五·杂歌曲》云："《子夜歌》者，有女子曰子夜歌，造此声。晋孝武帝太元中，琅邪王轲家有鬼歌《子夜》。殷允为章郡，侨人庾僧虔家亦有鬼歌《子夜》。殷允为章郡，亦是太元中，则子夜此时以前人也。"

[37]《吴声四时歌》：四时歌为吴声十曲的游曲，见本稿《清乐若干术语考》一文所述。

[38]《前溪》：据《宋书·乐志》云："《前溪歌》者，晋车骑将军沈充所制。"

[39]《阿子》《欢闻》：据《通典·乐五·杂歌曲》云："《阿子歌》《欢闻歌》者，晋穆帝升平初，童子辈或歌于道，歌毕辄呼'阿子，汝闻否'，又呼'欢闻否'，以为送声。后人演其声，以为此二曲。宋、齐时用'莎乙子'之语，稍讹异也。"注者案，《阿子》与《欢闻》明为二曲，中华书局点校本将其合成《阿子欢闻》一曲，似不妥。

[40]《团扇》：据《宋书·乐志》云："《团扇歌》者，晋中书令王珉与嫂婢有情，爱好甚笃。嫂捶挞婢过苦，婢素善歌，而珉好捉白团扇，故制此歌。"

[41]《懊侬》：据《宋书·乐志》云："《懊侬歌》者，晋隆安初，民间讹谣之曲。语在《五行志》。宋少帝更制新歌，太祖常谓之《中朝曲》。石崇绿珠所作'丝布涩难缝'一曲而已。东晋隆安初，人间讹谣之曲云：'春草可揽结，女儿可揽撷。'齐高帝谓之《中朝歌》。"

[42]《长史变》：据《宋书·乐志》云："《长史变》者，司徒左长史王廞临败所制。"

[43]《督护》：据《通典·乐五·杂歌曲》云："《督护歌》者，彭城内史徐达之为鲁轨所杀，宋武帝使内直督护丁旿收殡殓之。达之妻，帝长女也，呼旿至阁下，自问殓送之事，每问辄叹息曰：'丁督护。'其声哀切，后人因其声广其曲焉，歌是宋武帝所制，云：'督护初征时，侬亦恶闻许。愿作石尤风，四面断行旅。'"

[44]《读曲》：据《宋书·乐志》云："《读曲歌》者，民间为彭城王义康所制也。其歌云：'死罪刘领军，误杀刘第四'是也。"

[45]《乌夜啼》：据《通典·乐五·杂歌曲》云："《乌夜啼》，宋临川王义庆所作也。元嘉十七年，从彭城王义康于章郡，义庆时为江州，至镇，相见而哭，为文帝所怪，征还。义庆大惧，伎妾闻乌夜啼声，叩斋阁云：'明日应有赦。'其年更为兖州刺史，因作此歌。故其和云：'笼窗窗不开，乌夜啼，夜

夜忆郎来。'今所传歌似非义庆本旨，辞曰：'歌舞诸年少，娉婷无种迹。昌蒲花可怜，闻名不相识。'"

[46]《石城》：据《通典·乐五·杂歌曲》云："《石城乐》，宋臧质所作也。石城名在竟陵，质尝为竟陵郡，于城上眺瞩，见群少歌谣通畅，因作此曲。云：'生长石城下，开门对城楼。楼中诸少年，出入见依投。'"

[47]《莫愁》：据《通典·乐五·杂歌曲》云："《莫愁乐》者，出于石城女子名莫愁，善歌谣，且石城中有忘愁声，故歌云：'莫愁在何处，莫愁石城西。艇子打两桨，催送莫愁来。'"

[48]《襄阳》：据《通典·乐五·杂歌曲》云："《襄阳乐》者，刘道彦为襄阳太守，有善政，百姓乐业，人户丰赡，蛮夷顺服，悉缘沔而居，由此有《襄阳乐歌》也。随王诞又作《襄阳乐》。诞始为襄阳郡，元嘉末仍为雍州刺史，夜闻群女歌谣，因而作之。所以歌和中有'襄阳来夜乐'之语也。其歌云：'朝发襄阳城，暮至大隄曲。隄上诸女儿，花艳惊郎目。'"

[49]《栖乌夜飞》：据《通典·乐五·杂歌曲》云："《西乌夜飞》者，荆州刺史沈攸之所作也。攸之举兵发荆州来。未败之前，思归京师，所以歌云：'日落西山还去来。'"

[50]《估客》：据《通典·乐五·杂歌曲》云："《估客》乐者，齐武帝之所制也。布衣时，常游樊、邓，登祚已后追忆往事，而作歌：'昔经樊邓后，假楫梅根渚。感昔追往事，意满情不叙。'……梁改其名为《商旅行》。"

[51]《杨叛》：《通典·乐五·杂歌曲》云："《杨叛儿》，本童谣也。齐隆昌时，女巫之子曰杨旻，随母入内，及长，为太后所宠爱。童谣云：'杨婆儿，共戏来。'所歌语讹，遂成杨叛儿。歌云：'暂出白门前，杨柳可藏乌。欢作沈水香，侬作博山炉。'"

[52]《雅歌》：雅舞的曲辞。

[53]《骁壶》：《通典·乐五·杂歌曲》云："《骁壶》者，盖是投壶乐也。隋炀帝所造。以投壶有跃矢为骁壶是也。"

[54]《常林欢》：《通典·乐五·杂歌曲》云："《常林欢》者，盖宋、梁间曲。宋代荆、雍为南方重镇，皆王子为之牧。江左辞咏，莫不称之，以为乐

土。故宋随王诞作《襄阳》之歌，齐武帝追忆樊、邓。……荆州有长林县。江南谓情人为欢，'常'、'长'声相近，盖乐人误'长'为'常'。"

[55]《三洲》《采桑》：《旧唐书·乐志》："《三洲》，商人歌也。商人数行巴陵三江之间，因作此歌。《采桑》，因《三洲曲》而生此声也。"注者案，《三洲》与《采桑》明为两曲，中华书局点校本将其合成《三洲采桑》一曲，似不妥。

[56]《春江花月夜》：《旧唐书·乐志》："《春江花月夜》《玉树后庭花》《堂堂》，并陈后主所作。"

[57]《玉树后庭花》：《隋书·乐志》："陈后主于清乐中造《黄鹂留》及《玉树后庭花》《金钗两臂垂》等曲，与幸臣等制其歌词，绮艳相高，极于轻薄。男女唱和，其音甚哀。"

[58]《堂堂》：见注[56]。

[59]《泛龙舟》：《旧唐书·乐志》："《泛龙舟》，隋炀帝江都宫作。"注者案，自《白雪》至《泛龙舟》，总共为三十四曲，作三十二曲，疑误。

《明之君》《雅歌》各二首，《四时歌》四首，合三十七［九］曲。[60]（原案：其《吴声四时歌》《杂［雅］歌》[61]、《春江花月夜》并未详所起[62]，馀具前歌舞杂曲之篇。[63]）

[60]合三十七曲：《四时歌》即《吴声四时歌》，由于《明之君》多出一曲，《雅歌》多出一曲，《四时歌》多出三首，通前"三十二曲"，故"合三十七曲"。但因前面实有三十四曲，所以应该"合三十九曲"。

[61]《杂歌》：三十四曲中并无《杂歌》之名，当为《雅歌》，因雅、雜二字形近而误。

[62]未详所起：不知其缘起。注者案，《春江花月夜》起于陈后主时，《隋书·音乐志》等见载，不得云未详所起。

[63]前歌舞杂曲之篇：《通典·乐五》中对前代歌舞杂曲的来历多有详细解说，故云前歌舞杂曲之篇。

又七曲有声无辞[64]：《上林》[65]、《凤雏》[66]、《平调》[67]、《清调》[68]、《瑟调》[69]、《平折》[70]、《命啸》[71]，通前为四十四［六］曲[72]存焉。

[64] 有声无辞：只有器乐，却无曲辞。

[65] 《上林》：《乐府诗集》收录梁昭明太子《上林》，为有辞之篇。注者案，疑杜佑未见此首曲辞。

[66] 《凤雏》：即《凤将雏》，《宋书·乐志》云："《凤将雏歌》者，旧曲也。应璩《百一诗》云：'为作《陌上桑》，反言《凤将雏》。'然则《凤将雏》其来久矣，将由讹变以至于此乎。"

[67] 《平调》：清商三调之一，本处为曲名。

[68] 《清调》：清商三调之一，本处为曲名。

[69] 《瑟调》：清商三调之一，本处为曲名。

[70] 《平折》：曲名。不详。

[71] 《命啸》：曲名，《古今乐录》曰："吴声歌旧器有篪、箜篌、琵琶，今有笙筝。其曲有《命啸》、吴声、游曲、半折、六变、八解。"

[72] 通前为四十四曲：和前面辞曲并存的三十七曲合在一起为四十四曲，但前面实有三十九曲，所以通前应为"四十六曲"。

当江南之时[73]，《巾舞》《白纻》《巴渝》等，衣服各异[74]。梁以前，舞人并十二人[75]，梁武[76]省之，咸用八人[77]而已。

[73] 江南之时：南朝的时候。

[74] 衣服各异：表演《巾舞》等杂舞曲的舞人，所着之衣服各不相同。

[75] 舞人并十二人：《巾舞》等杂舞均用十二人（一作"十六人"）表演。

[76] 梁武：即梁武帝萧衍（464—549年）。南朝梁的建立者，在位期间，曾对传统礼乐制度有过较大的改革。

[77] 咸用八人：统统改用八人表演。

令工人平巾帻[78]，绯褶。[79]舞四人[80]，碧轻纱衣[81]，裙襦大袖[82]，画云凤之状[83]，漆鬟髻[84]，饰以金铜杂花[85]，状如雀钗[86]，锦履[87]。舞容闲婉[88]，曲有姿态。

　　[78]　工人：奏乐的乐工。平巾帻：魏晋以来武官所戴的一种平顶头巾。至隋，侍臣及武官通服之。唐时因制为武官、卫官公事之服，而天子、皇太子乘马则服之。
　　[79]　绯褶：大红色的褶衣。
　　[80]　舞四人：伴舞者四人。
　　[81]　碧轻纱衣：细纱所纺的青绿色上衣。
　　[82]　裙襦大袖：身穿裙子（古代裙为下裳，男女同用）和短袄，袖子宽大。
　　[83]　云凤之状：衣裳上画有凤凰、云彩的图案。
　　[84]　漆鬟髻：在发髻上涂上染料。
　　[85]　金铜杂花：金属制作的花状头饰。
　　[86]　雀钗：雀状的钗饰。
　　[87]　锦履：彩色丝织的舞鞋。
　　[88]　闲婉：风格闲雅婉转。

沈约《宋书》恶江左诸曲哇淫[89]，至今其声调犹然。[90]观其政已乱，其俗已淫[91]，既怨且思[92]矣，而从容雅缓，犹有古士君子之遗风，他乐[93]则莫与为比。

　　[89]　沈约：南朝文学家（441—513年），字休文，吴兴武康（今浙江德清武康镇）人。仕宋、齐二代，后助梁武帝登位，为尚书仆射，封建昌县侯，后官至尚书令，卒谥隐。曾与周颙等创"四声八病"之说。《宋书》：书名，沈约所撰，一百卷，以纪传体书写刘宋一朝历史的史书。北宋时已有散佚，后人取李延寿《南史》等补足卷数。江左：江东。此指南朝而言。哇淫：鄙俗淫靡。

[90] 声调：乐声曲调。犹然：依然如此。

[91] 其俗已淫：风俗已经变得放恣、浮荡。

[92] 既怨且思：谓抱怨迁居，怀念故土。

[93] 他乐：其他的乐曲。

乐用钟一架[94]，磬一架[95]，琴[96]一，一弦琴[97]一，瑟[98]一，秦琵琶[99]一，卧箜篌[100]一，筑[101]一，筝[102]一，节鼓[103]，笙[104]二，笛[105]二，箫[106]二，篪[107]二，叶[108]一，歌二[109]。

[94] 乐用：清乐演奏时使用。钟一架：编钟一架。此处一架大约相当于一堵，古人钟一堵、磬一堵，合为一肆，一堵有钟十六枚或磬十六枚。

[95] 磬一架：编磬一架。

[96] 琴：乐器名，《广雅》云："琴长三尺六寸六分，象三百六十六日；五弦象五行。大弦为君，宽和而温；小弦如臣，清廉不乱。文王、武王加二弦，以合君臣之恩也。"

[97] 一弦琴：乐器名，古琴的一种。《宋史·乐志四》云："丝部有五：曰一弦琴，曰三弦琴，曰五弦琴，曰七弦琴，曰九弦琴。"

[98] 瑟：乐器名，《世本》云："庖羲作，五十弦。黄帝使素女鼓瑟，哀不自胜，乃破为二十五弦，具二均声。"

[99] 秦琵琶：乐器名，《通典·乐四》云："《释名》云：'推手前曰批，引手却曰把。'杜挚曰：'秦苦长城之役，百姓弦鼗而鼓之。'……今清乐奏琵琶，俗谓之'秦汉子'，圆体修颈而小，疑是弦鼗之遗制。"

[100] 卧箜篌：乐器名，《通典·乐四》云："胡乐也，汉灵帝好之。体曲而长，二十二弦，竖抱于怀中，用两手齐奏，俗谓之擘箜篌。"

[101] 筑：乐器名，《通典·乐四》云："《释名》曰：'筑，以竹鼓之也。'似筝，细项。"

[102] 筝：乐器名，《通典·乐四》云："今清乐筝并十有二弦，他乐皆十有三弦。"

[103] 节鼓：乐器名，《通典·乐四》云："节鼓，状如博局，中开圆孔，适容其鼓，击之以节乐也。"

[104] 笙：乐器名，《说文》云："笙，正月之音。物生，故谓之竹，十三簧，象凤之身。"

[105] 笛：乐器名，《风俗通》云："丘仲造笛，长尺四寸，七孔，武帝时人。后更有羌笛。"

[106] 箫：乐器名，《通典·乐四》云："其形参差，象凤翼，十管，长二尺。"

[107] 篪：乐器名，《通典·乐四》云："篪，以竹为之，长尺四寸，围三寸，一孔，上出寸三分，名曰翘，横吹之。小者尺二寸。"

[108] 叶：乐器名，《通典·乐四》云："叶，衔叶而啸，其声清震。橘柚尤善。或云卷芦叶为之，形如笳首也。"

[109] 歌二：当为"歌工二"之阙文。

自长安[110]以后，朝廷不重古曲[111]，工伎转缺[112]，能合于管弦[113]者，唯《明君》《杨叛》《骁壶》《春歌》《秋歌》《白雪》《堂堂》《春江花月夜》等八曲。

[110] 长安：武则天朝年号，701—704 年。
[111] 朝廷：唐朝。古曲：指清乐等古老乐曲。
[112] 工伎：乐工声伎。转缺：逐渐缺失。
[113] 合于管弦：与管弦乐器配合演出。

旧乐章多或数百言[114]，武太后时《明君》尚能四十言，今所传二十六言，就之讹失[115]，与吴音转远[116]。

[114] 乐章：音乐歌章。数百言：曲辞达到数百字。
[115] 就之讹失：逐渐讹误缺失。
[116] 吴音：吴地方音。转远：逐渐远离。

刘贶以为宜取吴人使之传习。[117]开元[118]中，有歌工李郎子。[119]郎子北人[120]，声调[121]已失，云学于俞才生。才生，江都[122]人也。

 [117] 刘贶：刘知幾之子。《旧唐书·列传第五十二》云："贶，博通经史，明天文、律历、音乐、医算之术，终于起居郎、修国史。撰《六经外传》三十七卷、《续说苑》十卷、《太乐令壁记》三卷、《真人肘后方》三卷、《天官旧事》一卷。"吴人：生于吴地的人。传习：学习传承。

 [118] 开元：唐玄宗年号，713—741年。

 [119] 歌工：唱歌的乐人。李郎子：唐歌工名，事迹无考。

 [120] 北人：生于北方的人。

 [121] 声调：说话与音乐的腔调。

 [122] 江都：郡名，隋初改扬州时置，治江阳（今江苏扬州市）。

自郎子亡后，《清乐》之歌阙焉。[123]又闻《清乐》唯《雅歌》一曲，辞典而音雅[124]，阅旧记[125]，其辞信典。[126]

 [123] 《清乐》之歌：清商乐的歌曲。阙：缺失。

 [124] 辞典而音雅：曲辞和音律典雅。

 [125] 阅旧记：翻阅旧的乐曲、乐事记载，如刘贶所作《太乐令壁记》之类。

 [126] 其辞信典：曲辞果然典雅。

自周、隋以来[127]，管弦杂曲[128]将数百曲，多用西凉乐[129]，鼓舞曲多用龟兹乐[130]，其曲度[131]皆时俗所知也。

 [127] 周、隋以来：北周、隋朝以来至于中唐。

 [128] 管弦杂曲：配合丝竹表演的杂歌、杂舞。

 [129] 西凉乐：隋九部乐之一，据《隋书·乐志》云："《西凉》者，起

苻氏之末，吕光、沮渠蒙逊等据有凉州，变龟兹声为之，号为'秦汉伎'。魏太武既平河西得之，谓之《西凉乐》。至魏、周之际，遂谓之《国伎》。今曲项琵琶、竖头箜篌之徒，并出自西域，非华夏旧器。"

[130] 鼓舞曲：配合鼓乐表演的舞曲。龟兹乐：隋九部乐之一，据《隋书·乐志》云："《龟兹》者，起自吕光灭龟兹，因得其声。吕氏亡，其乐分散，后魏平中原，复获之。其声后多变易。至隋，有《西国龟兹》《齐朝龟兹》《土龟兹》等，凡三部。"

[131] 曲度：歌曲的节拍、音调。

唯弹琴家犹传楚、汉旧声[132]，及《清调》[133]、《琴[瑟]调》[134]，蔡邕《五弄》[135]、《楚调四弄调》[136]，谓之"九弄"[137]，雅声独存。非朝廷郊庙所用[138]，故不载。

[132] 弹琴家：弹奏琴曲的音乐家。楚、汉旧声：楚国、刘汉以来的旧乐曲。

[133]《清调》：清商平、清、瑟三调之一。

[134]《琴调》：疑当作瑟调，因清商三调并无琴调。

[135] 蔡邕《五弄》：《乐府诗集》引《琴集》曰："《五弄》，《游春》《渌水》《幽居》《坐愁》《秋思》，并宫调，蔡邕所作也。"

[136]《楚调四弄调》：当即嵇氏四弄，宋僧居月《琴曲谱录》云："长青、短青、登高引望、长侧；此四曲谓之嵇氏四弄。"

[137] "九弄"：《乐府诗集》引《琴议》曰："隋炀帝以嵇氏四弄、蔡氏五弄，通谓之九弄。"

[138] 郊庙所用：郊祀和庙祭所使用的乐舞。

昔唐虞讫三代[139]，舞用国子[140]，欲其早习于道[141]也，乐用瞽师[142]，谓其专一[143]也。汉魏以来[144]，皆以国之贱隶[145]为之，唯雅舞尚选用良家子[146]。

［139］唐虞：尧舜时期。三代：夏、商、周。

［140］舞用国子：使用公卿大夫的子弟表演雅乐舞蹈。

［141］早习于道：早一点熟习为政之道、礼乐之道。

［142］乐用瞽师：使用盲乐师以掌管音乐。

［143］专一：专心一意。

［144］汉魏以来：两汉、三国以至中唐。

［145］国之贱隶：从事贱役之民。

［146］雅舞：雅乐的舞蹈。良家子：指出身良家的子女，非巫医、商贾、百工之属也。

国家每岁阅司农户[147]**，容仪端正者归太乐**[148]**，与前代乐户总名"音声人"。**[149] **历代滋多，至有万数**[150]**。**

［147］阅：检阅，审阅。司农户：司农寺辖下的民户。

［148］容仪：容貌仪态。太乐：古代宫廷音乐机构，始于秦朝，历朝多沿置，以掌管郊庙雅乐为主要职能。

［149］乐户：名隶乐籍的杂户民。"音声人"：唐代朝廷乐工和乐户的总称。

［150］至有万数：达到了万人的数目。

结　语

　　清商乐又名清乐，是中古时期最为流行的音乐之一；配合清商乐演唱的曲辞则称为清商曲辞，是中古文学特别是中古诗歌（乐府诗）的重要组成部分。一般而言，清商乐兴起于北方的曹魏政权之中，流行于西晋时期，世称为"魏晋清商旧乐"；其后传入南方，与吴声、西曲等结合，逐渐形成了"南朝清商新声"，并一直盛行至唐代始见衰亡。因此，清商乐与清商曲辞实为中古文学史、音乐史、文化史研究的重要对象。

　　笔者对清商乐的关注始于2001年，当时还是中山大学中文系在读博士生，选择了《古代乐官与古代戏剧》为题进行研究，其上篇《古代乐官概述》首次对历代的乐官制度进行了全面梳理，尤其关注太乐、鼓吹、清商、教坊这四个音乐官署的发展，从此对清商乐史料的储备便渐渐增多。到2003年博士毕业，笔者进入中山大学历史系博士后流动站，研究题目是《先秦至两宋乐官制度研究》，《清商官署沿革考略》《清商乐流传考略》这两篇文章大约是在这一年写成的，前者亦收入了博士后出站报告（2005年）之中。其后围绕着"清商乐与清商曲辞"这一主题，东写一篇，西写一篇，慢慢就成了现在论集的样子，大概也有十余年的时间了。

　　如本稿《引言》所述，前人有关清商乐的研究既不算太多，也不算太少，如何能在前人研究的基础上有所突破和创新，是笔者在写每一篇论文时都须思量的，现在借书写结语的机会，对此作出简要的归纳。

　　其一，笔者在《作为历史概念的清商乐》一文中指出，西晋、刘宋、北魏、隋

朝、唐中叶、南宋这几个时期，不断有人对前朝和当代的清商乐进行较大规模、较有深度的编集、整理和总结工作，从中可以反映出时人眼中的清商乐到底包括哪些具体内容，也可说明清商乐实际上是一个历史的概念，随着时间的推移，其范畴也在不断延伸和变化。这个新观点大约是在2005年前后产生的，后来看到曾智安先生《清商曲辞研究》一书（北京大学出版社2009年）的第一章《"清商"内涵的历史衍变》也提出了近似的看法，笔者与曾先生素未谋面，所以在这一问题上我们应属"不谋而合"。

其二，在《清商官署沿革考》一文中，笔者探讨了清商官署的历史发展过程，并指出这一乐官机构自其出现到消亡，大致可以分为四个发展阶段：曹魏到西晋是清商官署的初建期，东晋、宋、齐是清商官署的中断期，梁、陈、北齐是清商官署的重建期，隋、唐两代则是清商官署的衰亡期。通过以上探讨还可看出，清商官署的历史发展过程和清商乐的兴衰也有内在联系。这是论集中最早完成的论文之一，其后曾智安先生《清商曲辞研究》一书的第一章第二节也有相关探讨，但肯定在本文研究之后。

其三，笔者在《清商乐流传考略》一文中指出，清商乐始于三国曹魏，流行于西晋时期；西晋灭亡后，"魏晋清商旧乐"在北方辗转流传于多个政权之手，最后随着东晋刘裕灭后秦而被带到南方。宋齐以来，这批旧乐和南方的吴声、西曲等结合而形成"南朝清商新声"。由于战争掠夺等原因，清商新声又多次流传回到北方，从而对北朝音乐产生了重要影响。至隋唐时期，清商乐逐渐走向衰亡，但其艺术因子却被法曲所吸收，并对南曲及傀儡戏音乐产生了一定影响。以往，孙楷第先生的《清商曲小史》曾关注过清商乐流传的问题，但对宋齐以前魏晋清商旧乐的流传情况则未遑论及；另外，孙氏说南朝清商新声传入北方者有四次，实际上却至少有五次；还有清商新声北传过程中的一些细节，孙氏文中也没有说清楚。因此，本稿对于前贤略有补阙。

其四，笔者在《〈老胡文康乐〉的东传与改编》一文指出，《老胡文康乐》源出于粟特九姓之一的康国，由九姓胡人通过西域东传中土，其传入的时间约在东晋初期以前。东传以后至少以四种形态演出过，一种是原生态的胡歌胡舞，一种是丧家乐、假面戏性质的《文康乐》，一种是作为《上云乐》组成部分的《老胡文康

辞》及相关歌舞伎,还有一种是经百济人改编过并用于嘉会的《文康礼曲》。"《文康乐》具有四种形态"是一种新的提法,对于古代诗歌史、音乐史、戏剧史研究应有一定参考价值。

其五,笔者在《清乐"亡国之音"论略》一文指出,清商乐中的一批乐曲和曲辞(如《玉树后庭花》《春江花月夜》等)曾蒙上"亡国之音"的恶名,分析其主要原因,大约在于:它们都不属于雅声之列,且均具有声调哀怨、感人至深、曲辞艳丽、过度求新等艺术和文学特点,其表演所费亦极于奢华,统治者过分沉溺其中,遂终至亡国。这篇文章将清乐的"亡国之音"作为一个专题来研究,在一定程度上开拓了清商乐研究的范围。

其六,在《清商乐衰亡原因试析》一文中,笔者指出了隋唐时期清商乐逐渐走向衰亡的五个主要原因:其一,隋文帝平陈获得南朝清商乐后,强令"去其哀怨",遂使此乐丧失了最基本的艺术风格。其二,隋文帝以后几乎没有哪一位隋、唐皇帝特别喜欢清商乐,以致朝廷也不够重视,遂令它难以得到进一步的发展。其三,清商新声当时须用吴音演唱,不易被北方听众所接受;而缺少精通吴音的歌工,也令此乐后继无人。其四,特点相近的音乐艺术的竞争,特别是《西凉乐》和"法曲"的兴起与盛行,对清商乐形成了相当大的冲击;西域胡乐的冲击也是需要考虑的因素。其五,一些历史遗留问题也阻碍了清乐的继续发展。由于过往学界对此问题缺乏全面的讨论,故本文亦有裨补之效。

其七,笔者在《〈宋书·乐志〉十五大曲流行年代补证》一文中指出,《宋书·乐志》载有清商瑟调"十五大曲"的曲辞,是目前所能见到的最早的大曲文献实例,其流行与当时清商署之设置、功能与性质有密切关系。由于西晋一朝乐官机构改革力度相当大,变更了曹魏清商署音乐表演局限于皇宫殿阁的特点,从而推动了清商大曲在朝廷上和社会上的传播,所以十五大曲的"流行年代"理应定在西晋。此外,作为鲜卑族民歌的《阿干之歌》和《真人代歌》或多或少都曾受到西晋大曲形式的影响,这也补充证明了十五大曲的真正流行年代应在西晋时期,而这两首民族歌曲在文学史、音乐史上的价值也再次获得肯定。过往,逯钦立、丘琼荪、王小盾诸先生对此问题均撰文提出了自己的看法,本稿的观点则与前贤有所不同。

其八，笔者在《清乐戏剧戏弄考略》一文中指出，清商乐是汉唐时期极为流行的歌舞乐曲，其中也包含了一些戏剧、戏弄成分，如《凤归云》《文康乐》（《礼毕》乐）、《俳伎》《老胡文康辞》《槃舞》《公莫舞》《贾大猎儿》等，有的是歌舞戏，有的是傀儡戏，有的是俳优戏，有的则是杂伎戏弄，均为汉唐戏剧史、音乐史研究不可忽视的对象。但另一方面，曾被认为是"歌舞戏"的《凤将雏》，以及被视为"妆旦戏"的"作《女儿子》"，则与戏剧、戏弄并无关系，因而应剔除出清乐戏剧、戏弄的范围。本文的探索，也在一定程度上开拓了中古戏剧史的研究领域。

其九，笔者在《清商部乐制度考》一文中指出，部乐是具有较为固定的乐曲、乐器、乐工人数及表演风格的音乐组织形式，这种制度渊源于西汉的黄门前部、后部鼓吹，进而影响到魏晋时期的相和部乐。南朝时期，在相和部乐的基础上又发展出清商部乐，并出现了部下自分小部及与其他部乐并立等新情况；而在北朝，则有伶官清商四部、伶官清商二部的出现。及至隋平天下，吸收北周、北齐、南陈的部乐制度，建立了七部乐与九部乐，《清商伎》也成为其中的一员，并影响到初唐的十部乐。过往，台湾地区的沈冬先生曾对部乐制度有过探讨，但许多细节未遑细论，本文对此有了新的补充。

其十，在《清商乐三题》一文中，笔者讨论了三个问题，对"侧调"与"瑟调"关系这个问题着力尤多。文章指出，自清儒以来学界多认为"侧调"亦即"瑟调"，但这种说法和传世多种史料的记载相矛盾，特别是从乐调数量、乐调产生地域、相和曲及清商乐所用乐器、曲式结构特点、乐曲演奏方式、琴曲调名等几个方面来看，"侧调"都难以等同于"瑟调"，因此"侧调即瑟调"的说法恐怕难以成立。对这一争辩已久问题的重新探索，对于中古诗歌史、音乐史研究都有一定的参考价值。

除上述而外，其他的文章也有一些不大不小的创新和补正，由于文内已经提及，兹不一一详叙。当然，《清商乐与清商曲辞论集》中存在的不足之处肯定也不少，在此恳请各位读者多批评指正。诗曰（用古今事）：

远接房中调,相和部乐传。

钟笙相映逸,二八尽蝉娟。

舞罢铜台雨,歌馀绮阁烟。

鄂公独高古,自奉似神仙。

丁酉年六月国韬谨识于广州顺景雅苑

征引文献

杜佑撰，王文锦等点校：《通典》，中华书局1988年。
王运熙著：《乐府诗述论（增补本）》，上海古籍出版社2006年。
郭茂倩编：《乐府诗集》，中华书局1979年。
沈约撰：《宋书》，中华书局1974年。
王小盾：《论〈宋书·乐志〉所载十五大曲》，载《中国文化》1990年3期，生活·读书·新知三联书店1991年。
魏徵等撰：《隋书》，中华书局1973年。
萧子显撰：《南齐书》，中华书局1972年。
李延寿撰：《南史》，中华书局1975年。
孙楷第：《清商曲小史》，收入《沧州集》卷五，中华书局2009年。
魏收撰：《魏书》，中华书局1974年。
丘琼荪著，隗芾辑补：《燕乐探微》，上海古籍出版社1989年。
丘琼荪：《楚调钩沉》，载《文史》二十一辑，中华书局1983年。
陈寿撰，裴松之注：《三国志》，中华书局1982年。
范晔撰，李贤注，司马彪撰志，刘昭注补：《后汉书》，中华书局1965年。
房玄龄等撰：《晋书》，中华书局1974年。
曾智安：《曹魏清商署的设置、得名及相关问题新论》，载吴相洲主编《乐府学》第一辑，学苑出版社2006年。

纪昀等编：《历代职官表》，上海古籍出版社 1989 年。

黎国韬：《太乐职能演变考》，载《中国非物质文化遗产》第 11 辑，中山大学出版社 2006 年。

姚思廉撰：《陈书》，中华书局 1972 年。

黎国韬：《乐部尚书考略——北魏宫廷乐官制度的重新审察》，载魏晋南北朝史学会编《魏晋南北朝史论文集》，巴蜀书社 2006 年。

祝总斌著：《两汉魏晋南北朝宰相制度研究》，中国社会科学出版社 1990 年。

欧阳修、宋祁撰：《新唐书》，中华书局 1975 年。

李隆基撰，李林甫注：《大唐六典》，三秦出版社 1991 年。

段安节撰，罗济平校点：《乐府杂录》，辽宁教育出版社 1998 年。

萧涤非撰：《汉魏六朝乐府文学史》，人民文学出版社 1984 年。

李延寿撰：《北史》，中华书局 1974 年。

刘昫等撰：《旧唐书》，中华书局 1975 年。

袁郊撰：《甘泽谣》，上海古籍出版社 1991 年。

《全唐诗》，中华书局 1960 年。

李肇撰：《唐国史补》，上海古籍出版社 1991 年。

陈旸撰：《乐书》，收入《文渊阁四库全书》211 册，台湾商务印书馆 1986 年。

凌廷堪撰：《燕乐考原》，收入任中杰、王延龄校《燕乐三书》，黑龙江人民出版社 1986 年。

任半塘撰：《唐戏弄》，上海古籍出版社 2006 年。

孙楷第撰：《傀儡戏考原》，上杂出版社 1952 年。

班固撰，颜师古注：《汉书》，中华书局 1962 年。

罗根泽著：《乐府文学史》，东方出版社 1996 年。

台静农：《两汉乐舞考》，收入《台静农论文集》，安徽教育出版社 2002 年。

萧亢达著：《汉代乐舞百戏艺术研究》，文物出版社 1991 年。

张永鑫著：《汉乐府研究》，江苏古籍出版社 1992 年。

毛亨传，郑玄笺，孔颖达疏：《毛诗正义》，北京大学出版社 1999 年。

郑玄注，贾公彦疏：《仪礼注疏》，北京大学出版社 1999 年。

孙诒让撰，王文锦、陈玉霞点校：《周礼正义》，中华书局 1987 年。

陈启源撰：《毛诗稽古编》，收入《文渊阁四库全书》85 册，台湾商务印书馆 1986 年。

秦蕙田撰：《五礼通考》，收入《文渊阁四库全书》138 册。

张树国：《论〈安世房中歌〉与汉初宗庙祭乐的创作》，载《杭州师范大学学报（社科版）》2010 年 5 期。

严可均编纂：《全上古三代秦汉三国六朝文·全三国文》，中华书局 1958 年。

许云和：《汉〈房中祠乐〉与〈安世房中歌〉十七章》，载《中山大学学报（社科版）》2010 年 2 期。

司马迁撰，三家注：《史记》，中华书局 1982 年。

贾谊撰，阎振益、钟夏校注：《新书校注》，中华书局 2000 年。

萧统编，李善注：《文选》，上海古籍出版社 1986 年。

冯双白、王宁宁、刘晓真著：《图说中国舞蹈史》，浙江教育出版社 2001 年。

王仲荦撰：《北周六典》，中华书局 1979 年。

杨荫浏撰：《中国古代音乐史稿》，人民音乐出版社 1981 年。

董诰等编：《全唐文》，上海古籍出版社 1990 年。

王灼撰：《碧鸡漫志》，收入唐圭璋编《词话丛编》一册，中华书局 1986 年。

白居易撰，顾学颉点校：《白居易集》，中华书局 1979 年。

李昉等编：《太平广记》，上海古籍出版社 1990 年。

王昆吾撰：《隋唐五代燕乐杂言歌辞研究》，中华书局 1995 年。

元稹撰，冀勤点校：《元稹集》，中华书局 1982 年。

黎国韬：《唐代曲戏关系考》，载《民族艺术》2012 年 3 期。

丁放、赵世良主编：《中国地方志民俗资料汇编·中南卷》，北京图书馆出版社 1991 年。

脱脱等撰：《辽史》，中华书局 1974 年。

李白著，王琦注：《李太白全集》，中华书局 1977 年。

黎国韬：《"致语"不始于宋代考》，载《中山大学学报（社会科学版）》2010 年 2 期。

岑仲勉著：《隋唐史》，河北教育出版社2000年。

（日）池田温：《八世纪中叶敦煌的粟特人聚落》，收入《日本学者研究中国史论著选译》第九卷，中华书局1993年。

蔡鸿生撰：《唐代九姓胡与突厥文化》，中华书局1998年。

常任侠撰：《丝绸之路与西域文化艺术》，上海文艺出版社1981年。

王溥撰：《唐会要》，中华书局1955年。

董每戡：《说礼毕——文康乐》，收入《董每戡文集》上卷《说剧》，广东高等教育出版社1999年。

荣新江：《祆教初传中国年代考》，收入《中古中国与外来文明》，生活·读书·新知三联书店2001年。

林梅村：《从考古发现看火祆教在中国的初传》，收入《汉唐西域与中国文明》，文物出版社1998年。

黎国韬：《傀儡戏四说》，载《西域研究》2003年4期。

李贺撰，三家评注：《李长吉歌诗》，上海古籍出版社1998年新1版。

纳兰容若撰：《渌水亭杂识》，收入《清代笔记丛刊》第一册，齐鲁书社2001年。

马端临撰：《文献通考》，中华书局1988年。

任半塘编著：《敦煌歌辞总编》，上海古籍出版社2006年。

韩非子撰，王先慎集解：《韩非子集解》，中华书局1998年。

梁元帝撰：《金楼子》，收入《百子全书》下册，浙江古籍出版社1998年。

闻一多：《宫体诗的自赎》，收入《唐诗杂论》，上海古籍出版社1998年。

刘尊明：《隋唐宫廷音乐文化初探》，载《传统文化与现代化》1997年2期。

杜牧撰，冯集梧注：《樊川诗集注》，上海古籍出版社1998年。

钟嵘著，曹旭集注：《诗品集注》，上海古籍出版社1994年。

姚思廉撰：《梁书》，中华书局1973年。

释道宣撰：《广弘明集》，收入陶秉福主编《四库释家集成》上册，同心出版社1994年。

范成大撰：《吴郡志》，江苏古籍出版社1999年。

令狐德棻撰：《周书》，中华书局1971年。

黎国韬著：《古代乐官与古代戏剧》，广东高等教育出版社 2004 年。

黎国韬著：《先秦至两宋乐官制度研究》，广东人民出版社 2009 年。

黎国韬：《汉唐鼓吹制度沿革考》，载《音乐研究》2009 年 5 期。

阿尔丁夫：《关于慕容鲜卑〈阿干之歌〉的真伪及其他》，载《青海社会科学》1987 年 1 期。

周建江：《关于〈阿干之歌〉的若干问题》，载《青海师范大学学报（社科版）》1995 年 1 期。

黎虎：《慕容鲜卑音乐论略》，载《中国史研究》2000 年 2 期。

司马光撰，胡三省注：《资治通鉴》，中华书局 1956 年。

王仲荦撰：《魏晋南北朝史》，上海人民出版社 2003 年。

李昉等撰：《太平御览》，收入《文渊阁四库全书》898 册，台湾商务印书馆 1986 年。

赵翼撰，王树民校证：《廿二史札记校证》，中华书局 1984 年。

黎国韬：《药发傀儡补述》，载《民俗研究》2009 年 2 期。

黎国韬：《秦汉假人傀儡戏述论》，载《学术研究》2010 年 2 期。

颜之推撰：《颜氏家训》，收入《诸子集成》八册，上海书店 1986 年。

许慎撰，段玉裁注：《说文解字注》，上海古籍出版社 1988 年 2 版。

《汉语大字典》（缩印本），四川辞书、湖北辞书出版社 1993 年。

杨公骥：《西汉歌舞剧巾舞公莫舞的句读和研究》，载《中华文史论丛》1986 年 1 辑。

沈冬：《文物千官会，夷音九部陈——"乐部"考》，收入《唐代乐舞新论》，北京大学出版社 2004 年。

崔令钦撰，罗济平校点：《教坊记》，辽宁教育出版社 1998 年。

葛洪撰：《西京杂记》，上海古籍出版社 1991 年。

孙星衍等辑，周天游点校：《汉官六种》，中华书局 1990 年。

永瑢等撰：《四库全书总目提要》，中华书局 1965 年。

虞世南撰：《北堂书钞》，中国书店 1989 年。

崔令钦撰，任半塘笺订：《教坊记笺订》，中华书局 1962 年。

朱熹撰：《四书章句集注》，中华书局1983年。

郑樵撰，王树民点校：《通志二十略》，中华书局1995年。

脱脱等撰：《宋史》，中华书局1985年。

黎国韬：《总章考》，载《音乐研究》2008年5期。

伍国栋撰：《中国音乐》，上海外语教育出版社1999年。

释慧皎撰，汤用彤校注：《高僧传》，中华书局1992年。

释僧祐撰，苏晋仁、萧鍊子点校：《出三藏记集》，中华书局1995年。

王昆吾：《汉唐佛教音乐述略》，收入《中国早期艺术与宗教》，东方出版中心1998年。

沈括撰：《梦溪笔谈·补笔谈》，上海古籍出版社1992年。

席臻贯：《唐传舞谱片前文"拍"之初探》，收入《古丝路音乐暨敦煌舞谱研究》，敦煌文艺出版社1992年。

施蛰存著：《词学名词释义》，中华书局1988年。

乾隆御制：《律吕正义后编》，吉林出版集团有限责任公司2005年。

王克芬著：《中国舞蹈发展史》，上海人民出版社2003年。

陈元锋著：《乐官文化与文学——先秦诗歌史的文化巡礼》，山东教育出版社1999年。

左丘明传，杜预注，孔颖达正义：《春秋左传注疏》，北京大学出版社1999年。

吕不韦撰，高诱注：《吕氏春秋》，收入《诸子集成》六册，上海书店1986年。

吕望撰：《六韬》，收入《百子全书》上册，浙江古籍出版社1998年。

王弼注，孔颖达疏：《周易正义》，北京大学出版社1999年。

黎国韬：《师出以律补解》，载《暨南大学学报（社科版）》2008年5期。

孙希旦撰，沈啸寰等点校：《礼记集解》，中华书局1989年。

黄怀信、张懋镕、田旭东撰：《逸周书汇校集注》，上海古籍出版社2007年。

韦昭注：《国语》，上海古籍出版社1988年。

刘安著，高诱注：《淮南子》，收入《诸子集成》七册。

刘向编著，石光瑛校释，陈新整理：《新序校释》，中华书局2001年。

刘向撰，向宗鲁校证：《说苑校证》，中华书局1987年。

郦道元注，杨守敬、熊会贞疏，段熙仲、陈桥驿点校：《水经注疏》，江苏古籍出版社 1999 年。

陈国庆撰：《汉书艺文志注释汇编》，中华书局 1983 年。

贾思勰撰，缪启愉、缪桂龙译注：《齐民要术译注》，上海古籍出版社 2009 年。

瞿昙释达著：《开元占经》，九州出版社 2012 年。

龚廷万等编：《巴蜀汉代画像集》，文物出版社 1998 年。

李吉甫撰，贺次君点校：《元和郡县图志》，中华书局 1983 年。

宗懔撰，谭麟译注：《荆楚岁时记译注》，湖北人民出版社 1999 年。

张树国著：《乐舞与仪式——中国上古祭歌形态研究》，天津古籍出版社 2003 年。

黎国韬著：《古剧考原》，中山大学出版社 2011 年。

董诰等编：《全唐文》，上海古籍出版社 1990 年。

欧阳询撰：《艺文类聚》，上海古籍出版社 1999 年。

朱长文撰：《琴史》，收入《文渊阁四库全书》839 册，台湾商务印书馆 1986 年。

蒋克谦撰：《琴书大全》，收入《琴曲集成》五册，中华书局 1983 年。

刘义庆撰，刘孝标注，余嘉锡笺疏：《世说新语》，上海古籍出版社 1993 年。

章华英著：《古琴》，浙江人民出版社 2005 年。

王德埙：《琴曲〈广陵散〉流变初考》，载《中央音乐学院学报》1985 年 4 期。

查阜西编纂：《存见古琴曲谱辑览》，人民音乐出版社 1959 年。

陶潜撰，龚斌校笺：《陶渊明集校笺》，上海古籍出版社 1996 年。

郑岩著：《魏晋南北朝壁画墓研究》，文物出版社 2002 年。

孙敏、王丽芬著：《洛阳古代音乐文化史迹》，文物出版社 2004 年。

郑汝中著：《敦煌壁画乐舞研究》，甘肃教育出版社 2002 年。

张世彬著：《中国音乐史论述稿》，香港友联出版社 1975 年。

王利器撰：《颜氏家训集解》，中华书局 1993 年。